圖解台灣
TAIWAN

圖解台灣
TAIWAN

圖解台灣 09

近代經典公共建築

凌宗魁◎著
林家棟◎插畫

晨星出版

經典台灣建築五十

　　歷史的意義乃在於它認可了人存在的樣貌及原型，並描繪了一種人的未來。然而歷史也絕非歷史學家或是學者的禁臠，它也應屬於一般人，以運用生活語彙便可介入、參酌的座標或向量。

　　《圖解台灣近代經典公共建築》的經典意義不再於它們的美麗壯觀，而在於它們的「台灣」以及所留下的集體記憶。持續的文資抗爭發生在許多老建築、老街道、老工廠設施上，最終，我們哀悼它們的消失。但在積極的街道抗議或是鄉愁的詩文嘆息中，紀錄及傳播過去的價值也一樣的重要。儘管書中所被選入的五十棟建築，部分屬於古蹟或歷史建築，應不可能有拆除的可能，但二戰之後出現的經典建築隨著時代發展，也有可能消失於人為的災難。

　　當代是一個由矛盾及衝突定義的世界：積極樂觀的面對科技帶給人類未來的想像，但另一方面，時代中逐步加大的空間、時間焦慮，卻又磨蝕每一份樂觀。這衝突的一個淵源來自於無根性的存在，於是無歷史性的人——他的身體以及心智，也只能隨伴科技及媒體的介入，而成為虛擬或飄盪於無形。於是，當代更需要歷史，更需要一個可親近的歷史工具，一方面消解對於空間喪失的焦慮，一方面將身體寄託在一種曾經、共屬的身體記憶中。也只有這樣被建立的親密性，「台灣」或是一個任何的地點，才可被註記。

　　《圖解台灣近代經典公共建築》由凌宗魁老師執筆，歷時兩年餘。凌老師既是一位極優秀的建築史學家；他猶如我們許多人記憶中那一位會在顯微鏡下，精細的比對一份切片，進行分析、分類、研究的科學家；但他一點也不老，他沒有白髮蒼蒼，他是一位極為年輕的建築史家。當然，正是他的年輕世代性，他是一位極佳的文化代言者，他有如希臘的修辭家，能以其精準又不失簡單的話語傳達複雜的專業訊息。

　　這雙重的身分所轉動的是一個新的歷史學習。大歷史家黃仁宇曾說：「歷史好玩的地方，就是可以拿來討論的」。正是如此，新的歷史觀點已經不是試圖訂下一個一統的說法及解釋，而是打開這道已經封閉許久的大門，讓任何一人都可以走進去面對它、討論它。凌老師所書寫的經典歷史，是一場文化的邀約 —— 邀約我們品嘗建築的趣味及想像。然而在另一方面，我們書桌上的這本《圖解台灣近代經典公共建築》中的「建築」是很生活性的，它和電影、音樂、文學、食物都具相同的感觸性及體驗性。而這書中的每一棟建築大多都已經全面開放了，任何人可以自由進出去體驗。

　　閱讀凌老師舒服的文字，想像一股美好，然後帶著這本小書，走進經典建築、撫摸它們、聞嗅它們的氣味，此時「台灣」將成為真實，而傳統「建築」的歷史性承重，也瞬間解體成為真實的身體經驗。這些被我們身體及心智建構出來的「台灣建築」，不再會是教科書的背記年代、專業字眼或是乾冷的照片，而是一種親密、具有溫度的真實感。當真實的溫度出現時，真實的台灣建築經驗就得以被接受，且傳承下去。

<div style="text-align:right">

銘傳大學建築系所　助理教授

褚瑞基　2015/11

</div>

現代性公共建築空間鑑賞入門

台灣歷史由多元文化匯入促成豐富面貌，西方工業革命後，新的營造技術和材料促成空間面貌革新。台灣清末也透過新政推行邁入工業生產現代化，剛起步即改朝換代進入正值明治維新改革後的日本時代，西洋化建築成為母國展現優越文明的舞台，掌握於統治階層的風格樣式詮釋權，也讓台灣人從此對象徵權力與財富的西洋歷史樣式，產生長久的憧憬與崇拜。

日本治台後期，產業方針由農轉工，以往透過古典風格震懾被統治農商階層的需求，轉為以簡潔流線造型象徵明快效率的現代主義，工廠與交通工具的機械美學日漸普及，意識形態的詮釋權仍由統治階層決定。而民間由師徒傳承的營造活動與逐漸開設的專業學校人才養成並存，至日本時代末期，形成主要由日本人主導建築發展論述及重要建案設計，再由本地營造廠承攬營造的分工模式。

中華民國政府遷台，暫居的過客心態及面對戰後重建與大量軍民居住需求，建築的美學面向成為非首要考量的因素，而美援資源也帶來注重機能的面貌。爾後為因應中共文革、退出聯合國與台美斷交等時勢，官方以復古宮殿式建築重塑國族認同，也不乏將中國元素抽象表現試圖使之現代化的嘗試。鄉土文學運動啟發各界開始關注本土文化，於台灣養成專業的人才則逐漸投入市場回應之。日漸開放的政治風氣，促成各地持續生產多元機能的公共空間，建築材料與技術的進步也支持各種空間被實現。

公共建築的預算編列、土地取得等資源成立皆來自公權力的執行，也是政府展現集體意志的表徵，在形象上肩負政治人物的承諾與治理意志，在機能上則須滿足各種公共事務需求。不同於私密的生活空間，公共建築帶有地方彼此競爭，對外與他國競爭而必須被看見的使命，使建築師有更大的揮灑空間，創造讓人感到驚奇的異質空間，從日本時代以西洋歷史主義打造超越漢人傳統民居規模的官方廳舍，到數位時代透過電腦運算能力，塑造過去難以完成的空間形體皆然。生產系統隨時代演進，超越日常生活體驗的目的始終不變。

建築的公共性意涵則隨時代改變，民眾從以往由統治者主導生產空間時僅被分配到瞻仰膜拜的角色，到因漸趨民主的政治氛圍而逐漸找尋主體位置，成為有意識的使用者，開始關心建築所在位置、外觀、耗能等議題。建築師在這樣的前提下，是否有能力將更多限制條件及期許轉化為能量發揮設計才能，是在新時代必須面對的考驗。

本書挑選案例以銘傳大學建築學系褚瑞基教授建議名單為基礎適度調整，反映戰前的日本帝國表徵、戰後的中華國族意識到本土文化反思，及近年受專業界肯定的建築獎所關注的案例及議題。由於各案生命歷程豐富，施工期程各異，並時常因使用者及功能改變更名，故皆列竣工時名稱及年份，並於文前附上大事記簡述沿革。

這本小書能夠完成，要感謝胡文青編輯從邀稿到成書的耐心等待，忍受我的遲交與各種要求，也感謝美編高一民先生的專業編排；特別感謝真正的建築史專家褚瑞基老師惠贈序文為拙作增色；感謝插畫家林家棟先生願意為這些冷硬的建築繪製具有溫度的活潑肖像，為本書呈現可親的面貌。

照片取得方面，台南地方法院及台中廳公共埤圳聯合會組合事務所兩案，分別感謝從我在學到工作階段，於各方面培育指導我的恩師、中原大學文化資產保存研究中心黃俊銘教授及俞怡萍研究員提供；台北醫院感謝台大醫院呂立主任醫師安排參觀難得一見的未對外開放區域；台南武德殿感謝林家棟前往拍攝；國家圖書館感謝該館許協勝技正於閉館日帶領參觀；宜蘭演藝廳感謝台大城鄉基金會執行長陳育貞老師提供內部影像。也感謝辛苦陪我拍照取材的家人和朋友。感謝在本書各方面給予協助及建議的官恩；感謝建築觀察路上各位謝不完的前輩、同學和同好。希望這本 21 世紀初小小的個人觀點，能引起更多人開始關心、在乎，最後共同介入對於公共空間與環境的塑造，貫徹場所營造的公共意涵。

凌宗魁 2015/11

目次

台灣近代經典建築 50

　　位於高緯度的日本帝國，得到台灣這塊低緯度的殖民地，對於這裡迥異於本土的自然氣候展現了高度的興趣，因為這關係到能在新領土取得何種物產和天然資源的可能性。於是早在 1896 年，隸屬台灣總督府民政局氣象台，便由台北、台中、台南、恆春和澎湖開始，在台灣各個氣候帶建造氣象測候所，預計將記錄成果做為未來在土地上規劃產業配置的重要依據。

　　至日本時代結束，總共建造了 24 座，而如今相同造型的測候所，只有落成於 1898 年的台南測候所被保留，其餘包括台北、澎湖和日本本土的皆已改建，是故具有見證氣象發展史的重要意義，並且因為造型特殊而有「胡椒管」的暱稱。

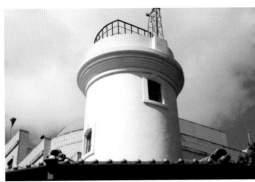

風力塔開窗回應內部樓梯位置

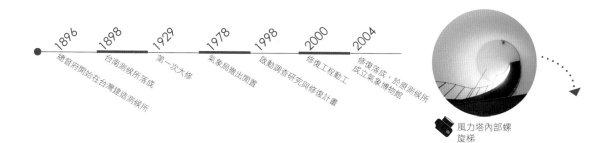

1896　1898　1929　1978　1998　2000　2004

總督府開始在台灣建造測候所

台南測候所落成

第一次大修

氣象局撤出閒置

啟動調查研究與修復計畫

修復工程動工

修復落成，於原測候所成立氣象博物館

風力塔內部螺旋梯

　　經過土地測量，台南測候所預定設置在市區的最高點，海拔 12 公尺處的鷲嶺，也是明鄭官員祭祀上天的天壇所在，當時能遠眺安平港。後來在測候所與天壇之間，又有日人天野家族開設著名餐廳「鷲料理」，距離周邊為日本時代行政中心大正公園，也就是現在的民生綠園亦相距不到百公尺，可說是相當核心的都市計畫選點，也看出官方對於氣象事業的重視。

　　建築構造由兩個同心圓的圓形量體套疊而成，中間如煙囪般的圓管狀風力塔高約 12 公尺，而其實造型相似，遍布全島海岸的燈塔，也曾經是帝國重要的氣象觀測站。風力塔以磚構疊砌，一樓入口為東西兩個圓洞拱門，外覆白色灰泥，直徑約 4.6 公尺。由磚牆殘留的凹槽可知，原本旋轉梯為木板嵌入磚牆建成，爾後因為木材腐朽更換為鑄鐵材質，塔內有四層樓板，拾級而上可到達擺設各種氣象測量儀器的屋頂平台。

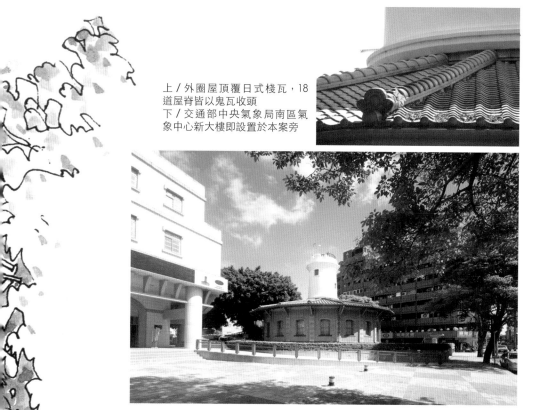

上／外圈屋頂覆日式棧瓦，18 道屋脊皆以鬼瓦收頭
下／交通部中央氣象局南區氣象中心新大樓即設置於本案旁

許家琳 jiadong lin

外圈的圓環直徑約 15 公尺，也由磚構成，外覆黃褐色面磚與洗石子，並於凸出牆面的 18 根壁柱模仿磚材與石材交錯排列，屬於歷史主義的古典風格。壁柱上架設以上等台灣杉與福杉構成屋樑和戶外托架，分割出呼應十八面獨特造型的牆體的 18 塊長梯形屋頂，上覆日式文化瓦，並以鬼瓦收頭，屋頂下則設置緊貼壁柱的鑄銅落水管。

室內空間配置，與台北及澎湖相同，內圈皆為環繞風力塔的環形通道，外圍則分布各扇形事務室，順時針分別為所長室、預報室、觀測作業室、值班室、地震室和通信室，房間位置安排考量氣象紀錄的工作順序，記錄員會將紀錄結果每日由電報發送給總督府，再接收總督府回傳，包含日本本土和東亞其他地區的資料彙整再統一發布氣象報告，建築配置也反映了內部人員的工作情形。

關上採用檜木製作的窗戶和對應東西兩側通廊的前後門，整座測候所就像一座穩固的堡壘，不畏風雨的走過百餘個年頭。如今雖然功成身退，解除了最初的測量任務，但仍由原氣象使用，轉型成為符合古蹟主題再利用的博物館。目前西側之鶯料理遺跡正由市政府整修為開放廣場，將來將與民生綠園串連，成為良好氛圍的歷史空間場域，誠為面狀都市空間活化之良好典範。

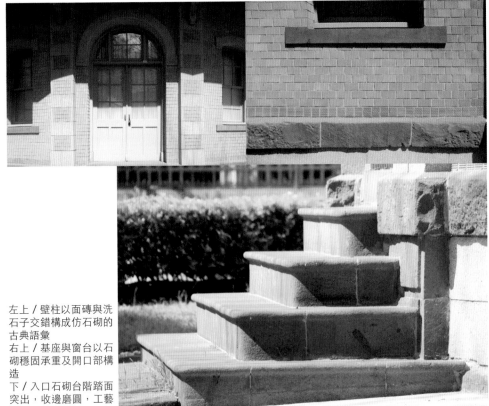

左上／壁柱以面磚與洗石子交錯構成仿石砌的古典語彙
右上／基座與窗台以石砌穩固承重及開口部構造
下／入口石砌台階踏面突出，收邊磨圓，工藝細緻

室內展示模型可見屋架構成
方式與屋瓦關係

室內天花板露出放射狀木條，與屋架構
成方式相呼應

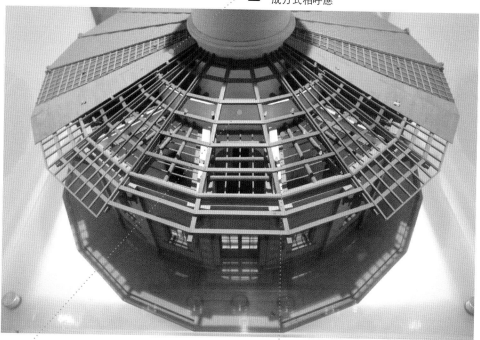

外環與內環房間以中央廊道串連

門框線腳與收邊展現歷史主義細節

新起街市場

🏛 地址：台北市萬華區成都路 10 號

🏛 設計單位及建築師：總督府營繕課／技師-松崎萬長、野村一郎、
　　　　　　　　　　近藤十郎

　　前往市場消費是民眾生活每日必須的活動，比起一般人一整年不一定有機會前往的行政官廳，將市場建造的美輪美奐，其宣傳殖民政權文明教化的效果反而還更為卓著。有鑑於此，日本時代官方在各地廣設推行現代衛生觀念現代化的市場建築，莫不延請受過學院訓練的專家精心打造，其中年代較早，僅晚於南投、嘉義和台南者，對於其他市場具有示範作用的，就是位於台北城西門外的新起街市場。

　　新起街起於今日台北成都路東端，往東通過西門接續城內的石坊街和西門街（今衡陽路），往西接續今漢中街、長沙街，通過祖師廟後至草店尾街、直興街和歡慈市街（今貴陽街）至淡水河，是清代台灣巡撫劉銘傳向江蘇、浙江等地富商借銀五萬兩，以石塊鋪設砌築而成。

　　日本領台以後，由於將西門外劃為娛樂場所聚集的區域，這條街也就成為城內前往該區的主要道路，故於西門被拆除之後，以歐洲巴洛克都市計畫理念，在城外路口設置放射狀道路匯集的圓環，名為橢圓公園，而出城向西南方望去，即可見到在一片低矮房舍中非常顯眼的新起街市場。

上／與紅磚交錯的白灰帶飾源於石材構造，但發展成裝飾元素後，已不追求模擬石材質感而抽象化
下／八邊型連接十字型的平面配置，帶有一抹神祕的宗教色彩

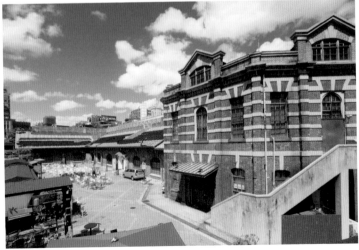

將同時期也用於總督府和專賣局等官方廳舍的風格運用於市場，顯示官方透過重視庶民日常生活場所展示文明開化的手法

　　1907 年上任的台北廳長加藤尚志任內，接續前任廳長未完的計畫，繼續規劃新式磚造市場的建設。當時在大稻埕與艋舺已各有蓬勃發展的本地人傳統市場，但皆為無固定攤位的兜售型態，顯得較為雜亂，因此西門市場在衛生方面的模範意義更為顯著。

　　觀其整體造型，日本建築學會專刊指出簡潔有力的線條來自具德國留學背景的松崎萬長，而當時的總督府營繕課長為野村一郎，技師近藤十郎則為此特別前往香港和新加坡考察，因此這座距離中央官廳群最近的新式市場，可謂由菁英齊聚打造的經典作品當之無愧。

　　新起街市場的平面非常特別，入口處的雜貨區為佛塔常用的八角形，往西的生鮮區為天主教堂常用的拉丁十字形，放眼東亞近代建築此亦為孤例。由於基地在清代為墓地，有一說認為設計者欲透過宗教力量鎮撫被遷葬的墳塚。

　　八角樓一樓於東北和南面有出入口，安排各種材質的器皿、藥品、乾果雜貨、文具和玩具，二樓則販賣土產與明信片；十字樓僅有一樓，於各邊皆有共五處入口，室內規畫販賣魚、肉類和蔬果等生鮮產品共 68 攤。主體建築外尚有事務所和掌管工商業的稻荷神社，以及環繞在東面和南面的 35 攤連排店鋪，西側尚有同為八角形的戶外廁所，展現先進的衛生觀念。

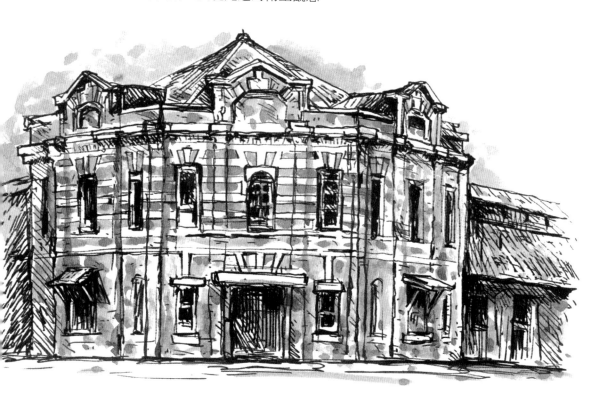

市場的建築風格，採取英國維多利亞女王時期流行的紅磚外覆仿石造帶飾，在日本因為辰野金吾的影響力而被稱之為辰野式風格。八角一樓外觀只有少許裝飾，八角斜屋頂前每面皆有連接提供採光及通風老虎窗的五邊形山牆，二樓外牆則布滿七條等距的灰白色仿石帶飾，每面三個開口的推拉窗上也皆有仿拱心石的仿石帶飾。室內構造以16片L型角鋼組成傘骨狀的八角型桁架，由於沒有做天花板，可直接觀察感受到屋頂高聳的空間感。十字樓的部分，外牆設置增加磚構造結構強度的等距扶壁，並有大面積拱窗便於市場內部通風。

　　或許是因為八角樓獨特的空間規模與格局特性，作為表演舞台相當合宜，1949年上海商人陳惠文向政府承租，改名為滬園劇場上演京劇；1951年又改為表演說書相聲的紅樓書場；1956年加入越劇表演更名為紅樓劇場；1963年後成為放映黃梅調電影的紅樓戲院，後來則以情色電影著稱，直至1997年歇業為止。在漫長的使用過程中，五邊形山牆也曾被敲除，使立面完整度大打折扣，所幸在指定古蹟後仿舊貌重建。

　　爾後被指定為古蹟的紅樓，閒置至2000年發生火災，十字樓部分燒光僅存牆體。2002年台北市政府以官辦民營的方式，委由紙風車文教基金會修復經營，做為定期上演各種表演活動的藝文空間，2007年合約到期，轉由台北市文化基金會營運管理，做為表演與文創商場市集，並將範圍擴展到大火重建後，曾做為美食街卻歇業閒置的十字樓，2008年以「紅樓十字樓育成中心」之名獲得第七屆都市景觀大獎的歷史空間活化獎，而與東側和南側二層樓店鋪之間的區域，則成為台北市少數的男同性戀戶外聚會場所。歷經百年變遷的新起街市場，如今以西門紅樓之名，成為台北市西區多元豐富的著名文化地標。

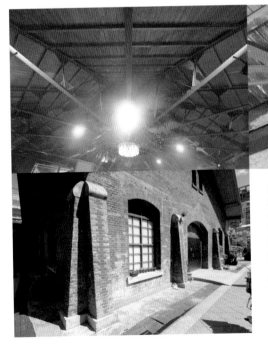

左上／八角樓屋頂為金屬桁架構造，戰後市場轉為表演場所使用，放射狀的空間感亦具相當戲劇性效果
右上／金屬桁架與磚牆構造搭接方式
下／十字樓牆體高聳，外側做扶壁穩定結構

 屋頂太子樓原為通風考量而設置,重
建後改為玻璃材質加強室內採光

十字樓內部中央走廊挑空採光

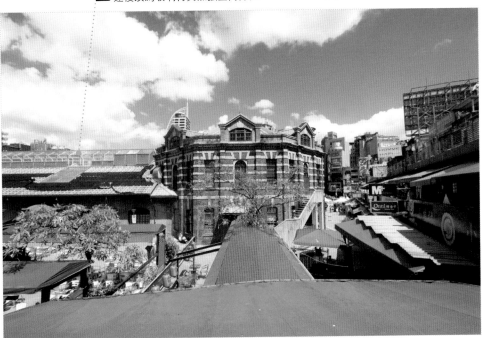

環繞市場的兩層樓商店街,為日本時代即逐步發展而成的空間關係

門柱單側保留,壁上可見菊花形
銅飾

廁所分離於主建築獨立於西北側,
是考量衛生的先進配置

　　公民的聚會場所，在古典希臘和羅馬時代，帶有民主的象徵意涵。但在帝國主義統治台灣時期，將市民聚集在一個特定場所，透過戲劇表演、演說、展覽等各種資訊傳播方式，對民眾達到文明教化，政令宣導等功能，展示訊息單向傳播的權力，此為殖民統治下建造公會堂最重要的目的。該類建築因而肩負高度紀念性的象徵功能，在造型設計上，必須具有足夠震懾原有環境的醒目地標效果，坐落於台南老城區中西區的台南公會堂，便是這樣一件足堪此重任的經典作品。

　　清代地方仕紳，經營鹽業積累家業的吳尚新，1827 年收購原宅邸北側鄭芝龍部屬何斌故居，創建家族園邸「吳園」，具有亭台水榭、廊橋假山等閩南傳統園林空間特

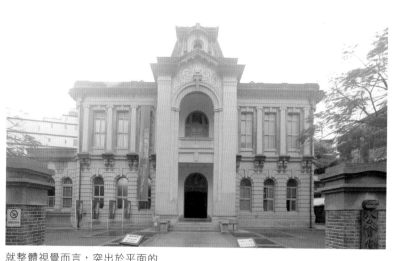

就整體視覺而言，突出於平面的
門廊棟顯得相當厚重粗壯

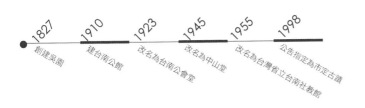

1827	1910	1923	1945	1955	1998
創建吳園	建台南公館	改名為台南公會堂	改名為中山堂	改名為台灣省立台南社教館	公告指定為市定古蹟

正立面雕飾戰後加上梅花，呈現不同使用者的象徵符號

色。1910 年台南廳相中此地，向吳家購地，採用官民合資的方式，以 4 萬多圓興建興建「台南公館」，並於 1923 年更名為「台南公會堂」。在落成當時，周遭仍為一片閩南傳統街道店屋之中，公會堂兩層樓高的西洋風格建築顯得鶴立雞群，突顯了帝國在「西化等於現代化」思維下，藉此展示文明教化的企圖心。

設計者台南廳技手矢田貝靜睦，畢業於專門訓練技術人員的東京工手學校，具學院訓練背景，採取以洗石子和沙漿表面仿石造歐陸風格，量體厚重帶有威嚴。平面使用開口向南的倒「Ｔ」字型配置，中軸線主入口的屋頂使用線條平直高聳的法國馬薩式屋頂，上覆魚鱗狀板瓦，更突顯兩層洋樓的壯觀。兩翼的屋頂則使用較為單純的斜屋頂，但皆設有以保持木桁架乾燥的通氣老虎窗，也增添了屋頂的豐富變化。女兒牆則使用帶有本土漢文化色彩的綠釉花磚，為此建築最具地域風格的細節，牆頂轉角原有獎盃飾，現已佚失。

　　「Ｔ」字型短邊的玄關大廳量體外觀，充滿文藝復興後期矯飾主義的手法運用，是這棟建築設計主要的著力點。正立面主入口為一個拉高至兩層樓的高聳拱圈開口，是日治時期公共建築的少見做法，但二樓尚設有利用這個開口的陽台。拱圈置於兩側粗柱之中，粗柱東西向兩側立面為盲拱，正立面中央有拱心石裝飾，和粗柱直接頂住三角尖拱挑簷的中間壁面，則使用翻模印花技術，以泥塑製作細緻的花草紋路浮雕。尖拱上置大面弧形山牆，山牆上兩側以雙牛腿圍塑出牛眼窗，同時做為中央馬薩頂的老虎窗，連串的語彙運用手法令人目不暇給。

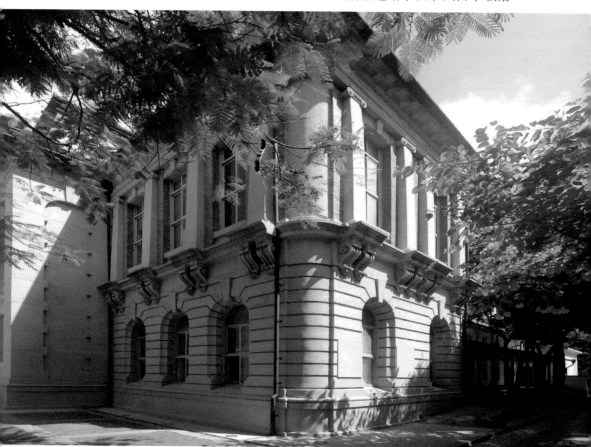

一樓外牆以洗石子模仿石材疊砌質感，分割線在光影下呈現立體感

兩翼正立面以線腳明確區隔樓層。上層以左右翼各四根，共八根愛奧尼克式的壁，圍塑出六樘長窗突顯立體感，柱頂線盤上有浮雕壁飾，窗邊立面則外露磚材，突顯材質變化，也形成在整體外觀上形成由仿石造一樓支撐磚造二樓的穩重構圖。每根壁柱的柱礎落在一樓外牆上兩支牛腿支稱的托架之上，此種以裝飾語彙塑造結構美感而無實際結構意義的運用，為典型矯飾主義（Mannerism）手法，可以對比米開朗基羅為梅迪奇家族設計的羅倫佐圖書館梯廳（Biblioteca Medicea Laurenziana）。

羅倫佐圖書館在色彩配置上將壁柱、牛腿和窗框以深色表現，襯托白牆強調其惡作劇般的視覺趣味也達成高度美感，本案則選擇將仿石的材料質感，由做為基座的一樓通過壁柱帶往二樓整合兩層立面，可謂異曲同工又同中求異一樓立面分割線，以仿石砌灰泥劃出外牆凹槽，對應二樓三個長窗的三個圓拱窗，轉角則採內凹圓角，拱心石融入外牆凹槽線條，地基線抬高達成基座的厚實效果。兩側立面也仍延續同樣的主題，只是單邊窗戶減少為上下各兩組，但牛腿托架浮壁柱式仍有四組。

背立面接續「T」字型長邊的大跨距集會堂空間，由於不是正面的主要視覺印象，集會堂外牆無設置裝飾性古典語彙，但因為地勢前高後低，前方主樓的基座，到了集會堂底下，形成一個以拱圈結構支撐的地下室，深邃的拱廊目前非常適合的運用為展示空間。

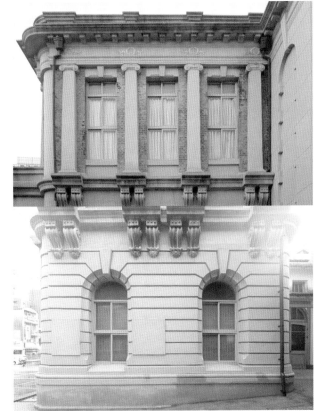

壁柱連結一樓與三樓的材質色彩，柱基座以雙牛腿支撐，增添立面裝飾元素

仿石砌分割線、拱圈的比例到牛腿位置的安排，皆能看到學院派訓練的深厚功力

今日公會堂的周邊環境早已不是落成當初為漢人市街低矮房舍所包圍，一旁的料亭「柳屋」和吳園僅存的清代建築群，則是都市中難得的綠帶，成為市民休閒散步，欣賞藝文活動的好去處。比起當年拔地而起的氣勢，與周遭環境相較不再高聳的公會堂，也消解了殖民時代的權威感，而被賦予新時代的精神和親近社會的面貌，而設計者矢田貝靜睦出身技職體系東京工手學校而非帝國大學，能夠如此純熟運用西洋建築風格的紮實功力，也可窺見明治時代日本西化程度之全面與深刻。

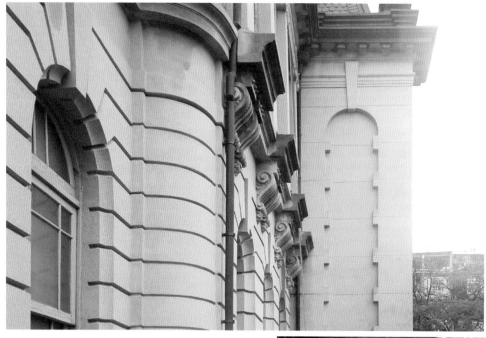

左上／壁柱基座突出於一二樓間的線腳，構成富有動態韻律感的線條
右中／因地形變化，後棟以基座形成磚拱構造的地下室
下／樓梯木作欄杆雕飾精美，呈現整體內外一致的西洋古典風情

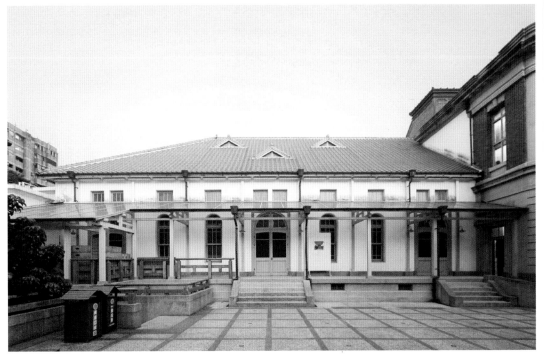

後棟集會空間表情樸素，無顯著
西洋歷史主義裝飾元素

集會空間基座氣窗採用漢人傳統建
築的綠柚花磚，呼應前棟女兒牆

地下室內以連續拱圈構成迴廊，
現成為氛圍獨特的展覽空間

台中廳埤圳聯合會組合事務所

🔁 地址：台中市民權路 97 號

🔁 設計單位及建築師：台中廳公共埤圳聯合會

　　1908 年，台中公共埤圳聯合會成立，統籌大台中地區大安、大甲、大肚和濁水四大溪流的灌溉事務，並由民政局土木部設計，在經過英國顧問擘劃的台中市區內建造一棟壯美的事務所，1911 年竣工，反映農業對於台中盆地這片千里沃野的重要性。1920 年台中州成立後開始興築州廳，埤圳聯合會遂遷入新廈，而原建築則由州轄下之台中市役所進駐，並使用到戰後由國民政府多個單位共同接收（主要為國民黨台中市黨部）。

古典捲草造型避雷針

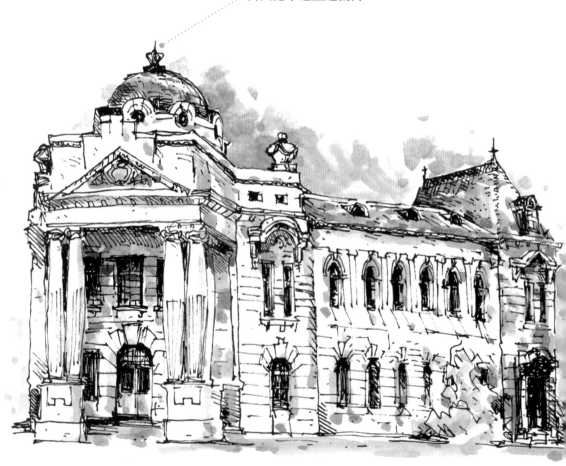

1911　坤圳聯合會組合事務所竣工

1920　改由台中市役所進駐使用

1946　由中國國民黨台中市指導員辦事處、台中市政府進駐使用、台灣省日產處理委員會

1947　二二八事件處理委員會進駐使用

1948　改為國民黨台中市黨部

1949　陸軍第 54 軍司令部進駐使用

由八面圓形山牆托起的塔樓穹頂，山牆上開牛眼窗可保持穹頂內屋架通風

　　做為道路轉角視覺交會的重要基地，再搭配重視平衡的新古典主義外觀，可以猜想最初的規劃是採取兩翼等長的斜角對稱的配置，但建造時南側為憲兵隊本部，坤圳聯合會和後來進駐的市役所單位空間也相當充裕，便維持僅有中軸主樓和北側翼樓完工的狀態至今，形成不對稱的倒 L 型平面，整體構圖與位於日本橫濱，由日本建築界德國派代表人物妻木賴黃設計，早四年完成的橫濱正金銀行本館（現神奈川縣立歷史博物館）非常近似，應為倣效之作，裝飾道路交點的城市地標性格意圖明顯。

　　建築整體最醒目的語彙即為位於主樓門廳上方之圓頂，頂上有古典捲草造型避雷針，弧面屋頂外覆石版瓦，做為全棟建築最高點，在同時期的台灣公共建築也不常見。環繞圓頂的是八個大小相間的牛眼形狀老虎窗，兩側女兒牆則有碩大的獎盃造型灰泥雕飾。面向路口斜切 45 度的開口，以古典主義的希臘山牆與從台基直達二樓的八支愛奧尼克式巨柱支撐出主入口門面的前廊（Portico），山牆中及主樓立面開窗上有勳章飾，轉角柱及壁柱採方柱，與開口圓柱交錯。

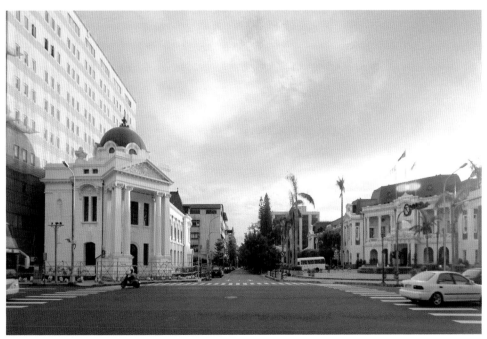

三年後台中州廳落成於西北側對街，雖因正立面較長造成距基地邊緣的建築線較為退縮，與本案仍具風格對稱視覺效果

　　另外包括簷口、橫帶、楣樑到柱礎等，西洋古典語彙比例精準，全然為受過學院教育的設計手法。西北側翼的外向立面，三樓採取斜屋頂上開三個半圓型的通氣老虎窗，二樓以七根愛奧尼克式附壁柱夾六個圓拱窗，剩餘牆面露出紅磚，對應於延續主樓仿石造外觀的一樓六個弧拱窗。爾後興建於一街之隔遙相對望的台中州廳，也在此種「下石上磚」連續拱圈，平衡視覺的古典建築手法運用上與之呼應，明顯是考量過整體都市計畫的設計結果。

上／完全包覆於木作老虎窗繁複線腳與裝飾的銅皮，展現材料強大的延展特性
下／木作老虎窗以銅皮包覆，將隨時間氧化轉變色澤，呈現不同時期的風采

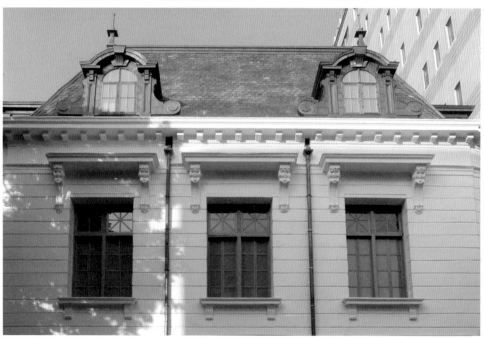

西側收尾的角樓，是重要性次於主入口，也相當慎重的第二入口所在，特別在如此小尺度的量體上使用高聳的馬薩式屋頂，增添其「收尾」的力道，並且擁有四個全建築裝飾最繁複華麗的老虎窗。二樓外牆為牛腿撐起的山牆雨庇，和窗戶之間有灰泥勳章飾。一樓則是以柱式撐起弧形雨庇，並在進入門內上安排帶有巴洛克風格的橢圓平面玄關空間，突顯次入口的重要性。

東南側的內側立面，二樓使用輕巧木作欄杆迴廊，回應日本人於台灣營造時，慣於在南邊設置陽台的氣候需求，並立在一樓厚實的仿石造圓拱圈之上，採用截然不同的表情區分建築的內外向性格，也屬於古典主義慣用之手法。樓梯和走廊等垂直與水平動線也都安排在東南側區域，以維持西北側辦公空間之完整。

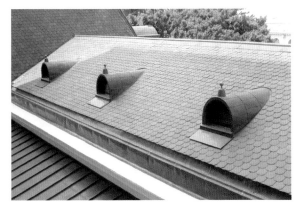

上／上層屋頂為石板瓦，下層及開窗包覆銅皮，為當時常見做法，相同案例亦可見於總督府鐵道部廳舍
下／因整體外觀已為仿石砌，無法再以窗邊局部仿石砌強化開口部視覺效果，故設置灰泥雕飾於長窗上增添立面豐富度

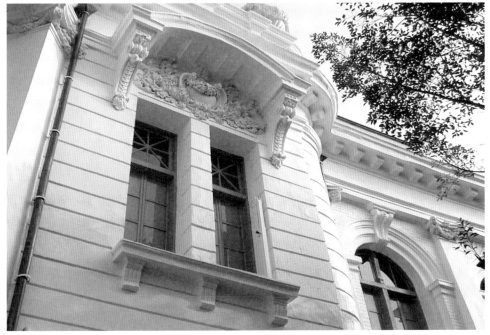

此棟建築對台中具結構工法嘗試的歷史價值。做為台中地區最早的鋼筋混凝土建築，此種工法在當時仍屬實驗性質，並非結構主力，而與磚構搭配使用。但最主要的正立面高聳巨柱，若在歐洲多為石塊疊砌，磚構無法達成，鋼筋混凝土的運用解決了這個問題。

　　另外在樓板與屋架則採取了I型鋼與木材等構造方式。其中外觀為半圓球體的圓頂構造最為複雜，由正八角型骨架框出基盤，再於其上使用八組三角木條桁架放射狀排列撐出圓形。圓頂在西洋建築脈絡中極具紀念性質，最多使用於信眾仰望的宗教建築，在這樣一個地方層級的辦公廳舍建造圓頂，可以看出總督府深知灌溉事業之於台中地區發展的重要性。

　　歷經多個單位進駐使用至今，豐厚的歷史就是最珍貴的資產，與建築本身的精彩程度洽成輝映。雖然目前還不確定形式，但未來隔街對望的州廳也將向市民逐步開放，搭配周邊豐富的歷史建築群，可以預期將成為台中中區都市再生的重要據點，期盼能得到妥善的再利用，充分發揮其都市區位的優勢和建築價值。

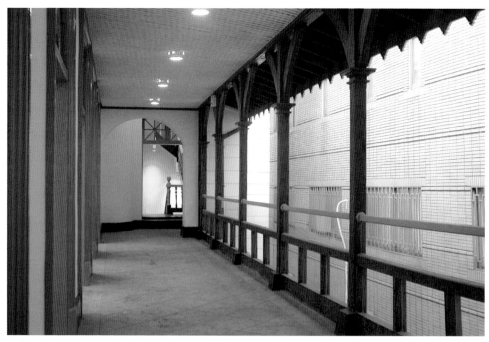

面東南側內院兩層樓皆做陽台迴廊，一樓介面為磚拱，二樓為木構造

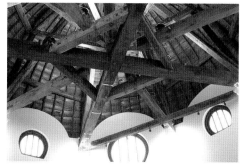

穹頂屋架如傘骨撐開
圓弧造型，木構接榫
工法複雜

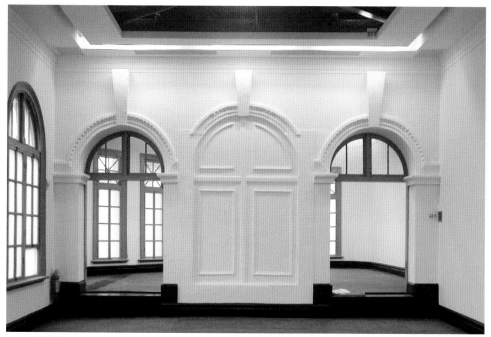

室內拱門間壁體做仿拱門線條裝飾，稱為盲拱，
增添古典空間儀式性

木作樓梯扶手比例修長，
造型優美

室內廊道風格典雅的鑄鐵壁燈

步兵第二聯隊本部營舍

地址：台南市大學路 1 號（禮賢樓）

設計單位及建築師：陸軍技師／瀧大吉、總督府技師／福田東吾

　　日本領台後，反抗活動蜂起，待局勢逐漸穩定，對外的日俄戰爭也獲得勝利，遂於全台佈置固定兵力安撫各地，軍隊駐紮需求成為重要的建築工作項目。現代化的兵營和官舍，對內可安撫軍心、提高戰力，屬於軍隊本身之需求；對外則向被殖民者展示文明，彰顯殖民政權教化目的。

　　台灣潮濕高熱的氣候，是對於來自高緯度日軍的一大挑戰，早在 1897 年日本建築學會的雜誌，就出現有關《熱帶兵營》的討論，分析印度和新加坡等地的兵營構造，建議在熱帶設置陽台、及採用混凝土台基、磚石牆體、鐵骨屋架等建材構造防治白蟻，屋脊則設置通氣口避免室內悶熱潮濕。位於台北、台中和台南等地的永久兵營，即依循此原則進行建造。

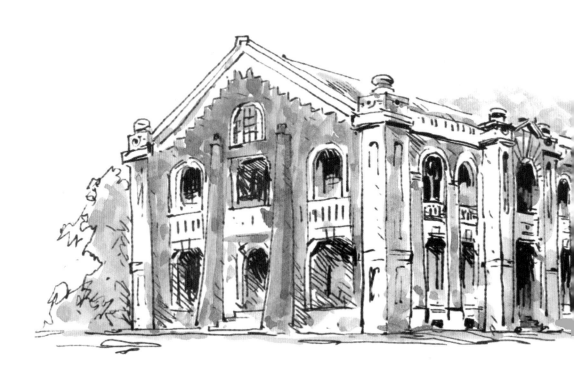

1912
第二步兵聯隊營舍落成

1945
改由國軍光復營區進駐

1966
轉撥國立成功大學更名光復校區，做為學人招待所

1993
公告為國定古蹟

1996
由成功大學藝術研究所進駐使用

 洗石子包覆的承重構件牛腿（corbel），語源來自拉丁文的烏鴉嘴（corbellus），皆來自於動物形象，為嚴肅的軍營加入生動活潑的線條

　　台北的第一步兵聯隊和山砲隊位於今日中正紀念堂址、台中分屯大隊及後來的第三大隊位於今日自由路和南京路之間的干城一帶，兩者皆已不存。而台南的步兵第二聯隊，在戰後先為國軍接收為光復營區，爾後轉撥為成功大學校地，營舍得以保存至今，而北邊臨街之隔的成大力行校區，當年做為軍方附屬的衛戍病院，也在近年整修後將由成大台灣文學系所進駐。其中日本時代型制厚重的將校集會所，戰後先是成為國軍營區地指揮部，再做為成大歸國學人和客座教授的宿舍，因此更名為禮賢樓，目前則做為成大藝術研究所的館舍。

　　兵營做為軍人的象徵，忌過度虛浮華美的裝飾，而採簡潔素淨的造型線條，而日本帝國陸軍將官多留學德國，深受德國剛毅嚴謹的文化影響，建築家也將這項特點反映在由陸軍自行建造的兵營建築，從外觀辨識其源於德國的風格特徵。雖然步兵第二聯隊本部營舍台基與樓板，是日本早期嘗試運用鐵網混凝土材質的案例，但牆體構造仍以磚砌為主，整體而言仍以紅磚為主要表情。

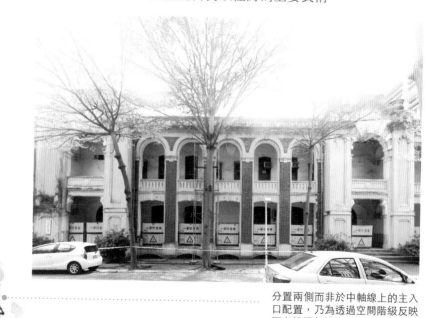

分置兩側而非於中軸線上的主入口配置，乃為透過空間階級反映軍方組織架構

有趣的是壁柱雖然也是磚柱，卻試圖呈現石造質感而在外層覆上灰泥砂漿，如妻木賴黃 1894 年設計的東京府廳，以及後來的台中一中紅樓等，透過仿石造磚壁柱的德國式風格，表現軍隊的厚重威儀，和市區同為紅磚造但佈滿細緻仿石帶飾，屬於輕巧靈活英國風格的台南郵便局形成強烈對比。

　　不同於日本時代大多數紅磚外觀的公共建築，如台北醫院、專賣局和新起街市場，多使用辰野風格，以細緻的白色帶飾妝點紅磚使之外觀更加豐富。第二步兵聯隊將校集會所的紅色磚牆，則由米灰色的仿石造部分穿插其中。從台基、柱礎、外廊扶手、兩處主要入口和轉角的壁柱、山牆，以及陽台和弧拱下的渦卷狀牛腿托架，仿石造的厚重視覺感加強了紅磚建築的威嚴，這是承襲自日本政府聘自德國的建築顧問布克曼（Wilhelm Böckmann）和安德（Hermann Gustav Louis Ende）所帶來日本，有別於英國輕巧繁複維多利亞風格的德意志文藝復興風格，曾在東京被運用於宏偉官廳集中計畫的公共廳舍，如司法省和大審院等。

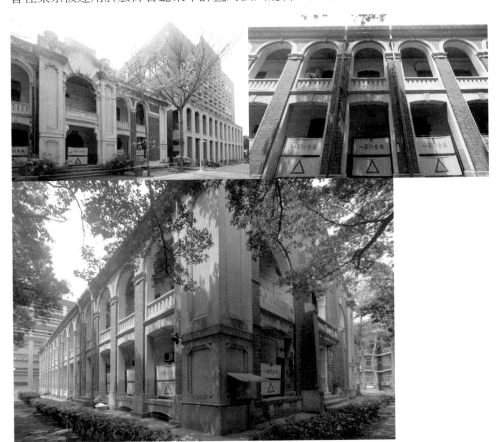

左上／西側新建的建築研究大樓，在低樓層外觀延續本案語彙，是訴求和諧與對話的校園規劃理念
右上／相較於主入口的厚重，構成立面的連續拱圈樸素少裝飾，符合軍營肅穆氛圍
下／除大門外四角落壁柱亦以仿石砌表面處理，加強量體厚實穩重的視覺效果

將校集會所另一處有別於一般公共建築的最大特色，在於其也反映在立面外觀的獨特內部空間配置。做為平面對稱的歷史主義時期作品，主入口並非位於中軸線上，而是分踞東西兩側，做為動線的通廊和階梯也與入口對應，這並非常見的配置，應為考量軍隊編制的安排。因應南台灣的炎熱氣候，建築環繞室內空間的四面皆設有廊道，屬於陽台殖民地式的做法，對外部語彙則使用一樓弧拱、二樓圓拱的連續拱圈，讓人聯想起學院的書卷氣，為剛硬厚重的軍事肅殺氣氛揉入些許柔和的線條。

　　在轉角與北面兩個入口，共八根從基座貫穿立面至屋頂簷帶的仿石造壁柱，並無採用古典柱頭，而是以浮雕古典線腳加強柱體的光影立體感，並有柱礎、拱心石等細節，柱上頂有獎盃狀瓶飾；雙入口三角山牆也有仿石造放射狀帶飾與拱心石，東西側面次要入口旁的磚造扶壁由仿石造收頭，山牆則有階梯形鋸齒狀裝飾，整體充滿崇尚誇張的矯飾主義風格，與一旁第二步兵聯隊兵營嚴謹的新古典主義恰成對比。

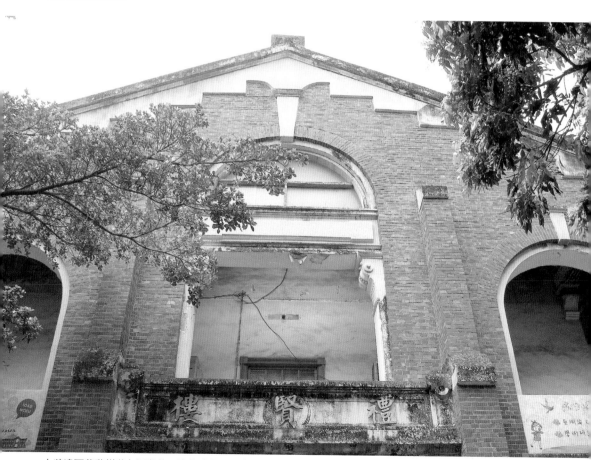

山牆邊覆蓋階梯狀灰泥裝飾，連接建築四個角落仿石柱的材質與色彩

1996 年，藝術研究所遷所至戰後改名為禮賢樓的將校集會所，該所副教授高燦榮曾形容：「師生每天進出禮賢樓，總以一種神氣的腳步跨越，內心不斷發出『身在漂亮小寶貝的古蹟裡』的自我虛榮心情。」但同時年邁構造剝落和漏水問題，以及空間難以擴展等先天條件限制也困擾著師生。期望校方能持續用心維護，讓這棟超過百年歷史，歷經改朝換代，轉換過數種機能的建築，繼續陪伴學子並見證地方發展。

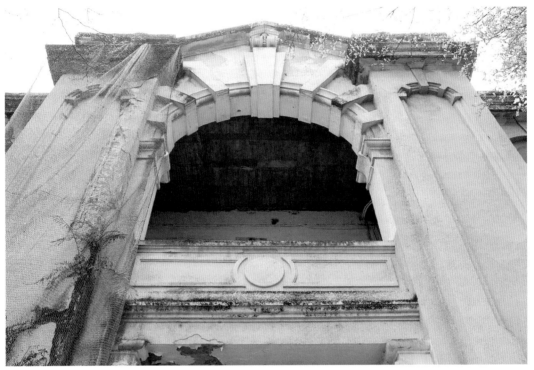

上／環繞拱圈設置加強仿石砌構成感的吉布斯環裝飾（Gibbs Surround）
下／門框仿石造的灰泥脫落後，可見內部磚構造

意匠
解析

樓板內使用魚骨擴張網狀鋼筋，
1908 年才由德裔美國工程師
Julius Kahn 發明，在當年是全
世界最先進的構造技術

二樓陽台扶手欄杆矮，便於內外
相望，可推測軍官與建築外兵士
的互動關係

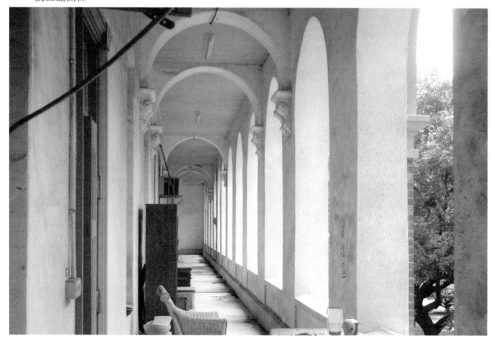

兩層樓周圍皆環繞迴廊，為適應
台灣炎熱氣候的典型做法

台南地方法院

🏛 地址：台南市中西區府前路一段 307 號

🏛 設計單位及建築師：總督府民政部土木局營繕課技師／森山松之助

　　穹頂在西方建築文化史中的意涵，豐富到一座圖書館的書都寫不完。19 至 20 世紀的帝國主義擴張時代，列強時常在擴張殖民地時，將原生文化中最初做為宗教象徵的功能，也最具主宰天際線能力的穹頂，轉變為政治和經濟權威的象徵，如英國政府在新德里興建的印度總督府、在香港和新加坡的最高法院，以及蘇格蘭商人創辦的匯豐銀行在上海外灘和香港皇后大道的行辦等華廈。

　　由於日本總督府所在為台北，在 20 世紀初仍頻繁發生抗日活動卻鞭長莫及的南台灣，儘速建立帝國權威的實體象徵為當務之急。而精通西洋歷史樣式意涵的日本建築家深諳圓頂受人仰望的鎮懾功能，在建設官方建築時，一南一北各放置了一座華美無比的穹頂建築，分別為在首府台北慶祝縱貫鐵道全通、紀念殖民功績的故兒玉總督暨後藤民政長官紀念館，以及更早落成於台南，做為以現代司法制度文明治理的象徵台南地方法院，竣工三年後，即做為最後一次漢人武裝抗日「西來庵事件」的審理場所。

　　1898 年總督府改頒「台灣總督府法院條例」，設台北、台中和台南等三座地方法院，1912 年擇址明鄭時期原為馬兵營的南門町二丁目興建新廈，設計者為在台灣打造大量歷史主義式樣官廳建築的森山松之助。地方法院特殊之處頗多，尤其以不對稱的配置獨步台灣的大型官方建築。

造型奇特的球狀門柱，意涵任觀者隨各自需求詮釋

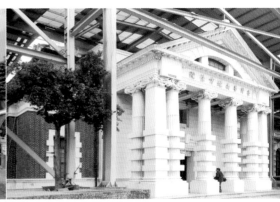

箍柱構成的門廊氣勢雄渾，塑造嚴肅穩重的場所氛圍

1912　1945　1969　1991　1999　2011　2013

台南地方法院落成啟用　更名為台灣台南地方法院　西側高塔拆除　內政部列為二級古蹟　提出司法文物陳列館構想　法院搬遷　開始進行修復工程

 穹頂下的格狀天花板令人聯想到羅馬萬神殿，但萬神殿的多神信仰代表的是多元價值，與追求絕對真理的法令精神並不吻合

　　通常使用穹頂的建築，都是以其做為整體穩重和平衡的構圖中央的視覺重心，較少有使用穹頂的不對稱建築。而台南地方法院也打破這個常規，在上方有穹頂的東側主入口向西延伸的另一個次入口之上放置一座高塔，一塔一頂達成不對稱的平衡，在台灣的案例還有基隆郵便局。並和支撐山牆的柱式一同區分出法院辦公人員與出庭民眾的動線和主次層級。

　　西入口上已於 1969 年因結構顧慮而被拆除的磚造塔樓，八角塔頂頗為類似因震災倒塌的東京淺草凌雲閣，下方直接立於一樓屋頂的正方形塔身，以仿石砌外觀砌角加強視覺的穩定性，中填磚砌，上開數窗。東入口之上八個面皆有牛眼窗的穹頂外覆棕紅色銅皮，與牆身的磚紅色形成呼應；八角形的鼓座（drum）費

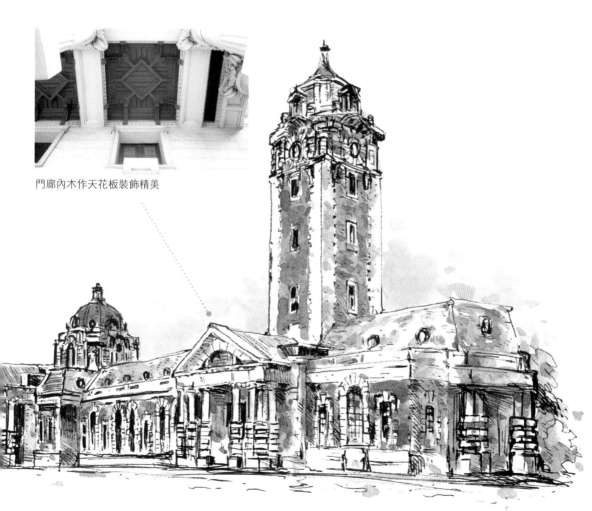

門廊內木作天花板裝飾精美

盡心思雕琢，四面使用兩柱上頂拱圈的塞里歐語法（Serlian motif），四面倒置渦捲牛腿並承扇貝花紋雕飾，並由 16 根加上吉布斯環（Gibbs surround）的塔斯干柱式立於角隅環繞。

東西兩個入口迴廊表情最大的差異點，除了東側迴廊使用較為繁複的愛奧尼克式柱，對比出西側迴廊簡潔粗壯的塔斯干柱式之外，如同穹頂鼓座以至於整棟建築在開窗仿石邊框的安排，東側柱式也使用了吉布斯環來強調莊嚴之感。

吉布斯環是一種古典建築語彙中的裝飾，來自於轉角石（rustic quoin）意象的變體和誇飾，目的在於使開口更加被強調突顯，以及使柱式更為粗壯。發明此種語彙的吉布斯（James Gibbs）為英國巴洛克時期重要的建築師，他在宗教和政治上是羅馬天主教和保守黨的擁護者，深信壯麗的建築可以誇耀天主的成就，故而跟隨當時歐洲大陸流行的矯飾主義誇飾語彙。

而將吉布斯環運用到柱子身上，便成稱為箍柱（banded column）的凸緣方柱體，作用在於使柱式本身的立體感更強，法國新古典主義時期建築師勒度（Claude Nicolas Ledoux），便相當擅長運用箍柱增添建築的威儀，如他為波旁王朝廣開稅源而推行鹽業專賣所設計的亞克塞南皇家鹽場（The Royal Saltworks at Arc-et-Senans），便使用大量的箍柱來強調鹽蒸餾事業為政府專門經營的權威象徵。

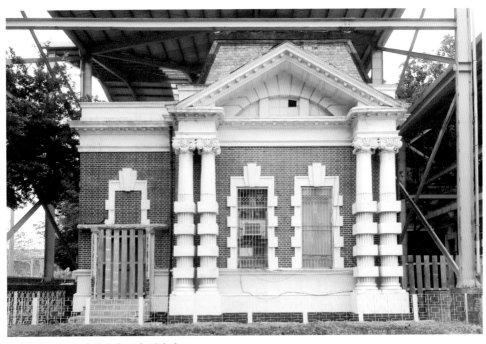

西側立面的箍柱支撐的為三角形底邊
為連接的破縫山牆，增添外觀變化

這樣的語彙在台灣並非孤例,如總督府中央研究所打狗檢糖所和專賣局廳舍的玄關皆可見得,但只有在台南地方法院,整棟建築的語彙,從穹頂、塔頂、窗框到門廊柱式,皆將其做為不斷重複出現的母題,造型突出可謂獨步全台。也因此外牆雖然不像故兒玉總督暨後藤民政長官紀念館全以仿石砌為主,整體卻呈現如同石造建築的厚重感,更增添了法院的威嚴。

穹頂外如同台灣博物館等日本時代重要的官方建築覆蓋銅板瓦片。銅板瓦在建築史上運用歷史悠久,西元前三世紀斯里蘭卡的寺廟已開始使用,歐洲人運用則始於羅馬萬神殿圓頂。基督教成為主流文化後,從教堂開始將銅板瓦屋頂大量做為公共建築的識別象徵,到近代包括政府機構、大學、銀行到博物館皆普遍可見,在台灣日本時代時常可見於歷史主義樣式的公共建築,除了屋瓦也運用於伸縮縫、雨水槽、落水口及落水管等建築構件。

運用廣泛主要因銅板瓦的材料特性,以土燒製的屋瓦多運用於民居,在視覺能融入自然地景,與其相對,金屬屋瓦的反光特性可以達成公共建築需要突出於

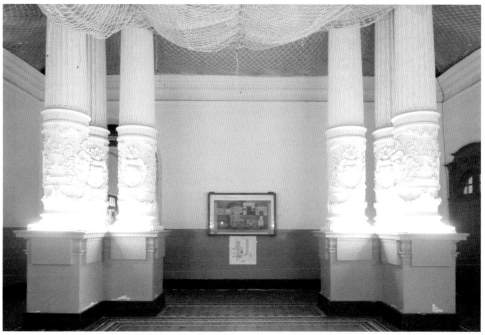

上 / 室內 12 根巨柱撐起
挑高空間,柱身灰泥浮雕
繁複華麗,在同時期的官
方建築中亦相當罕見
下 / 玄關地板採多色磁磚
拼花構成圖案

自然的視覺效果，並隨時間持續銹蝕依照鏽蝕程度不一而產生色澤變化，與磚石構造之屋身能達成對比又協調之視覺美感。此外銅瓦耐腐蝕、壽命長，經歲月洗禮，會氧化產生硫酸銅綠塗層並接近穩定狀態（200 年鏽蝕低於 0.4 毫米），不會如鐵鏽蝕殆盡，也能保護銅瓦下木造屋頂板，瓦片相互凹折勾連，則可避免雨水從縫隙滲漏至木屋頂板，但與木屋頂板間仍有空隙，可保持空氣流通避免木構腐壞。

　　除了維護優點之外，從設計者的創作角度而言，輕巧的銅板瓦延展性高且易於凹折塑形，以摺疊邊條相互勾連，再用銅釘釘入木造屋頂板即可固定於屋頂，並可適應尖塔、圓頂、拱頂、馬薩式屋頂等各種屋頂造型，並融入建築其他部位如避雷針、風見雞等設計元素運用廣泛。

　　另外值得一看的，則是令人眼花撩亂的天花裝飾。包括主門廊的木製牛腿托菱格天花板、次門廊的格子樑、室內圓頂下仿萬神殿的鏤空放射狀格紋，以及圍塑出圓頂的弧三角內穿過花圈的花飾，搭配室內壁柱和盲拱等牆面古典元素，呈現華麗隆重的法庭空間，將執政法條的權威性建構於西洋建築的精髓之上。

　　建築本體之外，門柱上一大八小組成九個圓球的裝飾也是非常少見的裝飾手法，用意引發多方揣測，如有人傳言是母雞生蛋，也有人說是政府透過嚴刑峻法欺壓百姓，反映人民從不同的角度看待這棟建築，足堪玩味。未來已規劃為司法博物館，目前正進行整修工程，往昔的權威象徵，在新世紀承載知識與記憶的傳遞功能之間，也見證台灣的人權和法治觀念，所反映不同時代中的歷史進程。

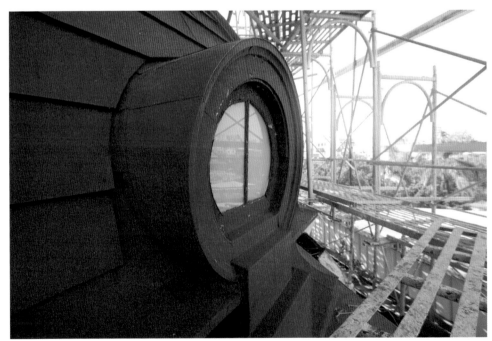

穹頂外覆銅皮，氧化後色澤鮮紅，與原有高塔組成
遠觀法院最具氣勢的地標性質天際線

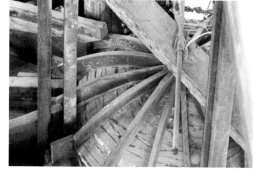

穹頂以木構組接塑型，
再以木板條拼接構成
內壁

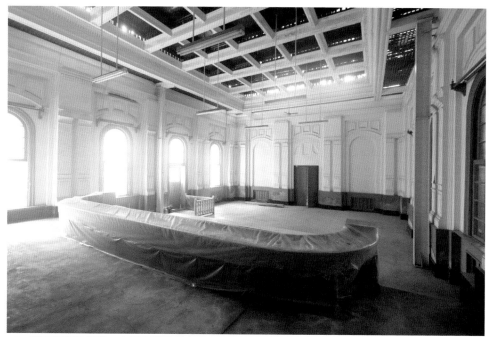

判事庭寬敞明亮，空間由壁柱環
繞形成肅穆氛圍

建築天花板高敞，隔間門上設活
動氣窗供空氣流通

北投公共溫泉浴場

地址：台北市北投區中山路 2 號

設計單位及建築師：總督府民政部土木局／局長 - 高橋辰次郎
技師 - 野村一郎、技師 - 森山松之助

　　台北市北邊大屯山麓中的北投，原為平埔族北投社的世居地，清代康熙年以後
有漢人入墾。1894 年有德國硫磺商人在此開設溫泉俱樂部，翌年進入日本時代，
日本海軍軍官與台北縣官員赴北投視察溫泉，逐漸將此地建設為溫泉鄉，並進行
各項研究，如 1905 年由殖產局礦物課技師岡本要八郎發現北投石、1909 年由第
一個到北投開設旅館的平田源吾發表《北投溫泉誌》等。陸軍也相中北投溫泉的
療效，建設衛戌醫院北投分院，將在遼東半島作戰受傷的士兵送來此地靜養。

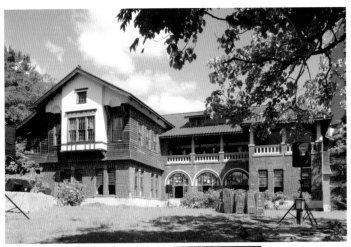

上 / 西洋莊園宅邸風格的外觀，反映日本人將傳統泡湯
文化與西方浴場連結「和魂洋才」精神的表現
下 / 木製托架雕飾頗具歐洲鄉間風情，文化移植成果呈
現於細節亦相當到位

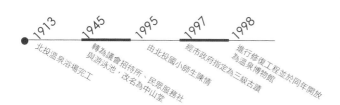

1913　北投溫泉浴場完工

1945　轉為議會招待所、民眾服務社　與游泳池，改名為中山堂

1995　由北投國小師生陳情

1997　經市政府指定為三級古蹟

1998　進行修復工程並於同年開放　為溫泉博物館

陽光透過彩繪玻璃灑入大浴池，讓洗浴行為添加波光瀲灩的夢幻效果

　　而官方於 1910 年將北投劃為行政區，原屬台北士林支廳，下轄唭里岸、北投、石牌、嘎嘮別、頂北投、竹仔湖等六庄，1920 年整合為北投庄，六庄成為六大字（行政區劃單位），隸屬於台北州七星郡，對於行政首府位於台北，又有藉由溫泉療養習慣的日本人而言，北投可說是距離最近，相當便利的溫泉鄉。

　　1913 年，在台北廳第四任廳長井村大吉的規畫之下，擴建原本因露天而屢遭檢舉「妨害風化」的公共浴場「湯瀧浴場」，在總督府為邀請天皇來台巡視呈現治績的基礎動機上，興建一座具有英國鄉間別墅風情的公共溫泉浴場，提供市民除了價位較高的私人浴場之外更為親和的選擇。除了建築物本身，周邊環境也被整頓為北投公園，園內溪流穿越，依照地形規劃瀑布造景，並有拱橋和噴泉等人工設施，自然與人造環境融為一體，景色十分優美。

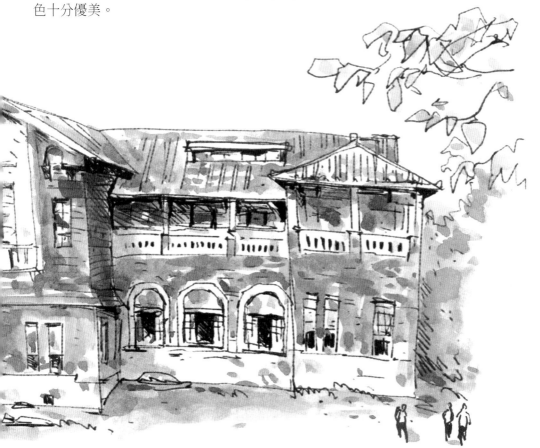

在全盤西化的明治到大正年間，官方興建的建築物有別於民間日本風格的浴場，而採取西方歷史主義樣式並不是令人意外的選擇。而由於溫泉浴場的機能是做為市民休閒和放鬆心情的場所，在建築樣式的選擇上，便採取與中軸對稱，威嚴莊重的官方廳舍有所不同，而屬於鄉間趣味的情調。但其實在北投溫泉浴場落成的同年，遠在奧匈帝國的首都之一布達佩斯，也落成了一座著名的塞錢尼溫泉公共浴場（Széchenyi-gyógyfürdő），採取的卻是如同公共廳舍般壯麗的新巴洛克風格，可見公共建築的常見風格並非不能運用於休閒場所之上。

除了從建築機能方面解讀這樣的差異，遠離市區的區位因素也可納入理解建築樣式的考量範圍，可以推想日本人對於北投的定位，是想將其打造為台灣的伊豆半島這樣的溫泉鄉。事實上日本人雖然在明治維新以後大量吸收消化西方文化，但在本土的溫泉設施，也都還是有別於官廳的氣派樣式，而採用較為休閒的住宅風格，或許也和日本人素有泡溫泉的習慣，但不同源於羅馬將浴場做為公共交流場所的西方浴場文化傳統，而是將其視為較私密的活動有關，並不需以其做為誇耀殖民成就的展示品。

如九州大分縣別府的駅前高等溫泉、佐賀縣嬉野市的古湯溫泉和長野縣諏訪市的片倉館等，都採用鄉村別莊風格，北投公共溫泉浴場對於日本時代初期來台者多為九州籍的官員而言，必然是感覺相當親切的。北投溫泉浴場的經營也相當成功，昭和初年，朝香宮鳩彥王、高松宮宣仁親王和久邇宮邦彥王等皇族，便曾分別先後前往參訪。

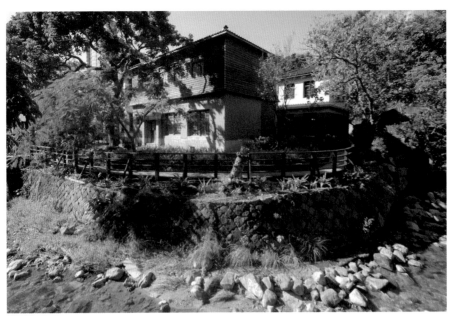

地熱谷流出的溪水環繞流過，泡湯活動雖在室內進行，
仍可感受周邊自然環境

浴場依山勢而建，兩層樓各自有入口。主入口由二樓進入，外觀主要採用雨淋板外牆和塔斯干式廊柱，二樓有 190 坪，最主要的空間單元是由西側涼廊和塌塌米大廣間構成的半開放性場所，做為泡完溫泉後休息之用，大廣間南側則有以凸窗為背景的表演舞台。一樓有 235 坪，設有大小青礦溫泉浴池，外觀採用磚造，大浴池長 9 公尺，寬 6 公尺，深度由 40 公分斜降至 130 公分，周邊以連續拱圈營造羅馬溫泉意象，西側三個圓拱窗上的鑲嵌彩繪玻璃上則有優遊戲水的天鵝圖案，南側則有富士山圖案的彩繪玻璃，一解在台日人的思鄉之情。

　　整體外觀由一樓的磚造支撐二樓的木造與透空廊道，顯得十分穩重，1923年時曾為接待來台巡視的裕仁皇太子而增建休息所，兩層樓共計 455 坪，而雖然是以英國鄉村風格做為主要建築樣式，但是屋頂卻是帶有日式風情的黑瓦，與整個北投溫泉鄉的風貌相當協調。

上／色彩斑斕的卵石馬賽克磁磚
浴池是時代感強烈的共同記憶
下／二樓大廣間旁的寬敞廊道，
符合洗浴後身體寬鬆擺盪的行為
模式需求

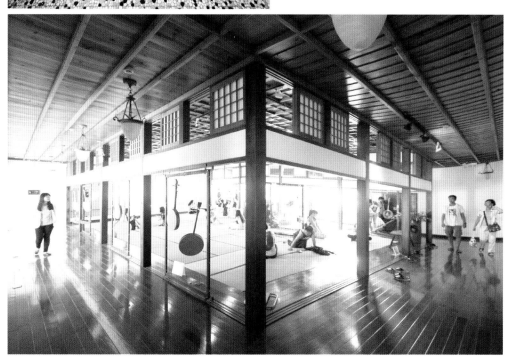

1995 年，北投國小師生在進行鄉土教學的校外參訪時，發現這棟在戰後逐漸埋沒至荒煙漫草中的浴場，認為確有保存價值，並撰寫陳情書訴求保存。經過地方有識之士的爭取，1997 年由市政府指定為古蹟保存，整修後成立北投溫泉博物館，賦予建築新生命，近年完工的台北市立圖書館北投分館，也在設計時特意將公共浴場納為戶外廊道的視覺端景。今日浴場雖已不再肩負舒緩旅客身心的使命，但是溫泉浴場做為地方文史知識和共同記憶傳承的場所，仍扮演著承先啟後的重要使命。

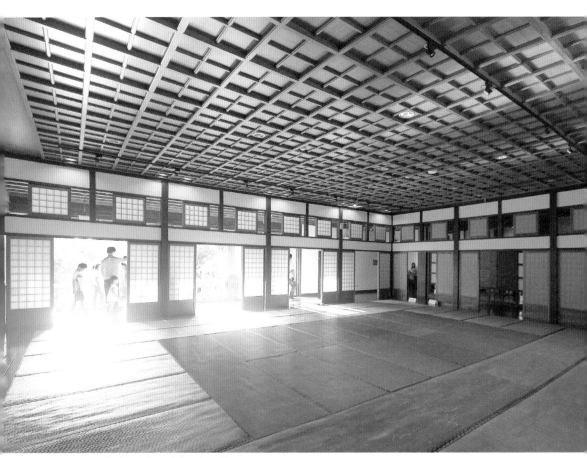

西洋風格建築內的日式格子樑天花板「格天井」，表現日本時代文化交融的外表與內在關係

涼廊盡頭為一通透方亭，往昔登高望遠，可眺望新北投車站與支線鐵路風景

相較於二樓英式木構外觀包覆的日式木構空間，一樓仿羅馬浴場的連續拱圈空間表現出純粹的西洋風情想像

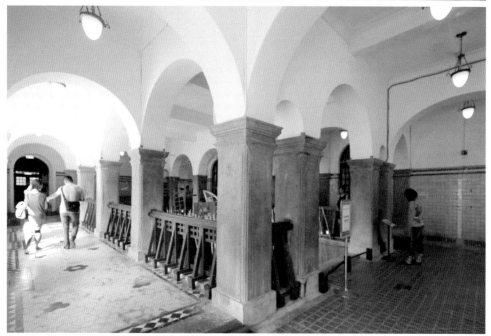

大浴池旁地面鋪設收邊嚴謹的地磚，易於維持清潔

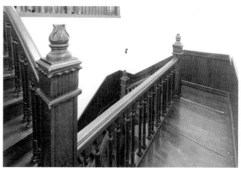

樓梯欄杆柱扶手，曲線造形的柱頭如溫泉蒸氣繚繞上升

故兒玉總督暨後藤民政長官紀念館

🏛 地址：台北市襄陽路 2 號

🏛 設計單位及建築師：總督府土木局營繕課／技師 - 野村一郎、
技手 - 荒木榮一

　　1898 年兒玉源太郎就任第四任台灣總督，後藤新平任民政長官，有別於前
三任總督相對消極且效能有限的治理手法，此任首長加速推展台灣的現代化進
程，政績卓著影響深遠，史稱「兒玉後藤時代」。1908 年「台灣總督府民政部
殖產局附屬博物館」，為慶祝本島縱貫鐵路全線通車，做為系列通車儀式之一而
成立，在展覽活動籌備過程中，台灣總督府彩票局正在興建，後來國會取消彩票
法令，興建中的彩票局轉由殖產局做為博物館所，由彩票局長宮尾舜治轉任殖產
局長。

　　1913 年，民政長官祝辰巳為紀念第四任總督兒玉源太郎與民政長官後藤
新平，向民間募款籌建紀念館，選定清代台北大天后宮址，兩年後落成，
辜顯榮代表台人獻捐者發表祝詞。同年民政部殖產局附屬
博物館遷入紀念館，做為日本向南洋發展之基礎研
究中心及資料蒐集基地。

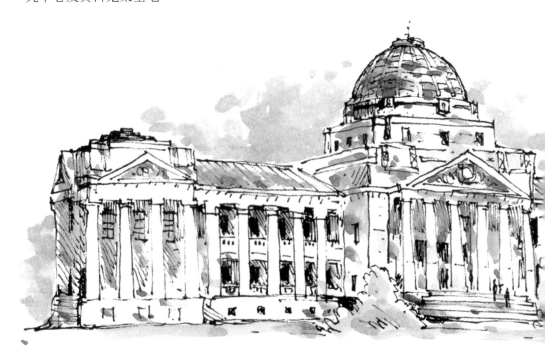

1908　1913　1915　1930　1945　1949　1999

成立「台灣總督府民政部殖產局附屬博物館」

「故兒玉總督暨後藤民政長官紀念館」建築物正式動工

紀念館落成典禮暨舉行

機關車陳列場落成

戰後改稱「台灣省博物館」

正式改名為「台灣省立博物館」

更名為「國立台灣博物館」

穹頂內側牆彩繪玻璃由柱冠、火炬和綵帶構成圖案，反映館舍歌頌所紀念主角功績的意涵

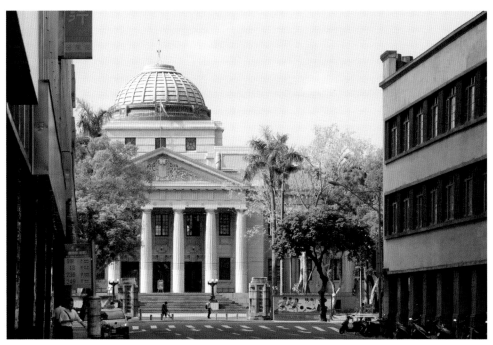

市區改正所定下之表町通路型尚在，建物僅做為道路視覺端點的本案及與之對望的三井會社台北支店舊廈仍存

塑造立面宏偉高度的台基可行可坐，階面高度分割可見巧思，古典燈具基座亦與之融合

設計風格的決定者野村一郎，助手為荒木榮一，營造廠則為同樣承接鐵道部廳舍工程的高石組。野村畢業於東京帝國大學造家學科第15屆，（同期畢業者還有後來成為建築史學者的關野貞）。1897年任臨時陸軍部技師，被任命為台灣兵營建築委員派任來台，1899年被來台灣總督府聘為民政部土木課技師，1904年接續田島穧造擔任營繕課課長，在台灣留下第二代台北車站、第一代總督官邸即第一代台灣銀行等重要作品，並兼任朝鮮總督府廳舍設計審查委員，也參與台北市市區計畫。1913年完成本案設計後，即返日與友人合夥開設建築師事務所，像這樣在台灣留下一座代表性鉅作後返日的生涯規劃，常見於日本時代來台的官方建築家，亦如後來的森山松之助之於台灣總督府、近藤十郎之於台北醫院等。

本案採用新古典風格，延續自大英博物館以來，運用希臘神殿中俗稱山牆的三角楣及列柱造型，象徵啟蒙時代以來博物館做為知識典藏與教育推廣科學理性的選擇。環繞外立面共60根多立克式柱（Doric order），此種柱式最早出現在西元前七世紀義大利南部帕埃斯圖姆（Paestum）的神殿群，最著名的運用案例則是雅典的帕德嫩神殿。內部大廳則使用32根科林斯式柱（Corinthian order），其中20根為壁柱，12根為獨立柱，此種柱式現存最早的案例為西元兩年羅馬的奧古斯都廣場，多用於男性神廟，如雅典的宙斯神廟。

但其實在設計及興建階段，本案並非從一開始就被設定做為博物館，所以設

右頁／彩繪玻璃具採光效果，日光間接穿過向大廳投射光彩，營造神聖氣氛。玻璃圖案中可見兒玉家紋「團扇與五竹葉」與後藤家紋「藤紋」
上／入口配置壓低高度的玄關，做為塑造大廳空間感高潮的前奏
下／大廳為具強烈儀式性的崇拜空間，兩側壁龕原分立兒玉源太郎總督和後藤新平民政長官銅像，使遊客觀賞穹頂時自然仰望並生敬畏心理

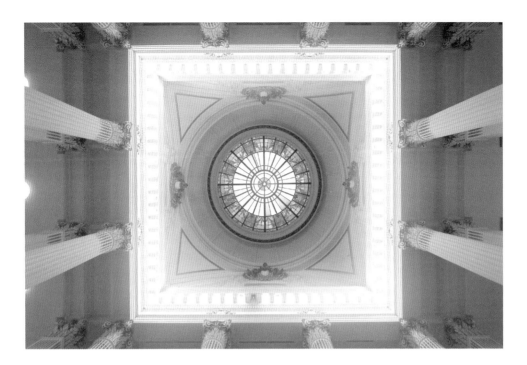

計者的考量點應是在於，以此內外皆挺拔陽剛的柱式紀念兩位代理帝國對台灣實行現代化改造的統治者，並採用象徵永恆的仿石造表面，裝飾內部實為鋼筋混凝土的建材。其雄厚壯觀的存在感，讓前來參加落成啟用儀式的官方代表總督府覆審法院院長石井常英致詞時表示，「本案的落成式可以說是台灣統治的落成式。」

做為統治象徵，本案除了山牆和列柱，最主要的空間意象元素，就是中軸線上主導城市天際線的穹頂。座落於天后宮舊址的新紀念館，重要的區位選擇因素，即為使步出台北車站的旅客，一出站即可望見表町通（今館前路）端點，做為街道底端的本案巍峨圓頂，對於致力強化文明形象的治理當局而言，具有顯著的城市意象塑造功能。

在進入正門後首先來到刻意壓低天花板高度的玄關前廳，做為大廳戲劇性挑高尺度的環境轉換情緒醞釀場所，但在日本時代的參觀動線，則是從兩側地面層側門進入後，先參觀一樓展間，換上足袋再參觀大廳，避免黑白相間，中間有台灣特色物產紋樣的拼花大理石地板損傷，此地板在戰後卻被更換為現況同色的地板。大廳東西兩側各有一個壁龕，放置出自雕塑家新海竹太郎手筆的兒玉源太郎以及後藤新平銅像，此二銅像歷經戰爭時期至戰後改朝換代仍存實屬難得，目前不在原位而放置於三樓展示室，然而對社會大眾而言，戰後接收自台灣神社的兩尊銅牛雕像，肯定是更為熟悉的共同記憶。

大廳正上方穹頂採間接光源，透過彩色鑲嵌玻璃向大廳地面投射出炫麗奪目的光彩。一樓主樓梯柱基的雕刻裝飾則來自兒玉及後藤兩家家徽的組合圖案，大廳南側底端由一座T型大樓梯引導上升，大廳在二樓的迴廊，則可從各角度更細緻的品味包括泥塑壁飾、木作腰板、石作地坪、燈座等精雕細琢的裝飾材質與空間元素。

原先由紀念館改為博物館時，僅兩翼室內做為展覽空間，日後因空間不足而陸續將南側外廊封閉做為室內展間、在中棟加入隔層、到最後由漢光建築師事務所全數更換兩翼木造屋架改為鋼架屋頂，使兩翼也增加了一個樓層，許多細節及空間使用方式與落成時大不相同，但本案無論在建築技術還是象徵意義，都無愧其為台灣百年來最重要的建築之一，今日宣揚帝國威儀的角色已經淡化，仍肩負透過展示及活動傳遞知識的社會教育重任，其象徵意義雖有轉化，鮮明印象的強度卻仍持續鐫刻在城市的身世中。

樓梯、基座飾板與欄杆採用岐阜縣美濃赤坂紅更紗石，色澤沉穩絢麗，雕飾細節豐富

兩側翼廊底端樓梯，可納入東西側室外明亮光線

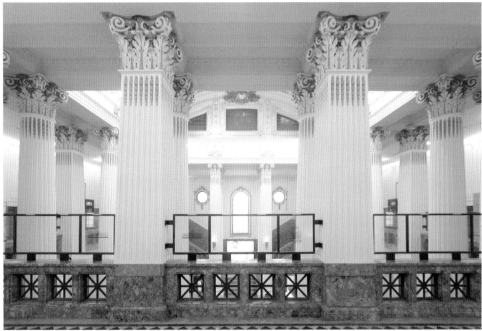

南側因應炎熱氣候設置陽台，戰後因展示空間不足將牆面外推納為內廊

科林斯式柱（Corinthian Order）從古希臘時代便常被運用於宙斯、馬爾斯等男性神廟，在本案被引用於紀念統治者的雄性權威

二樓休息室木作台度護牆版塑造空間典雅氣質

台南廳

地址：台南市中西區中正路 1 號

設計單位及建築師：總督府營繕課／技師 - 森山松之助

　　1909 年，總督府將台灣的行政區整合為 12 個廳，其中台南廳為台南、鳳山及鹽水港一部分合併而成。次年台南廳長松木茂俊上陳總督府，請建台南廳舍。原預計選址於步兵營舍，也就是清代台南府署再加上崇文書院的基地，但總督府認為位置不夠理想，最後以原台灣銀行宿舍第二候補地中選，著眼於腹地未來的發展性與重要道路交會的地標意義。

　　日人面對清代傳統漢人街庄的態度，採取西方都市計畫概念進行「市區改正」，開闢符合消防需求的寬闊道路，設置能夠全景閱覽，方便控管治理的放射狀道路系統。並在大路交

2002 年復舊重修後的銅皮屋頂，歷經數年歲月已產生美麗的銅鏽色澤變化

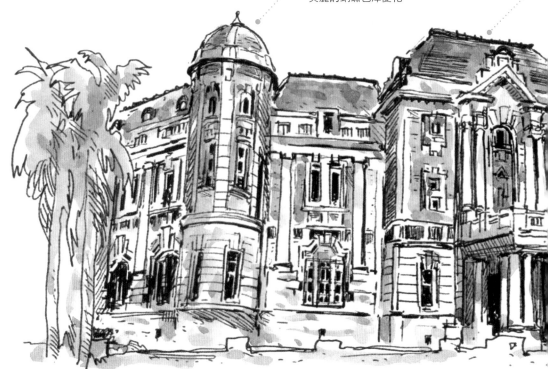

1909 設立台南廳

1913 進行台南廳上樑式

1916 台南廳廳舍落成

1918 擴建兩翼量體

1920 台南升格為州，更名為台南州廳

1930 台南市役所遷入東翼

 多運用於一樓的塔司干柱式（Tuscan order）轉角組合，角柱採用方柱突顯力量的做法在台北醫院亦可見得

口設置圓環，以重要的公共建築做為端景，台南廳廳舍就在這樣的理念下，建於今天民生綠園旁的中正路與南門路夾角。

馬薩式屋頂

為展現崇高的威嚴，台灣重要的官廳建築皆會加上馬薩式屋頂。為十九世紀中葉法國第二帝國共和時期流行的樣式。

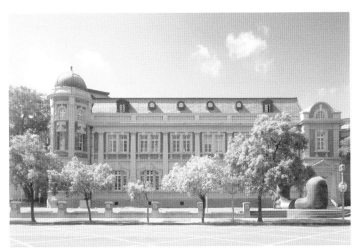

北側立面西端做半圓形小山牆收尾，顯示增建至此空間已足夠

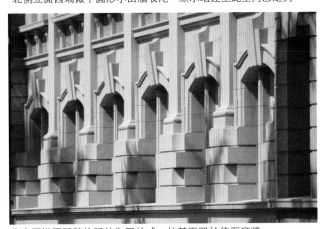

將底層拱圈間壁柱延伸為巨柱式，柱基再置於仿石砌牆體上的設計手法，於義大利文藝復興時期即相當流行

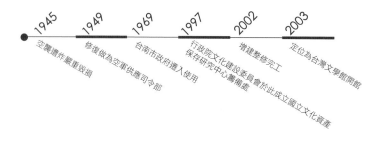

1945　空襲遭炸嚴重毀損

1949　修復做為空軍供應司令部

1969　台南市政府遷入使用

1997　行政院文化建設委員會於此成立國立文化資產保存研究中心籌備處

2002　增建整修完工

2003　定位為台灣文學館開館

　　與同時期建造的台北和台中兩廳舍相同，皆為任職總督府營繕課的技師森山松之助所設計，壯觀華麗的程度反映這三個廳的重要程度。為展現官方行政權威，森山採取了同樣的風格、形式和規模，而變化細部語彙運用，既呈現其同等的重要性，也為不同的「地方」各自塑造凝聚認同與仰望的對象。

　　爾後於 1920 年由原台南廳北部與嘉義廳合併而成的台南州，約莫等於今日台南市、嘉義市、嘉義縣和雲林縣的大小，與其同為最高層級地方行政區，還有台北、台中、新竹和高雄等其他四州，升格為台南州廳的廳舍建築遂持續擴建，符合加入市役所功能需求。

　　廳舍最初的平面為開口朝向圓環的Ｖ字型，屋頂採用曲面的馬薩式頂。日治時期的官廳建築，大多數只有兩層樓的空間需求，但為了對殖民地展現崇高的威嚴，在最重要的行政官廳，皆會加上僅為屋架構成的馬薩式頂。不同於馬薩式屋頂在歐洲文化中具有閣樓的空間運用意涵，台灣環境潮濕炎熱，開窗狹小的馬薩頂內難以使用，純為以屋架撐起整體造型的功能，也被建築學者稱為具有「法國第二帝政時期」的風範，實乃將其與拿破崙三世時期對巴黎進行整體改造時，塞納省長豪斯曼男爵在城市中統一大量運用此種屋頂的做法類比而得此名。

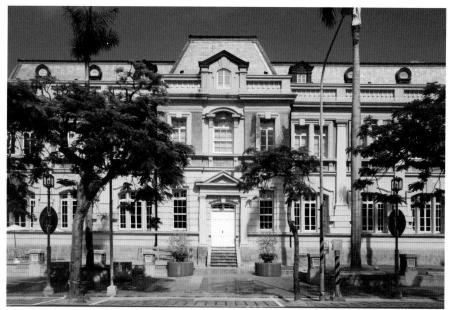

南翼突出棟獨立入口為原台南市役所，屋頂亦突出並做小山牆強調，故本案亦為不同轄區的州廳與市役所之合署廳舍

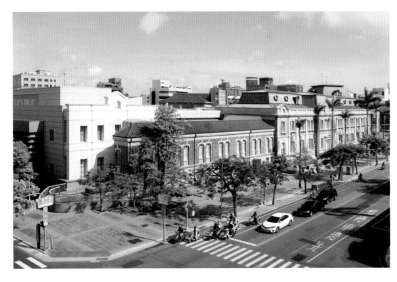

整修後增建南側新棟
國立文化資產保存研
究中心，採用不同材
質與色澤，模仿古典
分割線條及風格語彙
的手法與舊建築對話

在正立面三組小窗組成的老虎窗底下，二樓立面在玄關車寄之上，使用仿石造的洗石子覆蓋，雕塑各種文藝復興時期的古典建築語彙，強調中軸線的重要性，以兩雙對柱，共四根愛奧尼克式柱撐起破山牆，包覆具有拱心石的半圓窗與小山牆，通往一樓玄關車寄上露台的門窗，拱心石上原有華麗的勳章飾，現已不存。

其餘的二樓牆面則裸露清水磚牆，對比出一樓完全以洗石子覆蓋外牆的穩重視覺效果，但窗邊皆由覆以洗石子線腳構成的窗框包覆開口。車寄以兩根方角柱、四根壁柱和六根圓柱，共四組十二根塔斯干式柱構成的迎賓行列，尺度宏大厚重為北中南三州廳之冠，一樓開窗則分為長窗和連續弧拱窗兩種，弧拱窗中皆設巨大拱心石，增添一樓在語彙上的厚實穩重。

立面語彙最為精彩之處在於壁柱之運用。不同於台北州廳以牆體為主的立面安排，或者台中州廳上下兩層分隔清楚的語彙，台南州廳立面的塔斯干式壁柱立於一樓厚實基座之上的牆體中段，並且衝上二樓直抵馬薩頂下的線腳，將表面材質不同的上下兩層樓密切串連成一個整體。在西方建築史的脈絡中，運用此種手法最著名的作品，為米開朗基羅在羅馬卡比托利歐廣場建築群（Campidoglio）的手筆，而其同樣也是以高聳立面創造官方威嚴的市政廳機能建築。

主樓正立面透過兩個圓形衛塔將量體轉往南門路和中正路繼續延伸，衛塔有三層閣樓，在室內形成特殊的圓形空間，屋頂為帶有收束裝飾銅皮圓頂。兩側立面與正立面大致相同。台南由廳升格為州以後，為了州轄市所需機能，而延伸西側量體，並在南門路另外設置市役所入口。其較正立面的州廳入口簡潔許多，稍微突出牆面的立面，中間女兒牆上置有一通氣老虎窗之三角山牆，二樓開三窗，中間較大者罩有兩牛腿支撐的弧形雨庇，窗邊牆面並以洗石子加強厚重感。一樓中間開口為門，外框兩根塔斯干式壁柱與三角山牆帶出入口的自明性，且與立面的壁柱母題相互呼應。

以台南州廳類比同時期歐美和日本相仿規模的歷史主義建築作品，可以發現在建築外觀層面而言，經過學院訓練的日本建築家設計功力紮實，能自如擷取運用古典語彙，但在室內裝修方面設計密度則明顯較低。除了對稱梯廳仍算稍能撐出入口的格局氣勢，其餘裝飾如壁爐、灰泥塑雕飾、樓梯扶手等細節元素都相較簡潔。可以推想殖民政府將行政官廳做為政治表徵，「面對城市與人民呈現華麗莊嚴，面對使用者官僚自身則講求節儉與效率」 —— 在特定時空下如此區分表裡的治理心態。

　　戰後的台南州廳，曾做為空軍供應司令部供應處，繼而由台南市政府使用，直到 1997 年交由文化資產保存中心，2003 年再由陳柏森建築師事務所進行整修擴建，將原本透過廊柱面向的中庭轉化為內部空間，新增建的部分也尊重老建築沿用協調的古典語彙，現為國家級的台灣文學館。相較於台北州廳因位於京畿重地而為五院之一的監察院使用至今；台中州廳未來則朝委外經營精品酒店的方向規劃。相較之下，做為藝文展演空間的台南州廳，不但充分呈現了南瀛豐沛的文學氛圍，也呼應了府城濃厚的人文氣息。

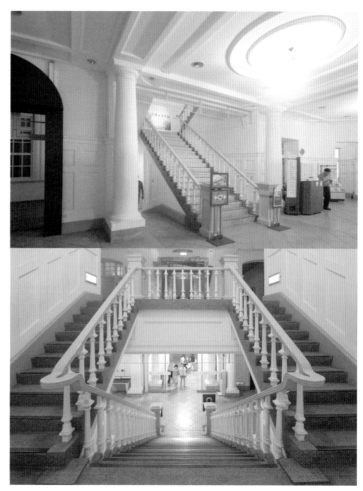

上 / 室內以柱式延續室外門廊的對柱，搭配天花板泥塑裝飾界定大廳與動線空間
下 / 對稱樓梯除增加空間儀式性，也分流兩翼辦公人員動線

 有別於一樓外側仿石砌立面,內側在磚拱間嵌入仿石砌,塑造內外不同的表情,此為西洋古典建築原則

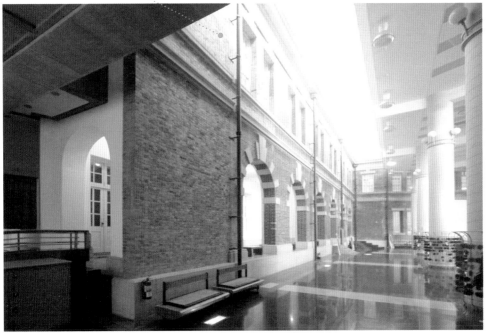

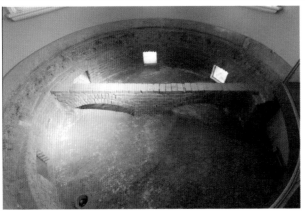

原內庭在增建後轉為室內廣場,燈光配置於新舊交界介面模仿天光效果

 基座磚拱地樑於衛塔內露出展示,具社會教育意義

台灣總督府

🔲 地址：台北市中正區重慶南路一段 122 號

🔲 設計單位及建築師：長野宇平治、總督府營繕課／技師 - 森山松之助

　　做為日本在台灣殖民治理 50 年歷史最具代表性的象徵建築物，台灣總督府的建築自然是當時傾全島之力，展現所具備最佳建築設計與營造能力的經典作品。而戰後來到台灣的國民政府，也繼續沿用這棟建築做為最高權力行政機構的辦公場所。邁入民主時代，建築做為政府象徵，擔當人民表達訴求的反對對象，從總督府到總統府的權力形象，近百年來刻劃在台灣人的心目中延續至今。

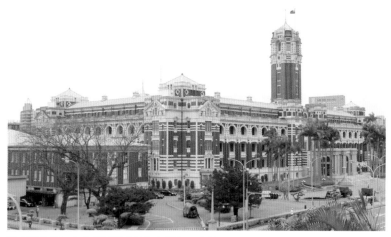

圖左可見廳舍東南側因應職員汽車增加，建於
1929 年的車庫

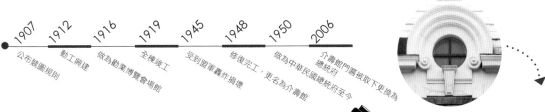

1907　公布競圖規則
1912　動工興建
1916　做為勸業博覽會場館
1919　全棟竣工
1945　受到盟軍轟炸損壞
1948　修復完工，更名為介壽館
1950　做為中華民國總統府
2006　介壽館門區被取下更換為總統府

廣間屋頂的九個連續牛眼窗，從不同角度引光線入室內，營造不同時刻的氛圍

　　總督為官階名，指行政區中相對自主行政區中的最高行政長官。台灣總督由日本天皇直接指派，擁有行政、立法、司法和軍權，不必向國會而直接向天皇負責，是殖民地具有絕對權力的施政位階。而台灣的總督依其統治原則，可分為前期武官、文官與後期武官總督統治三個階段，台灣總督府的完工，則落在前期武官與文官總督交接的 1919 年。

四樓連續拱圈間短對柱以箍柱處理，接續紅磚牆上白色帶飾。量體各轉角以設破縫山牆的塔樓收束，是強而有力的節奏轉折點

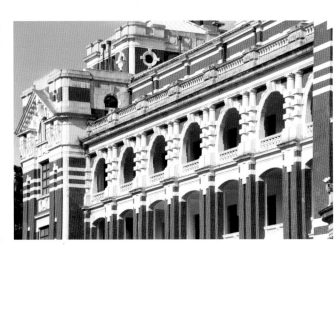

第一任總督樺山資紀，曾以基隆海關做為總督府，爾後進入清代因支援北方防務而致力建設的省會台北城，以台北城中的清代府衙做為辦公與住宿場所。雖然 1900 年的市區計畫中已出現總督府預定地，選址經過精心安排，支持殖民施政的建設、金融、司法、通信、產業等機構皆配置於其周邊，官廳群聚頗有首府氣象。但因為殖民初期財政未穩，在遷走基地範圍內陳、林兩氏的漢人宗祠至大稻埕之後，官方先是在此地建造武德殿及跑馬場，直至 1905 年布政使司衙門內的土木局及殖產局發生火災，才促成新建廳舍的預算編列，並在民政長官後藤新平的倡議和土木局長尾半平的立案之下，不以總督府轄下營繕體系技師設計，而採用在日本尚無前例的競圖方式募集優秀的設計方案，這同時也是台灣總督府以建築評選向日本本土展示治績的機會，目的是為了證實殖民地也有能力建造全國最優秀的建築物。

　　競圖委員及評審皆為日本建築界權威，1907 年公告懸賞募集規程，並由營繕課長野村一郎至東京向日本建築學會宣傳解說，並刊登競圖規則於建築雜誌及報刊，廣泛吸引了日本各界的建築好手前來參與。競圖採取兩階段審查，第一階段評選整體空間配置與建築樣式，第二階段評選構造工法與細部設計，並選出

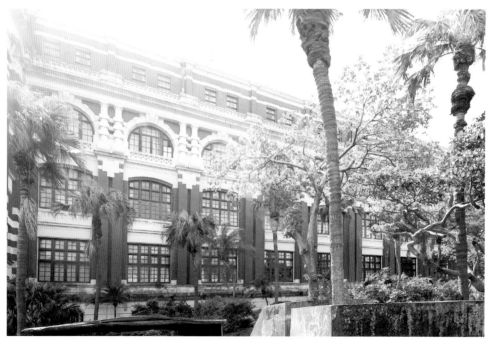

考量日照角度與行進方向，四面僅北向不設陽台，
是考量自然環境的理性做法

甲、乙、丙三賞各自頒與獎金。第一階段選出七位入選者，進行如回應評審長尾半平認為來自溫帶的建築家未重視熱帶氣候環境加設陽台批評的若干修改，各自提交第二階段的設計。

在第一階段最受評審矚目的鈴木吉兵衛方案，因為被認為外觀是經過變造的荷蘭海牙和平宮，細部設計也不如外觀樣式出色而被刷落，最後的競圖結果卻無一等受獎者，獲選的長野宇平治只得到乙賞與獎金，並無實際執行工程的權力。經過長野抗辯爭取權益未果，結果實施設計的工事主任反而是第一階段未獲選的總督府營繕課技師森山松之助。整個工事從第五任總督佐久間左馬太開始，到第七任總督明石元二郎的時期才進駐。

在 1907 年公布競圖案之後，為了做為總督府廳舍實施者而來台任職的森山松之助，可說是為了這個機會安排生涯規劃已久。在將獲選的長野帶回日本向師長請示修改方向之後，回到台灣的森山將總督府以英國維多利亞時代的安妮女王風格做為樣式的基礎，並將正面塔樓增高為 60 公尺。新總督府 1912 年動工，1915 年大致完成主體，1919 年全部完竣，其中還曾做為 1916 年的始政 20 年紀念勸業共進會第一會場展覽館，當時玄關尚未完成，搭設臨時入口暫時做為會場

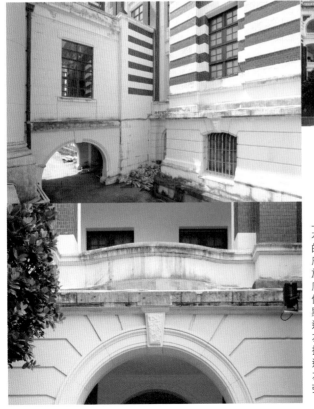

上／今日的長沙街東端，日本時代南北兩側分立巨柱式的電力會社及遞信部，總督府後門做為街道端景，因立於地面而矮於前門的後門門廊，除區分主從關係，同時做為鄰近建築列柱群的端點，也加強街道景觀的視覺透視效果

左上／門廊進入室內所通過拱橋，同時做為地面層的過道與入口

左下／陽台欄杆略為外凸的弧型，整體串連具律動感

意象，風格較後來正式完工的玄關更為活潑繁複。

但是經過森山松之助修改過的方案，採用的安妮女王風格，卻是一種在當時大多用於銀行和商店的商業風格。仿紅磚與白石的帶飾布滿整個建築的立面，發揮串聯立面連續拱圈與對柱、牛腿托架與牛眼窗等繁複語彙的視覺統合作用，在長野宇平治案中，原本安排較多裝飾，最後施工完成的主入口，反而與台階構成簡潔仿石造的厚重感，但仍環繞14根支撐圓拱的愛奧尼克式柱增添氣派，與西向後門的六根同款式古典柱呼應，而相較於建築主體砌磚外表的龐大量體，也的確需要在相較為小的入口使用厚重的石材外觀方能達到視覺上的平衡。

這樣獨特的運用，設計者並沒有給出解釋，只能從各角度猜測，包括與周邊商業街區熱鬧的街屋立面與之呼應；或是為了回應博覽會場館慶典氛圍等因素；可以斷言的是，台灣總督府的樣式選擇，做為日本看待台灣這個殖民地對於日本意義的屬性反映，比起其他地方做為政權表徵的同類型作品，在世界上實屬特別之案例。

建築構造為鋼筋混凝土樑柱與承重磚牆結構系統，因應台灣炎熱潮濕的氣候，在日字型的各層平面上可見，除了北側房間以外，其餘皆設有前後陽台，以避免室內受到陽光直接照射。在內院四個角落，從一至五樓皆設有轉角斜切45度角的吸菸室，這個設計在評審中村達太郎的堅持下實行，不僅具有保持室內空氣環境潔淨的功能，且能加強整體結構的耐震力。

各樓層並配置具有剪力牆功能的鋼筋混凝土耐震壁，高達60公尺的中央塔樓，也是基礎立於五樓樓板，兩側配置大樑的鋼筋混凝土結構。而外牆看似紅磚疊砌的表情，其實是為了延續歷史主義的古典外觀，向一家名為「品川白煉瓦株式會社」的公司購買的面磚，因應各種角度皆有相應的產品將其完美包覆。

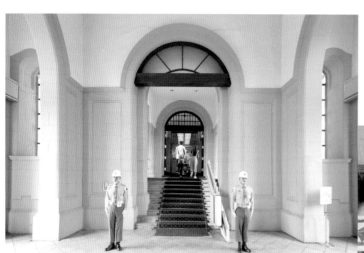

上／通過大門進入室內需從玄關拾級而上，空間手法將身體行為賦予參拜的神聖性
下／玄關地板以不同顏色大理石排列圖案

在各層平面的機能安排，通過玄關後進入廣間，是一個挑高三層樓，由20根科林斯式圓柱環繞的高敞大廳，檐帶間則有著與總督官邸二樓梅花鹿頭遙相呼應的台灣水牛頭浮雕，此外破山牆、彩繪玻璃、柱上壁燈、外覆金箔的灰泥雕花與勳章飾將整個空間點綴得富麗堂皇，踏入即為壯闊的殖民治績所震懾。門廳底端配置平面為T字型的大樓梯，通往後方位於中軸線上的二樓會議室，即為今日大禮堂，天花板為大跨距弧拱，講台後方設有放置天皇照片的御真影室，是整棟建築最為尊貴的象徵空間，而當年總督辦公的地方，也就是現在的會客室，則配置於二樓視野最佳處，對外可向東望向台北盆地，對內則可從廣間掌握門廳動態，是具有絕佳視野的樞紐位置。

其餘的各層空間大多數為辦公室及事務室，以滿足規劃當初需供1,000人在內上班的需求，室內裝修也較為簡潔，不同於外觀的繁複裝飾，突顯出做為治理象徵的對外表情與實際使用需求的對內表情之差異。二次大戰末期，在盟軍對台北進行轟炸之後，總督府遭到嚴重毀損。戰後台灣省行政長官公署將其整修後命名為介壽館，做為向蔣中正總統祝賀六十大壽的賀禮。

雖然曾經過數次整修，許多最初的設計，如正面入口的圓拱、雙衛塔的圓頂、環繞廣間的列柱、會議室支撐弧拱天花的短柱等皆已不存，在都市發展之下，也早就不算是可登高環視台北的高樓地標，但是儘管政權更迭，做為台灣人最為熟悉的政權印象，總統府仍是辨識度最高，在社會各界享有高知名度的經典建築。

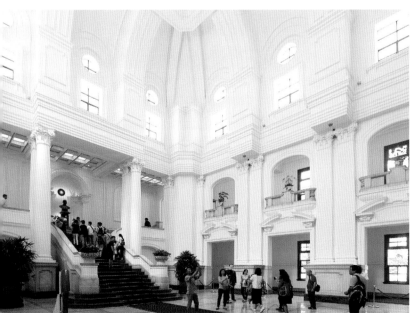

大廳周邊原環繞20根複合式柱，空襲受損修復後以不存，僅存柱礎及其所支撐的拱頂基座，並露出後方壁柱。高窗由武田五一設計的採光彩繪鑲嵌玻璃亦換為透明玻璃

環繞大廳的門孔以圓弧破山牆與二樓貝殼狀托座的陽台融合，以弧線增添空間的流動感。山牆內及與陽台間街有泥塑雕花裝飾

柱礎外壁覆蓋淺色大理石板，為1978年整修時更換，原為與大階梯中段花台下飾板相同

平面四個內角配置吸煙室,位於走廊盡頭遠離辦公室,具環保理念,且量體增加構造強度

左頁上/內牆二至四樓為與外牆相對的白色壁面,製造輕爽的視覺感

左頁右下/大廳階梯基座大理石飾板兩側棒束或箭束,為日本時代公共建築常見語彙。目前置孫文銅像位置,因為日本時代御真影室後方僅置一盆栽。

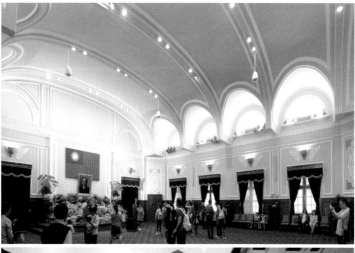

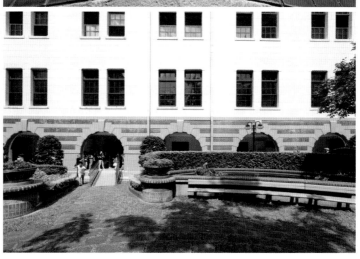

右上／大禮堂為本案重
要集會空間，日本時代稱
為會議室，戰後修復取消
天花板裝飾細節，並拆除
兩側廊柱，使拱頂基座處
於懸浮騰空狀態

右中／吸煙室室外 135
度轉角面磚妥善覆於外
壁，避免磚縫位於轉角出
現破綻

右下／內庭原有總督府
員工自行車停放亭，戰後
修建庭苑，南北分別以梅
花與青天白日光芒圖案
做為花圃造型，著重於象
徵意涵而未與建築開口
相互配合

台北醫院

地址：台北市常德街 1 號

設計單位及建築師：總督府民政部土木局營繕課／技師-近藤十郎

對於全盤洋化的殖民宗主國日本而言，西式醫學的應用推廣與教育，不但是展示現代文明的重要櫥窗，對於初至台灣水土不服的日本軍人，更具有迫切的實際救命功能。1895 年便於大稻埕千秋街，以三天的籌備時間設立現代化的「大日本陸軍省軍醫部台灣病院」。爾後由病院更名為醫院，降低社會對此場所的

支撐二樓窗台及壁柱的牛腿做為一樓開窗拱心石上勳章飾的外框，各樓層元素充分融和，整體考量建築語彙元素安排

左右衛塔
位於主體建築兩側，襯托建築的雄偉莊嚴

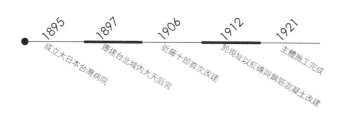

以日光燈模仿天光，使大跨距的
大廳像是連結外界的明亮舞台

排拒心理，也代表空間主要使用者的轉換，1897 年則設立台北醫院之附屬醫學講習所，培育醫療專業人才。

　　1898 年醫院與醫學院皆搬至現址，為一層樓帶有適應亞熱帶氣候的涼廊之木造房舍，建設速度於各項設施中名列前茅，足見醫學在軍事安全、衛生治理等各方面的急迫程度。當時曾有外國醫生應邀來台參觀，認為台北醫院從管理組織到硬體設備都不輸給歐洲，給予其相當高的評價，唯一的缺點是因其為平房的緣故，病房只能設置在一樓而較為潮濕。

　　1912 年，總督府決定在台北城內建立一座以更為堅固的鋼筋混凝土與紅磚共構院區，由 1904 年畢業於東大建築學科，並於同年來台的總督府技師近藤十郎所擔任設計。這項龐大的工程以王字型的橫排配置為單位，採取局部改建原有院區的方式便於持續增建，以中軸大道做為主要動線，且在橫排病房之間規劃保留戶外庭院，維持建築內的空氣流通。台北醫院因此向陸軍監獄換地，擴張原有的 1 萬 5 千坪基地至兩倍大，進行十年始完成基本格局。

牛眼窗

中央山牆的牛眼窗處理得特別華麗。在東址院史室的牛眼窗更以台灣在地水果鳳梨、香蕉、蓮霧等裝飾

門廊台基地面的石板分割，可見高度
細緻的設計功力與營造現場執行能力

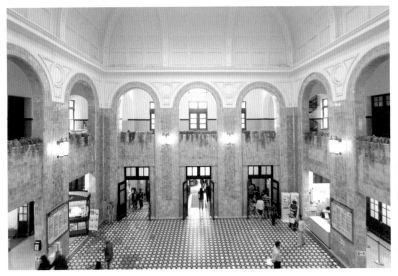

通過玄關後往各診別病房的大廳是動線複雜的集散場所，以秩序清晰的四面各三座連續拱門進行處理，地磚及壁磚呈現清潔明亮的衛生印象

　　近藤十郎在這件作品，另從多項公共設施的規劃，展現他能明確掌握英國式磚造建築風格的卓越能力。包括彩票局、日日新報報社、新起街市場、台北屠宰場與模範市場、台北城內的示範家屋，以及多所學校的校園建築設計。他同時也先後被任命為東門學校、成淵學校與組合教會日曜學校校長，對於教育類建築研究頗深。

　　而他對醫院建築的理念確立，來自於 1912 年與院長稻垣長次郎前往香港及南洋進行三個多月考察。在施工期間，又於 1917 年至福建廈門、1918 年至美國哥倫比亞進行新式病房設計考察，從這種容許設計者邊學邊建設的方式，以及完工後包括室內可完全消毒的大手術室、19 世紀末才運用於醫療用途的放射醫學等先進技術，可以看到總督府對於打造一所東亞最先進醫院的企圖心，洗刷日本人對於台灣充滿瘴癘之氣，不宜前往的刻板印象，為吸引前來台灣投資的資本家。

　　與近藤所倡議的熱帶校園建築特點相似，台北醫院在同為長條形的平面南側設置陽台走廊，避免陽光直射入室內造成病人不適，並為保持乾燥舒爽的醫療環境，將磚拱地基提高防潮防蟻，以及使用鋼樑和混凝土建造堅固的樓板。

　　相較於另一位在台灣設計多棟醫院建築的總督府技師中榮徹郎，將醫院歸類為官廳之一的設計方式，從學生時期即展現追求合理性格的近藤十郎，更加透徹的研究醫院所需的平面，和醫療行為與器材設備儲存等空間使用的實際需求，但在外觀方面，卻採用當時風行於亞洲，正接受現代化洗禮國家的西洋歷史主義。

　　不同於法國和義大利等拉丁民族天主教國家的古典主義多採用象徵永恆的石材打造代表官方權威的公共建築，工業革命以後的英格蘭，很成功的將其傳統文化中相當普遍的磚構材，與維多利亞時代的建築風格完美融合。畢業於東大建築 24 屆的近藤十郎，做為日本建築界英國派代表人物辰野金吾的學生，對於如何將此種風格運用在這座總督府亟欲展現文明的載體上也相當得心應手。

近藤十郎的校園建築理念，認為應讓學生在簡潔素雅的環境中潛心學習；與其相對，在這座東亞最先進的醫院，外觀裝飾的繁複手法與華麗語彙令人目不暇給，其中最為著重設計之處，自然為面對街道第一排，做為大廳的正立面。中軸主樓最頂端者，即為可於最遠處見得之中央尖塔，綠色塔樓由柱式與拱圈組成，雖無積極空間機能，但成為整件作品崇高的視覺焦點，也與主體的紅磚相互襯映。

三樓為挑高大廳和上至屋頂的樓梯空間，外觀為一對衛塔，增添正立面的莊嚴氣勢，並使用文藝復興以後流行的賽里歐語法（Serlianmotif）添加單元中的細緻程度，中央山牆飾有吉布斯環（Gibbs surround）的牛眼窗，為整個立面的視覺焦點。二樓外觀則以六對愛奧尼克式雙柱營造出緞帶般連續不斷的華麗視覺效果，延伸樓版的陽台同時也做為門廊的雨庇。一樓門廊則以粗壯的洗石子多立克式柱營造雄渾厚重的氣派門廳，轉角有使用方柱的細微造型變化，大門東側尚有洗腳台遺址，提供行人進入醫院前洗淨塵土。整體立面尚有牛眼窗、酒瓶欄杆、辰野風格帶飾、熱帶水果造型的灰泥雕飾等多種元素，組成語彙多元又和諧的豐富外觀。

大廳室內的弧拱格狀天花，內藏照明燈具模仿天光流洩，穿過拱圈則可透過走廊前往不同病棟。二樓的鑄銅壁燈和鑄鐵旋轉梯，皆可窺見大正時代精湛的工藝。牆貼面磚變化細微色彩，轉折處使用特別燒製的90度轉角磁磚，地版則鋪易於維持整潔的馬賽克地磚，圖案排列皆為收邊細膩的精心設計。

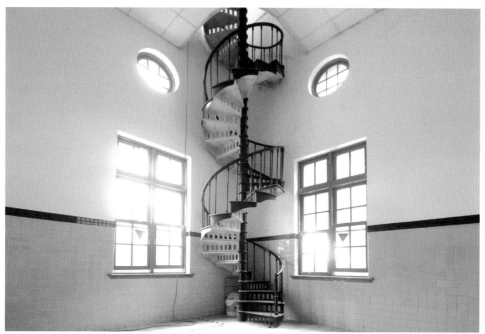

二樓迴廊通往頂樓的旋轉鐵梯構件，在工廠
預鑄後至現場組裝，反映當時工業技術

比起 1990 年新建缺乏表情的現代主義龐大館舍，台大醫院舊館的歷史主義風華更能滿足社會對於醫療巨塔「庭院深深」的期望和想像；但做為門庭若市的門診空間，近藤十郎窮盡心力的設計又是博愛特區內民眾最可親近的文化資產。這樣衝突的特質塑造了台大醫院的魅力，也反映了做為從殖民時期至今，「醫生」這個行業因其獨特歷史背景，成為台灣社會結構中權威與崇高的象徵。

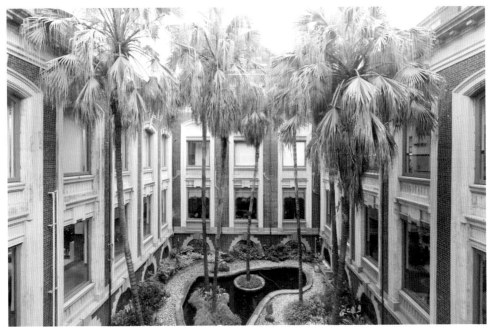

上 / 大廳北側與次棟間的庭院，在沒有空調的年代，肩負重要的室內通風換氣、維持衛生功能
左下 / 貴賓接待室衣帽鏡精緻的木作反映空間使用者的階級，勳章飾與對柱皆與醫院外觀呼應，呈現建築與室內設計的一體性
右下 / 衣帽鏡下的壁爐是西方社交空間重要的聚會場所，在炎熱氣候的台灣也忠實再現，地板拼花木作則以不同色澤的木片排列幾何裝飾圖案

已鏽成銅綠色的塔樓以短柱及弧拱門增添細節，
在建築立面圖上具重要的視覺端點位置，在現場
卻至一定距離才能欣賞全貌

銅製燈具的線條具有洛可可風格
的細緻品味，見證曾經存在於台
灣的工藝水平

大會議室將通常及腰的木製牆板拉至與門同高，
塑造會議場所正式嚴肅的氣氛

台灣總督府專賣局

⊞ 地址：台北市中正區南昌路一段 4 號

⊞ 設計單位及建築師：台灣總督府營繕課／森山松之助

　　自 1897 年將鴉片做為開始，到日本時代結束，另包括鹽、鹽滷、樟腦、菸草、酒、醇、火柴、度量衡器和石油等共 10 項被納入專賣項目，專賣收入時常超過稅收，不但為總督府提供充足收入，專賣事業也包含官方與財閥，以及民間大家族相互攏絡的酬庸性質。

　　專賣局廳舍選址台北城南兒玉町。1899 年，台灣總督兒玉源太郎相中城南空地，將官邸「南菜園」設於此地（今南昌公園），一方面透過總督布衣打扮的日常作息展示，探查民情；一方面透過總督親自宣導，推廣現代化衛生農業，並舉行吟作詩文的文藝活動，藉此打入本島文人社群，該區域也因此被定名為兒玉町，而城南一帶，也在日本時代成為相對於城內日本商人住所，多為高級官員官舍地聚集區域。同年專賣局南門工廠設於兒玉町，高聳煙囪做為出城進入兒玉町最先看到的地標，以及總督進城必經路途，可見專賣事業受到重視的程度。

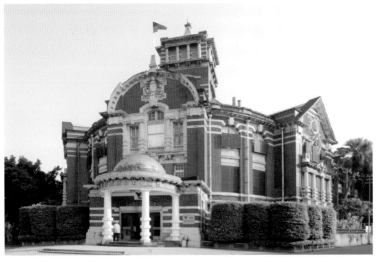

雖以塔樓為主視覺焦點，仍未放棄製作穹頂置於門廳上方加強權威感，圓弧狀的門廳頂蓋亦呼應正面圓弧山牆

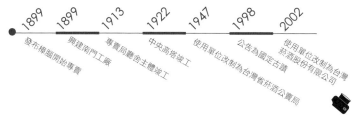

1899 發布樟腦開始專賣

1899 興建南門工廠

1913 專賣局廳舍主體竣工

1922 中央高塔竣工

1947 使用單位改制為台灣省菸酒公賣局

1998 公告為國定古蹟

2002 使用單位改制為台灣菸酒股份有限公司

 以方框環繞的箍柱及托起四柱的成對牛腿,加強撐起雕飾繁複開窗山牆的力道,方能達到視覺的平衡

中央塔樓
專賣局建築遠觀之主視覺焦點所在

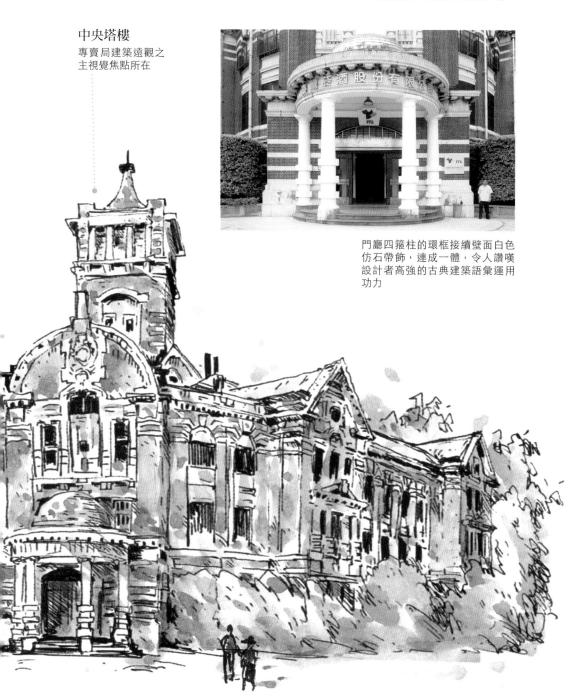

門廳四箍柱的環框接續壁面白色仿石帶飾,連成一體,令人讚嘆設計者高強的古典建築語彙運用功力

1913 年總督府專賣局開始新建辦公廳舍，建築平面配置為「Ｖ」字形，銳角正對南門的街道轉角，在風格上必然要有足以回應這樣視覺焦點的氣勢。設計由擅長各種歷史樣式的總督府技師森山松之助擔當。相對於台南地方法院的執法功能，非莊嚴厚重的歐陸古典系統不足以表現；運用於主管商業活絡的財政經濟機構，與南門工廠風格呼應，森山採用以紅磚做為外觀主要表情，最能代表資本帝國主義強盛的英國維多利亞風格，並且大量運用以其師辰野金吾為名，與紅磚交錯的白色仿石帶飾「辰野樣式」。

　　正立面最為突出的入口雨庇造型獨特，平面為圓形，屋頂為外覆銅皮的半球體穹頂，由四根塔斯干式的箍柱（banded column）支撐。與台南地方法院的柱箍與窗框的吉布斯環相呼應，在專賣局的玄關，柱箍也與辰野風格的白石帶飾融為一體，足見森山運用西洋歷史語彙純熟巧妙。

　　專賣局最為顯著的中央塔樓，雖為初期設計即存，卻待 1922 年才落成，頗有積攢專賣營收供養成形之意。紅磚搭配白色仿石帶飾的高聳塔樓，此風格發源地英國最有名的案例，以倫敦西敏主教座堂（Westminster Cathedral）高達 90公尺的鐘塔為最；而在日本 1917 年落成的橫濱市開港紀念會館，其 36 公尺的塔樓也頗為壯觀，英屬時期的新加坡中央消防局（現新加坡消防博物館），高 30公尺瞭望塔亦屬此種風格，紅白相間的視覺效果讓塔樓更為高聳。專賣局塔樓雖

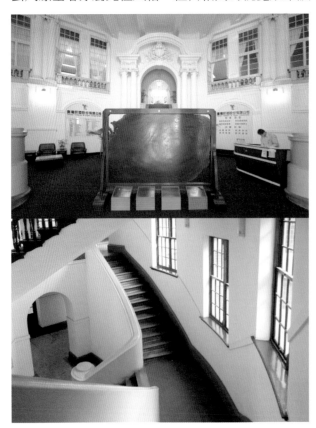

上／在設計時訴求通透寬敞的大廳放置合乎東方「照壁」風水觀念的屏風，反映當下使用者與設計者不同的空間價值觀
下／中央樓梯迂迴折返方能通往三樓，南側陽光維持垂直動線終日明亮

然僅有六層，但在當時的台北已屬高樓，從城內輕易望見，登塔所能擁有的視野也十分開闊，而專賣局內重要的決策空間扇形會議廳，也配置於主樓三樓視野最佳的位置。斜屋頂上覆銅瓦，再開牛眼窗式的老虎窗做為木製屋架通風之用。

專賣局外觀細節繁複，除了正立面雨庇上方，三樓會議室對外的塞里歐語法（Serlianmotif）開窗和半圓形山牆精緻的勳章飾以外，便以兩翼起始處平面較為凸出的四組塔樓，立面由上至下分別為三角山牆、帶有牛腿狀拱心石，周邊如台大醫院正立面一樣佈滿熱帶水果裝飾的牛眼窗、塞里歐語法（Serlianmotif）開窗，和四根突出於壁，立於一樓開窗雨庇之上，支撐破山牆的塔斯干式籃柱。雨庇再以四組共八個牛腿支撐，整體皆由辰野式帶飾通過串聯繁複的語彙，手法運用令人目不暇給。

內部梯廳是全棟重點空間，進入室內穿過玄關的三個拱門，首先來到平面為扇形的梯廳，兩側貼壁彎梯抵達二樓，中央樓梯則可直上三樓，廳內翻模印花的勳章飾雕塑、愛奧尼克式壁柱、酒瓶欄杆的古典裝飾語彙豐富，是全棟建築最為華麗的場所，也是台灣歷史主義樣式建築，少數具有巴洛克流動空間意涵的場域。總督府透過封建時代運用於王公貴族府邸、中產階級興起後用於上層社會聚會所，如歌劇院、博物館等儀典性空間的分段舞台式大階梯，做為象徵專賣制度權威性表現的空間手法，「下手之重」讓人隱約感到，對於項目有別於日本內地的專賣制度，是否能順利進行的信心缺乏（戰前在日本僅有香菸、鹽、醇、鴉片

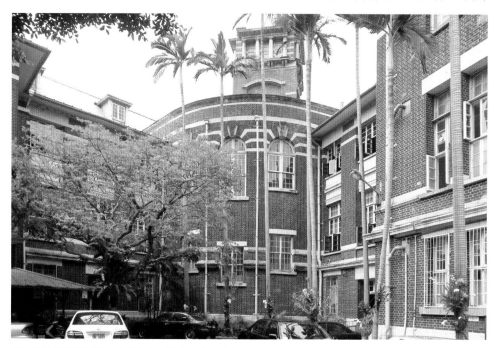

圓弧型的樓梯間量體，引納各角度陽光，也巧妙處理銳角平面的基地上，兩翼量體與主樓的配置搭接

四項專賣），也或許是在 1910-20 年間，學院熟知的古典建築空間形式，沒有能與專賣經濟制度對應的參考案例，設計者也只能將政策意識以「權力」概括，並以隆重的歷史主義手法表達吧。

專賣事業做為殖民地重要的財政收入來源，其重要程度反映於本館廳舍的壯觀華麗。專賣事業違背資本主義的市場自由放任精神，卻因殖民地不得不進入財政自給的狀態而實施，結果成效良好，如同鴉片的毒癮般難以停止，1923 年尚有餘力援賑日本關東大地震，而隨著進入戰爭時期對於專賣收入更為增加。戰後中華民國政府因其歷史背景，全面接收日產以國營事業模式繼續接手經營。後因二二八事件造成社會對「專賣」觀感不佳而改稱「公賣」，本質仍是壟斷利益，並且更缺乏日本時代避免過量生產保護環境的觀念。

在廳舍的空間使用上也展現漢文化傳統，在大廳擺放一座大屏風，創造中國式衙門的「影壁」阻擋風水沖煞，擋住最漂亮的大階梯，違背西洋空間中軸穿透的特性，在象徵意義上也反映最需要取得社會信任的機構，內部運作的不公開與不透明。2002 年結束專賣制度回規稅制的菸酒公司，是否也有革新並開放空間改變氣象的觀念呢？做為台灣經濟史重要的一頁，期能在未來的再利用時，有更多機會闡釋這棟建築的歷史意義及價值。

上 / 通往塔頂的木梯使用者為內部人員，故形式簡潔無功能所需以外的多餘裝飾
下 / 塔頂屋架構成方式，著重木架與磚牆的搭接及防震補牆斜撐

 壁爐以磨石子劃仿古
典石砌分割線條,與
磁磚同具易於清理特
性且成本較低

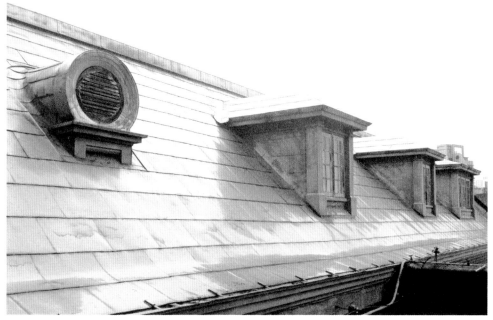

屋頂覆銅板瓦,氧化
後的綠色銅鏽與紅色
磚牆形成美麗對比

環繞頂樓壁面牛眼窗,具熱帶
水果等台灣特色的泥塑雕飾,
戰後曾由頂樓駐軍彩繪裝飾,
見證不同政權及時代美學及戰
略城市年代的歷史

台南刑務所嘉義支所

地址：嘉義市東區維新路 140 號

設計單位及建築師：台南刑務所作業課 / 技手 - 竹中藤次郎

　　清代台灣位處海隅，對朝廷而言鞭長莫及，大清律例執行鬆散且較具彈性，社會秩序的維繫倚靠地方耆老仲裁與倫理道德規範更甚於法律。這樣的情形在帝國主義擴張時期，對於代表精確現代文明，不容許模糊地帶的日本政府而言自然屬於前現代社會，也可以說在文明化的過程中，只有代表公權力的國家才是刑罰的合法使用者。因此透過現代觀念的法治推展彰顯政治權力，尤其在日本殖民前期的武官總督主政時期，是統治者維繫政權威嚴的必要利器，監獄建築便是這樣觀念下，展現時代需求的獨特空間。

大門曾於震災後重建而略微縮小，
導致沿用的木板門大於門框

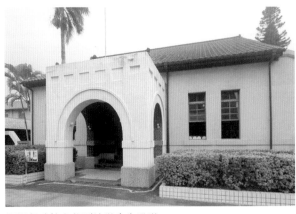

通過行政棟方能到達獄舍為監獄
配置特性

1895 設置嘉義監獄署

1897 改制台南監獄嘉義支監

1919 於現址興建新監獄，名為嘉義出張所

1922 竣工，改名嘉義支監，後改為台南刑務所嘉義支所

1945 戰後改為台灣第三監獄第一分監，設台南地方法院嘉義分院看守所

1947 改稱台灣嘉義監獄

開窗少的舍房須仰賴俗稱太子樓的高窗滿足室內通風採光，維持囚犯健康

　　在理解 20 世紀初源自西方的監獄空間配置，法國哲學家傅柯對「全景監視」所提出的規訓手法分析，最有助於理解統治者如何藉由「凝視」所產生的支配性來展現並建構權力。傅柯指出，由英國哲學家邊沁所設計的全景敞視監獄配置，具有操控犯人內心的效能。獄中每位犯人都被監禁在放射狀排列的小房間，無時無刻都被中心高塔內隱蔽於暗處的警衛監視著，所有牢房則都提供充足光線的開窗，足以在牆上照出犯人的側影供其進行反思。犯人在牢中的一舉一動皆為獄警所凝視，卻無法看到監視者也看不到彼此，長此以往心理狀態會形成一種內化於主體的自我監視，最終達到遵守紀律，便於獄方管理之目的。

1955　1957　1976　1994　2002　2005

依部令指示看守所與監獄獨立，
新建分離圍牆、看守所和接見室

指定嘉義監獄為累犯監

改設為普通監

遷往嘉義縣鹿草鄉，
舊址改設台灣嘉義監獄嘉義分監

公告指定為市定古蹟

公告指定為國定古蹟

　　整個日本時代，在台灣規畫的 13 座監獄之中，台北、台中和台南的位階最高，現在保存最為完整的嘉義監獄，即為創建於 1919 年台南刑務所嘉義支所。當時由收容人負責施工興建，陸續興建包括行政大樓、中央台、三座長條監舍、工場、女監等現存共 28 棟建築群，1922 年竣工啟用。1927 年到 1931 年台灣南部的四次大地震，皆造成嘉義監獄的損壞，如圍牆倒塌，辦公廳舍、中央台、工場也各有破損。因此在 1931 年進行大規模整修，將紅磚外牆和較多西洋歷史主義裝飾語彙如拱心石、額枋楣飾等，以鋼筋混凝土的堅固材料修改為簡潔線條的大門，並可從木門板的大小與拱門不符發現改建痕跡。木造的工場建築，也在屋架增添水平向度的火打樑，以及外牆垂直向的斜撐加固。

　　當時從日本國內到台灣，大多數人由對監獄的印象就是紅磚大門與圍牆，改建後的嘉義監獄，由於使用白色外觀的鋼筋混泥土構造，反而讓當時的人有一種

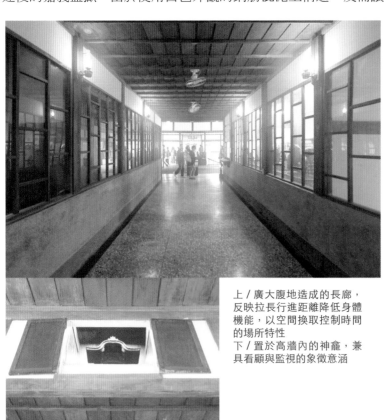

上／廣大腹地造成的長廊，反映拉長行進距離降低身體機能，以空間換取控制時間的場所特性
下／置於高牆內的神龕，兼具看顧與監視的象徵意涵

柔和的感覺。但仍然保留原本西洋歷史主義風格的基調，如從大門到辦公廳舍的圓拱門、洗石子基座、典獄長室樑柱的牛腿構造等，對外並設有以重錘維持平衡的上下推拉窗。監獄圍牆每個轉角的則設有採碉堡式風格的哨塔。

　　辦公空間透過中央走廊，連接到負責點名、搜身、檢查的中央台開始，即進入整座監獄最為重要的監禁空間。嘉義監獄原型與服膺傅柯理論建造之「賓夕法尼亞系統」的「賓州東州教養所」（Eastern State Penitentiary）規劃概念相仿，最重要的特徵即為透過走道與中央台連結，共有「智、仁、勇」三條監舍的放射狀配置，但在這樣西方觀念的空間結構之中，仍能在中央台看到傳統神道教的天照大神神龕被嵌建於中央台的天花台中，接受值班獄警和收容人每日的祈福參拜。

　　三監舍原皆為紅磚造，今僅存勇舍北側外牆保留，其餘則於後期以洗石子飾面，內部則區分為多人及單人監，每間皆有對外窗，馬桶則在室內，獄門以檜木與鋼筋製成，走道的採光和通風則仰賴名為太子樓的天窗形式。監視系統在整個監獄建築中無所不在，除了能夠掌控全局的中央台，每條監舍的房間上方和屋頂下，皆有供獄警行走監看收容人的貓道，工場和澡堂也都能從高塔窺看的天窗，以達成全景監控的目的。

　　收容人在獄中的主要生活，是在工場中進行訓練課程，以期能在回歸社會之後能以一技之長謀生。嘉義監獄在南側與東側共有四座工場，以大跨距的木構支

設置會客室為近代監禁的文明措施，亦透過此過程掌
握囚犯與社會網絡及互動，建立社會控制基礎資料

單人囚房的狹小空間，僅能透過
高窗維持不準確的時間感

撐屋頂，木造雨淋板構築牆體，並因量體龐大而在外牆以立於具有防潮作用磚造基座上的斜撐木柱作為結構輔助，僅有第三工廠因較晚興建而納入了鋼筋混凝土的新式構造。收容人除了在此受訓以理解勞動意義、養成勞動習慣，生產的各種家具或工藝製品還能成為他們額外的收入，各種措施，皆可納入以文明規範，並將脫軌者拉回社會體系的帝國教化手法。

除了監禁與工作空間，監獄內還在監舍之間的空地提供比賽用的運動空間、獄內農場、集會使用的日新堂、醫療中心、營繕倉庫及澡堂等附屬設施。在軸線右側，園區西南角，還有專供女收容人居住和工作的「婦育館」，空間格局為男收容監舍的縮尺，也能將三歲以下無人照顧的幼兒帶至獄中照顧，屬於較為人道考量的現代獄政觀念措施。如今舊監獄雖然已經不再具有原有監禁功能，但是做為同時期同類型監獄在完整度方面碩果僅存者，被指定為國定古蹟而做為獄政博物館開放給民眾參觀的嘉義監獄，無論是對於嘉義地方的文化資源積累，或者是在台灣法制史上的見證，這個建築群都有持續完整保存的價值，提供給後世一個將故事傳播下去的場域。

工廠外壁設置密集防震斜撐木柱，阻擋自然災害與內部機具運作造成的結構影響

囚犯雕塑作品為重要的獄中庭園景觀

男子澡堂浴池配置注重集中管理考量

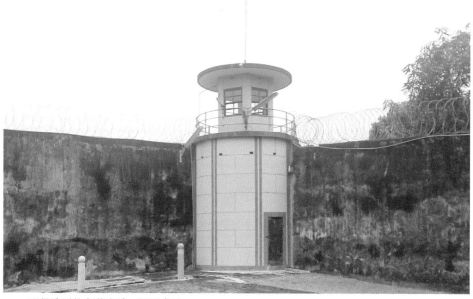

碉堡造型的角落崗哨，可思考監獄與軍營的場所本質特性之異同

台北郵便局

📍 地址：台北市中正區忠孝西路一段 114 號

📍 設計單位及建築師：台灣總督府營繕課／栗山俊一

　　現代化郵政事業做為政令、戰情等訊息傳遞的重要工具，從清代自強新政以來便被官方做為重點發展項目之一，劉銘傳任巡撫時，即於北門外大稻埕設立電報局、電報學堂及郵政總局。進入日本時代，由於沿用清廷在台北城內的行政機構空間，1898 年便將台北郵便局設置於城牆內側北門街通，兼掌電信與電話業務，初期為木造擬洋式風格，正面及側面帶有華麗巨大雕花山牆和三個連續拱門的古典風格，與初代的基隆郵便局類似，但於 1913 年遭遇祝融焚毀，同年重建木造臨時郵局。

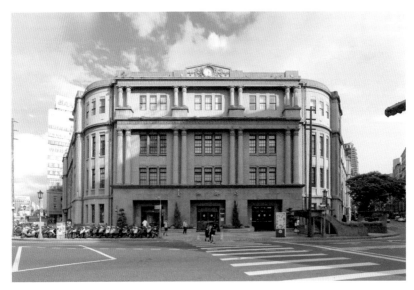

戰後增建的四樓改變原本的造型比例，拆除五連拱改為三門，除了美學的損失，消失的拱廊空間亦反映場所的社會意義轉化

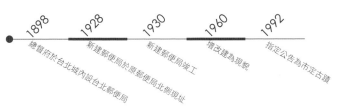

1898 總督府於台北城內設台北郵便局
1928 新建郵便局於原郵便局北側現址
1930 新建郵便局竣工
1960 增改建為現貌
1992 指定公告為市定古蹟

外牆裝飾同時出現曲線的古典
與幾何的裝飾藝術風格,見證
本案所處的思潮折衷年代。

　　1920 年配合行政區重劃,郵便局將電信電話業務獨立分出。1928 年總督府決定於原址北側新建郵便局,由總督府營繕課技師栗山俊一擔當設計。栗山於 1909 年畢業於東京帝國大學建築科,是小井手薰三屆的學弟,畢業後曾於名古屋高等工業學校和北海道帝國大學任教,1919 年前來台灣總督府擔任技師做為井手薰的副手。他同時也是研究建築材料學的學者,對於台灣荷屬時期的遺跡也相當有興趣,曾至赤崁樓和安平古堡進行調查研究並發表文章,對於「現代化」議題相當關注。

　　當時的建築風潮,就材料而言已進入普遍運用鋼筋混凝土的時期,台北郵局即採用 I 型鋼樑做為骨架的鋼骨混凝土構法。但在風格形式方面,從明治到大正時代流行長達數十年的西方歷史主義樣式影響仍未完全消退,在現代材料的外表,人們習慣的仍是古典樣式的磚砌構造感,因此面磚開始被廣泛運用,以維持在光滑的混凝土表面運用古典裝飾語彙。

鋼筋混凝土外以洗石子及面磚模
仿石砌與磚砌分割,構造意義上
亦為折衷主義

科林斯式柱
台北郵便局的科林斯
式柱裝飾由毛莨葉包
覆而成

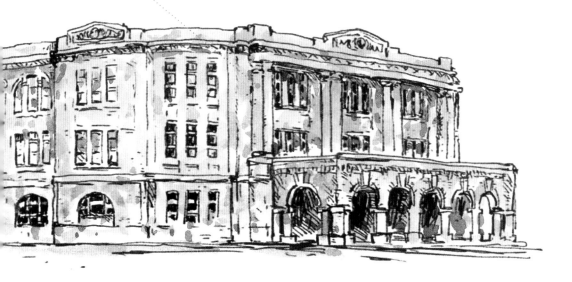

落成於 1930 年的台北郵便局，位於京町內的北門街通和三線道路轉角，平面配置為梯形的三個短邊，圍塑出的內部空間為郵務車停放作業處。面向轉角做為視覺匯集之處，是日本時代公共建築常見的選址，也能使從北方大稻埕進城的本島人欣賞讚嘆其最為完整壯美的立面。正立面的語彙，在屋頂女兒牆處，中間帶有時鐘的翻模印花山牆，代表郵務準時的精神，兩翼轉折與收尾處也有同樣的山牆做為呼應。

　　而由二樓貫穿至屋簷的四對巨柱，即為古典建築矯飾主義的慣用手法，從 1919 年栗山俊一受託設計的中國汕頭日本領事館（現汕頭出入境檢驗檢疫局）正立面，即可看到這樣同屬於巨柱式的運用。但台北郵局並非使用西方古典五大柱式，而是擷取來自埃及棕櫚葉式柱頭（Palmiform Column）的運用，可視為建築師跳脫古典窠臼的嘗試，這種柱頭因為製作相較簡單，又能兼具科林斯式柱（Corinthian Order）的繁複效果，進入昭和年間，也逐漸普及於民間匠師製作的本島人商店及住宅。玄關車寄由正面五個，側面兩個古典連續拱圈組成，建築兩翼的立面開窗也多使用連續拱窗，呼應明治時期初代郵便局的外觀特徵。

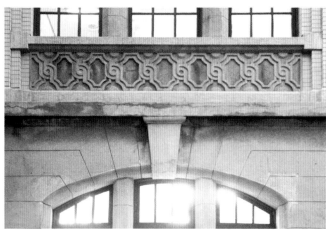

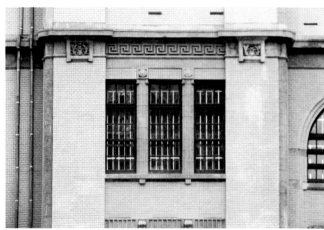

上／二樓窗台連續內凹八角裝飾圖案，帶有異教文明風格
下／三樓簷帶採用中國傳統回紋裝飾，融合東西方文化特色

近觀由面磚組成的郵便局外表細部裝飾，可以見到建築師細心設計的意匠，一樓做為整體建築的基座，三段式分割的拱形開窗中間放置拱心石，牆面裝飾性的洗石子分割線也較寬大，暗示了仿石造的厚實感。二樓以上外壁貼產自北投窯場的土黃色系溝面磚，開窗層層內凹，延續三段分法，二樓為長方形窗，為芝加哥學派建築常見語彙（Chicago Schoolwindows），窗台則有貝殼和捲草紋裝飾，圓形圖案的鐵窗裝飾亦有可觀之處。

　　三樓為拱窗，窗間由吊鐘花和回紋組成的浮雕壁飾，則有美國芝加哥學派建築師路易蘇利文（Louis Sullivan）作品的風格。郵局內部大廳，延續室外的巨柱埃及式柱頭，由地面挑高直達二樓天花。柱礎為貼大理石表面，柱頂支撐格狀樑，大格中再分為九小格，格中環繞古典的牛腿和楣齒型（mutule）裝飾，營造業務大廳古典素雅的氛圍和高敞明亮的寬闊空間感。

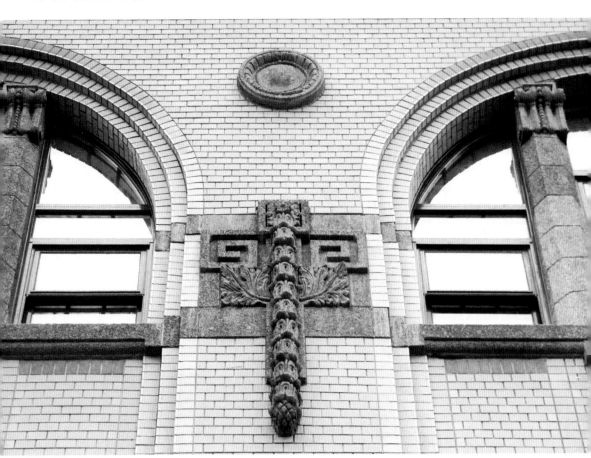

三樓由回紋、吊鐘花和多種植物
組成的泥塑裝飾

本案戰後名稱由日語的台北郵便局改為台北北門郵局，在交通部郵政總局組織中屬於特等郵局。1960年代先是因應空間使用需求的擴大，增建四樓並將連續拱圈地門廳裝飾予以簡化，四樓增建尚維持原有建築材質、裝飾語彙及表面分割，惟山牆僅存正面仿製保留，原時鐘處亦改為中華郵政標誌。爾後為因應使用需求，將古典的連續拱圈大門改為三個方形開口，北側立面拱圈也新開闢為入口，皆以大理石貼壁做為外觀，這樣的變化或可用不同時代對於風格偏好的轉變觀之。為長久保存此一見證台灣郵務發展的重要建築，1992年由台北市文化局指定為市定古蹟予以保存。

建於明治時代木造舊郵局基地上，
與之緊鄰的是反映戰後中國建築
現代化思潮，1957年由林澍民建
築師設計的包裹郵局

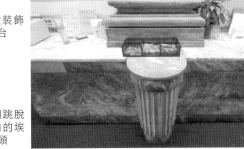

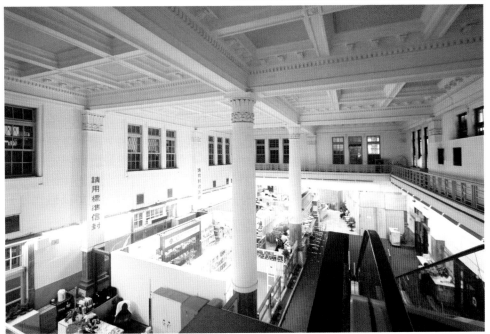

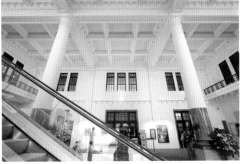

 運用古典語彙裝飾
的大理石板櫃台

 室內柱頭使用跳脫
歷史主義窠臼的埃
及棕梠葉式柱頭

 二樓郵政博物館分館內使用簡潔
的塔斯干柱式

 挑高大廳與巨柱皆為引自金融建
築的常用手法,創造由官方主導
的業務權威

台灣總督府高等法院

🏠 地址：台北市中正區重慶南路一段 124 號

🏠 設計單位及建築師：總督府營繕課／課長 - 井手薰

日本時代開始，總督府對於做為殖民地的台灣實行成文法，有別於以往偏向習慣法的大清律。歷經六三法、三一法等特殊法律的逐步變革，1921 年公布的法三號，已朝向與日本本土法律同步的目標發展，而總督府所制訂的律令從原本的主導地位，變成僅具備補充的功能，只有本土法律不適用於台灣的情況下才會採用之。儘管如此，殖民地的司法機構仍隸屬於總督府而非本土的司法省，而象徵法律不可動搖的權威性，最高審判機關「高等法院」的辦公大樓，也由總督府官房營繕課負責設計興建，建築的詮釋權，毫無疑問掌握在殖民地最高統治機構手中。

也因此做為殖民治理的重要工具，法院的選址一直以來即伴隨著行政中心的所在，1900 年，城中的文武町就落成兩棟西洋歷史主義風格的單層地方法院、覆審法院，以及二層樓的官舍，當時規模尚小，街廓內僅木造五棟建築，其中還有一棟無償提供給愛國婦人會使用。1929 年決定建造法院新廈，將改為高等法院的覆審法院與地方法院納入，並將官舍移往西側的書院町新建，由總督府官房營繕課設計，當時的課長是已經來台任職 19 年的井手薰，對於即將邁入軍國主義的國家，在殖民地需要一棟怎樣風格的法院大樓，有他自己獨到的見解。

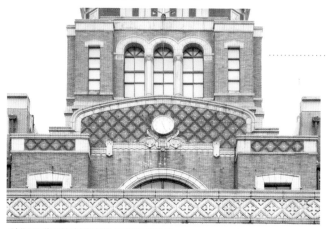

外觀覆滿預鑄陶磚與彩色面磚排列的
圖案，時鐘位置原為菊紋徽飾

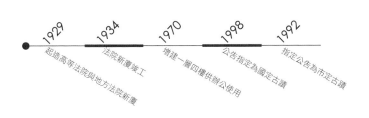

塔頂內部為直線條的鋼架
屋頂，外部的反曲面線條，
另外以木板塑型構成

　　如前所述，井手薰身為明治時代晚期的倒數第六屆的東大畢業生，不同於學長們在以長野宇平治為代表完全向西方學習，或是以伊東忠太為代表復興東方固有文化之間的辯論和潮流擺盪，他已經可以隨興的掌握歷史上的各種風格，依照作品屬性需求任意優遊在樣式選擇間。1912 年的大正初年興建台南地方法院時，採取的仍是純然西方歷史樣式中的歐陸古典系統，1929 年的昭和初年，台北高等法院則已經來到了古典過渡至現代的折衷時代，自由選擇空間所需要元素組合發揮。總計超過 1 萬 5 千平方公尺的樓地板面積，至 1934 年才全部完工。

　　做為象徵法律權威的官廳，法院仍採取中軸對稱，中央塔樓的典型構圖，平面也如同總督府，採取圍塑出兩個內院的日字型，構造穩重的配置。但立面的語彙，雖然仍使用連續拱圈做為主要表情，陽台走道外為圓拱，主棟及轉角使用更有力量的角拱，拱圈的細部卻不再是古典的歷史主義風格，而在樓板外部以裝飾藝術風格的幾何圖案仿石造表面。

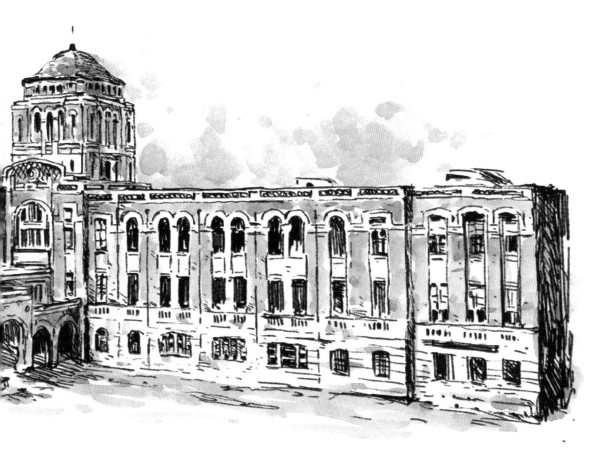

塔樓與車寄的正立面皆以三個連續拱圈構成，支撐拱圈的柱式也非西洋古典五大柱式，包括拱圈側面的四瓣幸運草浮雕，皆是選擇在文藝復興強勢「正統」的古典希臘及羅馬文化影響之前至拜占庭帝國及仿羅馬時期仍流行的古代歐洲凱爾特（Celts）文化裝飾語彙，其特點在於如植物般的線條柔軟交纏，有別於古典柱式明快線條的剛強力道，也為高等法院這樣的巨構帶來一些柔軟的元素。

值得一提的是天花板壁飾，就像是要延伸凱爾特文化的柔軟細緻，法院各主要空間的天花線腳，皆配合天花板的造型線條，在頭頂與燈座交織譜寫出美麗的線條樂章，圖案種類繁多令人目不暇給。不同於明治至大正年間需用木摺條先在天花板的造型骨架上釘出凹凸變化，身處鋼筋混凝土時代的本案，設計者在材料及技術的支援下，在室內裝修更能游刃有餘的處理各種泥塑的細部變化。

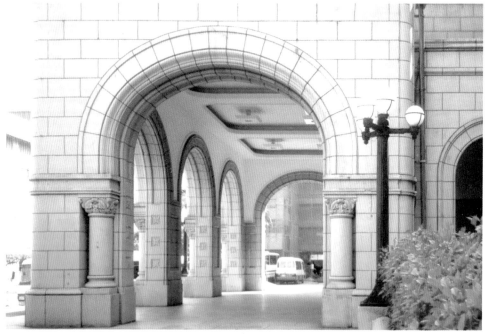

上／寬敞玄關門廊以不同顏色的石板強調拱圈的視覺強度，內部實則皆為鋼筋混凝土構造
下／外牆為北投產但綠色釉料溝面磚與洗石子交接，以分割線條模仿磚石構造美感

外牆壁面最主要的材質，是如同台北公會堂採用墨綠色的溝面磚，在陽光下會產生具有層次感的光影效果。不同於台灣教育會館和台北郵局線條筆直的溝紋，高等法院的溝面在燒製時刻意做出不規則的手工質感，再以不同顏色的釉料製造色彩的漸層，和台北公會堂的細緻溝紋又略有不同，可以看到日本在關東大地震之後，進入鋼筋混凝土普及運用的昭和時代，對於面磚種類及其不同效果的講究。

在帶狀女兒牆與正面山牆的表層，又加入深淺不同的褐色面磚排列出菱形的花紋，山牆中央則安放由浮雕托起，象徵日本皇室的菊紋徽章，戰後被改置為時鐘。浮雕雖小，內容題材非常豐富，包含兩捆象徵法西斯主義的束棒（Fascis），這也是時常用於法律和執法機構的圖騰。

一樓的空間為證物倉庫、電話交換室、廚房與食堂、警衛室和拘置室等附屬空間，外牆也採用較為厚重的噴砂仿古典石砌分割。進入玄關首先爬上前往二樓大廳的中央大樓梯，壁面使用花蓮出產的大理石以掛壁工法裝飾，在紋路排列上頗見用心，這也可能是花蓮大理石在台灣近代建築首次被運用的紀錄，台灣建築會的成員，營繕課技手竹中久雄曾作專文詳細討論。

內庭除東西向中軸棟連接前後棟，尚有一層樓高
的南北向通廊連接左右棟，構成田字型平面

二樓則為檢察長和審判官的辦公室，三樓則有院長和書記長室、法庭、圖書室和東側對外視野最好的貴賓室。符合台灣氣候需求，二至三樓的所有辦公空間皆有內外兩側的陽台通廊，但戰後因空間不敷使用，目前則是外推做為室內空間使用，並以空調解決空氣流通的問題。1970 年代，已改為司法大廈的高等法院更仿照原有語彙增建四樓，足見空間窘迫的處境。

整棟建築最為顯著的中央八邊型塔樓，以鋼架屋頂外再塑造出略帶東方傳統建築的反曲面，狀似盔頂，予人軍國主義的聯想。而台灣古蹟界的前輩林衡道，則認為設計者靈感來自於艋舺天后宮的鐘鼓樓，因為日本同時期的帝冠式建築也未出現過這樣的盔頂。這樣的推論雖無直接證據，但可以確定的是，這種在中國湖南岳陽樓、重慶張飛廟，以及台灣南鯤鯓代天府正殿皆能見到的屋頂，在往後日本將提出大東亞共榮圈的興亞主義興盛年代，明治至大正年間完全追求脫亞入歐的價值觀，其反思與轉變已呈現於建築樣式的選擇之上。

牆面以花蓮產大理石塑造的梯廳空間氣勢磅礴，垂直上升的空間感充滿儀式性

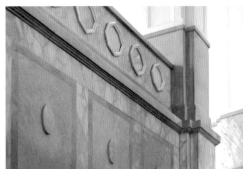

不同紋路的石板構成以壁掛工法排列裝飾圖案

樓梯牆基基腳幾何圖案，為原住民圖騰紋樣特色的裝飾藝術風格

原訴訟庭現改做為辦公室,盲拱
與天花板裝飾分割線等歷史痕跡
伴隨空間的新使用方式

以圓盤收束各角度線條的貴賓室
弧型天花板,泥塑與吊燈美感合
而為一

原面向為外壁的塔樓
花紋陶磚,因增建而
成為四樓內部裝飾

台南州新化街役場

地址：台南市新化區中正路 500 號

設計單位及建築師：台南州廳土木課營繕係

　　1920 年，全台行政區重劃，原屬台南廳的大目降支廳、灣裡支廳、噍吧哖支廳等西拉雅族聚落大目降地區，合併升格為台南州新化郡，郡治設於新化街，轄下有九個街庄級行政區，即今日台南市新化、善化、新市、安定、山上、玉井、楠西、南化和左鎮九區，1930 年代時，郡內人口九成以上為福佬人，其餘依次為平埔族、日本內地人和客家人。

　　新化郡於是建有一棟杉木造兩層雨淋板構造的郡役所，是門廊使用塔斯坎柱式的歷史主義風格建築，也是明治時期常見的地方行政機關。1930 年代由於郡役所廳舍不敷使用，遂由街長梁道捐地，由官方設計新建街役場廳舍，1935 年完工遷入。建築主結構為因應地震而發展的構造，昭和時期已經相當流行的鋼筋混凝土，因量體較小，也有部分磚柱內不含鋼筋，屋架則以木桁架構成，上覆印有「新案特許」四字的黑瓦，外牆則以黃、綠、灰三色的洗石子，搭配在窗框處運用十三溝面磚等材質創造出表面表情，是一棟充滿現代風情的建築物。

　　街役場在建築史上的風格分類，已經進入捨棄模仿歐洲復古樣式的昭和時期，屬於 1920 年代之後在歐美廣為流行的裝飾藝術風格（Art déco）。這是一種回應現代科技發展，承襲新藝術運動（Art nouveau）並加以轉化，呈現有別

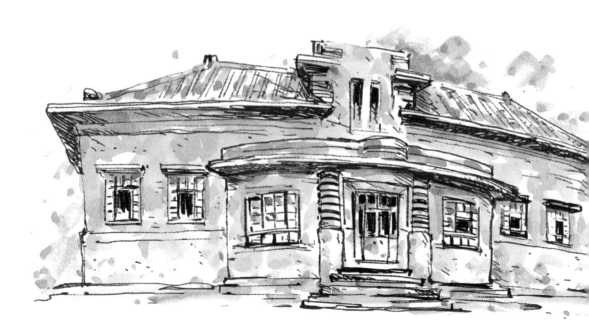

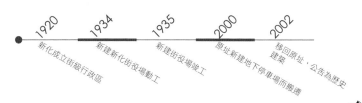

1920　新化成立街級行政區

1934　新建新化街役場動工

1935　新建街役場竣工

2000　原址新建地下停車場而搬遷

2002　移回原址，公告為歷史建築

本案裝飾藝術風格最為顯著的門廳對柱線條，強調水平的速度感，又與彈簧相似而具有機械感

於 19 世紀歷史主義的嶄新風格，自從 1925 年於巴黎舉辦的現代工業和裝飾藝術博覽會之後，此種轉化各式裝飾元素為抽象幾何線條的風格受到廣泛的運用，對日常用品、交通工具、家具到建築都產生巨大影響。

　　日本本土也因為留學法國的皇族朝香宮鳩彥親王，將此種風格的影響帶回日本，但在台灣的廣泛流行，則要等到 1935 年始政四十周年紀念博覽會，才因為日本對於台灣這個殖民地的經營方針，逐漸由農業轉為工業屬性，而由總督府營繕課設計大量裝飾藝術風格的展覽場館，將此種風格樣式建為台灣人所熟知。

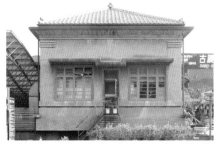

北向側立面的門窗遮陽板連為一體，造型頗具巧思

窗戶配置及窗型滿足辦公空間需求的大面積採光

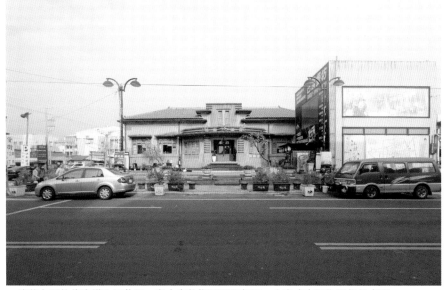

遮蔽立面的停車塔入口位置，與本案的搬遷歷程相關，未來或有更為理想的處理方式可重現街役場完整全貌

街役場的整體造型意象，採用裝飾藝術中的重要角色「汽車」元素，反映那個時代透過水平線條，追求快速發展的時代精神。這樣的意念表現在最明顯的部位即為弧狀平面的玄關，以及水平堆疊裝飾線條的門柱。此外在玄關的女兒牆、開窗雨庇、轉角簷下柱頭位置，皆以水平帶飾做為貫穿全棟建築的語彙母題，突出於屋頂的山牆，亦有簡化並向水平方向拉伸的線盤頂，為仿巴洛克式歷史主義風格的新化老街屋，帶來一抹表現現代化企圖的特殊風景。

戰後街役場持續由新化鎮公所使用，歷經 1946 年的新化大地震而無損傷，直到 1996 年鎮公所遷出，原址被規劃為停車場而將遭到拆除。後來被遷移的命運或許命中注定於其風格，採用裝飾藝術中交通工具快速行進的意象，經過社區居民和文史工作者等地方人士發動保存運動，遂決定於 2000 年時先將重達 500 公噸的建築物，以搬遷的方式移至新化高中對面的青果市場旁暫放，待 2002 年原址地下停車場完工後再遷回。

移動工程首先卸下瓦片，並為沒有地樑的構造進行基礎補強，開挖地坪在原有的磚造基座下安置 H 型鋼條並灌注混凝土，以防止移動時龜裂，再以千斤頂抬起建築，於地樑下放置鋼管滾輪，再以捲揚機轉動滾輪，在怪手的協助下搬動建築，而兩年後的回程，由於加上地樑與牆面加固的混凝土，更是重達 880 公噸。

為期一週的搬遷過程，也包含了居民共同的努力，在包商的工程設計和公所的安排之下，除了以機具做為主要搬遷的動力，也讓新化的居民和學童或推或拉，有機會親手參與街役場的移位工程，對於地方歷史更增添情感上的認同。承攬移位工程的南北樓房遷移工程，是台灣著名的專業遷樓工程公司，該公司甫於 2000 年才完成台北台大醫學院藥學系館的搬遷工作，就沒有採用居民或者師生參與搬遷的安排，可見行政機構對於地方濃厚的情感和乘載共同記憶的意義，不同於其他建築類型，如太平洋戰爭時期，街役場的兵役課很可能是家中男丁與親人生離死別的起點，盡管是這樣悲傷的往事，也將隨著建築的保存而留在當地人們的記憶中。

左上 / 拉毛牆面上以洗石子轉換材質突顯開窗，內部單純的構造方式，在外表呈現豐富的材質組合，表現設計者對材料熟稔的運用能力
右上 / 大門後西側內廊是西曬陽光與室內空間的緩衝地帶。
下 /2000 年居民搬遷街役場的十條大繩之一

 與磚牆共構之木造
洋式屋架

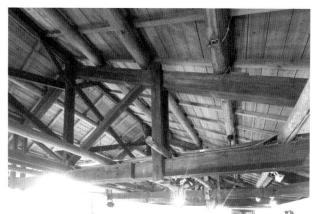

入內後原先至事務
室及會計室，南側
獨立隔間原為街長
室

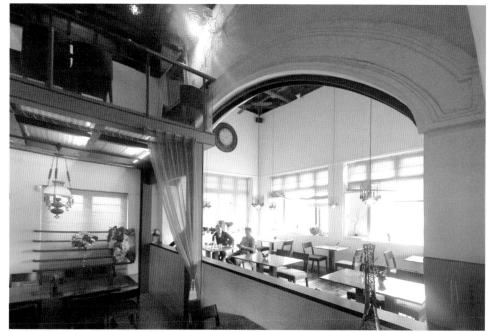

室內柱頭與壁
飾延續建築整
體風格

門板造型分割亦
可見裝飾藝術風
格的幾何趣味

意匠
解析

台北公會堂

卍 地址：台北市中正區延平南路 98 號

卍 設計單位及建築師：總督府營繕課／課長 - 井手薰、
八阪志賀助、神谷犀次郎

　　如同台南公會堂的建設功能，台北公會堂也是一座肩負政權紀念性象徵意義
和教化宣導等重責大任的建築，並且位於京畿重地，慎重程度更不能等閒視之，
但除此之外，它還有一項時代性的意義。1928 年，官方為慶祝攝政多年的裕仁
皇太子已於 1926 年登基為昭和天皇，遂決定以清代台北城內的官府建築群做為
基地，新建「台北公會堂」做為殖民地向天皇表達恭賀之意的實體留存，1932

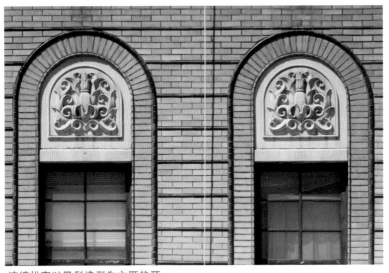

連續拱窗以鳳梨造型為主題的預
鑄花磚，反映台灣特產

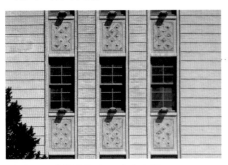

磁磚不同釉料在陽光下產生各種
色澤

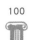

1928　決定興建台北公會堂
1932　年底動土興工
1935　上樑式與充作始政 40 周年紀念博覽會場
1936　完工
1945　台灣省受降典禮在此舉行
1992　公告為國定古蹟

立面採光窗以赭紅色陶磚構成裝飾藝術圖案，色澤與台灣民居瓦片相似，具本地風土特色

年動工，1936 年完成，為防火耐震鋼骨混凝土結構。碩大的規模反映當時表演類文化活動蓬勃的社會風氣，但在區域規劃時將南警察署配置於北側，則反映了國家權力的空間控制，並且在戰後由台北市政府警察總局延用這樣的空間監控系統。

彼時世界建築風潮已邁入裝飾藝術運動與現代主義運動，這兩股觀念在公會堂皆可見其蹤跡。有別於大正時期，仍延續明治「脫亞入歐」風格主旋律的官方技師，明治 39 年畢業於東大建築 26 屆的井手薰，有別於他前幾屆並同樣來台灣任職於總督府營繕課，以歷史主義打造帝國威嚴見長的學長們，對於邁入穩定發展的國家應該採取如何的風格有自己的理念。他廣泛吸收世界各地古今的各種風格以及在地的風土美學，再透過他自己的詮釋使用在他認為機能適合這些風格的建築。如此具有自我反省意識和消化養分的能力，似乎頗得東大建築創辦人孔德（Josiah Conder）開創精神之真諦（孔德曾在上野博物館和鹿鳴館等西洋歷史主義作品使用阿拉伯風格建築語彙）。

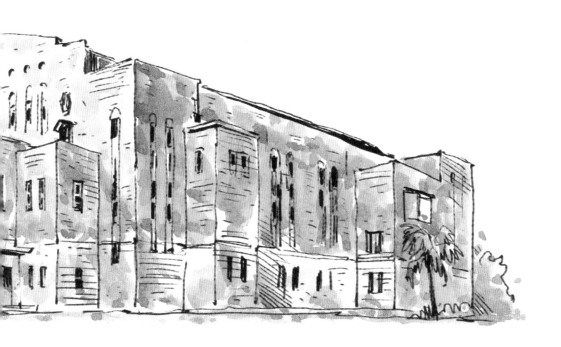

從正面遠看台北公會堂像是積木般的量體堆疊，其實是誠實反映內部空間需求的歧異，並非如同歷史主義的作品般，以完美外觀包覆複雜內部空間區隔呈現的表裡落差，某種程度呼應了美國現代主義先驅沙利文（Louis Henri Sullivan）「形隨機能」的理念。但考量做為紀念性質的需求，整體仍採取中軸對稱的配置。

正立面造型取法古典歌劇院採用希臘山牆的三角剪影，做為歷史慣例的遙相呼應，但立面語彙的幾何序列安排，則全然屬於裝飾藝術（Art déco）風格的節奏，有別於同時期司法大廈的蕭穆，六組牛眼圓窗和長拱窗的組合，以及瓦片組成中國古典圖案「方勝紋」的多角菱格氣窗，皆為裝飾藝術風格隨處擷取元素的典型特徵，而壁面的陶磚雕塑（Terracotta）和馬約利卡（Majolica）馬賽克磁磚的古典圖案，則又延續著一點歷史主義的遺緒，反映公會堂屬於公眾聚會場所的新時代愉悅，又不脫官方建築的嚴謹，而沒有裝飾的部分，一樓外牆以洗石子塑造仿石台基的厚重感，二樓以上則貼由北投窯場生產的墨綠色面磚，磚色深淺隨光影不同而有所變化。

從附有洗腳池的寬廣前廊登上台階，三扇大門對應著車寄的三個拱圈，既氣派又能快速疏散觀演人潮。室內空間方面，首先通過做為前廳的廣間，弧拱天花

公會堂廣場的社會意涵可多面向解讀，並且
需與至今仍配置於側的警政單位共同討論

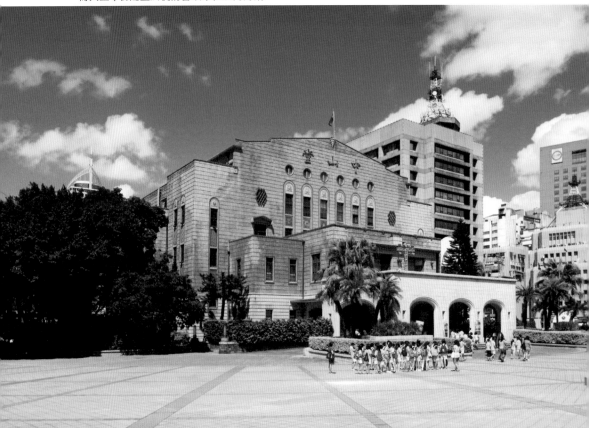

的幾何造型裝飾線條屬於伊斯蘭藝術風格，可以看到設計者引用異國風情營造增添觀演異質空間（heterotopias）的用心。

　　建築中兩個最主要的空間為階梯式斜坡和鏡框式舞台的大表演廳，以及由裝飾藝術風格立柱環繞圍塑出的大廣間，並以中央廊道分隔。大表演廳分上下兩層合計 2,056 席，挑高的大廣間則以弧形拱頂和吊燈型塑富麗堂皇的宴會氛圍。西側樓梯掛著雕塑家黃土水的作品《水牛群像》，做為鎮館之寶，代表設計者於 1930 年代初期仍反映總督府「工業日本、農業台灣」的經濟政策，呈現代表殖民印象的符碼。

左上 / 三樓女兒牆欄杆以陶製筒瓦包覆，並設規律突起裝飾，色澤溫潤飽滿
右上 / 南側玄關牛腿，融合雀替造型，並置於西洋古典柱式之上，可謂東西方文化懸臂樑之協奏
下 / 室內門廳柱頭的精美裝飾，戰後在中央嵌入梅花，由作工細緻度可辨別年代差異

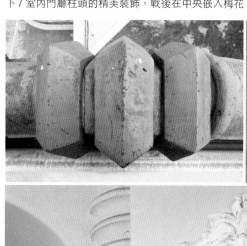

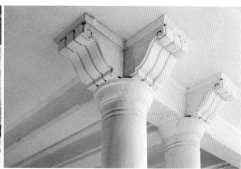

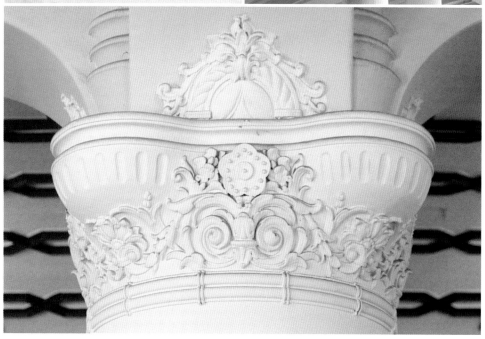

戰後做為日軍受降典禮的公會堂，比起總督府是更具代表性的改朝換代政權符碼，由其更名為「中山堂」，室內空間改為「中正廳」、「光復廳」等，可以得知其被賦予的政治期望和象徵意義，在陽明山中山樓完工之前，中山堂主要功能即為召開國民大會所用。至於近年整修後，延用戒嚴意味濃厚的「堡壘廳」，打造為中高額消費的餐飲服務空間，除了將一般前來休閒的民眾，排拒在原本眾人可享用，視野最好的二樓陽台之外，也反映當代中產階級將對所謂的往日情懷浪漫懷舊想像，投射到現代主義的方塊堆疊量體之上，這是一種文化誤解的空間命名錯置，也體現了台灣社會對於文化意義多元詮釋之彈性。

上／視野最佳的來賓室，陽台是蔣介石四次連任總統與民眾致意之處。目前委外做為餐廳經營，可以見到戰後加入的中國風格的裝飾色彩及元素
下／三樓西側迴廊寬敞，是欣賞中央樓梯上黃土水「南國（水牛群像）」浮雕的貴賓席

16 根裝飾藝術風格柱頭環繞構成的大食堂可容納 1000 人，曾做為中國
戰區台灣省受降典禮舉行場所，是改變台灣命運的重要歷史舞台

大食堂壁面如掛毯般以色彩鮮豔的小口馬賽
克磁磚排列圖案，是大宴會廳內的裝飾亮點

台南武德殿

卍 地址：台南市忠義路二段 2 號

卍 設計單位及建築師：台南州土木課營繕係

在建築近代化的歷程中，材料與技術不斷演進，但傳統功能的場所多會維持原有的風格形式，不會隨著潮流遞嬗而改變。除了宗教建築，另一隨著日本文化來到台灣的空間型式，就是鍛鍊國民精神教育的武德殿。雖然是在近代化以後的日本產生的社團組織活動所需而產生的新式建築類型，但卻因為弘揚的是日本傳統文化，而採取全然傳統的建築形式。武士是從平安時代產生的社會階級，至江戶時代發展成追求重視德行和榮譽、文武雙修與效忠君主的武士道，對日本文化價值觀的塑造影響深遠。明治維新以後，因實行四民平等而導致傳統社會結構瓦

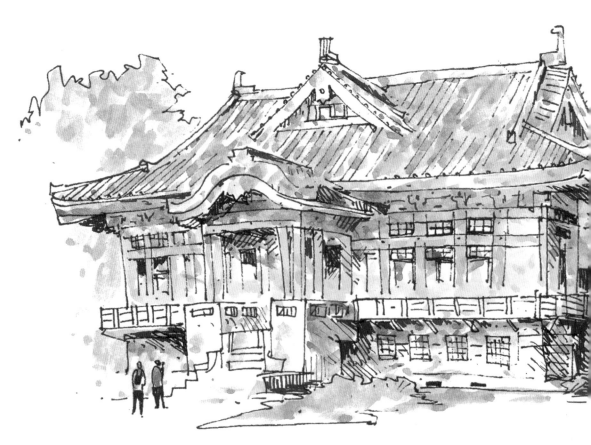

1906　成立「大日本武德會台灣支部」

1936　第二代台南武德殿竣工

1945　改為忠義國小禮堂

2002　文化局委託進行調查研究與修護計畫

2009　恢復原貌整修完畢

入口軒破風頂屋面中央鬼瓦造型，接近寺社建築常用之御所型及經卷型，包覆銅皮則為西洋式的影響

解，武士淪為浪人。卻又因為國家走向軍國主義，重新塑造供社會追隨的武士形象，武德殿就是在這樣的背景下，遍布大日本帝國本土和殖民地，旨在透過國民身體的鍛鍊重塑武士精神，貫徹忠君愛國的國民性格養成。

　　武德殿的空間溯源於平安京宮城貴族觀賞馬術競技和騎射的場所。1895 年財團法人「大日本武德會」成立，做為政府的外圍組織，旨在涵養武德、獎勵武術，業務包含表揚武術傑出人士、蒐集編纂武術相關史料、舉辦武德祭和演武會，以及於全國各地設立武德殿，提供組織內弓道、劍道、柔道等部會鍛鍊競技之用。武德會的財務來源由會員捐款，入會募集對象以警官為主，達到目標會員數得地區就會開始建立分部，分部長通常則都是地方行政首長擔任，可以從組織結構看到武道推廣與社會控制的密切關聯。

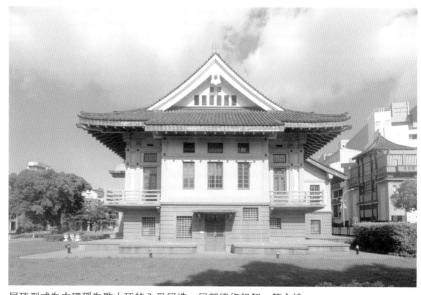

屋頂型式為中國稱為歇山頂的入母屋造，尾部線條起翹，符合詩經對建築屋簷「如翬斯飛」的描述。側面有從一樓進入之次入口

一樓側門入口
武德殿側面次入口，可從一樓進入

台南武德殿全名為「大日本武德會台南支部武德殿」，屬於州廳級的大型武德殿。最初建於大正公園（今民生綠園、湯德章紀念公園）東側，1936 年遷址於台南孔廟和台南神社之間，由兩次選址皆臨近地方重要宗教場域、行政官廳與警察機構可以得知，武德殿在精神信仰、地方政令宣導與控制的重要聯繫。新建工程由台南州土木課營繕係設計監造，並由諏訪免作藏承攬，建坪 200 餘坪，採仿木構外觀的鋼筋混凝土構造，整體造型分為屋頂、屋身和台基三個部分，為東方傳統建築的典型空間構成。

外廊以水泥柱仿木構，視覺通透
維持輕巧質感

正面入口抬高至二樓入內，塑造
進入修練武德場所的崇敬心理

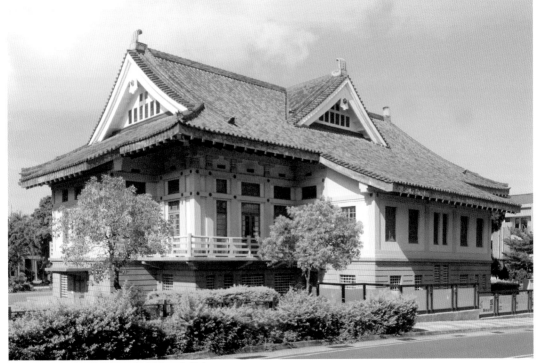

與正面的破風出軒相對，北側中
段延伸下方量體為神棚

屋頂為入母屋造與千鳥破風構成十字屋脊複合屋根，破風下有菊花裝飾之龜甲形懸魚，破風後山牆開長方型氣窗，正脊吻為鴟尾，上覆日本黑瓦。入口門廊左右各使用一組三方柱支撐前軒的唐破風屋頂，整體構圖穩重。屋身仿木構樑柱皆有泥塑釘飾，模仿固定木構造的鉚釘構件，垂直向度並有仿斗栱造型裝飾，南北長向立面以入口為中心，左右各四開間，上做固定採光窗，下為對開門。台基實為一樓，外觀以洗石子覆蓋表面，並以水平分割線仿石造增添厚實感，牆開隔櫺窗通風採光，上承出挑陽台走廊，欄杆也做成仿木構造型，為新時代技術革新下以風格延續傳統文化的「和魂洋才」之作。

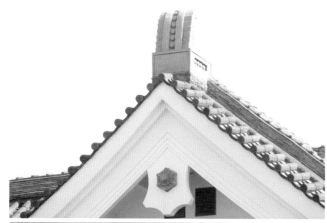

上／正脊上置鴟尾，千鳥破風下設梅鉢懸魚，皆為延續木構時代避火象徵物
下／二樓以上以鋼筋混凝土仿木構做出平栱，並在「木構交接處」置以菊紋徽章銅飾

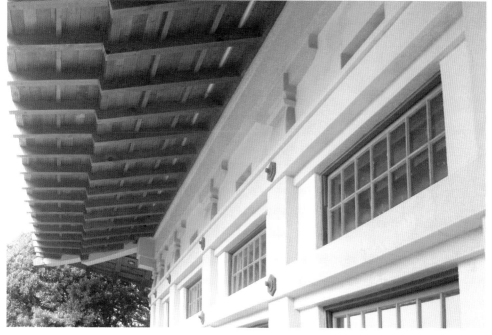

使用唐破風前軒的主入口設於二樓，登上台階經門廊而入，進入室內二樓道場，室內無天花，外露大跨距芬克式（fink）鋼構桁架，牆上樑柱位置也有仿斗栱造型浮雕。採日本傳統社殿規制，修練之前必先向北面中央神棚參拜。西側為柔道場，東側為劍道場，神龕後隔迴廊設有貴賓室及湯吞場（茶碗間），並可下一樓至各種附屬設施，包括事務室、會議室、教師室、宿值室（值夜室）、更衣室、浴室、洗面所、湯沸所（燒水間）與便所（廁所）等辦公及服務空間。並可以廊道連結東側弓道場，設備完善，有「台灣第一演武場」之美譽。

戰後武德殿做為忠義國小禮堂使用，直到近年進行調查研究與整修。2009年歷經三年的整修工程竣工，在周邊景觀的親水河道施工時，於忠義國小操場下方挖掘出花崗岩遺跡，經學者勘查鑑定為神社外苑的成功橋面板，於是復原橋柱和橋墩，重塑武德殿周遭的環境連結，這是對歷史負責的正面做法，也是未來處理文化資產與區域關係再結構時的觀念趨勢。

北側廊道，具有從柔道場、劍道場通往神棚的中介空間

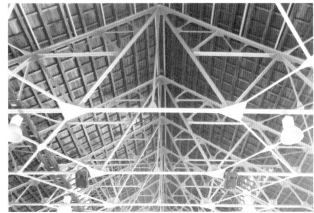

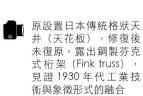 原設置日本傳統格狀天井（天花板），修復後未復原，露出鋼製芬克式桁架（Fink truss），見證 1930 年代工業技術與象徵形式的融合

樓梯皆設採光窗，維持動線明亮

神社外苑景觀橋，連結孔廟及武德殿，戰後由市立中學校長命名為成功橋，見證武德殿周邊景觀變遷歷程

台南合同廳舍

🔖 地址：台南市中正路 2 之 1 號

🔖 設計單位及建築師：台南州土木課營繕係

　　台南現存的日本殖民時期公共廳舍文化資產，如州廳、地方法院、公會堂等，有許多案例皆屬於表現帝國威嚴的西洋歷史主義風格，但當統治漸趨穩定，美學的價值觀也從官方營繕組織的設計開始轉變為現代主義的簡潔風格，進而影響到民間營造的流行跟隨取向。其中台南合同廳舍堪為經典作品的代表，建築生命史見證了從古典轉變到現代的風格轉向。

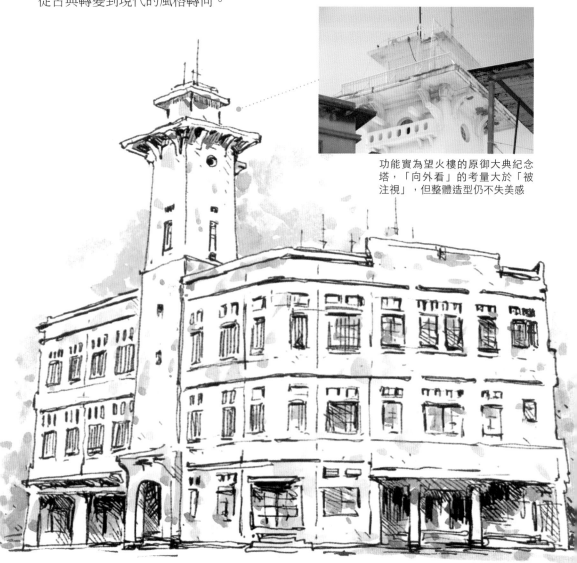

功能實為望火樓的原御大典紀念塔，「向外看」的考量大於「被注視」，但整體造型仍不失美感

從壁柱收頭到旗桿鐵件的水平向度裝飾，皆表現出1930年代的裝飾藝術美學

　　台南合同廳舍的誕生過程在當初具有雙重意義。1930年為慶祝昭和天皇登基，台南州在州廳北側，與州廳同樣位於圓環旁，錦町中都市重要位置，興建六層樓高的「御大典紀念塔」，同時也做為消防瞭望用的「火見樓」，爾後改名「望火樓」，是當時台南市區最高的建築，當時在塔上仍能見到如圓拱窗等些許歷史主義的古典裝飾。由於早期的消防組多由土木請負業者（營造業）人士義務組成，而在台南的發起者，則是曾經承攬縱貫鐵路與許多重要橋樑的著名營造商，廣島縣人住吉秀松，因此在塔前二樓露台也為住吉立銅像感念其貢獻。

　　1937年，消防詰所的相關業務擴充，便由台南州土木課營繕係設計，將高塔改建，並增建警察會館與錦町警察官吏派出所為一棟加強磚造的三層樓聯合辦公大樓，因而稱之為「合同廳舍」。由於位於面向圓環的角地，是故基地整體呈現扇形，設計者區分出三個單位各自獨立的出入口，而在整體造型語彙上予以融合，三個機關也都能使用並由內部抵達中央通風採光的天井，大門造型卻又各有不同，足見設計者的巧思。

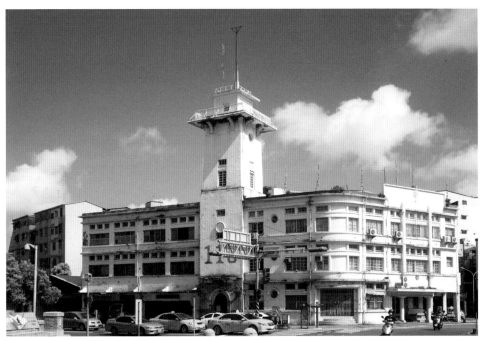

強調反映於量體配置的機能主義，已不追求歷史主義強調平衡的對稱原則

具有高塔的消防詰所使本案具有地標性格，改造後的塔大致與原有的塔造型相似，只是將圓拱窗改為圓窗，表面裝飾由橫條紋分割貼上方型面磚。塔頂出簷的平台除了以托架支撐，轉角則飾有歷史主義的勳章飾，也是全棟僅有的古典系統裝飾，平台下的高塔正面原有牛眼窗，後遭填補封閉。而消防詰所的圓拱門即在該塔下，明示高塔與該單位的關係，東側連接的廳舍建築，一樓與小巧圓拱門相對的，則是便於救災車輛進出的大跨距開口，門上開口則以反樑的形式固定水平深出簷的雨遮。

　　西側單位是開口位於轉角的錦町派出所，三層立面皆開有圓窗，增添立面變化。大門雖然採取內縮的層疊設計較不起眼，但轉角位置又使其在突出在城市之中，便於警務與社會的接觸。至於最西邊面對圓環的單位，則是立面語彙最為豐富的警察會館，先以兩根圓柱支撐出設有騎樓的玄關，在立面往上延伸，上層則以兩根裝飾藝術運動風格的壁柱貫穿二樓直到突出三樓屋頂的線腳出簷，兩柱中壁面原有「台南州警察會館」字樣，並由一長方形的山牆造型的做為立面收頭，山牆中並設有附壁旗桿座，是將風格徹底融於細部的精采表現。

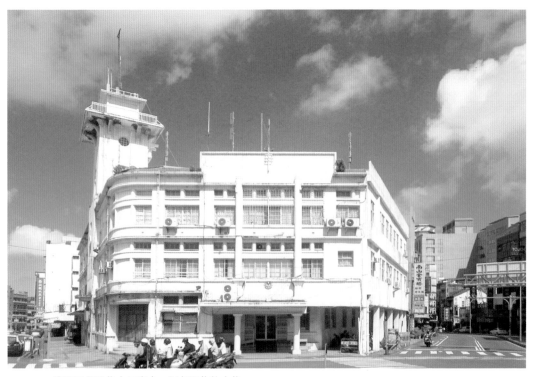

雖然是多單位合同廳舍，但各單位的本位
表情仍相當獨立且明確，與完全整合為一體
的基隆港合同廳舍不同

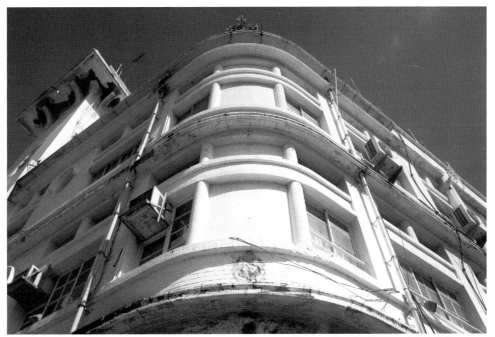

轉角的開窗位置、窗台與遮簷等細部處理方式，與同時期日本建築家安井武雄的慣用手法非常相似

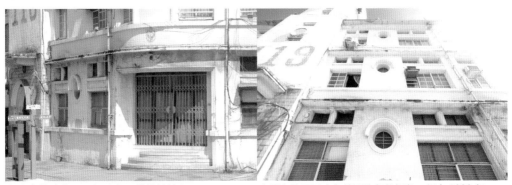

在磚木構造中需要加強處理結構的轉角，在鋼筋混凝土構造中可做為開口

小圓窗雖是歷史主義即流行的語彙，但在 1930 年代又新增了模擬交通工具開窗的時代意涵

　　縱觀整座合同廳舍的外觀，符合 1930 年代世界建築界尚流行的裝飾藝術運動中水平流線主義的特色。設計者將高塔類比為新潮的交通工具郵輪的煙囪，故以圓窗做為點綴立面豐富的語彙，這是當時流行的建築設計手法，如建築師 Robert V. Derrah 所設計，在洛杉磯與合同廳舍同年落成的可口可樂總部（Coca-ColaBuilding）即可見到相似的圓窗與水平雨遮運用，反映同時代人類對於新潮文明的喜好。而從 1930 年尚能見到歷史主義勳章飾的高塔，到 1937 年的增建已是完全的裝飾主義作品，如警察會館的柱子已無古典柱式的收分，呈現上下均寬的平直線條，也表現出官方營繕組織跟隨世界潮流與時俱進的風格轉變。但由於構造為磚造，是故開口跨距有限，仍能看到垂直短柱穿插其中，做為時代過渡之見證。

台灣史的文化土壤，並未經歷過與養育出現代主義的歐洲相似的社會背景，是故現代主義如同歷史主義一樣，對台灣而言皆僅為外觀的皮層模仿，而較缺乏顛覆社會階級的革命意義。但透過官方營繕組織將這樣的世界潮流細緻的紀錄，再由地方匠師詮釋於如住宅或街屋的民間營造，同樣反映與記錄了那個時代亞洲國家對於「現代」想像的具體呈現，留存至今日，仍值得當代的我們愛護珍惜。

　　蘇南成市長任內，因拓寬民生路而拆除本案北面三米深度重作騎樓，也曾為了拓寬忠義路而拆除與本案位於同一個街廓內的土地銀行台南分行（原勸業銀行台南支店）西側騎樓，於今回顧，可做為文化資產保存觀念演變的對照，也期望未來修復時能夠恢復原貌。

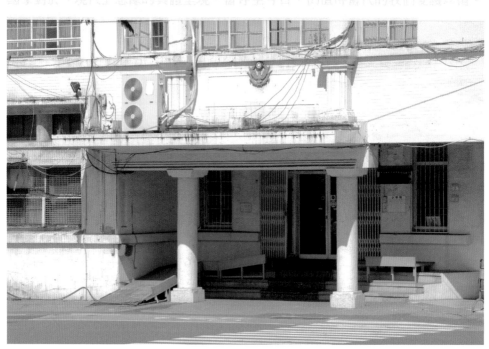

界定入口的對柱於立面往上延伸貫穿整座建築

不以仿磚砌為目的，但仍覆各種面磚創造立面豐富表情

塔樓圓拱門為本案尚存古典風情最為顯著之處

民生路於蘇南成市長任內拓寬，拆除北側約五公尺深度，造成東向立面完整性被破壞而不對稱，也新作騎樓融入市街空間脈絡

台灣銀行

🏛 地址：台北市中正區重慶南路一段 120 號

🏛 設計單位及建築師：西村好時

　　銀行建築做為近代隨著西方資本主義經濟系統來到東亞的新式空間型態，時常是代表一座城市興衰與否的指標。有別於中國傳統票號和錢莊的低調藏銀，經濟活動的擴展是殖民地經營的本質和初衷，帝國主義時期的政治、軍事都和經濟緊密相關，行辦的風格樣式自然也是象徵權威的表現重點，無論是英國商人在上海和香港建造的匯豐銀行，或者辰野金吾設計的東京日本銀行本店皆然。為讓客戶感受尺度即可產生從敬畏到信賴的心理，以巨大的挑高空間和沉穩的風格象徵銀行的威嚴，是 19 到 20 世紀各國銀行行辦常見的做法，從日本到台灣也有諸多案例，其中台灣銀行做為總督府的官方銀行，也就是殖民地的「國庫」，有發行貨幣的權力，在館舍建築的處理手法也最具代表性。

　　1897 年日本國會通過《台灣銀行法》，次年設立「株式會社台灣銀行」，最初的辦公場所在清代布政使司衙門中掌管財政的「庫署」，次年在原淡水縣署（今武昌街台灣省城隍廟）南側街廓興建本店。總督府對於台北都市使用分區有

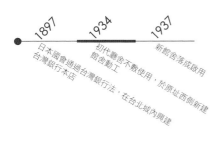

1897
日本國會通過台灣銀行法，在台北城內興建
台灣銀行本店

1934
初代廳舍不敷使用，於原址西側新建
館舍動工

1937
新館舍落成啟用

東向立面柱頭與壁飾揉合西洋古典
語彙及歷史更悠久的埃及文明元
素，象徵本行亙古不搖的地位

長遠計畫，日治初期即選定了金融與司法兩大殖民利器的館舍區位，往後再於其間安置總督府，形成堅實之統治機構群像。第一代採用文藝復興式歷史主義風格的台灣銀行，基地位於現址較為西側之處，入口也朝向西邊開口，與座西朝東的帝國生命會社對望，形成京町通以西洋風情的街區象徵的現代意象。同樣最初位於清代武廟的法院建築群，也都是座東朝西的配置。

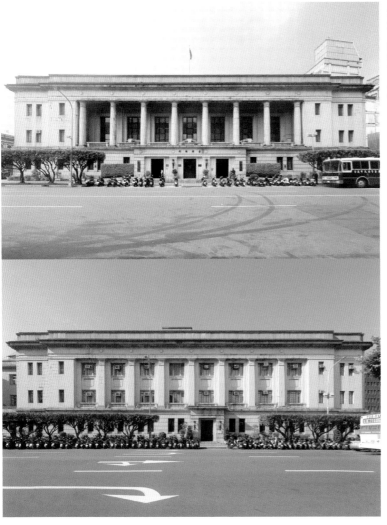

上／銀行建築慣用的巨柱式，在東向立面因氣候考量設置的陽台襯托下，立體感更為突顯
下／南向延續整體以巨柱構成的表情，但改為方柱強化堅固厚實的印象

1934 年，第一代行辦已經無法負荷業務逐漸擴張的空間需求，原有行辦的木構造也因白蟻損害不堪使用，便計畫在原址新建鋼筋混凝土造的新館。建築師西村好時，是從大正初年便相當活躍的著名建築師。1912 年畢業於東大建築系之後，首先進入了曾彌中條建築事務所擔任囑託，參與了東京大正博覽會的場館設計，爾後轉任清水組設計部技師和第一銀行建築課長，開始設計眾多銀行建築作品的生涯，除了第一銀行的東京本店和 30 幾間支店以外，尚有數間證券行辦，更前往歐美進行銀行建築考察。

　　西村在自行開設的事務所受到台灣銀行委託營建新行辦時，同時也在進行滿州中央銀行本店與帝冠樣式的愛知縣廳舍的建造，見證了軍國與金融在戰爭時期緊密結合的時代，並有著作《銀行建築》探討這個專門的建築類型。

　　新建的台灣銀行，在座向上調整原本朝西的角度，如同高等法院轉向與總督府同樣面向東邊的方向，三棟大型建築的正立面在每日早晨一同迎接陽光，相當壯觀。也因此最為重要的銀行建築語彙巨柱式，理所當然的安排在正立面的位置，而在面向總督府的南側，則以同樣形式柱頭的方形壁柱維持整體設計的一致性，轉角則稍微退縮，突顯柱式的氣勢。

　　巨柱式（Giant order）指的是超過單層樓高的跨樓層大柱，象徵意義大於實際的結構功能，且在石造建築的時代造價昂貴。其在近代的運用源於文藝復興

鑄鐵壁燈帶有濃厚的古典風情，是在昭和時代遙想
追憶明治時代文明開化及金融制度現代化的表現

時期，建築師借用古典希臘和羅馬建築文化中神廟的尺度，以尺度感增添教堂和上層階級宅邸的崇高。此一手法在將裝飾的重要性置於構造合理之前的矯飾主義以後大為流行，到了各國以銀行建築展示經濟實力時更受到歡迎，日本著名的巨柱式作品有東京三井本館明治生命館等。

　　新建台灣銀行的時代，在構造法已進入鋼筋混凝土廣泛運用的時期，採取巨柱式的成本大幅降低，而歷史主義的風潮正逐漸遠離，西村好時也並未運用古典建築慣用的五大柱式，而是採用與早幾年落成的台北郵便局同樣的埃及棕櫚葉式柱頭（Palmiform Column），並且兩件作品的巨柱皆非落於地面，而是立於做為台基的一樓之上直貫至簷帶，利用基座的厚實感，為挑高的巨柱帶來視覺穩定的效果。這種新古典主義的表現手法，在建築史上最著名的案例是法國路易十四時期興建的羅浮宮東側正立面，可見掌管金融如同掌管王國的象徵意義。

　　台灣銀行最重要的靈魂空間營業大廳，是一個挑高三層樓（18公尺）的大跨距空間，以古典格狀天花、巨型吊燈、木石造櫃檯及拼花地板營造華麗莊重的場所氛圍。其他銀行各階層的辦公空間和金庫則環繞大廳配置在各層西、南、北側，比較特別的是日本時代公共建築較少具備的地下室，安排休息室、工友室、輪值室、機械室、倉庫和書庫等服務空間，而建築設備方面也使用了當時最先進的變電與配電、電話交換、冷暖空調、給水與排水、廢汙水處理和消防設備，確保台灣金融命脈的絕對安全，也因此除了建築的風格及樣式，在技術上的創新也是本案對台灣建築史的重要意義。

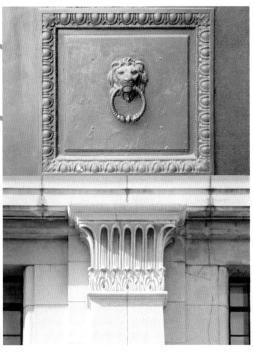

左上／與建築整體設計的鐵窗具高度工藝價值，也是銀行建築的必備設備
右上／銅門威嚴的獅頭門環，加強本案固若金湯的印象
下／非一體成形而由石板組合而成的柱式，分割位置皆經細心考量

台灣銀行由於在二戰末期受到盟軍轟炸損壞，1960年代經王大閎大幅度的整修，除了玄關天花尚存些許裝飾之外，營業大廳已無法感受原有的古典氛圍，轉為現代化的簡潔線條。但整修後仍維持原有的空間尺度與牆線分割秩序，於西側新建的館舍，雖然在裝飾部分使用中國傳統的回紋圖樣，但整體的比例、材質與色澤也十分尊重並融入原有設計，是相當成功的增擴建案例，時至今日也累積了歷史的沉穩韻味，可將其與原有本館視為一件完整的作品。

上／壓低玄關做為挑高大廳的情緒醞釀空間，天花板灰泥壁飾與銅製吊燈皆細緻精美
下／戰後由名建築師王大閎主導空襲後的修復整建，內部風格呈現現代主義的簡約風貌

西側臨博愛路為本案初代木造行舍位置，
戰後亦逐漸增建延伸蓋回此基地

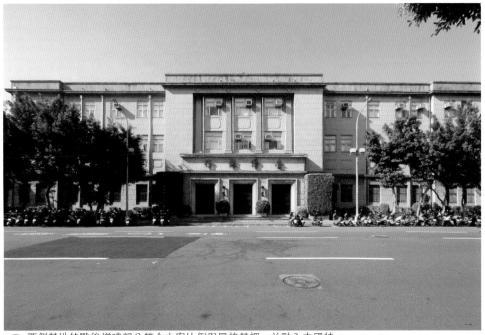

西側基地的戰後增建部分符合本案比例與風格基調，並融入中國特
色紋樣，為少數尊重原案、融合新舊並表現創新的成功增建案例

台北市役所

❷ 地址：中正區忠孝東路一段 1 號

❷ 設計單位及建築師：台灣總督府營繕課／井守薰

　　日本時代對台北城的規劃，雖然打破了實際的城牆，但總督府重要的官方廳舍仍大多設置於傳統「城內」的範圍，城內大多數的商店和住宅也都為日本人所有，隱性的界線分隔仍存。但統治從台北廳到台北州的州廳廳舍（現監察院），1915 年已跨出了這條界線，配置在東三線道路東側，也就是城外的東北角，既作為中央與地方分權的象徵，也暗示了台北市區向東，而非向西跨越淡水河的發展方向。

　　1920 年的行政區劃，在日本時代持續了最長的時間，原有的台北廳合併宜蘭廳和桃園廳三角湧升格為州，下轄三市九郡，其中的台北市大約等於今日台北市的萬華、大同、中正、中山和大安等區，是行政樞紐所在。成立初期，市役所借用原為台北第四尋常小學校的城北尋常小學校部分校舍，該校由於交通便利，

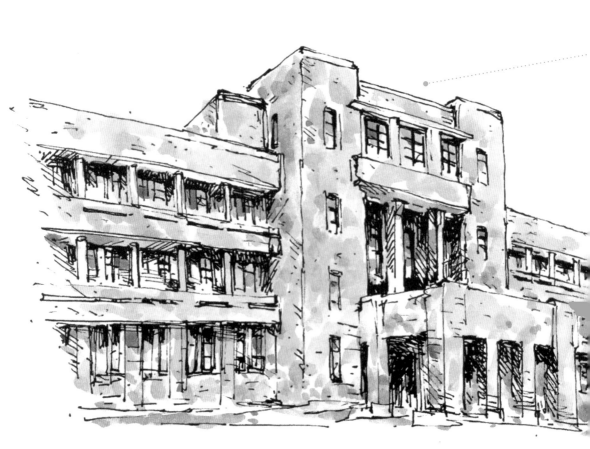

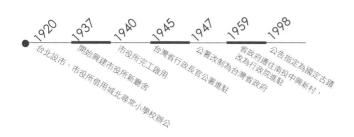

1920 台北設市

1937 開始興建市役所新廳舍 市役所借用城北尋常小學校辦公

1940 市役所完工啟用

1945 台灣省行政長官公署進駐

1947 公署改制為台灣省政府

1959 省政府遷往南投中興新村，改為行政院進駐

1998 公告指定為國定古蹟

小口馬賽克作工精細，反映日本時代晚期台灣本地營造廠水準

校內大禮堂也時常做為如「台灣美術展覽會」等重要活動的舉行場地。1937年，已改名為樺山尋常小學校的校方向東新建校舍（現內政部警政署），原址則由市役所新建大樓，1940年新廈落成啟用，是日本時代在台灣最後的大型官方廳舍。

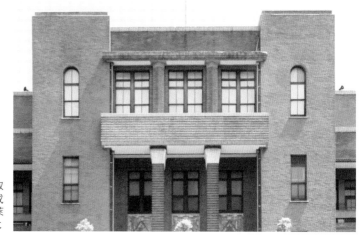

因原本的高塔設計取消，主棟屋身的表情成為視覺主角，可以與萊特設計的拉金大樓類比

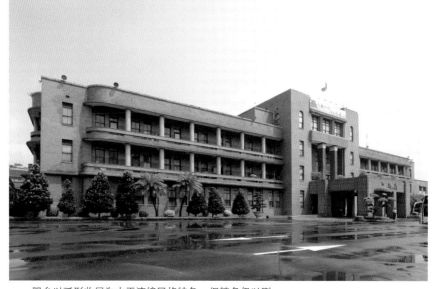

陽台以弧形收尾為水平流線風格特色，但轉角仍以剛硬線條垂直處理維持官廳威嚴

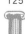

雖為地方行政廳舍，但由於是由國庫補助，預算在 150 萬日圓以上的首都重要設施，仍由井手薰所領導的總督府營繕課規劃設計，營造廠則是由總督府工業講習所第一屆畢業，曾任職於日商高石組的台灣人林煶灶所主持的協志商會，該營造廠也承攬過總督府台北電話交換局和台中醫院等重要建築。1920 年代以後西方建築潮流轉變，日本各地新建的辦公廳舍，也在古典的歷史主義邁入折衷的裝飾藝術運動，終至走向簡潔的現代主義的路線上持續前進，至今仍能看到許多當時的府縣廳舍建築，如同台北市役所般保持官廳中軸對稱的穩重格局，裝飾語彙則漸趨簡化成幾何圖案的作品。

新建市役所在最初設計階段，如同歷史主義常見配置，在中軸線上設有高塔，類似同為 1930 年代的官廳作品茨城縣廳舍和郡山市役所，而在裝飾藝術風格的塔上安有時鐘的做法，又類似東京帝國大學安田講堂與京都帝國大學本部本館。若實際完成將與總督府和高等法院的塔樓相互呼應。但在實際建造時，或許是時代風潮使然，或因成本考量將塔樓和兩衛塔上原有的多角形窗取消，改為線條單純的平屋頂，成為像是更為晚期的富山縣廳舍與和歌山縣廳舍的現況，古典的遺緒便僅留存於整體構圖的比例和分割之間。後來戰爭進行到空襲階段，也因缺乏顯著塔樓做為目標而免於受到波及。

中央塔樓是立面設計最為著力之處，簡化自歷史主義的雙塔樓雖然僅四樓開窗做成拱窗外並無裝飾，但位於主入口旁仍能襯托出官廳的氣勢。突出的玄關

為強調水平流動的量體感，支撐陽台的圓柱做為
垂直向度的構造，被最高限度的收束寬度

外貼白色仿石表面增添厚重感，其餘外牆則是當時流行的褐色面磚，而中軸線上從一樓至四樓則皆為雙柱語彙，其中二至三樓柱頭的疊澀裝飾與分割，與美國建築師萊特作品拉金大樓（Larkin Building）的正面分割頗為近似。自從萊特設計的東京帝國飯店落成之後，對於日本建築界的流行風潮頗有影響，如鈴置良一就曾自述運用萊特風格的語彙打造台北城中後期的街屋立面。柱間的菱形陶磚板材壁飾則與高等法院外牆壁飾相似，大門裝飾也以重複的菱形圖案做為母題，除此之外整棟建築細部裝飾甚少。除了裝飾語彙的簡化，不同於同時期日本的其他官廳，在汽車逐漸普及盛行的 1930 年代晚期，市役所新廳舍的立面也非常注重視覺水平向度，而這項特點則需要與台灣特有的外廊空間搭配運用。東、西、南三向立面垂直向度的陽台廊柱在符合結構需求的前提下被最小化，突顯了水平向度樓板與欄杆的連貫和流暢度，弧形收尾更以當時流行的水平流線風格（Streamline Moderne）強化現代感。

　　平日行政人員由後門進出，門旁與台北公會堂同樣設有洗塵池為來者洗淨身上灰塵。格局配置採取如同總督府和高等法院等大型廳舍的日字型平面，具有穩固結構的作用，並在辦公環境內創造出兩個天井內院，提供舒適的辦公環境，廊道與內院間的開口，則為窗框內藏有平衡重錘的上下推拉窗。室內走廊壁面，

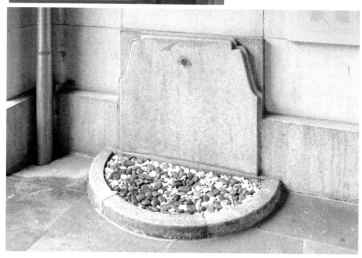

上／大門的火把雕飾，或可解釋為設計者期許公務員焚膏繼晷的奉獻精神
下／防止沙塵泥土被帶入室內的水龍頭座設計與整體建築融合

以不同顏色的磨石子為鋼筋混凝土結構製造出層次感，也便於牆面平日清潔。中央大樓梯、挑高的會議室和集會堂皆為運用鋼筋混凝土材料特性的大跨距和出挑空間，集會堂的樑在與柱交界處呈現弧狀收邊，則是反映當時鋼筋技術出現的造型。

　　樓地板面積達一千多坪的台北市役所，做為日本時代大型官方廳舍營造的尾聲，風格樣式已逐漸捨棄歷史主義的裝飾性空間，過渡到現代主義的純粹量體。但台灣的建築發展，卻並未從此完全朝著現代主義的發展方向前進，而在戰後歷經了將近四十年的中國傳統復古主義，此為政治風潮造成的偶然與必然，也反映了台灣歷史曲折的身世。

上／大跨距的室內空間以跳躍飛昇的中央樓梯創造空間的活潑感
下／歷經不同使用者逐次整修，內部難見原貌，但反應內部鋼筋配置的樑型仍具時代特色

 垂直動線的圓窗具幾何趣味,無多餘裝飾,現代感強烈

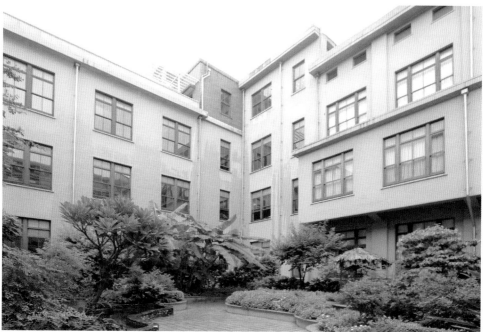

 內院綠化為簡潔的量體帶來生氣

 室內迴廊柱的不同顏色的磨石子做出台度(牆裙),工藝精湛

國立科學教育館

🔲 地址：台北市中正區南海路 41 號

🔲 設計單位及建築師：盧毓駿

　　台北城南外第三小學校（今南門國小）和台灣銀行宿舍（今嚴家淦故居與孫運璿故居周邊）南側，與總督府中學校（今建國中學）北側之間，是個有兒玉源太郎總督在周邊設立南菜園，推廣農業的淵源的地域，日治初期即由總督府殖產部成立苗圃，後由總督府中央研究所林業試驗場管理，做為熱帶植物研究的實驗林場，也為將來的城市發展保留面積約八公頃的綠帶，區域內尚有商品陳列館和井手薰設計的建功神社等建築。

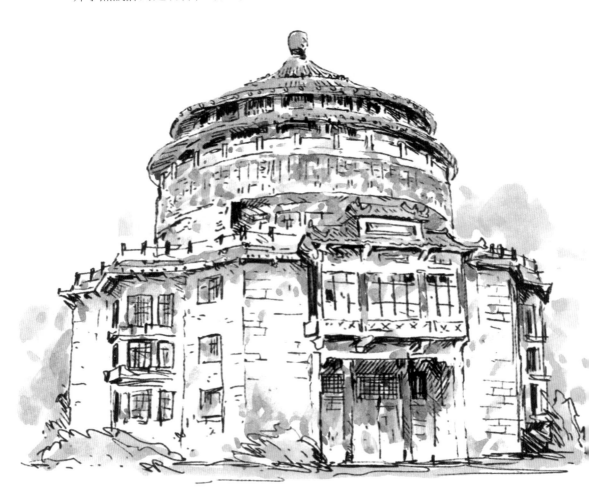

大廳迴旋樓梯為室內最具代表性
的空間，充滿科技感的流暢樓梯，
扶手則仿中國傳統木構語彙

　　1955 年在蔣中正總統的指示下，教育部長張其昀將其規劃為大型教育園區
「南海學園」，包括將台北苗圃改為由農委會管理的植物園、將商品陳列館重建
為歷史博物館、將建功神社改建為中央圖書館與教育資料館，另外尚新建藝術教
育館和科學教育館，做為各種表演、展覽、研究與教育場所。1956 年，行政院
頒布「國立台灣科學館組織規程」，開始興建館舍。1962 年立法通過「國立台
灣科學教育館組織條例」，同年正名為「國立台灣科學教育館」，以推行台灣省
中等以下各級學校通識科學教育為目的，必須滿足舉辦一般性與專題性展覽，及
舉辦演講和影片放映等需求。

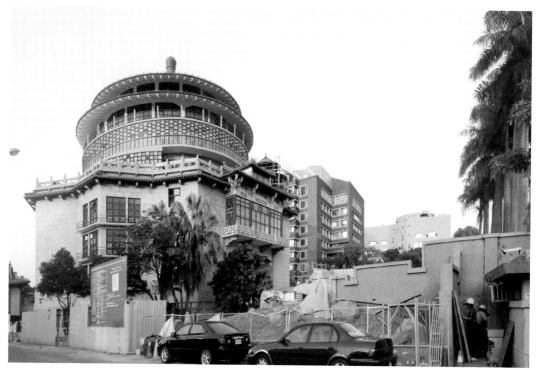

修復後為遮蔽設備機具及滿足無障礙動線需求，
增添許多原案沒有的空間元素，設計者仍努力符
合中國傳統建築的整體主題

建築設計者盧毓駿是祖籍河南的福建福州人，畢業於福州高級工業專科學校、法國巴黎公共工程大學，畢業後任職巴黎大學都市計畫學院，回國後受考試院長戴季陶賞識，負責南京考試院建築群的設計，當時南京正在推行以復古建築外觀傳達首都象徵的「首都計畫」，盧毓駿將在法國受到的布雜式（Beaux-Arts）學院教育，套用在對中國式復古風格的引用手法，將考試院打造為封建王朝宮殿般的建築群。1949 年以後，盧毓駿隨政府遷台擔任考試委員，主導戰後建築師考選制度設計和考試院木柵院區的規劃。1957 年受張其昀委託，設計位於南海學園內的科學教育館。

左上 / 閣樓彩繪較接近於等級僅次於和璽彩繪的旋子彩繪，卻又不
盡合乎規制，或可說是僅追求傳統意象的表現
右上 / 外廊格紋窗構成的空間感新穎獨特，但從造型到顏色皆極具
中國傳統色彩
下 / 坡道迴廊包覆在上層量體外部，並非構成內部的主要空間，與
萊特的紐約古根漢美術館旨趣不同

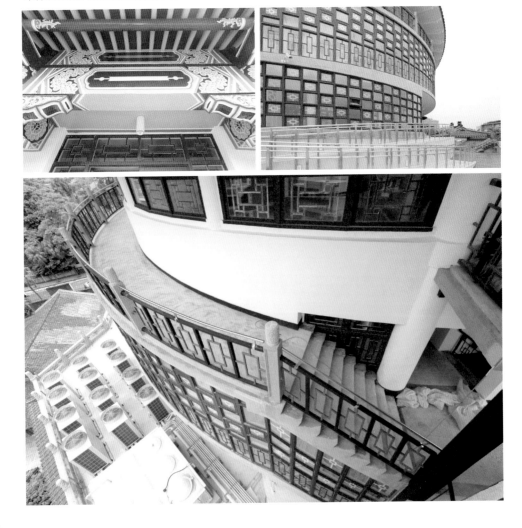

在外型上，科教館遵循北京天壇祈年殿的重簷攢尖圓頂，有其象徵意義上的考量。天壇是明清兩代帝王，為中國這個看天吃飯的農業帝國祈穀、祈雨的祭祀場所，象徵對自然的敬畏，建築的營造也充滿對於天象和節氣的回應。五四運動以後，「德先生」（民主）與「賽先生」（科學）成為知識分子追求的對象，傳統文化成為不同理念的運動者擁護和打倒的對象，但對播遷來台，之於對於台灣人而言是外來政權的國民政府來說，唯有延續「祖國」中華傳統文化的象徵，做為不同背景人民的社會最大公約數，方能凝聚國族認同，進而鞏固政權，是故傳統語彙的建築外觀，在新時代仍受到重視運用。

但在內部空間，盧毓駿則採取新的空間形式，做為本質上對新時代科學的回應，並納入若是進入戰時，稍作改裝即可成為堅固防空室的設計。一樓放置星象儀，由於入口即透過台階進入二樓，是故可從上方觀察凸出於二樓的星象儀。至四樓是以六角型為基礎，再加上其中三個面採取三角凸窗的多邊形平面，室內的螺旋形樓梯營造出律動的空間特性。四樓突出於南向正立面的量體，同時做為視覺焦點和入口雨庇，以四組斗拱撐起綠色琉璃瓦覆蓋的重簷歇山頂，也不是傳統樓閣建築會出現的空間。

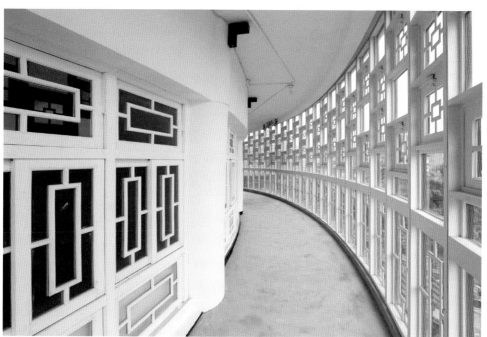

環繞量體斜坡步移景換，採光極
佳，並阻隔陽光直射室內

五樓以上的圓形平面量體殊為獨特。1959 年美國建築師萊特（Frank Lloyd Wright）設計的紐約古根漢美術（The Solomon R. Guggenheim Museum）館落成，螺旋不斷的樓板形成流動的參觀動線，成為展示的革命性空間，對於科教館的平面頗有影響。與古根漢美術館略有不同，科教館是將弧形的斜坡道環繞在五到七樓的圓形量體外圍，古典窗櫺的光影映射在廊道間，頗有遊逛園林的趣味。

　　雖然此案因為腹地狹小，沒有辦法完成最初平面尚有三翼平頂的放射狀配置，分別做為展覽廳、講堂和教室的完整版本設計，而顯得五至七樓的圓柱量體，相對於整體而言有些笨重，但仍是足以代表盧氏建築文化觀與時代氛圍的經典作品。此種以傳統外觀包覆現代性空間的組合，正反映在當時的時代背景下，設計者同時要滿足主政者對於政教象徵的想像，以及展示科學此一走在時代尖端主題的多重需求。

　　包括科教館在內的南海學園建築群，在台灣建築史的時代意義上，開啟往後因應中共進行「文化大革命」，中華民國以「中華文化復興運動」回應，在台灣興築一系列以復古宮殿式外觀，爭奪中華文化正統詮釋權的作品先河，證明了建築的發展因素不只是設計者思潮的演進，更是政治和經濟等整體社會環境共同形塑的產物。

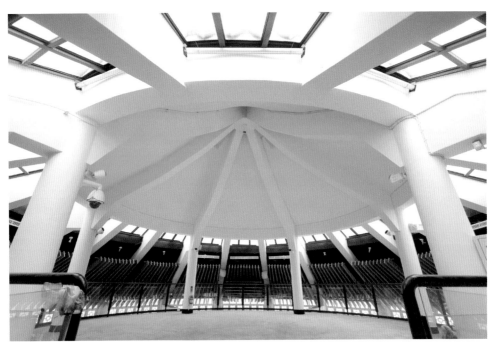

攢尖頂內部因採光罩而明亮，有別
於傳統中國建築屋頂不開窗的原則，
但也要面對內部高溫的環境處理

採用歇山頂的四樓閣樓具採光作用，並設仙人走獸脊飾

以閣樓局部加強立面焦點，頗似比利時建築師格里森（Dom Adelbert Gresnigt）慣用手法，並且非徒具外型，內部仿木構屋架還原度相當高

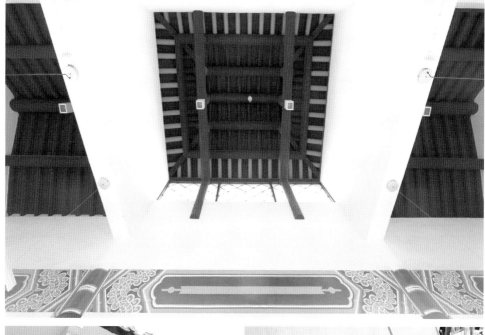

仿木構椽條的設置為增添細部美感考量，無實際結構作用

以木板條覆灰泥模仿的木構椽條，是現代技術仿古作品的古老材料運用

中山博物院

🄯 地址：台北市士林區至善路二段221號

🄯 設計單位及建築師：大壯建築師事務所／黃寶瑜

　　1961 年，「國立故宮中央博物院聯合管理處」舉辦不公開的邀請競圖，選擇五組建築師事務所為決定落腳外雙溪的現代化博物館進行建築提案。在當時現代主義的流行風潮下，王大閎建築師的提案最受國外知名建築師的肯定而獲得首獎，但政府的評審委員卻認為王案的造型中，經過轉化傳統元素的反曲面屋頂太

正對本案的集合住宅，對稱配置
卻偏離大道軸線，乃為尊重文明
古物而避煞的風水考量

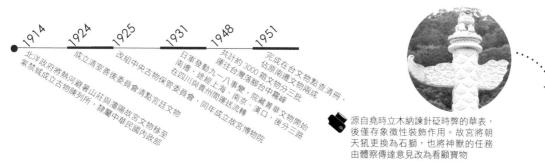

1914　1924　1925　1931　1948　1951

北洋政府將熱河避暑山莊與瀋陽故宮文物移至紫禁城成立古物陳列所，隸屬中華民國內政部

成立清室善後委員會清點宮廷文物

改組中央古物保管委員會，同年成立故宮博物院

日軍發動九一八事變，院藏菁華文物開始南遷，途經上海、南京、漢口，後分三路

共計約 3000 箱文物運往台灣落腳台中霧峰北溝

完成在台文物點查清冊，估原南遷文物兩成在四川與貴州間運送流轉

源自堯時立木納諫針砭時弊的華表，後僅存象徵性裝飾作用。故宮將朝天犼更換為石獅，也將神獸的任務由體察傳達意見改為看顧寶物

過抽象現代，不符合主事者對於傳統文物應該安置在中國式宮殿建築之內的想像，因而直接改委託擔任評審之一黃寶瑜的大壯建築師事務所進行設計。

　　黃寶瑜畢業於南京中央大學建築系，師從建築史學名家劉敦楨，後至美國以傳統學院訓練著稱的賓州大學深造，1949 年來台後曾任台灣電力公司建築課長與中原大學首屆系主任，同時創辦「大壯建築師事務所」。由於其師劉敦楨為中國營造學社文獻部主任，黃寶瑜做為營造學社唯一來台者，曾在省立工學院（今成功大學）講授中國建築史，也提倡在台復興中國古典建築風格。

　　國民政府遷台後，蔣中正總統原本欲將由日本時代台灣總督府修建的介壽館（今總統府），改建為中國式屋頂的傳統風格。後來雖然因為預算以及結構等種種問題而未實行，而只在 1966 年將台北府城東（景福）、南（麗正）、小南（崇熙）三座城門，由閩南式城樓改為北方宮殿式，稍慰國民黨政府在台灣重現中原道統的想像，回應時代的政治需求，而這兩個改建案，便皆是由黃寶瑜主持此事。

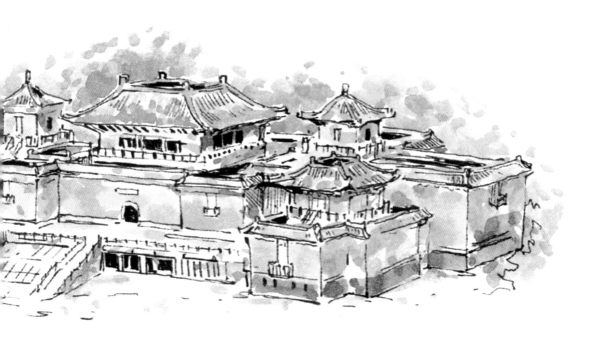

　　與台北三座城門改建同年落成的故宮博物院，自然也是這樣時代需求下的產物，而不可能以領導集團和民眾較難理解，轉化過後的中國建築現代化進行形式操作。最終由大壯事務所完成的現況，座落基地背倚靠山，採用在厚實城牆上放置仿木構造城樓的整體造型，主體牆身僅中開一小門，營造以厚實城牆護衛文物的意圖。中軸線上的主塔樓，採用將宮殿屋頂最高等級的廡殿頂切平，單簷盝頂做為建築整體的主要印象，兩旁由兩座攢尖頂方塔樓做為護衛，左右伸手再以盝頂塔樓做為收尾，配置如同大鵬展翼。屋瓦採用藍綠色琉璃瓦，屋脊再以橘黃色瓦鑲邊，塔樓為白牆，屋身外覆黃面磚，塑造建築整體雍容華貴的氣質，之後三、四期的擴建，基本上也是沿用這樣的語彙和色彩基調。

　　主建築前設漢白玉雕扶手與對稱「之」字形台階，順地勢而下，整體構圖尚稱穩重。在台階前種植兩排共 30 顆龍柏，型塑莊嚴肅穆的參拜道意象，為營造空間感之重要元素。龍柏兩旁草皮設多設置於宮廷之外，象徵古代君王體察

做為藏寶庫的本案量體藏於山中，並不過於強調顯著的屋脊天際線，有別於中正文化中心建築群及圓山大飯店的意旨

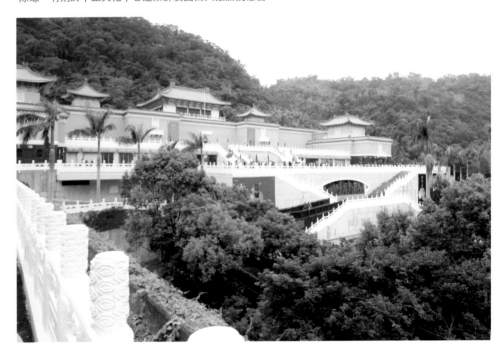

民情的華表，華表上有雲板，最頂立之石獅名為「犼」，為龍王之子，好守望。
入口平台以等級最高的六柱五門式牌坊做為大門，坊頂同樣為廡殿頂，牌匾上書
孫中山墨蹟「天下為公」。

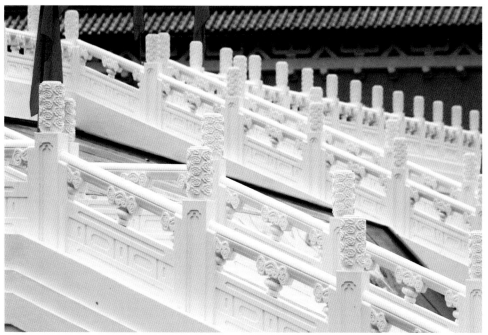

更改動線前，需攀爬室外樓梯位於原位於二樓的入口，漢白玉雕欄杆如今成為戶外景觀元素

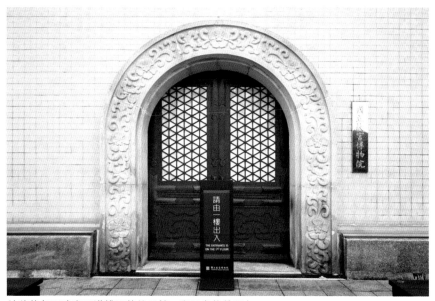

外牆黃色面磚表面溝槽具傳統風情，與三角格紋及如
意圖案構成的門板對比強烈，石拱門上則有梅花雕飾

做為在台灣的中華民國，持續宣揚擁有中華文化正統地位的珍貴文物，其放置場所故宮博物院的興建，除了承載文化和歷史的意涵，更不能忽略其厚重的政治期望。隨著政治局勢轉變，不同政治立場的觀點也曾促成社會以其他角度詮釋故宮所應保有意涵的討論。隨著參觀者日眾，遷台文物中七萬件器物、一萬件書畫、57 萬件圖書文獻的展品，限於空間現況只能有 1,700 件做為常設展示，必然會有空間調整的需求。要如何在不改變現有環境氛圍的前提下，進行再一次的場館設施調整，考驗著主事者和空間規畫者的智慧。

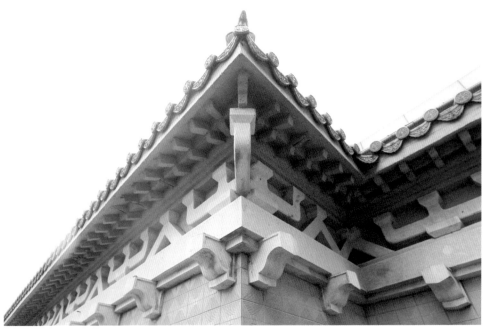

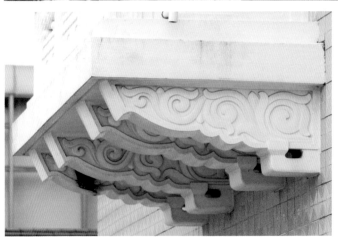

上／斗拱間的補間鋪作曲腳人字拱，是西晉以後發展至唐代仍使用的構造語彙，代表建築師不願跟隨明清的繁複，崇尚雄渾古樸的美學

下／雀替抬起的露台，表現傳統造型運用於西式空間機能的融合

公務區域門洞包覆大塊
雕飾花磚，在視覺上方
足有以撐起如此大拱圈
的力道

底層面磚上鑄建造年
代，字體頗具設計感

彩繪與色彩計畫典雅，
展現設計者的美學品味
素養

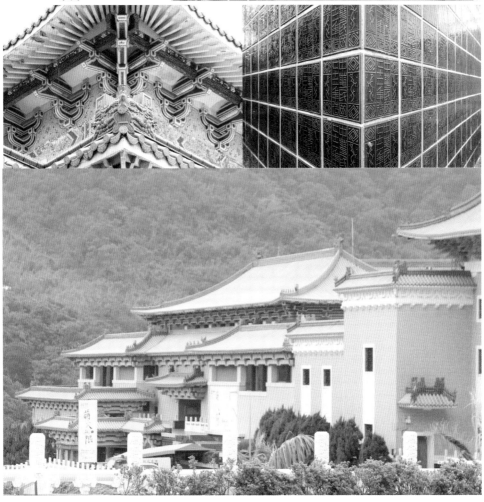

陸續增建的行政大樓和圖書文獻大樓，延續主樓材質與色調的發展方向，
與封建時代皇宮增建邏輯大致相同，屋瓦與屋脊配色則頗具現代感

中山樓

🏠 地址：台北市陽明山陽明路二段 15 號

🏠 設計單位及建築師：澤群建築師事務所／修澤蘭、傅積寬

　　「國民大會」的原型，源於清末三權分立中的資政院，歷經北洋政府的國會議場，至 1924 年孫中山在《建國大綱》中提出，由各縣選出代表做為民眾在中央代行民權的機關。於是 1936 年公布中華民國憲法草案後，同年也在南京落成帶有傳統中國風格的現代建築國民大會堂，次年進行國大代表選舉，直到戰後 1948 年召開行憲後第一次國民大會，選舉第一任中華民國正副總統。

　　次年國民黨政府撤退來台，國民大會曾於原為台北公會堂的中山堂召開，直到 1965 年，為了紀念次年孫中山誕辰百年，蔣中正擇址官邸所在的陽明山，日本時代「草山林間學校」和始政四十周年台灣博覽會「草山分館」的所在地，由畢業於南京中央大學建築工程系的建築師修澤蘭，以及畢業於上海交通大學土木系的工程師丈夫傅積寬，依照蔣中正的構想設計一座可容納 1,800 人的大會廳與 2,000 人大餐廳的大會堂，名為中山樓。為了滿足在誕辰紀念當天完工開幕，由

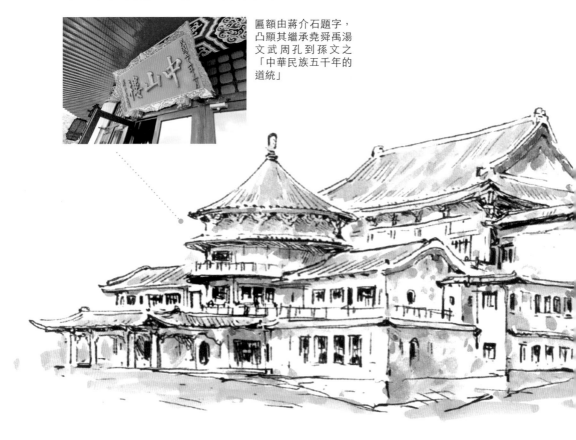

匾額由蔣介石題字，
凸顯其繼承堯舜禹湯
文武周孔到孫文之
「中華民族五千年的
道統」

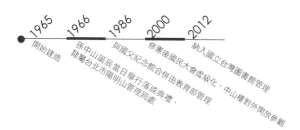

為防止硫磺侵蝕，室內裝飾皆以金箔貼附，符合本案起造名義的慶賀目的，也顯露國民黨政權展現富足經營成果的企圖

17 位工程師同時監工，每天 1,200 名榮工處工人以工地為家分三班日夜兼工趕工，共花費 240 個工作天，僅 6,000 萬元預算便完工，不足的部分則由包商自負。

　　該建案起源實為國防研究院畢業生，為慶祝蔣中正總統壽誕欲致贈宅邸，但蔣總統認為以國庫公款興建一大會堂供文武百官辦公聚會更為迫切。待經費充足，適逢孫中山誕辰百年，便以之為名紀念，而自從 1972 年第一次第五屆國民大會於此召開，直到 2005 年任務型國代宣布散會為止，歷經多次總統選舉與憲法條文增修，對對國民大會尚有記憶的社會大眾而言，中山樓已成為國民大會的同義詞。

　　中山樓的基地選址蘊含風水思想，背倚台北市第一高峰七星山座南朝北，左右各有龍虎邊山峰做為護衛，前有硫磺溪水玉帶環腰，中軸正對圓丘狀的紗帽山，有「火龍吐珠」地形的說法。但它也是世界上唯一蓋在硫磺口的建築，所以從地基開始，所有的建材都要能夠耐抗硫磺氧化的腐蝕侵襲，並且面對硫磺土層與碎石混雜地質的載重差異。施工時尚無怪手等大型機具，全憑榮工處的榮民手工開挖，為避免硫磺土的危害，每個基礎都先用熱柏油澆抹基坑底部，再以熱柏油膠黏鋁箔油毛氈包覆混凝土柱以隔絕侵蝕，有的地基柱為了穿越硫磺土層，深達 12 公尺以上，並且為了排散地底下的硫磺熱氣，以平鑽的方式在周邊山壁穿鑿 19 個排氣孔。為了避免地盤載重差異造成建築裂縫，在不同地質的岩盤交界處，建築也分成地樑獨立的前後段，中間加設伸縮縫，這在工程史上是極大的挑戰。

注重風水的本案，背倚七星山、山勢左青龍、右白虎、磺溪如玉帶環腰，遠方紗帽山為龍所吐之明珠，反映帝王封建思想

建築整體的風格形式，採取清代宮殿的傳統樣式，廣場設置面對西南向的廡殿頂牌坊，前後各書孫中山墨蹟「大道之行」和「天下為公」，順階梯而下即可通往傳統合院格局的原國防研究院圖書館。建築主體在造型上最大的突破，便是將原本多用於祭祀功能，如北京天壇祈年殿和皇穹宇的攢尖式屋頂圓塔，放置於正立面，再加上如裙樓的盝頂式的玄關迴車道，增添整體造型活潑的變化，使後方大跨距的單簷歇山頂不致太過呆版。屋頂採用綠色琉璃瓦，下襯紅色仿木構造如斗拱、椽條和人字規等裝飾，搭配全白牆身，樑柱再佐以綠色系為主調的漢式宮廷和璽彩繪，整體配色素雅但不單調，兼能融入台灣四季常綠的山林。

　　前棟一樓為入口大廳，由大理石圓柱圍繞孫中山座像。二樓為蔣中正的辦公

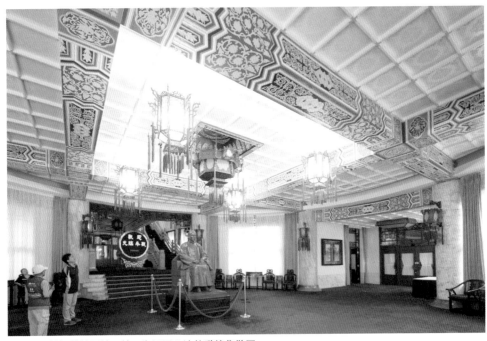

迎賓大廳位於前棟圓樓一樓，為四通八達的動線集散區

主體基座以青銅器紋飾面磚框邊，訴求以
中華文明為基礎，增添細緻感

走廊底部圓窗，印花玻璃亦常見
於民宅，具有時代特色

室，三樓則為視野最好的圓廳。通過一樓大廳後首先來到會議室，與走廊間設有各層樓不同形狀的木雕圓光罩，而後以中廊與後棟高達 34 公尺，主要的室內空間只分割成兩層的大跨距歇山頂量體連接，前後棟留伸縮縫，抵抗地震錯位。後棟一樓是稱為「中華文化堂」的大會堂，也是從前國大代表開會的地方，採斜坡式設計，挑高約三層樓，鋪設紅地毯，天花採用古代平棊做法格狀系統樑（又稱井口天花），銅製日光燈罩達 2.4 公尺，有中國古典紋樣。

視覺上無死角，聽覺上無回音的大會堂，雖為召開會議之用，但不同於世界各國國會議事廳，能夠提供對話空間的放射狀或者長桌形配置，一如其名坐滿各省代表的中華文化堂陳列座椅的方式，用意在於提供與會者集體仰望舞台的典禮儀式使用，講話者的背後還有國父遺像、國父遺囑及國旗的凝視，代表彼此間其實並無對話可言，完全不脫威權時代萬眾一心的思維，深刻反映國民黨政府家父長式體制傳統於空間。

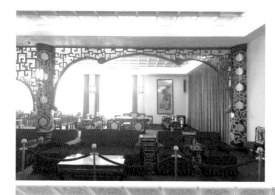

上／大跨距會客室約 120 坪，利用落地罩界定空間
下／仕女圖屏風前沙發區為會客室主位及貴賓席，家具為紅木、柚木及檜木製成，桌椅皆以螺鈿鑲嵌

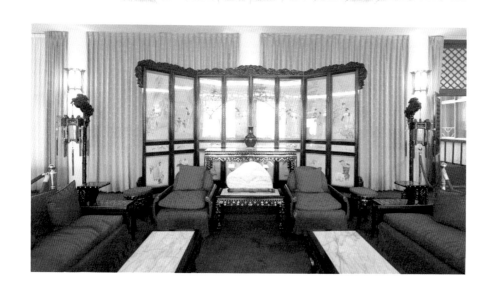

後棟二樓同樣高聳的宴會廳鋪設木質地板，可容納兩千位賓客，曾在此舉行國宴，天花板樣式採用較為簡單的海漫天花，撤除桌椅即可轉變為大跨距的表演用途，宮燈則以檜木雕製。全棟建築家具及燈飾皆為量身訂製，運用螺鈿工藝使其更為精美，因窗戶過大而找不到適合的紗窗尺寸，則在蔣宋美齡的建議下以漁網浸紅茶染色製作。

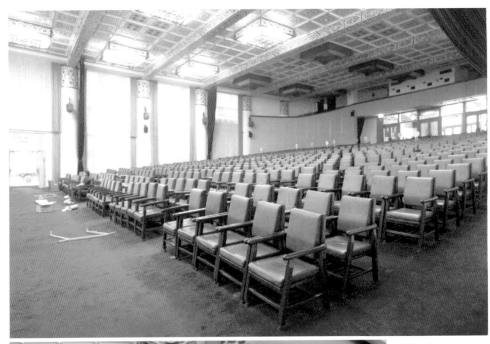

上／中華文化堂原可容納 1,800 位與會者，座位朝向前方而不是望向彼此，可見其會議模式並非著重討論，而是以聆聽、表決等單項訊息傳播的方式進行

下／前後棟因地質構成不同，地基工法有別，故預留伸縮縫供位移緩衝

全棟建築數字意涵也隱藏巧思，正面大階梯共一百階、樓梯扶手欄杆裝飾為一百個，建築平面長寬各為一百公尺等，另有楊英風製作的泮池噴泉琉璃浮雕、壽字台階、百壽橋、福字燈座、蝙蝠方格門等裝飾元素，取材範圍從商周青銅器紋樣至明清宮廷元素，皆為紀念孫中山百歲誕辰之意。

建築師修澤蘭以善用混凝土豐富的造型能力著稱，以許多膾炙人口的校園建築作品而聞名，如台中衛道中學教堂、台北中山女高禮堂、景美女中行政大樓、禮堂暨體育館等，中山樓雖然可說是她的生涯代表作，但傳統形式的外觀，則是在具國族意識的領導人意志主導下的成果。而以封建王朝的建築形式，做為民主代議制度的集會場地，在形式的運用上看似有所衝突，或可解釋為基於領導階層對於文化的理解和認識，在當時的政治氛圍下，這是對於延續傳統文化必然的具體呈現方式。

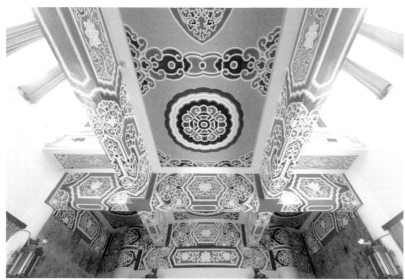

在鋼筋混凝土構造的樑繪以傳統木構造的宮廷彩繪，某種程度印證梁思成提出中國傳統建築與現代結構理性主義邏輯相通的論點

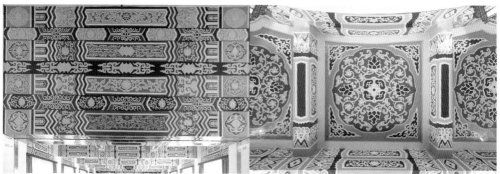

三樓中廊採用的和璽彩繪，是清代宮廷所能使用的最高級別，但不畫龍鳳改為花草圖案，是形式上仍對封建崇拜的內部微弱革新

圓形大會客室周邊，彩繪及門窗主題多以圓形為主

蔣中正總統在啟用典禮的開幕講詞中描述：「台灣省久經割讓之痛，雖已光復踰 20 年，既霑既足，而居室之陋、建築之隘，無以見我中華命矣之美與文化之盛！今者國際人士之來台觀光者與日俱增，嘗以其僅見中華文物之豐富，而未能一睹我中華文化傳統建築之宏規，引為莫大之缺憾！去歲國父百年誕辰，政府請於陽明山啟樓建堂，且乞以樓顏之曰『中山樓』，以堂顏之曰『中華文化堂』，意在紀念國父手創民國之德澤，亦以發揚中華文化之喬皇。」可見期許以此樓做為復興中華文化象徵的深重意義。

　　從第二套橫式新台幣以來，也可看到最為廣泛被運用的小面額紙鈔上，以及各種面額的郵票皆有中山樓身影。隨著 2000 年修憲後國民大會虛級化，中山樓對外開放參觀，民眾得以有機會一揭往日國大代表開會的神祕面紗，期盼將來建築搭配周邊豐沛的文化資源，能得到更為妥善的再利用。

長窗紗簾使用漁網染紅茶增色，反映
相關產業尚無法支援時的應變之道

大宴會廳約 600 坪，可同時容納 2,000 位賓客用餐。各種規格皆顯示國民黨政權希望在台灣呈現中國的努力，本案反映了一個政權延續的夢

約 400 盞，共 40 多種造型的宮燈，使本案在夜間如山中夜明珠，燈上多置福、壽字樣，反映已來此多已得「祿」者的人生祈求

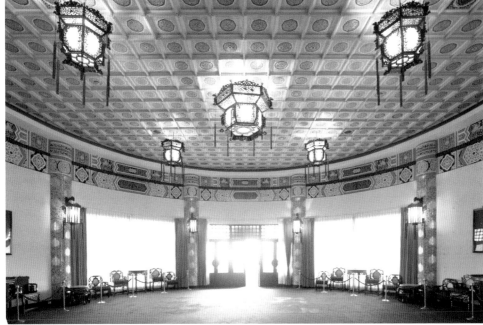

室內燈以木製為主，戶外則使用金屬鑄成傳統紋樣

牌坊下為採合院配置的歷史建築青邨國建館，通往本案的仿青銅器壁飾頗具雅趣

圝 地址：台北市中正區凱達格蘭大道 2 號

圝 設計單位及建築師：大洪建築師事務所／王大閎

　　戰後台灣的公共建築很難看到「細部」上的著力，大多數僅能評論其形體外觀，是來自日本遺緒、美援影響還是歐洲雜誌？所以觀賞王大閎的作品有個樂趣，就是除了型態可以討論，走到近處亦有可觀之處。

　　中華民國退出聯合國之前，已有許多國家陸續與中共建立的中華人民共和國政府建交，而中華民國仍有 66 個邦交國，為了強調正統的主權宣示，政府決定於總統府前的介壽路旁，興建供外交部辦公的正式辦公室，以彰顯身為聯合國五個常任理事國之一的泱泱國風。

　　在此之前，遷台的國民黨政府，因考量政治情勢，尚無在台灣進行中央高層部會辦公大樓的建設，多沿用日本時代遺留的建築，如剛開始外交部即進駐日本時代的帝國生命會社做為館舍，由此可見當時外交局勢的嚴峻和新建館舍的迫切，也映證了日本時代的台灣因不需要具備外交功能，而無相關設施可沿用的實情。

將斗栱轉化為倒 L 型遮陽板的表現手法，經由王大閎的影響力，擴散為台灣現代建築的常見手法。

　　新建館舍的基地擇址於日本時代文武町內，殖產局度量衡所旁的官舍群，戰後原為眷村。由於正對面原為總督官邸的台北賓館於 1963 年起即交由外交部使用，做為招待國賓及舉行晚宴的場所，是故外交部新廈擇址於此，也有就近管理台北賓館的考量，而這兩棟建築便是介壽路（今凱達格蘭大道）僅有的兩個門牌號碼。做為表現繼承正統中華民國政權的對外門面，外交部採用經過轉化的現代中國建築風格，而不帶有俗稱「大帽子」的傳統斜屋頂，這樣的選擇看似新氣象，實有其歷史淵源。

　　1930 年代國民政府於南京中山北路欲起造外交部新廈，依照首都計畫的準則，原本由天津基泰工程司建築師楊廷寶設計復古造型的外觀，但未久因長江水災造成政府財政困難，遂改委託上海華蓋建築師事務所的趙深、童寯、陳植，設計一棟三層樓平屋頂的現代建築，將傳統裝飾彩畫重點置於室內，外觀僅於細部如簷帶採用簡化後的傳統裝飾。

　　南京時期外交部大樓為 T 字型平面，前棟為辦公室，後棟為宴會廳。在台灣因為已有台北賓館提供宴會用途，新建的外交部不需將此需求納入，故保留作為主動線的中央通廊，採用將辦公室配置於兩側，與前後棟形成兩個內院的「日」字形平面，但是在外觀上仍能看到中國建築現代化意念的傳承和延續。

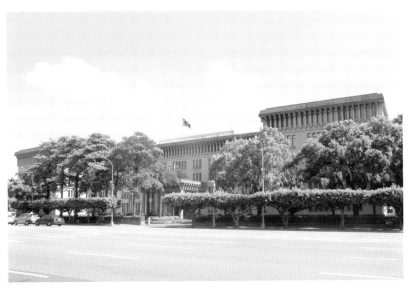

本案選址過程曲折，落腳於此部分亦考量為與其管理之台北賓館相對

包括做為公家機關需要莊嚴穩重的對稱構圖；整體分為屋頂、屋身和台基的傳統三段式分割；使用考量成本的平屋頂；在檐帶以混凝土製成倒L型的帶狀簡化式斗栱；入口玄關突出於量體的雨庇；以及利用兩翼突出的平面，營造主棟量體內凹效果的穩重感等。而由於王大閎的父親王寵惠曾任國民政府時期的外交部長，是故由他來承接此案，也帶有一種傳承的意味。

　　但是王大閎做為不斷試圖嘗試將中國建築現代化的建築師，自然也沒有放棄在這塊重要基地上發揮獨創理念的機會。屋頂簷帶微微的向上內縮，做為與傳統斜屋頂的遙相呼應，雨水也因通過這樣些微外斜的屋簷而不致濺濕牆體，使之年久累積髒污；兩層樓高的雨庇細部，則是對於傳統建築屋簷「出橡」的回應。像這樣稍不注意便會錯失的細節，便是王大閎善於運用的隱喻手法，從文化和工藝角度皆有可觀之處。

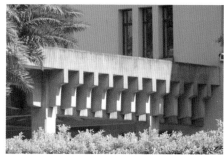

上／門廊簷帶細部，轉化
斗栱的語彙與屋簷呼應
下／西南側隔介壽公園面
總統府外觀

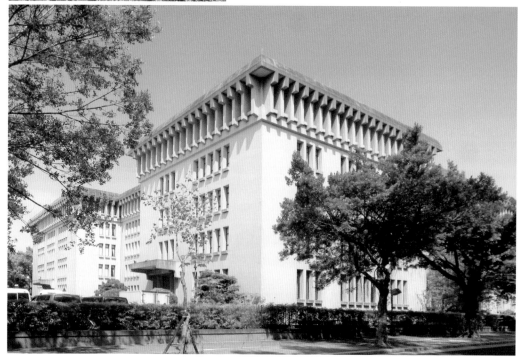

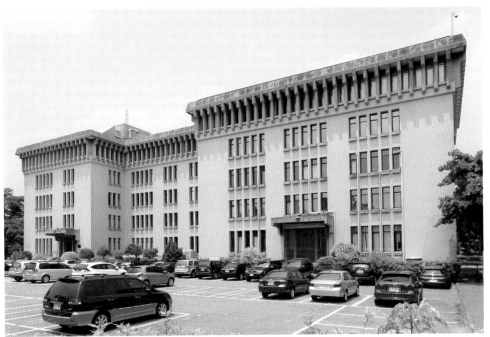

上／東側面中正紀念堂外觀，東西兩側腹地皆廣大
下／外牆線條俐落大方，光影清晰明快。磨石子基座設通氣窗

　　而不同於南京國民政府外交部的沉穩的褐色面磚，台北中華民國外交部選擇中央微凸的白色小口馬賽克磁磚，條狀微凸有三種不同的變化構成豐富的層次，搭配未貼磁磚表面的灰色斬石子處理。不同於洗石子顆粒較為粗曠的感覺，斬石子紋路細膩，近看保有手工的細緻感，整體明亮大方，難得的是這個特點，在主棟完成多年後增建後棟時仍有保留延續。

　　由於已經脫離歷史主義可運用繁複裝飾來填滿寬大立面表情的時代，外交部立面布滿三個或五個一組的長開窗，斬假石窗台與深色窗框和白色量體搭配十分典雅。這是屬於「框景」的建築模式語言，避免內外相互一目了然的開闊視野，隱含中國文化內斂的價值觀，營造室內多元豐富的觀景變化，也為整體立面長達100公尺，屬於矮長型的量體融入高挺的精神。

王大閎同時發揮傳承與獨創的這件案例，結果證實在周遭眾多日本時代遺留的歷史主義風格作品之間，外交部中國建築現代化的造型，不但因為沒有使用傳統「大帽子」斜屋頂而不會讓人感到突兀，反而因為其精熟洗鍊的細部，以及合乎當代時代精神的造型，在區域環境中保持和諧並且保有建築自身的獨特個性。同時期的教育部，也是在這樣理念下的佳作，和純然復古的中國式布雜學院作品，走出了截然不同回應傳統的路線。

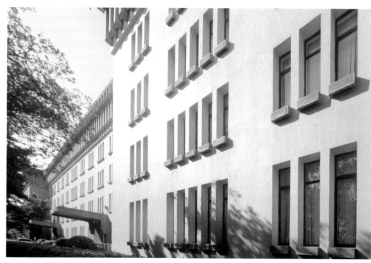

上／量體規模宏大，氣勢恢弘，落成時與剛退出聯合國的局勢處境正成對比
下／三或五個奇數開窗為中國傳統建築開間數目，也反映滿足各種大小辦公間需求的內部機能

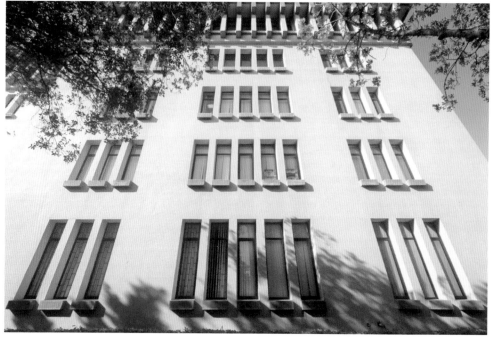

外牆面磚的斜紋凸點方向各異，
隨機排列，製造變化趣味

雨庇造型兼顧鋼筋配置及中國傳
統建築元素意象轉化

雨庇、階梯及窗台採用磨石子，
與白色面磚相對，美感素雅

國立國父紀念館

- 地址：台北市信義區仁愛路四段 505 號
- 設計單位及建築師：大洪建築師事務所／王大閎

　　為迎接 1966 年孫中山百年誕辰，政府自 1964 年起即著手籌建國父紀念館，次年由總統蔣中正主持奠基，並徵選 12 組建築團隊後，決定由王大閎操刀設計館舍。由於時值中國進行文化大革命，是故做為紀念國父的館舍，除了肩負承襲中華文化道統及發揚國粹等文教功能重任，更是建構中華民國政權在台灣的合法與正當性的重要象徵，由於在此之前，遷台政府並無在市區興建供全體民眾使用，兼具表演、展覽、慶典儀式等大型建築的經驗，是故非常重視此建案，除了籌建該案的「紀念國父百年誕辰籌備小組」成員皆為中國國民黨中央高層以外，實際決定建築風格的委員會名譽會長更由總統蔣中正擔任，黨國對此重視程度可見一斑。

　　起初籌備委員會預選擇台北賓館對面，今外交部大樓所在之美國使館基地，後因協議費時放棄，改選擇座落於今日信義區，四周由忠孝東路、仁愛路、光復南路和逸仙路包圍，日本時代即規畫為公園用地，總面積 35,000 坪的六號公園預定地。建築規模高度 30 公尺，周長每邊 100 公尺的正方形，總樓地板面積 37,042 方公尺。

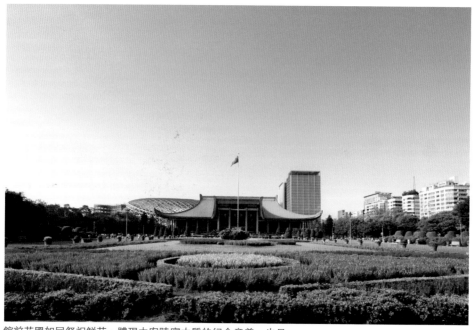

館前花圃如同祭祀鮮花，體現本案陵寢本質的紀念意義，也是
國民黨對總理遺體未位於治權範圍內的遺憾聊表心意

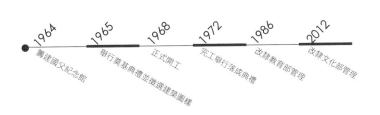

1964 籌建國父紀念館
1965 舉行奠基典禮並徵選建築圖樣
1968 正式開工
1972 完工舉行落成典禮
1986 改隸教育部管理
2012 改隸文化部管理

屋脊上洗石子四
葉草紋路具中國
傳統風格

除了館舍本身的展演功能，公園亦為提供民眾進行戶外休閒及藝文活動的開放空間。

　　本案在設計時最多著墨之處，在於符合時代氛圍和政治需求象徵意義的建築外觀。最初王大閎提出的方案，屋頂為擷取飛簷的起翹姿態與精神，但實際上不曾在中國傳統建築中出現過的新式抽象化斜屋頂，後來在蔣中正的要求下改為傳統風格更為明顯的盝頂。但是王大閎認為，國父的革命事業終結封建時代，不適宜再使用象徵封建王朝的傳統風格來紀念他，於是在折衷之下保留原案高敞的正立面，將簷口上揚翻出製造壯觀尺度，也隱喻了滿清被國父所推翻的事蹟。

台階扶手攀升至外廊成為欄杆，
一體成形如同巨龍環繞

外廊寬敞且能遮風避雨，社區各階層民眾與觀光客使用率高，是具有開放精神的生活展演舞台

正面觀之，飛揚的屋頂曲線就像是鳳凰將要騰空起飛的輕盈，表面材質也將中國傳統建築的厚重琉璃瓦改成黃色小口磁磚，是立基於傳統的再創新。但四面向下斜降的坡度，又要符合完全方正，四邊等長的平面，與內部階梯形大會堂所需逐階攀升，以及舞台布景所需高深空間相衝突，只好將內部大會堂略為前後壓縮，可說是為了符合該館特殊的政治地位與象徵意涵，不得不略為犧牲機能與使用便利的權宜之計。

　　但做為建築內部的主要空間，大會堂的規模在當時畢竟還是全台僅見。因應政府為了透過表演和慶典宣揚復興基地的治績，並對社會民眾進行教化等需求，階梯型的大會堂面積達 2,844 平方公尺，共有 2,518 座席，落成當時是台北市最大的室內集會場所。大會堂最高處的控制室量體，則很巧妙的凸出至大廳，在由雕塑家陳一帆製作，含基座總高 9 公尺，重 17 噸的孫中山座像上形成華蓋。

　　室內壁面講述國父生平的淺浮雕，屬於西洋新古典主義手法，而仿木構的格子樑、宮燈、源於中國傳統紋樣的磨石子扶手，以及暗紅色圓柱，皆延續中國傳統宮殿的室內意象，而直達挑高天花的圓柱，也為因大會堂的排擠壓縮而稍嫌促狹的大廳空間，保有令參觀者景仰肅穆的巨大尺度。其餘如辦公室、中山畫廊、孫逸仙博士圖書館及其他館內展覽和餐飲空間，則圍繞大會堂排列，地下室則另分割規劃為彈性機能的教室及展覽空間。

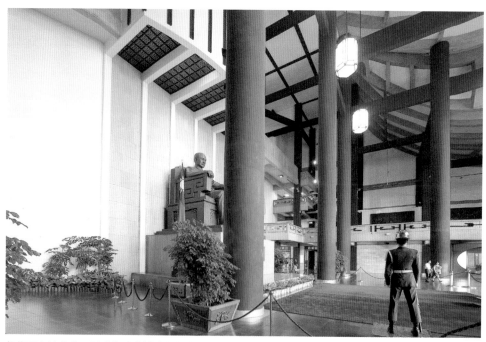

銅像頂上的華蓋，同時也是演講廳的控制室，
為機能與形式的巧妙互用

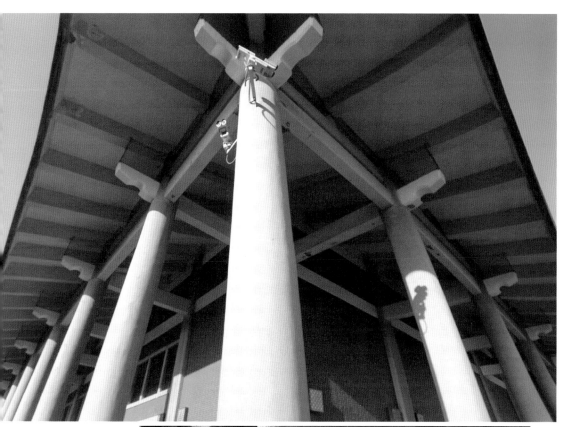

上／以鋼筋混凝土模
仿傳統中國建築的木
構件，在本案的表現
旨不在「形貌相似」
而是「精神延續」
下／外廊地面斬石子
以分割線做出鋪石排
列感

四十餘年來，國父紀念館見證中華民國多項重大政治事件，如1975年蔣中正總統的喪禮、1978年蔣經國總統的就任宣示典禮、1987年的五一九反戒嚴綠色行動、1992年英國前首相柴契爾訪台演說等，此外也是多年來台北舉辦大型重要頒獎典禮及晚會的重要場地之一。雖然館舍在過去代表著濃厚的官方權威色彩，但由於建築設計本身及機能性質的開放性，簡單大方的造型也令人印象深刻，多年來早已成為台北最為著名的景點之一。環繞室內空間的迴廊，在一天之內各個不同時段，能提供遮風避雨及不同族群從事各種休閒活動的空間，無論是地方社區居民還是遠道而來的觀光客皆樂於前往，民眾親近度相當高，已成為台北乃至台灣相當具代表性的重要地標。

外牆開窗分割比例、面磚排列方式、壁燈及鋁製格柵窗，皆為中國傳統建築元素轉化。方柱以雙圓角收邊增添細緻度，剛中帶柔

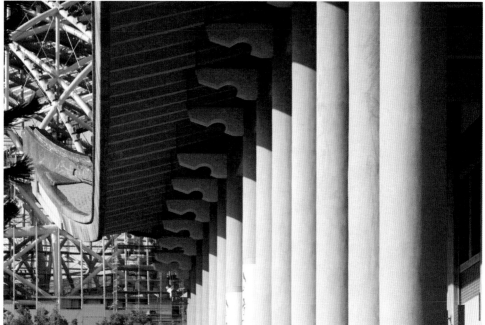

 大廳橫樑在銅像前明間段稍微抬高,呼應中段起翹屋簷,使銅像視線得以遠望

 四簷角起翹,為沉重的屋頂翻出具有精神的表情

 室內樓梯扶手與從前曾置於外廊的垃圾桶造型借鏡商代器物裝飾紋樣,古樸大方

地址：台北市中山南路 21 號

設計單位及建築師：和睦建築師事務所／楊卓成

　　領導國民黨政府並撤退來到台灣的蔣中正，終生沒有再回到中國大陸，1975 年於台北士林官邸過世以後，行政院決定組織籌備小組和籌建指導委員會，興建館舍以茲紀念。爾後擇址為位於城中東門外，日本時代做為第一步兵聯隊與山砲隊營舍，戰後由陸軍及聯勤司令部接收使用的基地築其館舍。該處位於市政發展核心地帶，稱為營邊段，原由財政部國有財產局預計規劃做為大型住商混合開發使用地，而因為強人驟逝而改變用途。

藍色琉璃瓦屋頂
仿南京中山陵的
陵墓意象

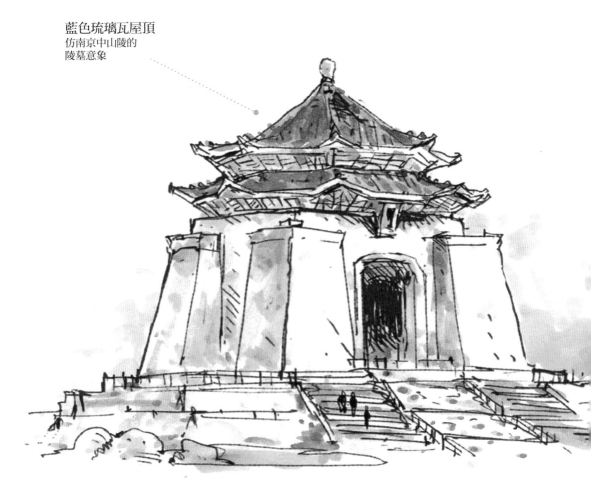

1975　　　1980　　　1986　　　1987　　　2007　　　2009

蔣中正逝世

紀念堂建築本體完工，
成立中正紀念堂管理處

主官機關由台北市政府改隸教育部

兩廳院完工啟用，
機構更名為國立中正文化中心

相繼被中央與地方政府指定暫定古蹟、
歷史建築、文化景觀和國定古蹟

改隸行政院文化建設委員會
（現文化部）

天花板以梅花、篆書字體
與如意造型構成的五福紋
樣，取其吉祥如意之意

　　建築在基地中的配置座東面西，取其遙望中大陸之意，1976 年經由競圖「表達中國文化精神和應用現代工程技術」的要求，選擇擅長將傳統形式運用於現代建築的和睦建築師事務所的楊卓成建築師的提案，楊卓成畢業於孫中山創立，培養國民黨文官人才的廣州中山大學建築系，畢業後開設和睦建築師事務所，和第一夫人蔣宋美齡同為上海人，也承攬許多與領導家族直接相關的建築設計，如士林官邸、慈湖賓館（後改為陵寢）、梨山賓館、台北和高雄兩處圓山大飯店等，而代表作即為完成於 1980 年的中正紀念堂，以及中正文化中心內的國家戲劇院與音樂廳。

　　紀念堂建築主體約 1 萬 5 千平方公尺，坐落於 2 萬 5 千平方公尺的基地東側而非中央，根據建築師自述，這為了在向西的牌樓大門之間，留出如同泰姬瑪哈陵前的中軸空間，原規劃尚有能映出紀念館倒影的水池，後因經費而取消，改為長達 380 公尺的瞻仰大道。紀念館本體的建築顏色、風格形式與構造，則取法古今中外諸多建築名作。

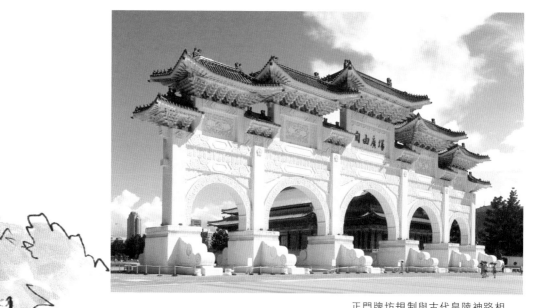

正門牌坊規制與古代皇陵神路相
當，是中國傳統建築的最高等級，
映證傳統封建制度在台灣的延續

藍色琉璃瓦屋頂與雪白封閉的牆體及台基，來自南京中山陵的陵墓意象，強調蔣中正繼承孫中山遺志，以及國民黨徽的青天白日；原本設計為單層屋簷的中國傳統四角型攢尖頂，則模仿北京天壇的穩重與化解風水上的角煞，改為重簷的八角型攢尖頂；中國傳統風格屋頂的大跨距鋼桁架構造系統，則取法於廣州中山紀念堂同樣的八角攢尖屋頂，倒置八組西方建築的芬克式桁架，創造出東方形式的外觀；由雕塑家陳一帆鑄造，高 6.3 公尺，重 21.25 公噸的蔣中正銅像，則仿造美國華盛頓特區林肯紀念堂的空間配置安座堂中，其中台基即達 3.5 公尺，上刻蔣中正遺囑。

　　四樓放置銅像的大廳，是全館最具紀念性的空間，觀者先登上分為花崗岩造的三大階段共 89 級階梯，中軸有國徽丹陛，扶手採用漢白玉雕的宮殿式台基，首先面對高 16 公尺的青銅大門，門旁拱圈上有回紋與梅花圖案。進入室內，大廳天花與室外呼應，亦為八角藻井，外框由兩個正方形交疊，中央穹頂以斗栱環繞國徽，覆以金漆呈現如傳統宮殿內金碧輝煌的氛圍，並透過白色牆面維持空間

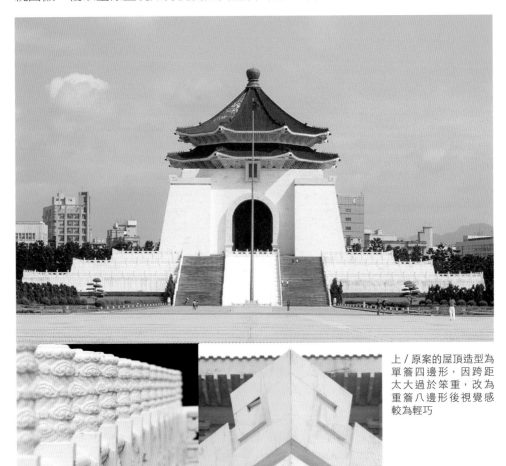

上／原案的屋頂造型為單簷四邊形，因跨距太大過於笨重，改為重簷八邊形後視覺感較為輕巧

台基漢白玉雕欄杆柱頭的雲紋雕飾，不置龍紋避免予人過於直接的帝王象徵聯想

簷角迴紋收頭，可見傳統建築語彙被放大至不尋常尺度的超現實效果

的莊嚴氛圍。建築主體鋼筋混凝土構造的外壁由榮工處承建，帶有紋路的白色大理石，以膨脹螺絲、不鏽鋼鉚釘和填縫劑固定石片的懸掛法固定，保持外壁與牆體熱脹冷縮的空間。

　　大廳之下的紀念館內，規劃文物展示室、藝廊、教室、紀念品販賣部和貴賓室等多功能文教空間，是台北市重要的藝文展覽場所。1980年紀念堂完工以後，同樣由和睦建築師事務所承攬的第二期工程國家音樂廳與歌劇院（合稱為兩廳院）繼而動工，擁有各自對外以及對內面向瞻仰大道的入口，並於1987年全部完工。兩廳院的建築外觀同樣捨棄原創造型，採用傳統宮殿中象徵尊貴地位的重簷廡殿頂與歇山頂。園區向南北西的三處大門，以牌坊造型設置，分別是採用古代帝王陵寢最高等級五門六柱，上書「大中至正」的西向正門，以及三門兩柱，北向的「大忠門」和南向的「大孝門」，傳遞反映時代價值的道德觀，三門則皆對向紀念堂建築本體軸線。

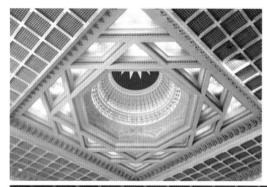

上／銅像大廳鑿井中央穹頂為國徽，以雙方框套疊而成的八角星形與外觀屋簷呼應
下／壁柱柱礎以石板貼附仿石雕須彌座造型，大廳無立柱如同石室，為於地表創造如地宮墓室效果之謁拜環境

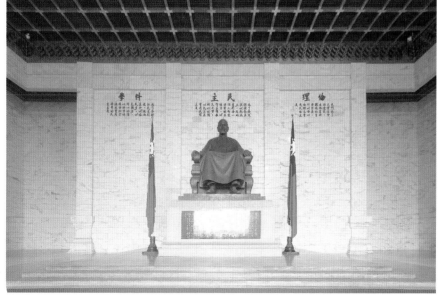

中正紀念堂的三層台基，面積雖大，但因無頂蓋無法遮風避雨，不便於民眾日常利用，不及於國父紀念館迴廊的民眾親近度。但是園區四周，配合建築主體風格，設置總長達五公里的迴廊，迴廊上覆琉璃瓦屋頂，朝內面對園區花木扶疏，朝外則有圍牆阻隔車水馬龍的喧囂，圍牆上間隔 4.5 公尺設置共 26 種造型的傳統園林漏窗，東側南北兩角和兩廳院兩側亦設有六個四角攢尖屋頂的出口。公園內尚有雲漢、光華兩水池，取其漢影雲根漢光復中華寓意，園區已成為台北市民重要的休閒場所，而在空間配置如此的安排下，民眾的活動也被與象徵「偉人」銅像所在的主建築拉開了距離。

整個園區中建築群的復古風格，可以納入源於國民黨政府延續自南京首都計畫與大上海計畫，以及遷台後的南海學園與中國文化大學等作品中，中體西用的建築理念。也有學者將這樣的運用與法國復古的布雜式學院教育（Écoledes Beaux-Arts）相對照，實則體現國民黨政府欲追求繼承中華文化道統的意念。

1990 年提出政治改革訴求的三月學運，來到紀念堂的廣場靜坐抗議；2007年執政期間的民主進步黨，因欲化解中正紀念堂的權威統治象徵，透過行政院頒布組織章程，將「中正紀念堂」更名為「民主紀念館」，大中至正門、中正紀念堂園區和瞻仰大道等帶有權威時代特色的名稱，也改為自由廣場、台灣民主公園和民主大道，而國民黨於 2008 年重新執政後，又將本館拱門上的牌匾改回中正紀念堂。此歷史意義詮釋的爭奪過程，可視為台灣社會學習民主化的歷程中，體現於政治象徵意味濃厚的建築空間上之重要案例，建築空間本身也見證了歷史，乘載了匯集社會關注的集體記憶。

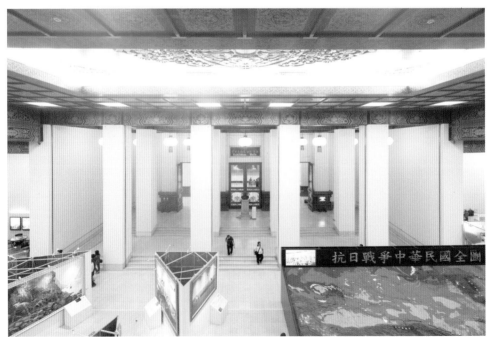

文物展視室約 700 坪，前廳需拾級而上通過雙排廊柱，體驗刻意塑造之空間神聖感

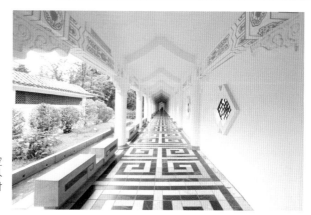

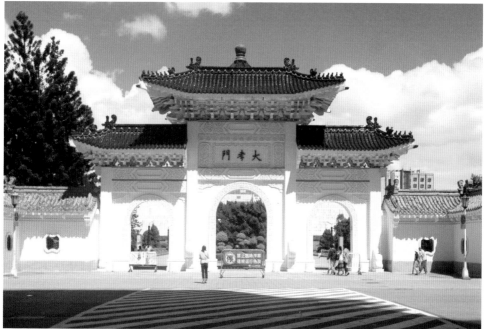

寬廣的環外迴廊作為市民活動空間,彌補主建築台基不利於戶外活動使用的缺憾,漏窗造型取材自江南園林

大忠、大孝兩側門並非位於園區長向中心線而正對主建築軸線

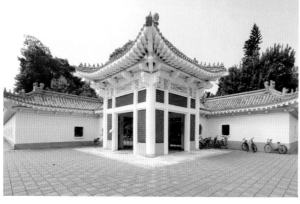

各角落次要出口使用四角攢尖頂的涼亭造型,屋脊置仙人走獸

高雄市立中正文化中心

🏠 地址：高雄市苓雅區五福一路 67 號

🏠 設計單位及建築師：興台建築師事務所／王昭藩、翁金山、吳讓治

　　20 世紀中後葉，毛澤東在中國發動文化大革命，自詡為中華文化正統傳承者的中華民國政府，1967 年在台灣成立「中華文化復興運動推行委員會」，在海內外以符合社會潮流的現代觀念，復興發揚中華文化的傳統精神。在此風潮之下，政府開始突破遷台以來的政治意識考量，於全台興建大型館舍，而比起在台北決定興建的中正紀念堂更早一年，高雄市政府也決定以競圖方式選擇建築師，在苓雅區規劃面積達 13 公頃公園內設置「中正堂」，提供各種文化表演、藝術展覽、演講與研討會的進行場地。後因次年蔣中正逝世，而在第二階段的競圖條件中加入紀念性空間，也改名為「高雄市中正紀念館」，1980 年則納入「十二項建設」中每一縣市皆設文化中心的項目，因而改名為「高雄市立中正文化中心」，近年又改名為高雄市文化中心。

屋頂
採用平屋頂但仍保存
深出簷的意象

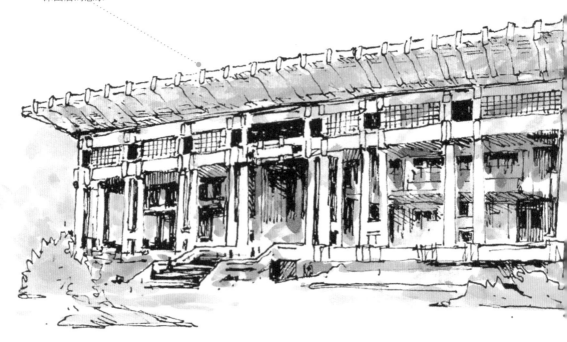

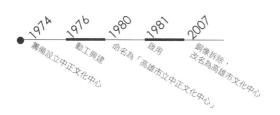

鋼筋混凝土仿木構的嘗試，反映戰後東亞國族主義尋找自信的共同目標

做為與首都台北眾多文化設施分庭抗禮的文化活動基地，高雄文化中心雖然是地方層級設施的規模，建築格局卻比照國家級機構般的雄渾厚重。在經過兩階段的評選，從31件作品中選出興台建築師事務所。從評審名單包括王大閎、修澤蘭、賀陳詞等素來著力於中國建築現代化的建築師，不難理解最後中選的興台建築師事務所，提出帶有現代抽象化傳統中國建築元素的原因，其中尤以王大閎因結構和配置合理的理由給予此案相當高的評價。

由於獲得設計權的設計團隊，翁金山和吳讓治都在學校教書而不能獨立開業，因此主要的操作者為王昭藩建築師。王昭藩出身學術世家，父親王益滔是中國農業經濟學的奠基者之一，戰後來台受聘為台灣大學農學院院長。王昭藩的建築專業養成於成功大學建築系的前身省立工學院建築工程系，爾後先在台灣開業，後赴美國克蘭布魯克藝術學院（Cranbrook Academy of Art）取得建築碩士學位，畢業後在美國工作十年，曾任職於日裔建築師山崎實的事務所，參與當年世界第一高樓紐約世貿中心的專案設計。

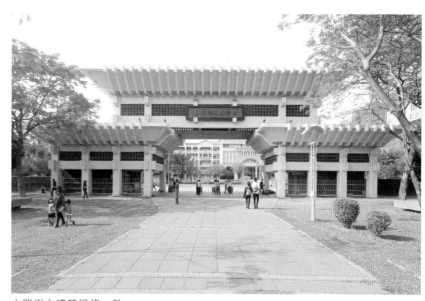

大門與主建築風格一致，
比例則略顯笨重

王昭藩 1973 年回國繼續開業，取得不少公部門與校園等大型建築的設計權，其中完工於 1986 年的台北善導寺和高雄中正技擊館，皆為帶有以鋼筋混凝土仿造木構造，抽象轉化傳統中國建築語彙的作品，而這一系列作品的濫觴即為高雄市中正紀念館。紀念館量體延續中國宮殿「台基、屋身、屋頂」三段式的分割，屋頂的部分並沒有採取傳統的「大帽子」斜屋頂而採用平屋頂，但仍保存深出簷的意象；屋身的鋼筋混凝土樑柱仿造木構造的榫頭，以模矩為基礎，比例經過建築師的精心排列分割；抬高的台基則製造出儀典式的莊嚴空間氛圍，並且不同於傳統宮殿台基的厚實，而是以帶有中國南方杆欄式建築的輕巧來回應南台灣燠熱的氣候。

　　由於是以紀念堂的形式規劃，整個園區以中軸線大道貫穿，建築位於軸線上，並且不在園區中心而較靠近南側，便是訴求如同台北中正紀念堂，在建築前塑造出足夠長度的「參拜道」空間意象。沿著正立面的台階步入紀念館內，就可看到一尊高六點四公尺，由雕塑家林木川製作的蔣中正銅像。

仿中國傳統木構造意匠組成的大尺度列柱量體，
也與西洋新古典主義的秩序表現相似

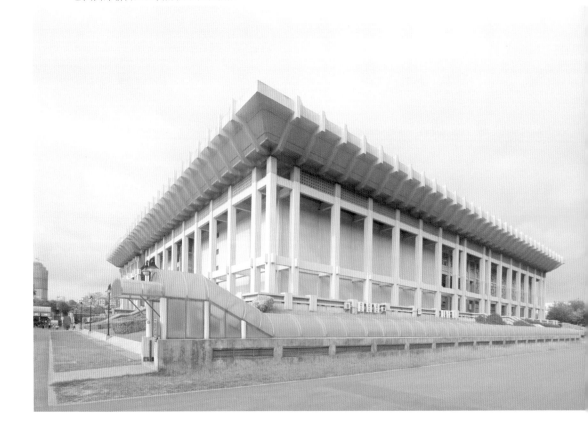

如同台北的中正紀念堂，這也是仿自美國華盛頓特區林肯紀念堂（Lincoln Memorial）的配置模式，正面匾額的「永懷領袖」四字反映時代的精神氛圍。從建築造型上的相比，文化中心可歸納為延續始於 1960 年代初期，並接續中華文化復興運動發展的中國建築現代化風潮，如由王大閎設計，落成於 1972 年的國父紀念館與外交部大樓，文化中心與之同樣有簡化後的斗拱與橡條意象、方格狀開窗，並兼具國父紀念館的列柱迴廊與外交部的現代主義量體感。

　　這並非代表王昭藩等本案建築師與王大閎有何師承或淵源，或可視為在特定時代下建築風潮的集體表現。將視野拉高至東亞，則可發現早在 1958 年，丹下

台階扶手造型可與台北國父紀念
館比較

中央軸線原做為瞻仰謁拜銅像的
參拜道，空間儀式感強烈

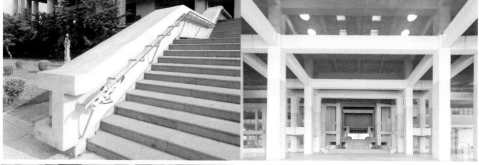

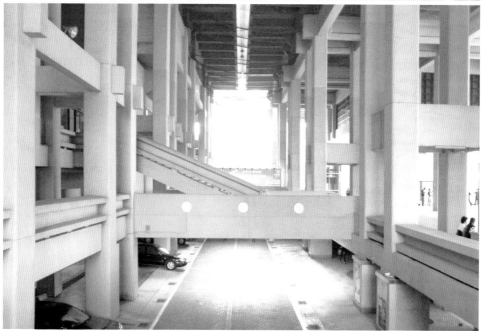

跨前後棟空橋，下有車道穿越，
室內外空間感模糊為本案特色

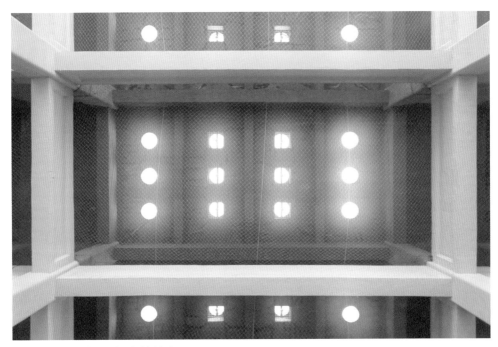

屋頂圓洞為避免廊下過於陰暗採光之用

健三在作品香川縣廳舍，便出現出以鋼筋混凝土樑柱系統與日本傳統木構造組構方式的呼應與結合。

　　長久以來，具象藝術最能為普羅大眾所理解，好惡投射的對象也很明確，因此在台灣近年民主化過程中反對威權遺緒的政治行動，曾做為政治圖騰的銅像便時常首當其衝成為反省和檢討的標的。2007 年，在去蔣化的政治運動中，高雄市政府將文化中心內的蔣中正銅像拆除，後送至桃園慈湖兩蔣文化園區的雕塑紀念公園重組。並將機構名稱由「高雄市立中正文化中心」改為「高雄市文化中心」，高掛中軸正立面的匾額「永懷領袖」字樣也被去除，消除顯而易見，易於被理解和投射情感的威權象徵。

　　但是建築物本身隱含的威權意涵，相較而言是不容易被社會所覺察的，如本案源自於封建權力的宮殿型制、依循威權體制的空間配置，被轉化為現代建築的材料和語彙之後，包括建築的管理單位市政府在內，一般人僅能接收到其做為「文化中心」的空間身分訊息，不會對其實際上仍存在的封建紀念性空間產生反感。這便是現代主義的抽象形式表現，在表面上消弭階級和權力展現的社會性特質，也是建築潛移默化鞏固意識形態的功效。而內化於建築物其中的傳統封建元素，也因此隨著建築本身的續存銘刻於城市紋理之中，持續隨著文化活動的累積發生而乘載市民的共同記憶。

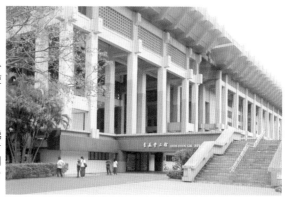

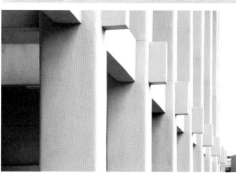 不同機能分層分離動線，區隔使用者路徑

雙股室外大階梯的造型及排列方式，令人聯想到大明宮麟德殿台階

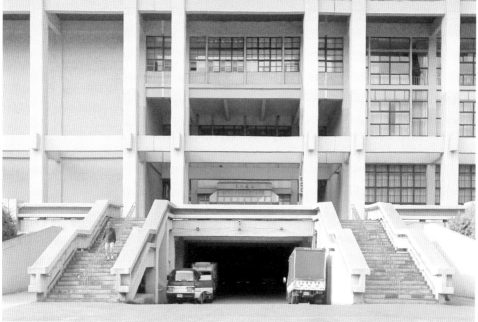

突出方塊為仿木構卡榫意象

轉化自飛升椽條的外翻爬升斜樑

救國團墾丁青年活動中心

卍 地址：屏東縣恆春鎮墾丁路 17 號

卍 設計單位及建築師：漢光建築師事務所／漢寶德

　　1949 年國民黨政府撤遷來台，認為學生政治思想培養和地下組織聯繫工作不如共產黨是失去大陸的主因之一。1952 年時任總政戰部和總地下組織統府機要室資料組（國家安全局前身）主任的蔣經國，在蔣中正總統反共復國的領導方針之下，主導「中國青年反共救國團」此一官方政治性組織的成立（簡稱救國團），仿效當時已併入國民黨部的三民主義青年團，透過各種活動的舉辦將政治思想準備工作在學生和年輕人的社群間紮根，全台各地也因此建造一系列因應救國團活動需求的活動中心或學苑等建築。

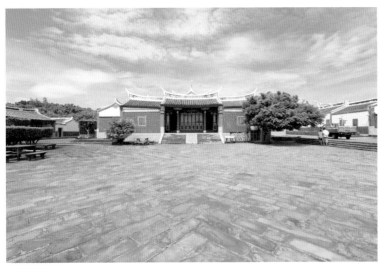

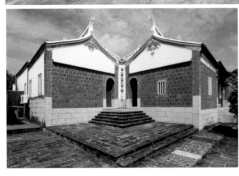

上／環繞中央童玩廣場的建築規模與相對尺度關係，較接近西方城鎮廣場而非東方庭埕

下／菁莪堂轉角石階與磚牆關係，與許多經典廟宇建築空間體驗相似，暗示集會空間的宗教性質

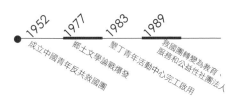

1952　　1977　　1983　　1989

成立中國青年反共救國團

鄉土文學論戰爆發

墾丁青年活動中心完工啟用

救國團轉變為教育、
服務和公益性社團法人

將燕尾翹脊遮擋於馬背山牆其後，為
傳統建築不尋常的做法，或隱含設計
者不願完全追隨古法的創新思想

　　漢光建築師事務所的主持建築師漢寶德，於美國取得哈佛建築碩士及普林斯頓大學藝術碩士學位，建築專業觀念養成受到美國現代主義建築師路易斯康（Louis Isadore Kahn）影響甚鉅，尤其是回國早期作品，如天祥青年活動中心的紀念性幾何量體配置，即為康常運用的手法。1970年代以後，由文學界引發台灣一連串關於文化主體認同的論辯，對建築的影響，則是對1950年代以來政府為繼承中華文化道統，移植中國建築復古形式的質疑，更多融入地方文化色彩的作品於焉誕生。

　　漢光建築師事務所的作品也反映了這樣的風潮，如溪頭青年活動中心運用木竹等自然建材與山林和諧共處；澎湖青年活動中心運用合院平面和馬背等傳統住宅格局和形式，以及玄武岩和咾咕石等地方特有建材；彰化縣立文化中心延續漢光修復彰化孔廟的經驗，在立面使用斗仔砌、鏤空花磚等台灣傳統建築語彙，皆可謂台灣地域主義建築的代表作品。

不同於上述案例，多為經過轉化的地域元素與現代主義空間的結合，墾丁青年活動中心則是一次純然傳統形式聚落移植的經驗。位於墾丁國家公園內，比鄰青蛙石海濱公園，緊貼南海佔地約 15 公頃的墾丁活動中心，與同時期由漢光設計的聯合報員工休憩中心新竹南園，同為漢光累積經手多件古蹟修復案件的心得之後，以傳統建築形式做為新建築設計風格的案例。不同的是南園的空間源於文人園林，墾丁青年中心則是閩南聚落的重現。

　　聚落中心為開放空間「廟埕廣場」，由現存升旗台可知曾肩負司令台與操場的任務，周邊順時針圍繞可供 400 人集會使用的大禮堂「菁莪堂」、研習教室「敍園」與內部挑高兩層樓的食堂「龍門客棧」等服務空間，另有童玩館與書香園等公共空間交織其間。此外便是陳氏「穎川堂」、林氏「西河堂」、黃氏「江夏堂」、張氏「清河堂」、李氏「隴西堂」、王氏「太原堂」、吳氏「延陵堂」、劉氏「彭城堂」、蔡氏「濟陽堂」等，以百家姓中九大姓氏堂號命名的住宿空間，這在潛移默化中強化入住旅客對於台灣宗族源自中國的認祖歸宗意識安排。

上／原置於神像上方的藻井做為集會空間天花板裝飾，具有借用神聖空間意義意圖
下／《斗拱的起源與發展》被認為是漢寶德的重要史論著作，在本案則可見其理念於實體空間呈現之效果

美國都市計畫專家凱文林區（Kevin Andrew Lynch）在 1960 年提出城市空間結構的概念，對於區域規劃者影響甚鉅，在墾丁青年活動中心這個具體而微的小型城鎮中，林區理論中「通道、邊緣、區塊、節點、地標」等都市元素，皆可找到對應的空間場域，如中心廣場雖名為「廟埕」，但其實就周邊建築向心性而非同座向的配置，可以觀察其做為城鎮的「節點」，原型為南歐廣場的規劃思維；交叉十字屋脊的「菁莪堂」和兩層食堂也可視為具有「地標」作用。墾丁青年活動中心可說是一個在燕尾和馬背山牆等閩南傳統元素下，建構出來的西方村鎮，反射戰後受現代教育知識分子應用所學，再以傳統文化包裝，反映其「西學為體，中學為用」心理的作品。

　　而在清代原為原住民和官方招墾局募得粵籍客家人雜居的墾丁，建造如同金門山后村的大規模閩南式建築聚落，其實也未嘗不是一種立於中原文化霸權的文化想像投射。但某些空間手法仍頗具趣味，如菁莪堂石階便令人聯想到馬公天后宮與淡水清水巖的空間經驗，暗示了集會空間在園區中扮演如同信仰中心的宗教性質。1992 年，陳政雄＋曾永有＋許梓揚建築師事務所在原本即為閩南人聚居地台南北門規劃的大型香客宿舍「南鯤鯓代天府糠榔山莊」，同為閩南傳統風格，空間配置則與傳統村落的同座向布局相同，與墾丁青年活動中心兩案可相互比較。

可容納 200 人同時使用的會議室及教室，模仿書院格局，
延續傳統禮教的教化

在特定時代背景下生產的救國團活動中心空間，建築風格的運用反映政府從以往大量運用復古北方宮殿形式突顯的獨尊中原文化優越心態，轉變為接受建築師擷取地方文化的設計，做為黨國向學生宣傳政治思想的工具。雖仍不脫政治因素的考量，但也透露國民黨遷台 30 年後為續存而試圖地方化的摸索，與蔣經國「吹台青」政策的政治現實遙相呼應，也促使接受現代主義教育的建築師產生與鄉土對話的機會。

1989 年救國團脫離政治架構登記為教育、服務和公益性質的社團法人，各地活動中心用途轉為類似青年旅社的功能，地域建築語彙成為年輕人認識土地的媒介頗為適宜，這也是此案在時代意義上優於漢寶德建築師取法路易斯康，在山林中表現抽象空間的洛韶山莊和天祥青年活動中心的原因。「長城萬里今猶在，不見當年秦始皇」，再度驗證建築做為時代見證的特性。

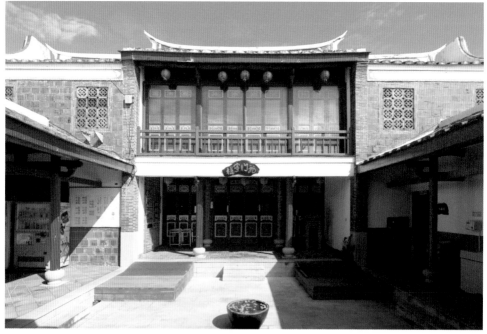

上／為園區內制高點的餐廳採用酒樓形式，夜間營業時燈火通明
下／住宿區公共空間轉借自傳統住宅廳堂

層疊屋頂構成如同宗族
聚落的空間感，顯現救
國團於當代欲透過空間
創造出如傳統社會強大
內聚向心力的社群組織

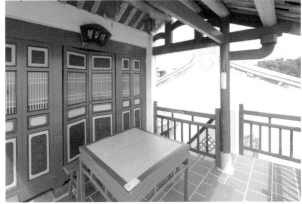

臨海住宿區設可登高觀
景之閣樓

園區內遠眺大尖山，其
陡峭地貌是台灣閩南式
建築群落少見的自然借
景

台北市立美術館

⚑ 地址：台北市中山區中山北路三段 181 號

⚑ 設計單位及建築師：高而潘建築師事務所

　　1977 年，在教育部長蔣彥士和台北市長林洋港的邀請下，台北市政府成立由 30 餘位藝壇人士組成的「台北市美術館籌建指導委員會」，做為符合台灣第七期經建計劃中「十二項建設」中「建立每一縣市文化中心，包括圖書館、博物館、音樂廳」項目的目標，並開始擇址興建館舍。

　　中山北路在清代稱為敕使街道，是日本時代至劍潭參拜台灣神社時的參拜道。靠近基隆河的圓山町內，圓山公園對街的道路西北端原為內有河畔陳朝駿洋樓「圓山別莊」的小型聚落，多為田園農家地景，戰後由美軍協防台灣司令部（USTDC）進駐。1978 年中美斷交後，翌年 USTDC 撤離，台北市將其規劃為中山二號公園，在其中劃出台北市立美術館預定地。

格狀系統的條管型空間
台北市立美術館二至三樓為主要展覽場地，以抽象幾何大出挑量體創造出獨特空間

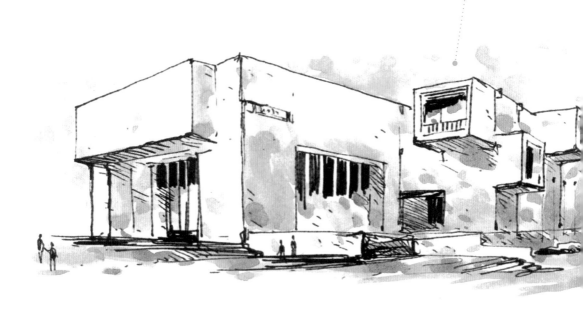

 管狀展場如空橋跨越中庭為特殊的空間體驗，觀眾行於其中卻不會察覺，空間彼此缺乏對話，此為因封閉需求的展覽空間侷限

　　由台北市政府教育局承辦的新建館舍競圖，聘請建築及美術界各八位評審，以「表達中華文化精神及創新獨特、高雅大方的原則」、「有效運用現代建築工程技術，講求效率、機能、造型合一隻表現」為條件，分兩次評選，從 17 家參賽事務所中選出高而潘建築師事務所取得此案的設計監造權。

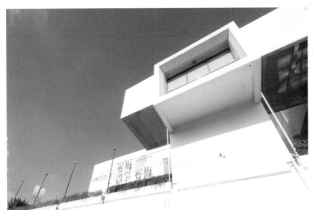

上／量體交錯的突出，可解釋為木構造卡榫意象轉化
下／管狀觀展空間量體看似維持在未完成狀態，尚能繼續延伸至公園

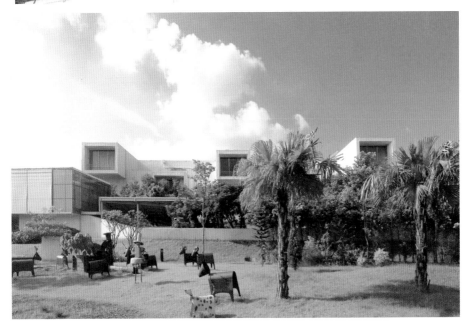

1970 年代以後，宮殿式復古風潮逐漸退去，即使是在蔣經國總統每日上班必經的「官道」中山北路旁，比鄰楊卓成設計的圓山大飯店和虞曰鎮設計的台北廣播電台等宮殿式作品，參加北美館競圖的作品，已沒有一件採取琉璃瓦屋頂的復古式設計。言必「中華文化」的社會氛圍，在評審團和參賽者之間已內化為一種形而上的默契，表現在解釋幅度較為廣闊的空間配置當中，如第二名吳增榮建築師的提案，即以「明堂」的空間概念做為設計主軸。

　　得到競圖案的高而潘，畢業於省立工學院（今成功大學）建築系，曾任職大陸工程、基泰工程，也有過日本知名建築家前川國男、佐藤武夫等事務所的經歷，自稱受到柯比意啟發最深，是典型受現代建築教育的建築師。

　　他解釋該案的「中華文化精神」，在於「摒除清朝的浮華，追求殷商的雄獷和宋朝的簡樸，因此在造型上力求簡潔單純不加裝飾」，並且「透過帶狀的畫廊和管狀的架構，將傳統的四合院三次元化與自然合一」，這樣的說明受到評審的青睞，也形成了北美館成為現在這樣的簡潔線條與造型。

　　而在當時的時代政治氛圍下，條管狀的出挑空間被解釋為源自中國西南一帶的干欄式民居、挑高大廳是傳統合院前埕的轉化、挑空下挖的中庭則是合院的院子，雖然現在從外觀的形式和風格不易令人產生聯想，但根據當時競圖評審與參賽者的說明，可以發現是否能夠傳達「中華文化精神」的造型表現，是高而潘建築師能夠取得競圖的關鍵。

入口挑高處理，以震撼尺度凸顯觀展經驗應發生於
有別於日常生活的異質空間

不過符合政治需求的設計說明是一回事，本案現代主義的形式表現，很容易讓人聯想起同樣以密實量體表現美術館典藏意象，1959 年由柯比意設計的東京國立西洋美術館。此種以抽象幾何大出挑量體創造出獨特空間感受的建築形式，最初因應建築構造的發展，激發空間創造者的想像力而產生，1923 年蘇聯構成主義設計師埃爾‧利西茨基（El Lissitzky）概念性的建築作品雲吊架（Wolkenbügel）即提出此種空間的構想，美國建築師萊特（Frank Lloyd Wright）於 1937 年建造的落水山莊（Fallingwater）便是此種形式的經典作品。而北美館大廳以三層樓挑空的主空間做為統整複雜量體的室內「廣場」的空間形式手法，則可能來自高建築師非常推崇的貝聿銘建築師，完成於 1978 年的美國華盛頓特區國家藝廊東廂（The East Building of National Gallery of Art），管狀展覽空間則可與磯崎新完成於 1974 年的北九州中央圖書館比較。

寬廣大廳具有容許各種藝術作品及行為發生的可能性，也可預告當季特展主題

西向使用大面落地玻璃造成極度明亮的大廳，與展廳內的封閉感成強烈對比

不同於基地原址的美軍協防台灣司令部，北美館的入口朝向北方面向基隆河，既迴避喧囂的中山北路，也創造出一個建築前的廣場，順地勢變化的階梯亦具巧思，為設計高明手法，停車動線則設於東側與人行動線分流。建築一樓及地下室平面大致為長方形展示空間，地下一樓則兼有餐廳、圖書室、演講廳和研習教室，並且朝向東側公園方向設有進出動線，解決採光與通風問題，行政人員也可以從停車場直接進入館舍，地下二樓則為行政人員辦公室。

　　由北側進入主入口後，安排在大廳旁的電扶梯主動線讓遊客在移動時能隨高度不同變換景致。二至三樓格狀系統的條管型空間，則是主要的展覽廳，刻意不等長的管狀空間，暗示持續增建的可能性，與日本戰後主張建築空間有機生長的「代謝理論」遙相呼應。每個管狀的盡頭皆為大面採光玻璃，將各方向的景色框為展品的背景或者展品本身，但目前的展覽大多將窗簾拉上，穿梭在空間性質相似的展廳間則較容易失去方向性。

　　落成 30 年餘的北美館，早已是台北市民親沐現代藝術的代名詞，從解嚴以前尊崇中國文化而生的設計理念和空間，到民主時代尚能做為城市代表性地標的表現，建築師既需呼應時代需求，又要傳達自身理念的挑戰始終存在，而在其中堪為優良典範的北美館，以極簡的現代主義襯托出精彩紛呈的藝術品本身，更是少數運用建築風格本身特性，達成空間使用機能需求目標的佳作之一。

挑空中庭為本案室內舒展視覺空間，在建築師的詮釋中
亦轉化自傳統合院，然使用方式實不相同

意匠解析

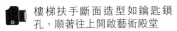
樓梯扶手斷面造型如鑰匙鎖孔,順著往上開啟藝術殿堂

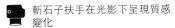
地下室地板由不同紋路大理石排列,局部可見以深色做為邊框,但並非強制原則,或為營造隨興之作

斬石子扶手在光影下呈現質感變化

從圓山大飯店、本案到花博公園內的原住民風味館,可見到對於傳統及原鄉的追尋與辯證流轉

🏛 地址：台北市中山區中山南路 20 號

🏛 設計單位及建築師：柏森建築師事務所

　　1901 年在台灣日報記者櫪內正六的推動，以及民政長官的支持下，官民合力以皇太子嘉仁名義向民眾募款，在石坂莊作的藏書基礎上，於淡水館（清代登瀛書院）開辦「台灣文庫」，為台灣公辦圖書館事業之發軔。1906 年，由於市區改正拆除淡水館，文庫藏書移交東洋協會台灣支部保管，1912 年，協會向官方申請成立公立圖書館，1914 年公布組織架構並以艋舺清水祖師廟為籌備處，

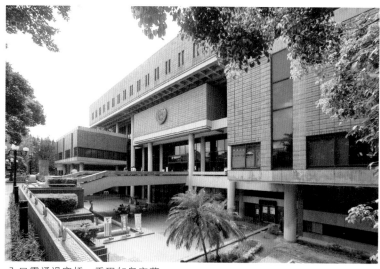

入口需通過空橋，重現如皇家藏
書樓文淵閣過水登樓之意象

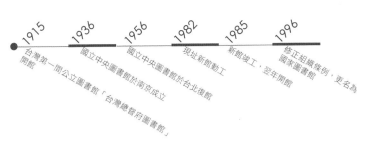

外牆磁磚以四塊合為一單位，兼顧小面積細緻與大面積大器兩種建材特性

1915 台灣第一間公立圖書館「台灣總督府圖書館」開館
1936 國立中央圖書館於南京成立
1956 國立中央圖書館於台北復館
1982 現址新館動工
1985 新館竣工，翌年開館
1996 修正組織條例，更名為國家圖書館

1915 年於總督府後方的舊彩票局（今國防部博愛大樓址），成立「台灣總督府圖書館」，開啟台灣公立圖書館事業。總督府圖書館戰後由台灣省行政長官公署接收，成立「台灣省行政長官公署圖書館」，1948 年改隸台灣省政府教育廳，更名為「台灣省立台北圖書館」，於八德路新生南路口建造館舍。1973 年台北市升格為直轄市，社會各界要求台灣省立台北圖書館不要隨省政府遷到中部，最後決定由教育部接管，改稱「國立中央圖書館台灣分館」，2004 年再遷往新北市中和區，2013 年更名為「國立台灣圖書館」。

下挖前庭寬度充足，陽光隨時光遊走庭中灑落各角落，位於中正紀念堂對面的選址可見其官方地位

而在中國，民國元年由臨時政府教育部籌辦國立中央圖書館，後因遷都北京的北洋政府設有國立京師圖書館而暫緩。直到 1927 年國民政府定都南京，才由中華民國大學院再議中央圖書館籌設事宜，並於 1933 年成立籌備處，1936 年正式開館，隸屬教育部。抗戰時期，央圖沿漢口、長沙遷徙，1941 年重慶館舍落成啟用，戰後遷回南京。

1948 年，國民政府開始計畫將央圖遷往台灣，1949 年落腳台中霧峰，1955 年由利群事務所建築師陳濯運用美援款項，改建井手薰設計的原台北建功神社拜殿為央圖在台新址（今南海路國立台灣藝術教育館），1978 年開始計畫遷建事宜，1982 年擇定中正紀念堂的正對面，與今外交部及弘道國中同為日本時代總督府民政部官舍群址動土興建，並於 1985 年竣工，翌年啟用。

中央圖書館新館的設計者陳柏森，畢業於成功大學建築系，大三時在賀陳詞老師的指導下對圖書館建築產生興趣，就讀於同系研究所時，則於吳讓治教授的指導之下研究台南孔廟。畢業後即於 1971 年創立建築師事務所，並曾於 2009 年擔任建築改革社第二任社長。重要作品有高雄美術館（1994）、交通大學浩然圖書資訊中心（1996），原台南州廳整修增建台灣文學館（2002）等，可見其擅長安排樸實簡潔的現代主義大型量體，滿足大規模空間需求文教空間的使用。

大廳天花板八卦藻井內為格子樑，是試圖
在現代空間內置入傳統意象的嘗試

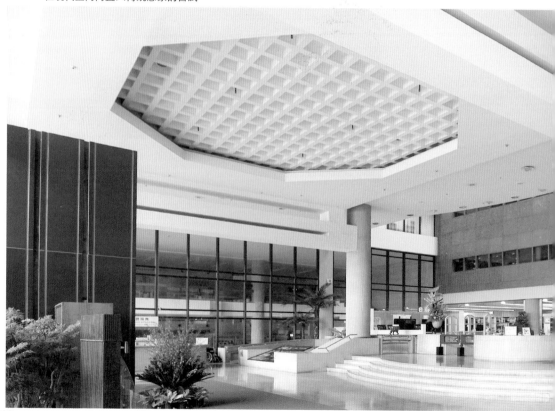

中央圖書館擇址於昔日台北城內，今日仍為博愛特區內的政治核心區域，北側臨外交部與凱達格蘭大道，東側則隔中山南路臨中正紀念堂廣場，是故建築開窗少，營造室內靜謐的閱讀空間，方正的格子樑系統和圓形列柱，取材自中國宮殿建築的語彙意象，營造穩重空間的秩序感，以四塊為一組單位的外牆棕紅色石材面磚，則為這個國家級的知識殿堂營造沉穩莊嚴的氣質。而如何在博愛特區維持圖書館應有的寧靜，量體配置即可見到建築師的用心安排，東北兩側下沉半層樓廣場，將量體在水平距離之外，尚以垂直距離與馬路產生更明顯的區隔，主入口要透過抬高空橋方能進館，也是同樣的考量，並以空橋的階梯作為加強厚重視覺效果的台基，化解柱狀量體造型的不穩定感。

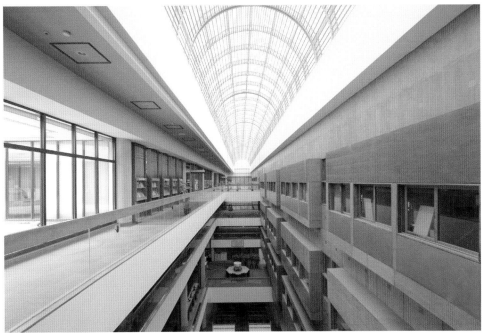

上／天井透過採光罩獲得明亮光線，使大跨距的室內閱覽空間不致完全倚靠人工光源，西側研究小間也面對天井開窗
下／六樓研究室間戶外庭園，可使埋首卷籍間的視線暫時得以舒展

雖然全棟建築沒有因為所處區位而拘泥於古典形式，採取非對稱的平面配置，但在中段大門的部分，仍以入口空橋與對稱柱門的組合暗示中軸線的位置，塑造做為國家級知識寶庫的穩重和莊嚴，整體建築的量體構成關係，則可清楚看到建築師在構思造型時清晰的機能安排。東側為讀者使用，分為三大區塊：北量體為 2,230 個座席的閱覽室；中量體為四樓的善本書室，在大廳之上突出立面形成雨庇，串聯室內外空間；南量體則為階梯狀地下演講廳與三樓會議室；六樓則是在造型上作為頂蓋，統整所有空間的長型量體，內部包含漢學研究中心、利瑪竇太平洋研究室和日韓文閱覽室等供專業人士運用的研究空間，臨中山南路則是在立面上以連排長形細窗反映內部空間需求的小型研究室。西側臨弘道國中的完整量體則是密集書庫、期刊室和編目等行政空間，與東側之間以採光天井相隔，避免室內過長跨距造成的壓迫感，也加強南北量體的視覺聯繫。

　　今日在首都生活圈中擁有兩間國家級的知識寶庫，是歷史交會而成的結果，值得珍惜。而更名為國家圖書館的原中央圖書館，在名稱上少了中心與邊陲的主從意涵，更多了以國家為名的廣闊格局。在政治民主化的今日，昔日門禁森嚴的博愛特區，時常成為人民聚集表達訴求的場所，位於此間的國圖，則是在不時喧囂的中山南路與凱道周遭，保留一處寧靜平和的穩定力量。

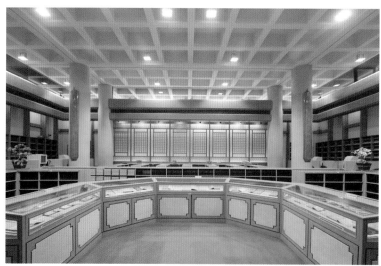

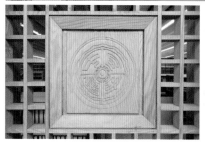

上／善本書室裝修仿唐宋古風，色澤素雅，自成一格
下／戰爭時期善本書籍印記「中區玄覽」由金石家王福安鐫刻，引採陸機《文賦》「佇中區以玄覽」句，意指政府雖居玄冥，仍留意瀏覽典冊

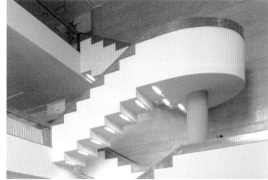

文教大廳燈具嵌於懸空梯下，頗
具巧思

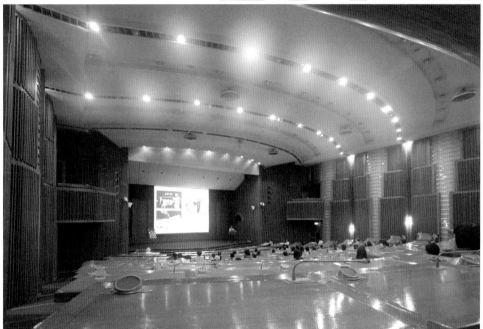

南棟國際會議廳以木作做為室內
裝修主要質感

西側面對校園，立面表情簡單樸
素

　　1930 年代以後，公共建築從明治到大正時期一直引領建築流行與思潮的歷史主義逐漸進入尾聲，歷經由裝飾藝術風格接續到現代主義折衷時期，在戰後美援思潮的影響之下，因應戰後重建與經濟發展的實用需求而大為流行，成為台灣建築的主流風貌。歷經了 1960 年代的中華文化復興運動、1970 年代的鄉土地域主義覺醒，「中國」與「台灣」、「地方」與「國族」的思維在拉扯對抗，現代主義的均質空間內涵之外，也披上各種意識形態的包裝，成為構成台灣多元紛呈建築風貌的元素。而在其中也有建築師擅長操作當時歐美流行的現代主義理念，從外觀到內在皆能相互反應機能，追求設計品質的提昇而非語彙的堆砌，宗邁建築師事務所就是其中的代表。

　　宗邁建築師事務所的兩位主持人陳邁與費宗澄皆出生於上海。費宗澄的父親費驊畢業於北京交通大學土木工程學院，隨國民政府來台時為交通部設計委員，

1981 1986 1988 1993

教育部成立「國立自然科學博物館籌備處」，聘國立中興大學理工學院院長漢寶德主持

第一期科學中心與太空劇場完工／第八屆建築師雜誌獎銅牌獎

第二期生命科學廳完工

第三、第四期人類文化廳與地球環境廳、鳥瞰劇場、立體劇場及環境劇場落成

採光涼亭視野綠意盎然，具體而微呈現本案由人類文明望向自然的意旨

也為工學背景。兩人與漢寶德在 1950 年代同於台南省立工學院就讀。畢業後費宗澄至美國北卡羅來那州大學及普來特學院取得建築及都市計劃學位；陳邁至瑞士聯邦學院建築系及美國麻省理工學院取的碩士學位，回國後執業與任教，帶回當時在歐美最為流行的現代主義思潮，數十年來事務所累積為數頗豐的作品，獲獎紀錄豐富，為台灣城鄉地景風貌寫下重要一頁。

上／館前台階由石塊疊砌，池塘具護城河意象
下／生命科學廳入口底層挑空吸引人進入，語彙源自柯比意的薩佛依別墅（Villa Savoye）

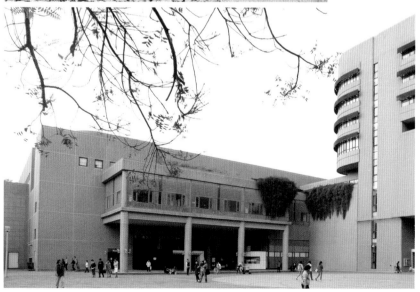

1980 年，行政院推動國家十二項建設計畫，預計在台北、台中和高雄三地興建科學館。台中最先動工，擇址於舊旱溪支流土庫溪流域上的「乾溝仔」，基地原為漁市場，在戰後被劃入台中市北區。工程分四期建設完成，第一期太空劇場科學中心連同行政中心、戶外庭園為宗邁建築師事務所所設計，奠定往後增建的風格基礎，往後持續興建的第二期生命科學廳、第三期中國科學廳（後改為人類文化廳），以及第四期地球環境廳，皆遵照第一期打下的。

科學館包含行政與各種形式的展示空間需求，建築整體由多種不同空間量體的組合，座東北朝西南配置，會產生這樣傾斜角度的配置，為台中市區發展，延續日本時代規劃 45 度市區軸線的延伸所致。五大量體由北至南逆時鐘排列分別為立體劇場、地球環境廳、人類文化廳、生命科學廳、太空劇場和科學中心五大區域，各區各層再細分為各主題展廳。每個區域為一個完整量體，前四區在基地中環狀排列圍塑出中央廣場，再與太空劇場和科學中心，朝西南都市綠帶原土庫溪流域「經國綠園道」包圍出三合院式的開口廣場。

上／入館首見古菱齒象複製骨架多年位於迎賓位置，暱稱「阿搵」，地位如同日前退休的倫敦自然史博物館梁龍骨架「Dippy」
下／橢圓廣場地面由理性秩序的幾何圖案排列鋪成，符合科學精神

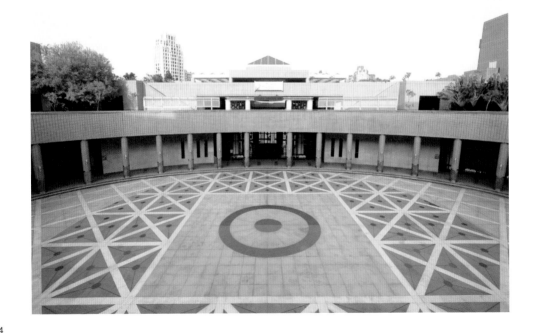

此種不同機能的大型幾何量體串聯為建築群體的排列方式，是依照實際需求發展空間的理性設計，為美國建築師路易斯康（Louis Kahn）在1960年代大型建築案常使用的配置方式，如其作品加州沙克生物學研究所（Salk Institute for Biological Studies）、印度管理研究所亞美達巴德分校（Indian Institute of Management Ahmedabad），對於後來的亞洲建築師影響甚鉅，在台灣可見到丹下健三設計的聖心女中、大壯建築師事務所設計的中原大學建築系館等著名作品。這樣的配置也是考量分為四期興建的本館，在漫長的工程中可以分期使用的需求，不同工期的量體則全體使用淺棕色二丁掛統一視覺效果。

　　由館前路及博館路口進入博物館的入口廣場，順時針方向即有生命科學館、科學中心和太空劇場三個入口，讓參觀者保持每次皆有不同選擇的新鮮感，提高再訪率。做為建築群正面，高達八層樓的科學中心大樓，五至八樓的西北側外觀，師法20世紀初德國表現主義建築師孟德爾頌（Erich Mendelsohn）慣用手法，採取帶狀彎曲玻璃窗，與實體外牆交錯構成的半圓弧形造型在孟氏1920年代的作品時常能看到類似的語彙，其強調鋼筋混凝土的材料特性及反映追求高速的交通工具之時代風尚，而這樣的運用也成為本案最令人印象深刻的建築印象。

　　從服務中所在的生命科學館入口進館後，首先會在陽光走道會看到採光罩下的長毛象骨骼化石，此與英國倫敦自然史博物館入口的梁龍化石同樣具有迎賓功能，代表觀者即將進入一個異質空間，每間展場則仰賴內部裝修塑造該間主題氛圍。

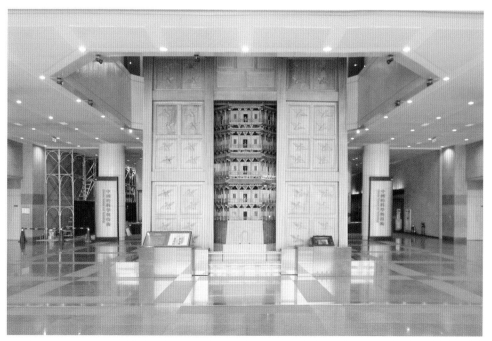

與大型展品契合的挑空樓板，此水運儀象台為報時與觀星系統

四大區在一樓透過一圈做為中介空間的迴廊，與圍塑的共用戶外橢圓形廣場相連，環繞著 32 根圓柱形成「知識聖殿」般的戲劇性效果，圓柱上覆磁磚，下覆深色岩板塑造古典厚實感，現代不鏽鋼材質的腰帶和柱基環則象徵科學的新時代意義，廣場中地磚鋪設幾何圖案，並有兩支半戶外彎梯通往二樓露台，可以窺得建築師試圖創造類似米開朗基羅在羅馬卡比托利歐廣場（Piazza del Campidoglio）般的空間感，又與漢人傳統空間「合院」遙相呼應的文化企圖。

　　惟此廣場視覺雖通透，從各區域室內皆可觀看，但因參觀動線不需經過，合院空間實僅為「意向」，與傳統合院的場所意義不同。當年尚無綠建築觀念，環繞的迴廊阻隔了光線進入室內，需以空調控制展館內溫濕度穩定的隔絕效果，也有賴落地玻璃將室內外完全阻隔，對室內而言無通風採光效果，與各展示廳實質連結意義不大，主要提供活動舉辦和大型展覽時使用。

　　自從本案開始，台中市順著軸線中港路西北至東南的向度，逐步將新建的休閒教育設施由原本的台中公園西移，疏散老舊密集的中區密度，往後陸續興建文化中心和美術館等設施，皆為城市發展考量的配置布局。1999 年科博館在東北側 54 號公園預定地成立植物園，包含以十個不同生態系為主題所組成的園區，補足原本室內與自然生態展示方式的限制，也為住宅日漸密集的區域保留一塊完整的森林公園，可謂落實都市計畫成功的配置理念，也軟化了以冷硬風格的現代主義館舍做為「自然」科學展示的園區氛圍。

原本預計設置紫禁城模型，因緣際會購得拆除的高雄茄苳萬福宮構件便異
地重組取代之，因室內高度不足採用懸吊方式展示，空間效果特異

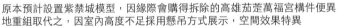
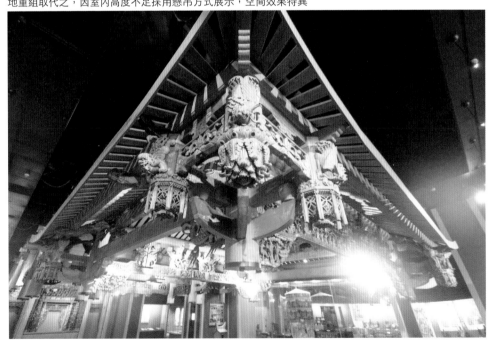

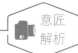
 外牆以兩種尺寸的
磁磚排列變化，轉
角收邊細心處理

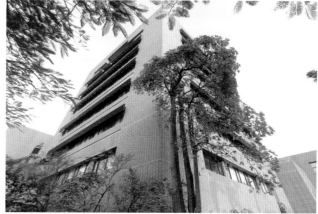 資訊大樓非屬於開
放場館，辦公大樓
般的外觀顯示研究
單位的自明性

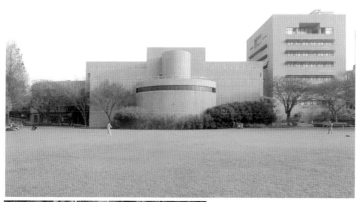

地球環境廳內設置
劇場與環境模擬展
場，造型呈現封閉
表情

闡述 35 億年演化史的戶外步道格局恢宏，
亦為本案介入都市空間的積極社會教育場所

劍潭青年活動中心

☯ 地址：台北市士林區中山北路四段 16 號

☯ 設計單位及建築師：朱祖明建築師事務所

延續如前述救國團成立之於中華民國的歷史任務，該單位在組織方針轉型之前，仍持續覓地興建館舍提供青年舉辦活動之用。1980 年在潘振球主任任內，決定於台北興建一組規模較大的建築群，提供海外僑界青年一處具國際水準的研習討論、互相觀摩之活動場所，持續凝聚國家日漸困窘、難以為繼的反共意識，反映台灣當時日益艱難的國際處境，可說是透過建築造型手段，復興中華文化意念的最後掙扎。

1988
救國團創辦者蔣經國總統辭世

1988
救國團劍潭海外青年活動中心落成啟用

1989
救國團轉化為教育、服務和公益性社團法人組織

 在鋼筋混凝土構造運用傳統建築瓦片的象徵意義大於實用機能意義，也反映救國團在台灣自我定位的改變

　　基地的選址自然也考量此國族國家象徵建構的意涵，基隆河流經圓山段北側丘陵旁的緩坡上，由日本時代台灣神社改建而成的圓山大飯店，座落於台北風水軸線的龍脈之上，正是蔣宋政權與中華文化復興的重要象徵，劍潭青年活動中心就在西南側略低矮處的基隆河畔與之遙相對望，可相互比較兩者同樣試圖延續傳統的不同手法。打造其建築形式的設計者朱祖明建築師，則在此作品上呈現他長久以來表現出的關懷中國文化使命。

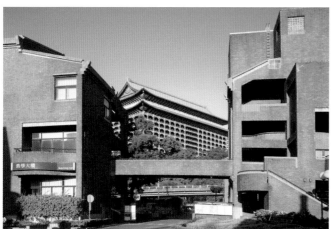

上／鄰近的圓山大飯店採用復古宮殿式風格，與本案轉化傳統元素的後現代手法相映成趣
下／經國紀念堂做為主要活動場所，穩重布局中帶有不對稱的造型變化

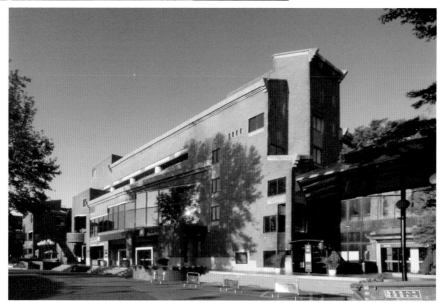

中日戰爭時期出生於廣東公務員家庭的朱祖明，幼年與家人在廣西山間苗鄉顛沛流離，其母出身廣州師範學院，要求子女背誦《唐詩三百首》每日一首，從小灌輸民族情感，培養愛國情操。國共內戰後，朱家輾轉由香港來台，朱祖明轉入板橋中學，隨後並考取省立工學院（今成功大學）土木系，再轉入建築系，受到金長銘、王濟昌、葉樹源、賀陳詞等老師的指導，承接當時建築師以菁英自許，肩負文化復國使命的路徑，並從密斯（Mis Van der Rohe）的極簡理念中找到老莊思想的影響，後來至美國壬色列理工學院（Rensselaer Polytechnic Institute）留學時也持續探討東西文化的美學意識，並曾發表探討中國園林空間研究的文章，對其作品中隱含的文化意識頗有影響，在朱祖明的另一件作品外雙溪鄭成功廟，也可觀察到取法王大閎在國父紀念館案表現的中國建築現代化之努力。

劍潭青年活動中心配置於基地東南側，由於河灘地基土壤沉陷不均，故以筏式基礎平均分布載重，由榮工處承攬興建工程。基地呈不規則五邊型，由北到南分為三座相互串聯的量體，分別為教學、集會和餐飲住宿區。教學大樓背倚池塘，是一座包含 18 間教室與 160 人扇形平面階梯教室和圖書室的三層樓合院，院中保留基地原有地的六棵樟樹，阻隔外界喧囂，並使用簡化的傳統建築語彙如斜屋頂及馬背，是從空間格局延續地域語彙的做法。

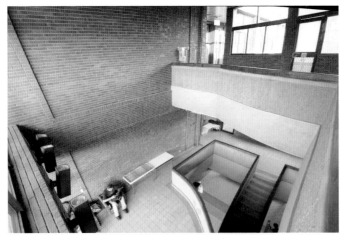

上／各層不同平面形成多變化的空間穿透趣味，為本案各棟特色
下／位於池畔的教學大樓設置許多臨水休憩設施

集會區則是本中心的核心地區，肩負思想傳播的重要任務，量體近似立方體，格局方正，自由的空間穿透安排在主要集會區的周邊，使造型不致過於破碎，同時又保持空間趣味。集會區內部包含約 300 坪的水平活動禮堂「集賢廳」，和約五百坪的階梯式集會堂「群英堂」，由於工程進行間，救國團的創始者蔣經國總統逝世，集會堂在完工後也因此命名為「經國紀念堂」，承接台灣早期公共設施集會空間多為「中山堂」和「中正樓」的命名，也可窺見強人政治的改朝換代。

　　做為本案地標，本案文化符碼化的後現代主義色彩最為濃厚，也是外界對劍潭青年活動中心印象最為深刻的高聳地標住宿區，是從十層逐漸往大草皮緩降為五層的「口」字型平面建築，正方形開口框邊的立面表情讓人聯想到同為住宿功能，貝聿銘於 1979 年設計的作品北京香山飯店，窗框下方的方形小裝飾，則可解讀為傳統建築木質窗框的暗扣。逐次漸降的屋頂，除了增加量體造型的變化，也使合院內的中庭不致太過陰暗，而突出於中庭的休息區，採用大面波浪狀玻璃將南向光線引入室內，是本案手法最為感性的空間。

上／門窗多變的造形轉化
自江南園林語彙，外覆面
磚如何排列為其挑戰
下／以空橋相連不同機能
空間，提供多種動線選擇

劍潭青年活動中心轉化歷史語彙的手法，可列為與李祖原 1980 年代初期的作品大安國宅同屬一個脈絡的地域主義思維，它們同樣借鏡於台灣傳統建築語彙，而非如盧毓駿的南海路科學教育館，或者楊卓成的圓山大飯店等師法中國北方宮殿的系統。雖說當時社會主流意識普遍仍認為台灣漢人文化為中華文化之旁支，台灣漢族建築語彙在意識形態的本質上與中國傳統語彙無異，但從建築師取材的方向，也可看出一股微弱的本土意識反省與反動，做為與李祖原同為籍貫廣東，心懷大中華民族主義的朱祖明建築師地域色彩最為濃厚的作品，這樣的覺醒究竟屬於業主救國團在台灣必然的本土化社會氛圍的催化，抑或是設計者個人對於文化復興的理解和選擇足堪玩味。

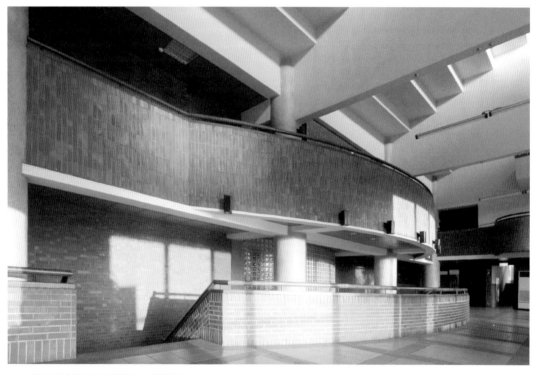

經國紀念堂內各層皆有大廳供聚
會學員交流

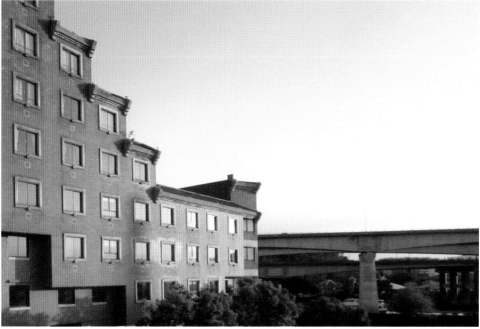

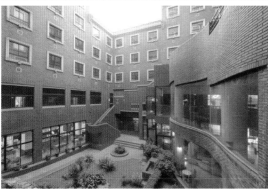

住宿區開窗反映內部機
能，階梯狀山牆除轉化
自傳統語彙，亦具「步
步高升」象徵意涵

住宿區配置來自傳統合
院，大面積玻璃提供視
覺穿透

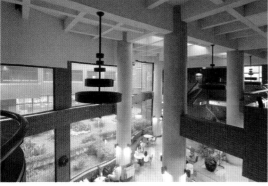

住宿區低樓層規劃為各
種餐飲及社交場所，以
陽台及舞台式階梯提供
互動場所

台中縣東勢鎮綜合行政大樓

卐 地址：台中市東勢區豐勢路 518 號

卐 設計單位及建築師：吳增榮建築師事務所

　　東勢位於台中東部，清代即有漢人開發，居民多為客籍，產業為以水果及林業為主的農業，日本時代劃歸民政支部，後改隸台中縣，1897 年隸台中廳葫蘆墩辦務署，1901 年改為台中廳東勢角支廳東勢角區，1920 年改制為台中州東勢郡東勢庄，1933 年升格為東勢街。戰後改制為台中縣東勢區東勢鎮，2010 年台中縣市合併升格而改為東勢區。以往的鎮公所延用日本時代裝飾藝術風格的街役場，地方行政機構廳舍，做為官方權力在地方的具體象徵，從日本時代早期採取的歷史主義樣式到裝飾藝術風格，到戰後新建辦公大樓的現代主義，絕大多數以對稱格局為配置原則，表現公部門在民眾印象中應有安定不可動搖的穩重形象。

屋突充滿未來感，具有公部門
引領地方發展的企圖心

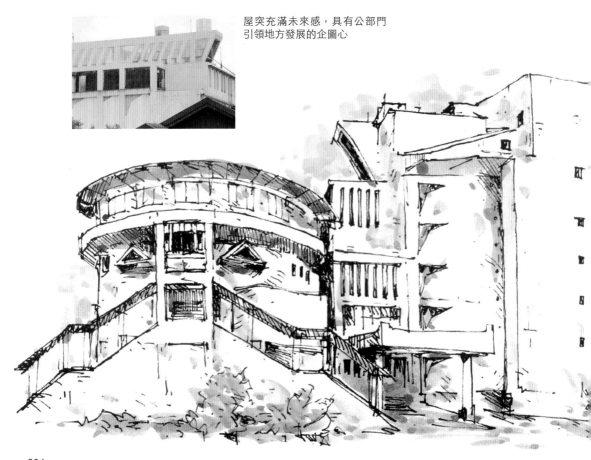

1920 升格成立台中州，東勢郡轄於其下

1933 郡治獨立升格為東勢街

1945 東勢街改制為台中縣東勢鎮

1950 廢區署改台中縣東勢鎮。2010 年 12 月 25 日隨著台中縣市合併為直轄市而改制為台中市東勢區

1991 改建，籌設圖書館

1993 落成啟用

公務員在垂直移動的過程中，可從不同高度眺望東勢街區，思考如何為這塊土地服務

　　本案的設計者吳增榮建築師為東勢人，畢業於台北工專土木科，1971 年開業成立建築師事務所積極參與競圖磨練及證明實力，其中最為著名的是位於台北信義計畫區，與建築師王立甫、李俊仁合作的台北市政府。其作品向以嚴謹的圖面和施工品質著稱，落成於 1994 年的台北市政府，即承襲台北市役所（今行政院）的風格，以對稱格局表現首邑行政機關的沉穩大器。但是在台中東勢，同樣由吳建築師事務所設計的綜合行政大樓，由於地方性格較強，有條件以較為活潑的表情所呈現；建造的年代，台灣也導入了西方蔚為風潮的後現代主義，因此建築風格的選擇，在設計者的獨具匠心之下，於中部眾多典型現代主義的行政大樓中獨樹一格。

　　1980 年代是日本代謝派代表性建築師槙文彥和磯崎新的鼎盛期，他們的作品解構建築元素，顛覆傳統構成方式，看似由許多破碎量體拼貼而成，每個部位都可能有不同的象徵和指涉，內部空間運用則互通聲氣。在此類風格蔚為風尚的時期，台灣中部深山中的東勢綜合大樓，也因建築師個人成長背景跟上他們引領的潮流。本案需求含括鎮公所、戶政事務所派出所鎮民代表會鎮立圖書館農業紀念館的諸多行政單位的複雜，有運用到眾多獨立出入動線的機會，相當適合後現代拼貼式的表現手法。

　　整體建築以明顯的一長方體、一圓柱兩個量體組合而成，連接的部份則以長直細條開窗、迴力鏢形開窗等組合而成更複雜的量體處理。入口靠近中興街的派出所，以白柱間砌紅磚做為主要的立面語彙，將此機構納入是時全台灣興建紅白

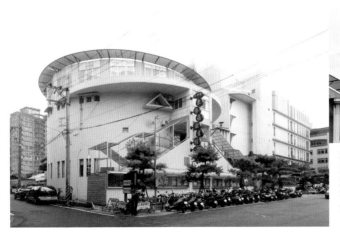

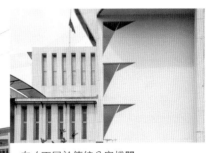

左 / 不同於傳統公家機關的配置，拉近與民眾間的距離
右 / 立面開窗排列呈現機能性美感

相間外表的警務機關的體系之中，尊重單位固有性格並凸顯其自明性。開窗及柱位分割比例則安排的相當用心，未流於現代主義常見的呆板，密集的開窗不但有助於室內通風採光，也反映警務單位訴求廉潔透明的形象，南側一樓的騎樓也有讓行人親近建築的親和形象。

　　鎮民代表會和鎮公所則位於整體最核心的中間部位，較全建築量體而言呈現內凹的入口隱喻公家機關做為人民工僕的謙卑，凸出的雨庇則又強調為民服務的歡迎之意。豐勢路和第六橫街轉角的農業紀念館與鎮立圖書館，則有著全建築最為親近民眾的表情。正面的梯形室外階梯動線區隔出上下不同的空間機能，三樓的兩個三角形窗與板狀出挑屋簷，則與二樓的開口和階梯形成一張像是一位慈祥長者的臉，也像是神話和童話故事中扮演學者形象的貓頭鷹，以充滿童趣的造型歡迎民眾親近。

　　民主社會強調人民是頭家，地方的公部門各單位做為資源的統籌分配，以及公權力伸張的機構，是地方自治成效的重要精神指標。如本案為肩負此任務的地方行政建築，並非以令人望而生畏，傳統衙門建築思惟的冰冷表情面對地方民眾，而是以更為活潑有趣的造型，讓大家感覺政治的親切及與自身生活切身相關，做為環境行為發生場所，對於民眾更為積極的參與公共事務功不可沒。

上／白色面磚易於清潔，歷經多年使用仍亮白如新
左下／外牆穿插紅色面磚，符合民眾對於警察局建築的印象
右下／南側臨中興街設騎樓融入市街脈絡，並滿足警用摩托車停車與機動出勤需求

局部使用傳統民
居漏窗，延續地
方文化脈絡

圖書館內部圓形
空間空間活潑，
行走於環繞書牆
有學海無涯之感

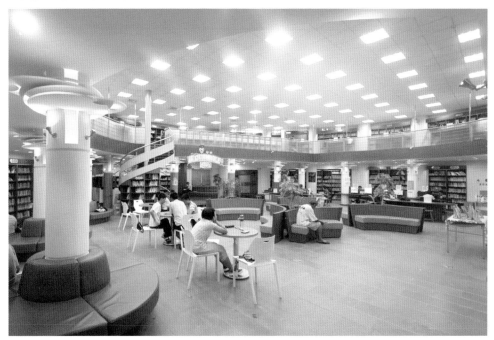

頂樓可遠眺山景，移步各斜窗框
選的風景畫軸

屋突特殊的空間效果

宜蘭縣政府

⊞ 地址：宜蘭市凱旋里三鄰縣政北路 1 號

⊞ 設計單位及建築師：象設計集團＋高而潘建築師事務所

　　　　　　　　　　＋高野景觀株式會社／石村敏哉

　　清代康熙年間，宜蘭地區隸屬台灣府諸羅縣，雍正年間改隸淡水廳，嘉慶時獨立升格為噶瑪蘭廳，光緒年則改名宜蘭縣，隸屬台北府。日本時代初期，改為台北縣宜蘭支廳，1920 年再改為台北州宜蘭廳。戰後行政區劃不變，1950 年獨立為宜蘭縣，下轄一個縣轄市和三鎮八鄉。雖然在行政區劃上緊鄰行政核心台北，縣民實際生活圈卻又被崇山峻嶺相隔，在雪山隧道通車之前，僅北宜公路和北部濱海公路與台北相連，造成宜蘭與政治概念上的「中心」既緊密又疏離的特殊歷史地位。

　　戰後從官派縣長開始，長達 30 多年皆為國民黨籍人士擔任宜蘭縣長。直到 1981 年由法學背景的商界人士陳定南當選，開啟黨外執政的宜蘭經驗。對於公共工程要求頗高的陳縣長，在兩屆縣長任內，決意使宜蘭不再如以往透過「中心」

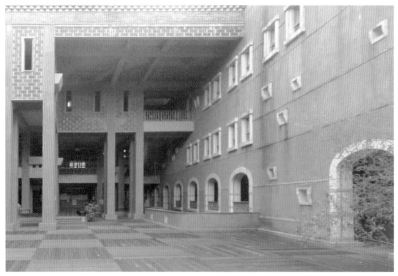

挑空量體廣場，是本案少數具誇張巨大尺度感，凸顯公共建築特質的空間

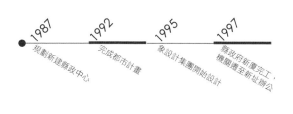

 頂樓庭園木作欄杆未施保護亮光漆，隨時光鬆動朽壞，坦然接受自然力量的塑造

台北接收外來資訊，而是自己與世界接軌，便透過郭中端教授的介紹，從延請日本象設計集團整治冬山河開始，規劃羅東運動公園和明池國家森林遊樂區等，從大規模地景的角度，對宜蘭空間進行革命性的改造。

大廳室內外空間感模糊，是活動與行為交會對話的發生場域

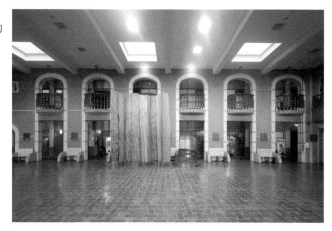

延續這樣相對開放的政治氛圍，陳定南任內也核定了宜蘭縣政府大樓的新建工程。由象設計集團負責，1981 年甫竣工的日本沖繩名護市役所，由於氣候緯度與宜蘭相近，便成為縣政府新廳舍的理想原形。從歷史主義到現代主義，象徵公權力權威性的官方行政與辦公廳舍，始終以建築本身為思考的出發點，彰顯官府壯麗的外觀或突出的造型為設計概念的主核心價值，長久以來也成為人民心目中對於「衙門」的空間印象。而象設計集團的設計理念則有別於此，是從整體環境的規劃著手，再於其中安排適合使用，也與環境契合的建築，拋棄從歷史主義到現代主義所慣用，以一個大量體含括所有空間機能，缺乏與外在環境對話的做法。

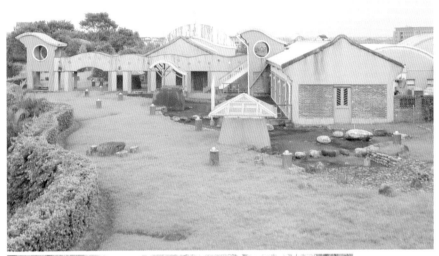

上／屋頂各單位辦公室如微型聚落民居有機排列
下／跨池廊橋取法蘇州拙政園小飛虹，於橋上可賞景，橋本身亦為景

名護市役所取材自地方文化語彙的動物圖騰、將植栽與建築融為一體、設置多個出入口、盡可能壓低建築量體使之融入地景等概念和手法，皆成為設計宜蘭縣政府時的養分。原宜蘭縣府位於宜蘭市內舊城南路（今新月廣場）南側日本時代廳署址，後因市區內腹地狹小，規劃新廳舍時即選擇南遷六公里的凱旋里空曠現址，縣議會也一同搬遷，於縣府東南側與地檢署、地方法院與縣府西側的縣史館一同圍繞於橢圓形基地旁，營造一個大型的行政核心區域。周遭尚有宜蘭運動公園，且為鐵路和重要幹道中山路旁，地理位置甚佳，整體區域以花園城市的新市鎮概念規劃，計劃總面積達 238 公頃，帶動區域整體發展，落實度相當高。

上 / 水景與建築量體交錯，內外虛實界線模糊，人在景色中穿梭辦公
下 / 除廣場外公共場所亦設半封閉式交談空間

本案配置為東西向的長條狀弧形排列，各單位量體錯落分布在串聯動線的中央廊道上，面對陽光充足的中央公園呈階梯狀退縮排列，立於地面並不會讓人感覺到高聳量體的壓迫感，尺度就像傳統聚落般可親，錯落在中央廊道兩旁的各單位量體間，灑落陽光的天井則具有長條形店屋的空間特質，並於其中交織配置廊橋、流水造景和茂密植栽而成為生態園林，高低起伏的各層屋頂則造景闢為串連的空中花園。

　　而整體建築包圍著量體則設置市井街道必備的騎樓空間，回應宜蘭的多雨氣候，並隨處設有街道家具，將辦公室形塑為重現生活場景的街道。在空間本身的營造之外，外牆砌磚來自於閩南民居斗仔砌的轉化，地板紅鋼磚、外牆洗石子與室內磨石子都是民宅常見的裝飾元素，門窗開口的白色仿石框邊、木造欄杆和格櫳窗更加強了樸實的意象，使得這棟官方辦公室模糊了以往官方與民間建築空間認知的界線，開創公部門空間解放的非典型想像。

　　縣政府將民宅的組合式量體趣味運用於官方行政建築的做法延續，往後還能在宜蘭看到黃聲遠建築師帶領的田中央設計群的作品社會福利館。而從縣政府新廈的落成之後，宜蘭縣各地的公部門建築愈發跳脫傳統四平八穩的空間窠臼，如同為田中央設計群的作品礁溪鄉公所增建、礁溪戶政事務所；甘銘源和李綠枝帶領的大藏聯合建築師事務所的作品宜蘭地政大樓等，皆從最直接影響行為的環境改革，反映新時代民主化不同於威權時代的多元開放精神，足為台灣其他縣市借鏡。

量體間戶外樓梯通透並具各角度良好視野，
空間感令人聯想到傳統長條形店屋

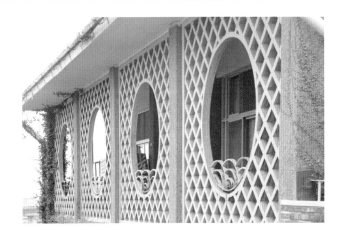

 格櫺窗圖案活潑具巧思

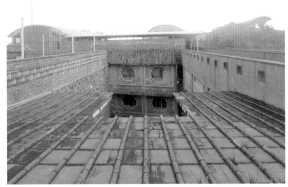

 仿民居瓦片的運用，風土地域主
義的考量大於後現代意涵

位於東側的縣議會大樓造型特異，
量體巨大且較為封閉，反映議場
內部空間機能

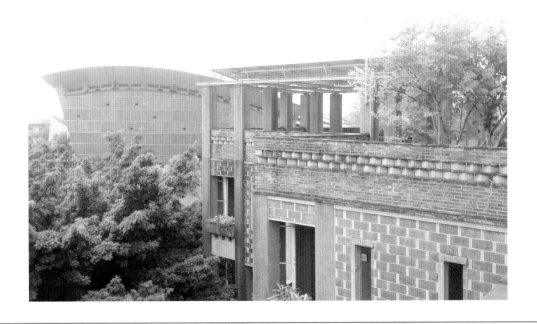

宜蘭縣立文化中心演藝廳

⚐ 地址：宜蘭市中山路二段 482 號

⚐ 設計單位及建築師：劉可強建築師事務所

　　宜蘭中山公園在日本時代名為宜蘭公園，是宜蘭市最早的開放休息空間，園內設有許多具歷史意義的碑碣，如「獻馘碑」、「忠魂碑」、「忠靈塔碑」和「婢女擇配喻示碑」等。公園對面則為台北刑務所宜蘭支局，也就是後來的宜蘭監獄，兩者皆位於清代城牆範圍之外的南側。戰後宜蘭公園增設噴水池、健康步道和涼亭等各種設施，繼續肩負市民重要開放活動場所的任務。

　　1990 年，文化中心預計成立演藝廳，原先擇址文化中心旁（今台灣戲劇館），後因考量更接近市民生活的傳統街區，改至中山公園西側，提供宜蘭豐富的戲劇、樂曲、舞蹈和各種活動表演的正式場所，並委託劉可強建築師帶領台灣大學建築與城鄉研究發展基金會進行規劃設計。劉可強為美國西岸學風開放的加州大學柏克萊分校建築學博士，設計理念受到曾任職該校的建築理論學者克里斯多福 · 亞歷山大（Christopher Alexander）的影響。因此宜蘭演藝廳的空間生產方式，不同於長久以來建築師依照空間機能，沿用相同功能建築的設計慣例和著名經典範本為設計基礎。規劃團隊運用亞歷山大的「模式語言」（pattern language），採取透過使用者親自根據身體與空間經驗，提出使用需求的「參與式設計」，為宜蘭市民量身訂做符合使用需求的演藝空間。

　　模式語言是亞歷山大歸納包含文化層面、情感認同、生活習慣和社會關係等複雜的人類空間使用需求，從數學和語言等規則的系統所產生的空間模式，最初是在資本主義的背景下，提供給戰後快速且經濟的都市與建築重建需求做為參考，該研究室至今仍在持續發展許多適於人類使用的空間模式。參與式設計則是

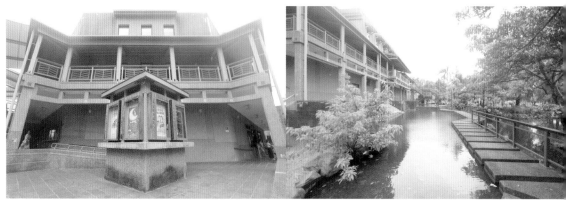

鄰近市街側的演出訊息亭，方便
與民眾交流訊息

高低起伏的地形變化，增添由公
園前往本案的戲劇性

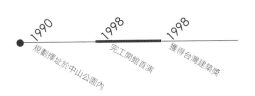

1990
規劃擇址於中山公園內

1998
完工開館首演

1998
獲得台灣建築獎

在公園中的公共設施積極在空間塑造
回應公共機能，與早期如台博館、北
美館等公園中館舍的態度已大不相同

把社會職能專業分工以來，一直掌握在建築師手中的空間營造權力還給真正的空間使用者，最後再由空間專業者統整使用者的需求將其落實。而對於表演者所需空間實際需求的專業意見，規劃團隊則得力於當時國立藝術學院教授邱坤良的協助。

　　無論是模式語言還是參與式設計，在當時的台灣都還是一個嶄新的嘗試。音樂廳和歌劇院等舞台觀賞空間，在西方傳統文化中，已經發展成一種具有高度精緻和階級區隔的特定社會階層活動，而象徵這些表演與觀賞活動的建築物，早已發展出屬於自己特有的形式語彙，如具有希臘三角山牆和巨柱構成的門廊，代表整個觀演活動已被儀式化的神聖性。但規劃團隊想呈現的價值，並不完全崇尚西方觀賞歌劇和音樂表演時需盛裝出席並正襟危坐，而是融合中西文化特色，納入

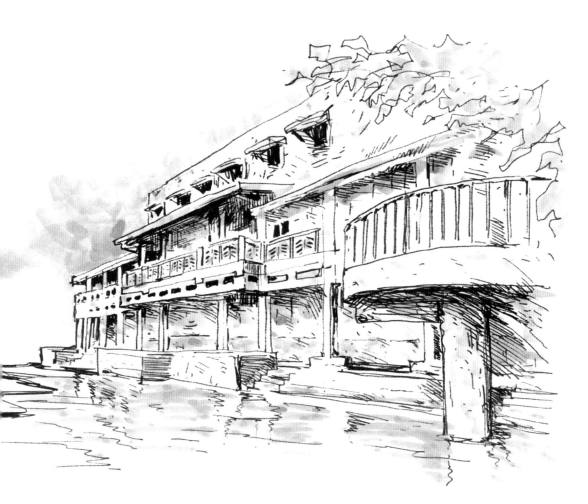

中國傳統社會大眾娛樂場所「茶館」較開放的空間特質，讓觀眾自然而然的被表演吸引而入座，保留在欣賞台上說書、相聲或評彈等表演時的輕鬆心情，但也能隨需求調整，提供較為正式演出的場地，觀者與表演者的互動在這裡更加緊密，也強化了宜蘭演藝廳突顯地域性的社區連結。

　　經過此種討論誕生的演藝廳，外觀運用宜蘭庶民建築常見的紅磚、木材、宜蘭石洗石子等素材，並以綠色鋼板為屋頂，襯托出鮮明的色彩意象。臨中山路的廊道，延續市街的騎樓空間；環繞的雙層迴廊，也回應了宜蘭多雨的氣候，廊柱上還有鑲嵌近百幅手工彩繪陶板。西側臨水池的配置與半戶外的露天劇場等開放空間，也將建築量體融入公園環境，成為整體景觀的一環。

　　宜蘭演藝廳室內角度開闊的觀眾席與舞台，可依表演需要轉換為鏡框式或伸展式，是台灣首創的劇場形式。在國外的著名案例，德國有機主義建築師夏隆（Hans Scharoun）的經典作品柏林愛樂廳（Berlin Philharmonic）中也能見到。這種空間安排的特性在於，比起僅有限縮在觀眾前方的傳統鏡框式舞台配置，伸展式突出伸入觀眾的舞台，有如時尚秀的伸展台一般，觀眾可以全方位的從各角度欣賞表演者，兩者之間的互動也更加緊密。舞台的設計尚符合宜蘭這個歌仔戲發祥地豐富的傳統戲曲表演，以及社區規模表演等各種需求，並設有供實驗性質演出的大排練室，已成為融入民眾生活的重要場所。

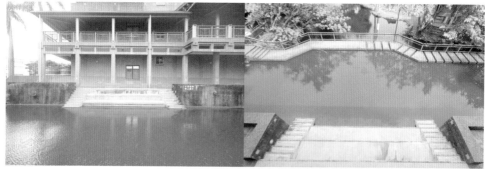

想像似可停靠船舶的水岸階梯　　　　　　　　與水親近，並可分立於水岸兩端對話的空間模式

立於水面的戶外懸空梯　　　　　　　　　　　表演廳由外廊環繞，合乎地域多雨氣候需求

附屬行政空間以
空橋與表演廳連
接

於宜蘭本地使用
洗石子著名特產
材質宜蘭石，深
具地域意涵

多支戶外舞台式
階梯增加活動交
流可能

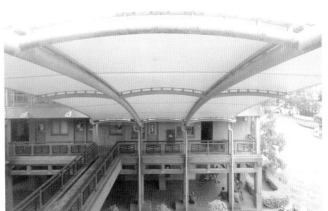

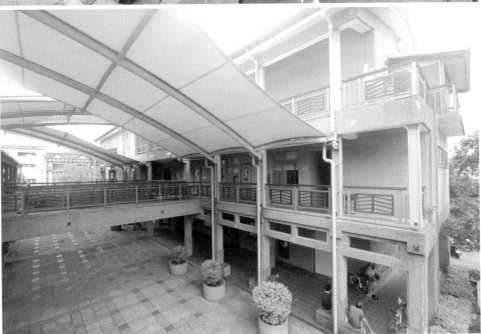

半戶外廣場為提供民眾交流活動
發生場所

地址：台北市大安區新生南路三段 30 號

設計單位及建築師：吳明修建築師事務所

　　1968 年，全世界社會及政治運動風起雲湧，而在戒嚴體制下的台灣相對安穩，彷彿不曉得外界的驚滔駭浪，在政府主導下正戮力推行中華復興運動，頒布《國民生活須知》規訓管束人民的日常生活準則。是年政府成立公務人員訓練班，負責行政院所屬中高階公務人員之在職培訓和人事人員訓練，期望國家政事由這群訓練有素的行政官僚菁英帶上軌道。

　　1972 年訓練班遷至台北市新生南路現址，當年的新生南路正在進行一項工程，把日本時代開闢的排水系統「特一號大排」加蓋。原本收容農業灌溉排水的大排，在經過城市工業化的過程以不若往日清澈，令人不適的氣味與不時有人車墜河的意外事件促使政府做出加蓋的決定，也反映了汽車本位的城市治理思維。

　　1996 年行政院人事行政局成立「公務人力發展中心」，目的在於於提升公務人員受訓環境品質，經人事行政局提出構想，規劃公務人力發展中心園區。同年通過

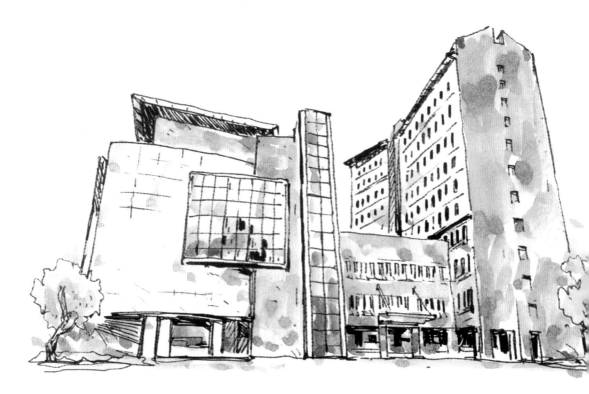

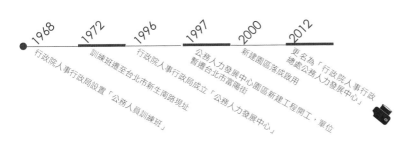

1968　行政院人事行政局設置「公務人員訓練班」

1972　訓練班遷至台北市新生南路現址

1996　行政院人事行政局成立「公務人力發展中心」

1997　公務人力發展中心園區新建工程開工，暫遷台北市富陽街

2000　新建園區落成啟用

2012　更名為「行政院人事行政總處公務人力發展中心」

圓錐體是印象派畫家塞尚眼中構成自然萬物的基礎造型之一，為近代諸多知名建築所用，亦由本案做為象徵性地標

組織條例，於新生南路原址併同國防部撥用之新南營區土地規劃與建學習園區，次年開工，至 2000 年完成正式啟用，兼具教學、研究、會議、休閒之多重機能，由吳明修建築師設計。

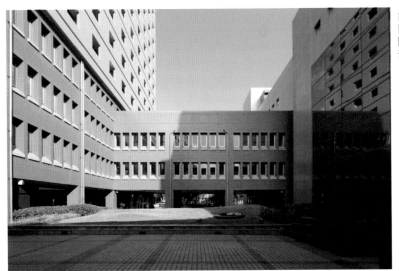

內院與新生南路空間連通，而以土丘隔絕視線，維持內部寧靜研修環境

下挖內庭植栽茂密，並規劃水幕瀑布，試圖在城市中擬仿自然空間

吳明修為台東人，1957 年畢業於成功大學建築學系，漢寶德為其同屆畢業的同學。後曾至東京大學入丹下健三門下，返台後的著名作品有仿科比意粗獷主義的台北醫學院，至今仍是台灣建築史的經典之作。吳明修跨身實務界與學術界，研究領域包括環境心理學、建築計劃、人性化環境建構、綠建築等。複合機能規劃與都市設計，並致力於浴廁空間研究，為台灣衛浴文化協會創會理事長。這些經歷和專長，都反映在這座可謂集其思想之大成的作品。

　　1997 年當公務人力發展中心於此新建時，週圍環境已經是高度都市化的住商混合區域。若是以往傳統的官署建築思維，可能會建造一棟類似大飯店的量體，將繁雜的機能納入其中，但建築師在此案選擇了較為細緻的處理手法。首先是將中心分為三棟高低不等的量體，低矮棟內的集會室、餐廳和教室都屬於開放空間，試圖融入鄰近住宅區紋理，高樓層量體則反映內部280間住宿套房的機能。

　　現代主義的建築形式語彙單純，故設計者在包括二丁掛、小口釉面磚、玻璃帷幕牆和螺旋紅磚柱等各種材質組合製造表情變化，分割線對位精準，具有工藝質感。而本案與環境關係及降低耗能可視為設計者著力重點。基地四周及庭園的透水性鋪面有助排水、游泳池循環水及屋頂雨水回收系統提供便器沖洗，屬於中水系統的觀念。教學棟採內凹式陽台、住宿棟外牆採雙層牆降低空調需求。集會堂與國際會議廳採用地板出風口提高空調效率。

圓錐玻璃倒映螺旋樓梯的豐富視覺效果

與鄰里關係的空間塑造亦值得稱道。本案正對面東鄰為日本時代做為台北帝國大學附屬小學的「錦尋常高等小學校」，今台北市立龍安國小、西鄰溫州街、泰順街和雲和街等原本台北帝國大學官舍群及逐漸改建的住宅區，有別於大多數深怕基地太小的建案，本案沒有將量體推至建築線邊緣放滿整塊基地，而是在北面留下一段與鄰棟公寓住宅間的距離，以噴泉水景通廊打造通學穿越道，讓來自住宅區的學童免於走在基地南側車水馬龍的建國高架橋旁，同時避免公共建築的大量體對北鄰住宅造成太大的壓迫感，為他們留下些許南面陽光，需要謹慎通行的木棧道平台也讓學童懂得放慢腳步，是相當溫柔的空間操作手法，也展現建築師做為社會一份子的責任實踐。

本案嘗試在有限基地範圍內將空間變化的可能性極大化

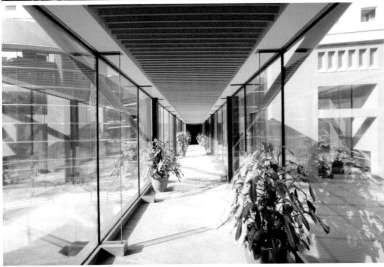

連接教室與住宿區的玻璃空橋採光明亮，位於本案核心位置

吳明修建築師晚期的公署作品行政院新莊聯合辦公大樓，由於位於重劃區，周邊都市紋理脈絡尚在建構，一般民眾也不易抵達。相較之下本案位於市中心，易達性高，是值得前往鑑賞的公共建築作品。

上／本案位於住宅區內，非以封閉表情而以階梯平台與鄰房對話，為設計者對使用者與鄰為善的期許，也為本案納入多變的戶外景觀
下／住宿區外觀具顯著自明性，亦反映內部飯店式管理方式。中段垂直動線的轉折，避免過大量體的呆板

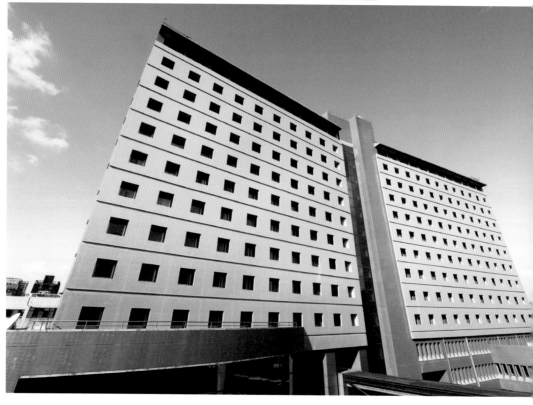

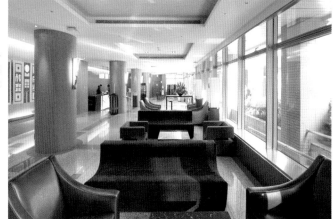

住宿區大廳明亮，亦為經營者家族福華廖家藝術家廖修平教授的小型畫廊

本案磁磚選色典雅，為特邀藝術專家學者評選結果

顧及西側住宅區通往龍安國小的通學需求而預留北鄰住宅區間的通學巷空間，為本案最為人所稱道的人性考量

宜蘭縣社會福利館

⚑ 地址：宜蘭縣宜蘭市同慶街 95 號

⚑ 設計單位及建築師：田中央聯合建築師事務所／黃聲遠

　　1990 年代，全球經濟在雷根和柴契爾所主導的新自由主義所造成的資本集中，導致貧富差距拉大，各國社會問題增生。台灣當時雖處於經濟起飛時期，但宜蘭縣政府未雨綢繆，意欲透過加強社會服務，減緩高經濟成長影響造成的社會成本，便向中央各單位如內政部、勞委會、省社會處及省勞工處爭取補助，率先於各縣市建造台灣第一棟服務多元對象、提供複合功能使用的社會福利館，做為地方政府透過實體建設展現政策推動的決心。

　　社會工作福利服務項目多元，異質性高，分工細膩，且各有不同空間機能需求，必須整合容納在有限的基地內，此為本案設計挑戰。本案於 1995 年經過公開評選，委請黃聲遠建築師規劃設計監造，翌年動工，2001 年完工啟用。從長達六年的設計建造時間，就可以發現這個深耕地方的建築事務所，在生產過程中努力納入社區民眾，與未來進駐使用單位意見，藉此建立地方對於建築產生認同的獨特用心。

　　建築師黃聲遠畢業於東海大學建築系，後赴美至耶魯大學求學，取得碩士學位後曾任職知名的解構主義建築師艾瑞克・歐文・摩斯（Eric Owen Moss）事務所。1991 年返台，兩年後移居宜蘭，成立田中央設計群聯合建築師事務所，以行政區為業務範圍，接續陳定南時期宜蘭公部門所創造的自由開放創作環境，

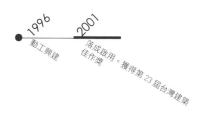

磚造鋪面間留溝槽，在
降雨時地面成為浮島，
行人似步行於水面

透過宜蘭各層面地域文化養分的吸收，產生所設計的空間元素，以民宅和公部門為主要接案對象，擺脫純然對於主流西方文化的追隨，發掘本土故事與身世的社區意識覺醒，屢獲各類建築獎項。

在社福館案，建築師揚棄歷史主義時期的古典風格以來，傳統公家機關予人衙門印象的完整量體，不採取在龐大量體中安排空間的做法，而延續象設計集團的作品宜蘭縣政中心的自由空間品質，採取透過廊道串連量體的組合式空間，讓視覺得以穿透在碎化的量體之間。每層平面配置也略有不同，遠觀就像是台灣隨處可見的違建，化解大體積造成的空間壓迫，並以多處半戶外懸挑樓梯和連通廊道，以及在一樓臨街面保持市街的騎樓空間，做為社區巷弄小徑的垂直再現。

另一方面又在總體格局方面借鏡地方智慧，使用傳統家宅的合院格局，以量體圍塑出一個所有辦公室都能面向的開放空間，消弭不同單位彼此之間可能產生的隔閡，也藉由零碎空間的複合使用，讓機能需求不同的各單位能相互支援。合院中庭則可供民眾隨意穿越，也可和做為觀眾席的半戶外環繞廊橋搭配成為表演舞台，更增添此建築不同於台灣一般行政機關的親民性格。

除了格局的地方傳承，在主要結構的鋼筋混凝土構造之外，本案使用傳統建築中常用的磚材和雨淋板做為局部空間的牆體，並在西側屋頂使用大斜度的鐵皮浪板，這些都是台灣人在對現代住宅進行自力營造的增改建時常見的構材，也讓這棟房子與整個社區融為一體，像從原本的住宅群裡長出來的有機增生，反過來說，這棟表情豐富的建築若是脫離這塊基地，座落在繁忙的政經或商業中心反而格格不入，失去其與地方連結的特性。

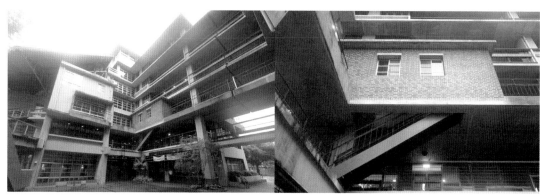

具穿透性的中段空橋降低塑造內向性
及向心力的高層合院易造成的封閉感

因應錯落量體出現的外樓梯增加
移動趣味

至於各層樓版的特別突出，既是量體分割手法中強調樓層位置的明顯線條，也是回應宜蘭風強雨大的氣候，並提供室內空間舒適的足夠遮蔭。社福館的空間安排手法，是一種立基於對不同單位不同性質的多元個體尊重，將量體減至最小的做法，也降低以往先產生空間，再思考機能的建築生產方式過程不必要的資源消耗。看似隨機出現不同材質的表情，構成如同自然生成聚落般的自由性格。

　　在建築之外，社福館從二樓向西延伸，跨越環河路至宜蘭河堤防外的廊橋，則是更為超脫一般公部門建築的空間想像，顯示社福館不但脫胎於社區，也崇尚與自然親近的性格。2008 年，同為黃聲遠建築師和田中央設計團隊完成，供市民行走的慶和橋附掛橋，則延伸了社福館廊橋的自由性格，將河岸與市民的休閒生活更加緊密的結合。從社福館到延伸場域的空間變革，不僅是建築本身跳脫機能窠臼的嘗試，實則反映宜蘭對生活型態的美好想像，有別於西部工商城市的發展方向。

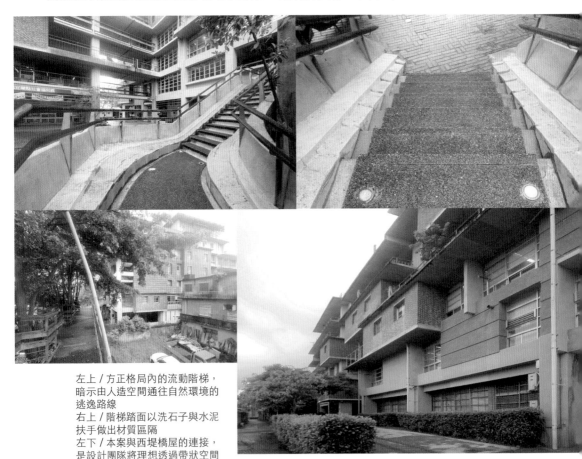

左上 / 方正格局內的流動階梯，暗示由人造空間通往自然環境的逃逸路線
右上 / 階梯踏面以洗石子與水泥扶手做出材質區隔
左下 / 本案與西堤橋屋的連接，是設計團隊將理想透過帶狀空間延伸的具體實踐
右下 / 將龐大辦公空間需求碎化成錯落量體，是對傳統公家機關以官衙面貌示於民眾的反思

合院開口面對蘭陽溪的開闊視野，以傳統風水觀點檢視亦相當理想

斜面頂下為提供社區居民活動的彈性使用開放空間

由社區觀之，量體碎化的本案融入民宅群落，與環境和諧共處，本案造型離開環境脈絡亦失去意義

合院中軸線設伸縮縫避震，斷開扶手欄杆以鐵鍊相接，饒富趣味

國立傳統藝術中心傳習所區

地址：宜蘭縣五結鄉季新村五濱路二段 201 號

設計單位及建築師：境向聯合建築師事務所

　　1991 年行政院提出延續「十年經濟建設計劃」的「國家建設六年計畫」，其中包含「東北部民俗技藝園計畫」。1993 年改由文建會納入十二項建設計畫統籌規劃，並成立籌備處於台北。文建會委託台灣大學建築與城鄉研究發展基金會進行《傳統藝術中心細部規劃》，在此研究基礎上，委託多家知名建築師事務所進行園區建築規劃，2002 年「國立傳統藝術中心」正式掛牌運作，翌年開館營運。

　　「傳統藝術園區」是一種現代化以後誕生的空間需求。原本存在於常民生活中的傳統藝術，在崇尚西化生活方式的現代浪潮中逐漸失去舞台，成為需要被保護才不致消失的文化形式。是故統籌文化政策的行政院文化建設委員會（今行政院文化部），便規劃園區對於大致可分為兩類的藝術進行保存。其一是表演藝術，如音樂、歌謠、舞蹈、雜技、說唱、偶戲、布袋戲、小戲、大戲；其二則是造形工藝，包括雕刻、編織、繪畫、捏塑、剪黏、陶瓷、金工等。

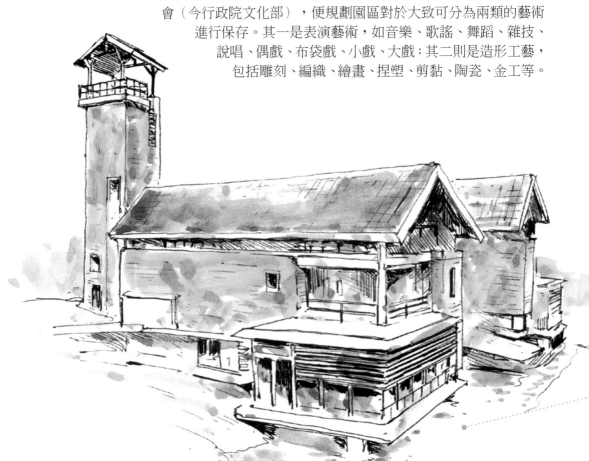

仿傳統與現代構造方式的對話
為本案特色,也反映設計者對
於傳統工藝走出新生命的期許

　　整個園區需兼具博物館和戶外休閒園區的功能,不但需要具備做為文化保存場所的機能,也要提供陳列文化本身的展示和教育功能,是了解台灣傳統文化的重要門面,置於政治與經濟中心台北之旁,卻又相當程度保存台灣傳統農村風貌的宜蘭非常適宜。

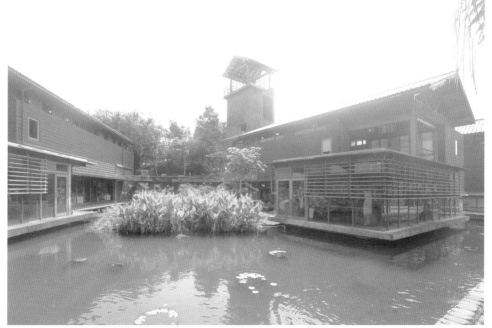

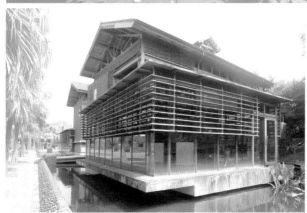

上/塔樓扮演精神象徵的
角色,統合本案各自獨立
的量體
下/微距水面的平台,使
量體有如傳統園林石舫般
的漂浮感

基地原本是五結鄉冬山河畔一處廢棄魚塭，與龜山島和冬山河親水公園成一直線，上游有親水公園，下游不遠處則是冬山河出海口，對岸盡是阡陌良田，視野開闊。整體空間的規劃訴求建立在行政人員、傳統藝術師生的真實生活，是一個必須兼顧與自然環境協調、符合長期生活機能需求的聚落，而不只是一個遊樂園式仿古的淺薄布景，方能孕育具有深度的傳統文化縱深。

上／紅磚牆做為台灣傳統建築代表性建材，在本案與在地歷史脈絡連結，也與傳藝中心整體空間元素呼應
下／量體間的虛空間以水相隔，創造創作空間的獨立感

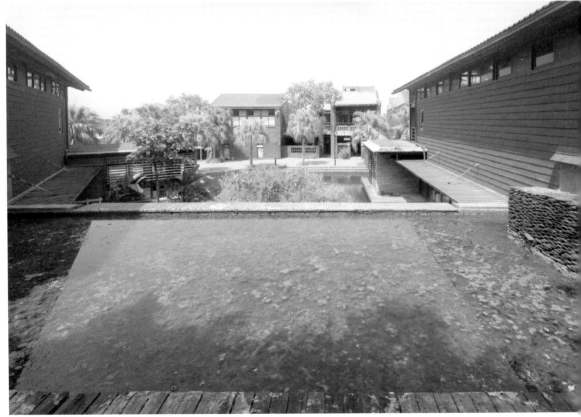

而其中由哈佛大學建築暨都市設計碩士陳良全，以及麻省理工學院建築進階研究碩士蔡元良，代表美國東岸菁英思維的建築師所帶領的境向聯合建築師事務所，與境群國際規劃設計顧問公司的作品「工藝傳習所」，是在園區內各方面皆呈現相當高水準表現的空間環境。

供藝術家和匠師在傳藝中心內第二大類保存項目的造型工藝進行傳習、創作和交流之用，位於園區南側隨街道呈放射狀排列的工藝傳習所，是五棟比鄰建築的群組配置。此建築群的任務，在於對傳統技藝傳承的同時做出文化的嶄新詮釋，因此建築元素中不只單純包含傳統形式。乍看之下，卵石基座、牆面的頁岩石板、紅磚牆和雨淋板、黑瓦斜屋頂構成的外觀，皆取材自台灣原住民和漢民族民居常見的材質和語彙，建築師欲透過傳統建材連結傳統工藝，並與整體園區建築氛圍呼應的意圖明顯。

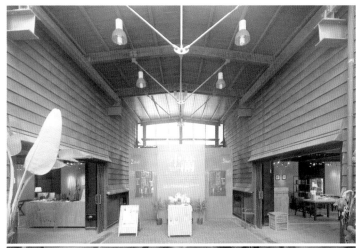

複合的空間模式同時滿足創作、傳習與成品陳列需求

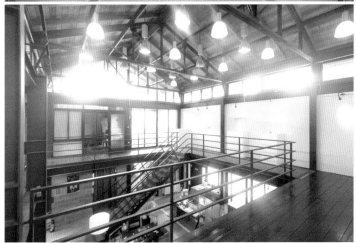

內部以高窗採光，夜間也透出光線而成為路標

但仔細觀察細部，即可發現金屬屋架與門窗框架、橫條遮陽板、大面開窗玻璃等現代建築構件與之融合相當妥當，且施工品質精良、語彙尺度掌握精準，在現代構築工法中能看出手工砌築的細膩。此種融合地域主義精神和菁英現代主義特性的作品，在台灣建築史上曾經於同為受西方教育的建築師陳其寬、張肇康作品東海大學校舍中出現，超越不同時代各自的政治意識形態，體現了文化交流的軌跡。

位於遊客眾多的停車場和民藝街區間，傳習所建築的內外向開放程度的比例，需要達到做為應該保持寧靜，又要適度開放參觀的平衡。植栽、土丘和水景的安排是重要的手法，五棟房舍之間配置三處庭院與二個中庭，取得良好棟距避免彼此干擾，也兼得室內外空間調和。而小丘造成的高差形成地勢變化，在區域內具備渡橋、上下坡等不同的空間經驗。

五棟建築物本身的空間，則採取若干相似的空間型態，包含木棧道跨水平台、室內挑空、立面鏤空陽台、室外樓梯等空間原型，多元豐富卻又包含在相同的大原則下。這些空間原型，時而造成視覺的穿透與遮蔽、時而改變量體的開放與隱私，使得看似長方形的平面擁有豐富的層次。

台灣建築脈絡歷經不同文化的歷史主義移植、戰後現代主義缺乏思想的形式複製，當代的中生代建築師，開始思考所學如何與家鄉的地方文化對話。而在政治環境開放、經濟環境許可等諸多條件到位的情況下，傳藝中心工藝傳習所的成就，說明了一種具原創性的可持續發展路徑。

混凝土牆與疊石牆體的簡繁對話

屋頂仿日本瓦造型亦
取材自台灣元素

本案以大量金屬構件
做為主要結構成立要
素，並與木、磚、石
等傳統建材對話

水平向度的片狀遮陽板，像是將
雨淋板牆做為百葉窗開啟的效果，
融入整體語彙

國立史前文化博物館

地址：台東縣台東市博物館路 1 號

設計單位及建築師：Michael Graves Architecture & Design
＋沈祖海建築聯合事務所

　　台灣史前史的詮釋，在黨國延續中華文化脈絡的教育下，直到晚近才逐漸浮現自身主體性。19 世紀末，日本人類學者鳥居龍藏即被東京帝國大學派遣至台灣從事調查，留下有關卑南遺址最早的紀錄。隨後博物學者在鹿野忠雄曾發表研究描述卑南遺址石柱。1945 年人類考古學者金關丈夫和國分直一首次進行試掘，發現陶片及住屋遺跡。

　　1980 年隨著台東市區內的舊火車站不敷使用，卑南文物在台鐵台東新站的興建下無意間出土，距今約 5300 至 2300 年前，占地 30 萬平方公尺，包括墓葬、住宅遺跡的卑南遺址始大規模展示在世人眼前，經過台東縣政府委請台灣大學人類學系宋文薰與連美照教授率隊考察，經歷 8 年 13 梯次的考古工作，發現卑南遺址是目前台灣新石器時代的最大遺址，出土兩萬多件文物，行政院遂函教育部成立國立台灣史前文化博物館籌備處，1984 年決議新建館舍陳列文物，後評選由美國建築師邁可・葛瑞夫（Michael Graves）與台灣沈祖海建築師事務所共同為規劃設計團隊。

　　為了保護考古遺址，考古原址由中冶環境造型顧問公司另外規劃卑南文化公園，博物館則建於 5 公里外康樂火車站旁，交通亦相當便利。建築師葛瑞夫於西方現代建築史具有相當的名氣與地位，1969 年在紐約現代藝術博物館的一個

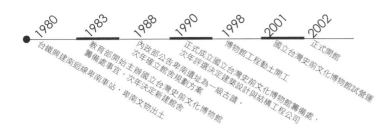

1980　1983　1988　1990　1998　2001　2002

台鐵興建南迴線卑南車站，卑南文物出土

教育部開始主辦國立台灣史前文化博物館籌備處事宜；次年決定新建館舍

內政部公告卑南遺址為一級古蹟，次年確定館舍規劃方案

正式成立國立台灣史前文化博物館籌備處，次年評選決定建築設計與結構工程公司

博物館工程動土開工

國立台灣史前文化博物館試營運

正式開館

如神殿般粗壯的裝飾柱賦予廣場宗教性的神聖崇拜氛圍

攝影展和隨後的出版品，確立彼得艾森曼（Peter Eisenman）、邁可・葛瑞夫（Michael Graves）、查爾斯・格瓦德梅（Charles Gwathmey）、約翰・海杜克（John Hejduk）和理查・邁耶（Richard Meier）等五位在紐約執業的建築師為繼承柯比意抽象幾何純粹形式表現，「白派」現代主義的紐約五人組（The New York Five），而葛瑞夫又是其中最為著名的「叛逃者」。

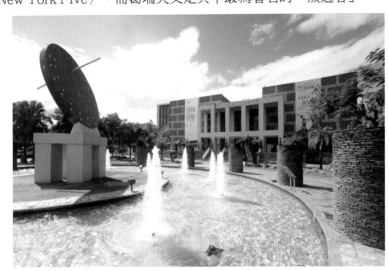

太陽廣場的日晷，無聲見證時光流轉

以不同顏色磁磚排列出巨大磚塊疊砌的意象頗具童趣

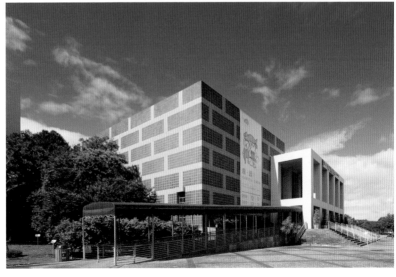

1970 年代，追求理性價值與極簡風格的現代主義已發展到極限，在理論及實務界都有許多對現代主義提出反動及反思的年輕建築家，其中將古典建築元素抽象化的「嘲諷古典」（Ironic Classicism）是最常被運用的設計手法之一，多著力於在外觀利用古典建築的豐富色彩及形體變化，顛覆挑戰缺乏個性表情的現代主義，葛瑞夫中後期的作品，即大量轉向此種看似具有豐富象徵意義的後現代主義，對於興建一座裝載史前文化的博物館而言，這是一個很有意思的選擇。

　　與之合作的台灣方面建築師沈祖海，也是建築界富有盛名的前輩，其事務所以大規模公共建築見長。沈祖海具有上海聖約翰、美國密西根及夏威夷大學等豐富學歷，1970 年台北建築師公會成立時榮膺首任會長，作品獲獎無數，1951 年即與美軍顧問團規劃小組合作規劃陽明山美軍眷舍，早期尚有嘉新大樓、松山機

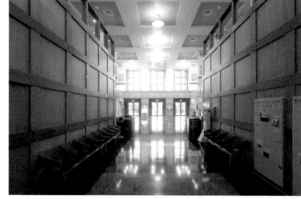

上／入口大廳以兩座樓梯夾擠出通往山之廣場的通道，象徵穿越時空網格座標
下／可做為大型表演場地的山之廣場，北向圓窗象徵時光持續前進至未來

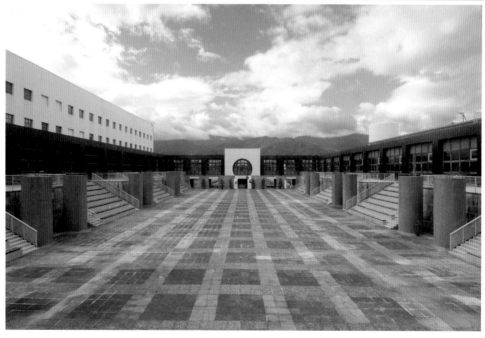

場航站、台北車站、世貿中心與國貿大樓、凱悅飯店等著名建案,本世紀則有屏東海生館、台大綜合體育場、花蓮海洋公園等大型育樂設施,豐富經歷對於落實本案應是遊刃有餘。

「史前」意指文字記載之前的人類歷史,因為沒有文字紀錄僅存物質和傳說使其成立,令後人想像空間豐富。而歷史上所有曾經出現的建築風格,都代表今人對特定時期的形象認知,難以具備乘載「史前」這個廣泛的時間概念,現代主義的蒼白也不足以象徵其在今人想像中的豐厚深度,是故選擇難以明確辨識文化源流,但又看似豐富繽紛的後現代主義,和今人僅能摸索出蛛絲馬跡的史前展示主題相當契合。

本案的空間組構配置為東北至西南走向,垂直的兩條軸線遙指中央山脈及呂家山,各館廳圍繞著水池與庭園。欣賞完整後現代立面表情處,為東南側放置見證時光流逝的巨大青銅日晷之太陽廣場,穿越廣場後拾級進至入口大廳及服務空間,可至二樓迴廊欣賞全區景貌並遠眺中央山脈,中庭通過階梯下沉的山之廣場為全館核心位置,可舉辦各種露天表演及活動。

東北側為展示館,以挑高 28 米的高窗間接採光蛇紋石牆面中庭,做為以轉

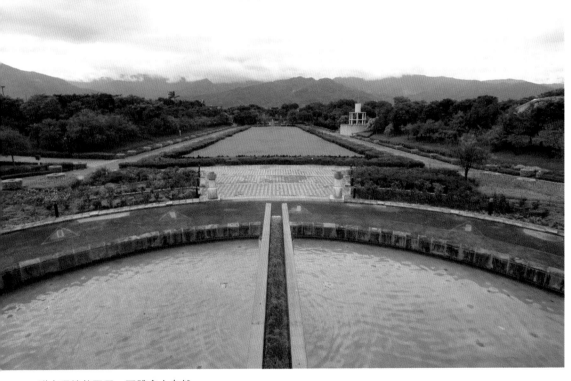

群山環繞的配置,可體會大自然
中人類文明的渺小

折環繞中庭行進在歷史長河中之斜坡展場的呼吸空間，引入現實世界的光線映照展區內的史前世界。西南側通過行政區至會議室連接海之廣場，行政區並有獨立對外入口。西北側通過月亮廣場連接公園，將空間以各種自然地景元素命名，意在貼近史前天寬地闊的無人造之物的地景，而擇址遠離市街此處建館，也確有史前天地雄渾遼闊意象。

「史前」的概念原與載入史冊的「信史」脫離，孤懸於歷史長河源頭；本案的選址也遠離台東市區塵囂，獨立於花東縱谷南端，在意義上時間與空間頗能契合，在營運上則具有相當程度的挑戰。會議室的西側，建有一原供可容納 75 位訪問學者與研究生的學人宿舍，營運後考量實際使用情形，目前依據促參法委託台東文旅公司改為旅館營運管理，成效良好，為原本遺世離塵的館舍帶來流動人潮，也逐漸將乘載史前的時空刻入當代社會的集體記憶。

上／展示館像是鑲在量體中的珠寶盒，壁面及地板的石版與天花板的木片紋路呈現精緻感
下／以行走時發出較大聲響的拼木地板暗示通行，較為安靜的石材地板暗示緩步看展，區隔空間機能

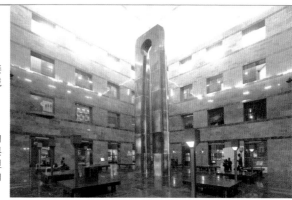

展示館高處間接
採光天窗形成戲
劇性聚光效果

對外開放營運的
住宿區,延續與
本館相同邏輯但
不同組合方式的
色塊堆疊

住宿區內廊道遊走於
淺水池上,形成如夢
似幻的住宿環境

十三行博物館

⊞ 地址：新北市八里區博物館路 200 號

⊞ 設計單位及建築師：孫德鴻建築師事務所

　　遺址的考古挖掘，在世界上許多國族國家的認同建構過程中時常扮演要角。透過遺址證明國家歷史文化的主體性，時常是凝聚國民從尊重到愛護國家意識的重要媒介，也因此遺址的考古研究除了學術價值，或多或少也含有當下政權的政治目的。

　　但是位於新北市八里的十三行遺址，因為出土文物的造型特徵難與當代認知的台灣原住民文化產生顯著連結，以及更為根本的原因，就是台灣執政當局長久以來以漢人中心認同做為文化論述主體所造成對原住民文化的漠視，使得當要以一座建築物來記錄這個千年以前的文化遺跡時，不可避免的面對形式選擇和象徵建構的挑戰。

　　八里十三行文化距今約自西元前 2,300 年新石器時代晚期開始，至西元前 1,000 年左右已進入金屬器時代，也可能是平埔族凱達格蘭人的祖先，到漢人來到台灣才結束。自 1959 年開始進行考古挖掘，到 1980 年已經因為豐富的文物而被交通部觀光局列為重要考古遺址，卻在 1986 年的時候因為遺址所在和省政府住都處規劃的「八里汙水處理廠」位置重疊，而產生了長達兩年的建設與文化資

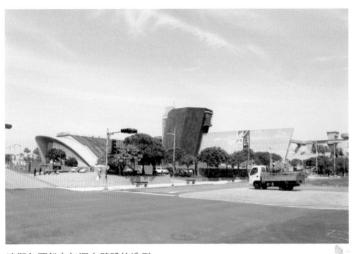

遠觀如覆船亦如洞穴壁體的造型，重現十三行人上岸後最初遮風避雨的情境，隱喻人類誕生建築行為的偶然時刻

1955
1957
1980
1991
1995
1998
2002
2003

重機儀裝板因遺址鐵器干擾而懷疑基地藏有鐵礦

由地質學者林朝棨勘查後定名為十三行遺址

交通部觀光局將八里鄉十三行遺址列為重要考古遺址

十三行遺址由行政院內政部指定為二級古蹟

決議在污水處理廠內興建工程動工

更名「十三行博物館」

館舍獲得台灣建築獎首獎

開館，同年獲得遠東建築獎首獎

廁所洗手台轉角貼附弧面磚便於擦拭清潔。除了整體造型的革新，追求細節的執行度亦為評價建築的標準

產保存衝突爭議。

　　爾後協調結果為僅保存整座遺址範圍的九分之一，汙水處理廠工程於 1992 年開工，補償方式是地方政府於 1995 年在一旁設立「十三行遺址文物陳列館」，1998 年更名為十三行博物館並開始規劃館舍，擇定孫德鴻建築師事務所規劃設計，並於 2003 年竣工開館。

由鯨背平台遠望大坌坑遺址，八角柱塔樓亦傾斜與之對話，象徵遺跡永遠無法完全還原歷史真相

孫德鴻畢業於中原大學建築系，後至美國賓州大學取得藝術學院建築碩士學位，返台後曾任職原作及大元建築師事務所，於 1995 年獨立開業，並時常在各種平台發表有關社會議題的建築評論。十三行博物館是該事務所第一件大型公共工程案，便得到多項獎項的肯定，體現建築師對於造型和空間的優越掌握能力。

　　不同於古典時代因源自私人玩賞式典藏的展示脈絡，社會對於博物館建築具備宮殿四平八穩的刻板印象，新時代的博物館是屬於全民的，理想的博物館空間若能與展品相互配合，對建築和展品都是相得益彰。而做為一個因遺址與公共工程範圍重疊而無法完整保存等因素，導致出土文物不豐富的消逝文明展場，對設計者而言雖然有很大發揮想像的空間，卻也是一個不小的挑戰。

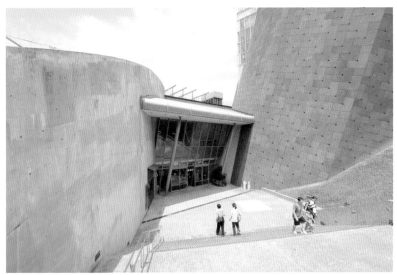

下挖入口塑造進入遺址的考古模擬意象

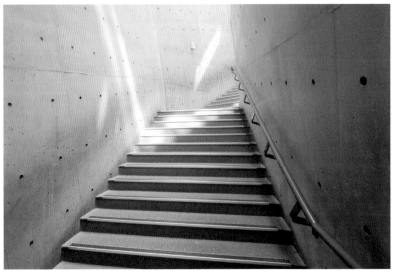

無法望盡進路景象，僅能隨光線摸索行進，一如面對史前史的不確定感

建築師採取的設計策略，並不直接挪用十三行文物的圖騰和裝飾，而是採取抽象和幾何量體組成的史詩格局，以「說故事」的手法隱喻先民飄洋渡海而來，上陸後披荊斬棘開墾新家園的歷程。故事被分為前後兩段描述，建築也分為兩個主要的量體。臨海的西北側弧形量體，一樓有教室、放映室、會議室和辦公室，二樓則為主要展示空間。外觀以鋼骨塑造出曲線，軸線呈放射狀遙指大海彼岸的文明原鄉，並以可塑性高的鈦鋅合金蒙皮，條狀的紋理就像滔滔白浪在翻騰，從大階梯通往弧形量體的頂樓看著遠方的海景，則是為了彌補今日基地原已無法見到海洋的自然地形，模仿歷史中曾經存在的沙丘，再現先民登高望遠的景象。

　臨路面側的直線量體屬於服務及機電設備空間，包含溫溼控管的典藏室，外觀造型簡潔俐落，朝向東南方伸展的兩道銳角造型的清水混凝土長牆，指向觀音山麓中人類學家認為是南島語族遷徙路徑上的大坌坑遺址，象徵對十三行人上岸後續走向的暗示，同時也具有為低陷入口阻擋東北季風的實際作用。預鑄清水混凝土的排列呈現傾斜的紋理，既象徵了來自海洋民族乘風破浪的動能，也呈現了歷經歲月洗禮，及在挖掘過程中歷經波折的遺址命運。棕色傾斜柱狀量體內部是個 18 公尺的挑空空間，遊客沿柱梯迴旋而上，內部則重現了考古挖掘的艱辛過程。

觀察清水混凝土牆上的光影變化，
為體驗本案空間的樂趣所在

在過去以中華中原文化歷史為國族歷史主軸的教育論述中，原住民或少數民族的歷史隱沒在地表下的深層記憶中。十三行博物館建築的著力刻劃，代表了以具體建築挑戰傳統思維中獨尊漢文化的歷史情結，新形式的陳列展示空間，也將遙遠的文明印記透過新時代的形式語彙與未來取得連結。

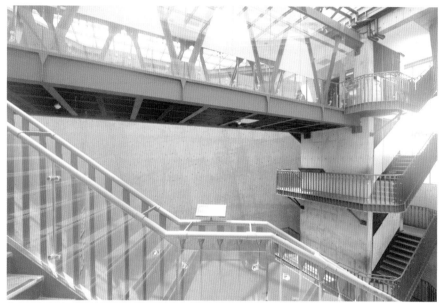

空橋原設計為透明地板，象徵以超然而模糊的俯瞰
角度跨越歷史，一如當年空軍飛行員的意外發現

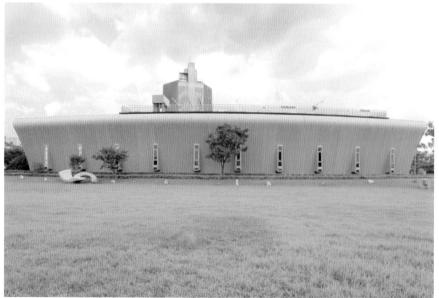

朝向台北港的大草皮為活動發生場所，
亦可模擬回想十三行人上岸的視野

因地處氣候潮濕海岸邊，外牆採材質耐久的咬合工法鈦鋅鋼板施作

經過最後兩道高牆戲劇化的空間壓縮，回到現代的日常世界，牆形也遙指可能的歷史探索方向

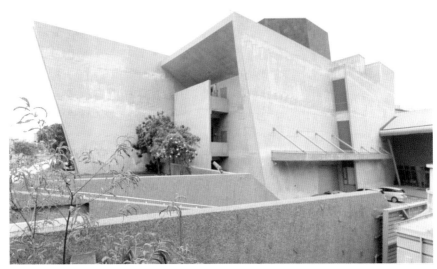

由行政區角度觀之如戰艦排氣孔，相較於南側正面隱喻歷史的浪漫曲線天際線，前衛造型呈現另一種剛硬美感

　　台中在台灣歷史上因遭遇各時期獨特的歷史因素數次與成為首都的機會失之交臂，但相較北高的宜人氣候和廣大腹地仍使其成為適於人居的地區，城市發展也持續抱注對文化活動關注，台灣唯一國家級美術館坐落於此即為一例，此案完工後經過 16 年進行改建，可分為兩階段介紹。

　　台中市區從北端的科學館開始，提供市民重要休閒城市綠帶，1981 年台灣省政府教育廳擇址原屬於台中農業改良場，農民以土塊築稻穀倉庫的「土庫里」，後劃為都市計劃第六號公園預定地新建省立美術館，比鄰的設施還有文化中心，與中山堂在都市中成三角配置成為一個更大的文化區塊，由太嶽建築師事務所的郭基一和詹耀文設計 1988 年完工啟用。

　　世界美術館的發展歷程，最初為上層階級收藏的展示，在西方工業革命後中產階級興起，逐漸成為城市中公民活動的公共空間。此案延續這樣的精神，希望透過「造街」的設計概念，讓觀者在自然而然的移動狀態，將殿堂級的經典藏品觀賞融入日常生活的休憩，達到寓教於樂的效果。

　　鋼筋混凝土構造的建築外觀採用富色澤變化的小塊黃板岩，塑造石造建築厚實安全的收藏寶庫意象，此外並無進行過多的立面分割處理。室內則以黑晶岩等

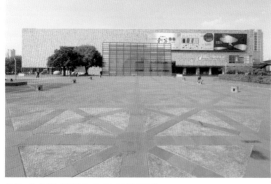

原先古典配置做為主入口的半圓拱門，經動線調整後成為立面的幾何造型元素

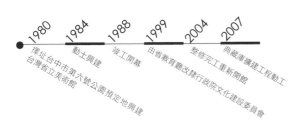

1980 探址台中市第六號公園預定地興建 台灣首立美術館

1984 動土興建

1988 竣工開幕

1999 由省教育廳改隸行政院文化建設委員會

2004 整修完工重新開館

2007 典藏庫擴建工程動工

貫穿多種機能空間的螺旋梯具舞台效果，行走於上的觀眾，本身亦如杜象作品《下樓梯的女人》般成為藝術品

深色材料鋪設地坪，與白色天花及牆面對照，達到莊嚴典雅的陳列效果。值得注意的是建築師在厚重外牆的基座及玄關與主量體銜接的轉角，這些在歷史主義古典建築最應加強結構，採用更厚重材料補強結構的地方，反而以玻璃帷幕開窗，製造視覺的衝突，可說是凸顯其為當代設計，而有別於古典建築的設計巧思。

　　建築採坐北朝南配置於公園中央，南面廣場陽光充足，正立面時常為向光面。從五權西街的半圓形拱形大門進入室內近 20 公尺的挑空大廳，將經過由六次階梯形轉折的展示空間，長達兩百公尺的參觀動線往英才路的出口行進。室內的大跨距構造，以正方形內畫對角切為四等分等腰直角三角形的雙向格狀樑組成，類似運用的著名案例，從 1953 年由路易斯康（Louis I. Kahn）的作品耶魯大學美術館（Yale University Art Gallery），到 1978 年由貝聿銘設計的華盛頓國家藝廊東廂（National Gallery of Art East Building）入口的三角形格子樑皆可見到，是現代主義美術館建築常見的手法，而量體東側層層遞降，則為與同為階梯狀量體的文化中心呼應。

東側弧型長牆做為範圍界定，亦有引導動線功能

1988 年的方案經過多年使用，顯現出 13,361 平方公尺的室內面積過於空曠、動線過長、展間分隔不明確等空間議題，有鑑於此，1999 年時已因精省而升格為直轄於文建會（今文化部）的國立台灣美術館，委由張哲夫、台灣餘弦（陳宇進、楊家凱）、柏森（陳柏森）等台灣擅長進行大型公共建案之經驗豐富的優秀建築師事務所組成的改建設計團隊，以不閉館的方式共同進行改善空間品質的整復建工程。新案主要面對的挑戰，就是再定義原來過於龐大的空間機能，使之更為明確並加以活化。

　　新案採用的手法，在語彙上與原案厚重的黃板岩區隔，使用 20 世紀末期流行的深色鋼構格柵、金屬窗框構成的玻璃立面，試圖帶入新時代的精神。在空間上則透過增加南北向廊橋穿透並切割原本巨大的量體，讓觀者移動於展覽室之間時，空間體驗與視覺變化更為豐富。同時原本藏寶庫式的巨大量體被打破，讓公園的遊客能從視覺上及實質的空間更輕易進入美術館，亦象徵在民主社會屬於公民的公共場所被逐漸打開。

色彩斑斕的石板為視覺感厚重的量體加入繽紛輕快的效果

中廊穿越過長量體，連接園區南北區域，廊橋可與展場以視覺對話

動線的更改顯而易見，半圓拱主入口被金屬玻璃隔柵封閉，改由主量體東側進入，縮短參觀的行進路程，但在正立面西南側鑿開一扇方窗引入南面陽光。過了收票閘口的大廳，原本的門廳「水牛大廳」，增加了一座鑲嵌藝術家肖像，不同傾斜角度套疊玻璃框架圍塑出「時間天井」與原有的採光天窗呼應，中間並有天橋從二樓穿過，這樣的空間模式不斷的在改建後的國美館出現，包括環繞大廳的鋼骨欄杆走道，稍微東側尚有一整條南北向穿越主量體的空橋，可在橋內觀看大廳展覽，也讓原本被龐大量體切斷的公園兩端得以對話。

後期以不同顏色的磁磚延續石材外牆色澤質感，統一色調中可見材質變化

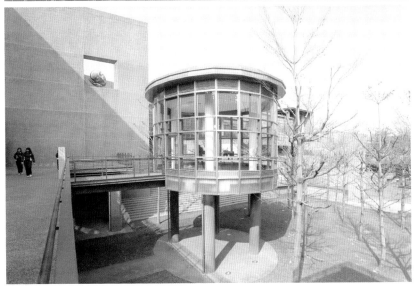

「E亭」以觸控式螢幕引介數位科技藝術，了解本案歷史沿革、展覽活動等訊息，反映智慧型手機普及前的空間需求及規劃思維

東側原有朝南美術廣場，整修時將其向下開挖一層樓高的土方，製造空間變化趣味，可說是整建工程幅度最大的變化。新建的下凹廣場名為「土庫之心」，與大廳代表農業社會的黃土水浮雕作品「水牛圖」和館址舊地名呼應，確立國家美術館的文化定位，廣場周邊則環繞多座大階梯、鏤空牆、落地窗、水池和懸挑落柱的資訊台，空間元素豐富多元，而地面層最東側景觀水池上的曲線無障礙坡道長矮牆，做為暗示展示區域邊境的界定元素，也是一種流行於 20 世紀的建築表現手法。

　　此案扮演中部地區美術教育與鑑賞的角色，歷經改建與重生，打破原本美術館置於首位的「藏品安全、保險堅固」等考量，活化予人廟堂高聳的印象，加入更為明顯的開放空間休閒功能，顯現屬於市民，更具人性的公共場所，應具備順應時代需求持續調整空間機能的彈性，方能維持場所活力，成為下一代人持續累積共同記憶的標的建築。

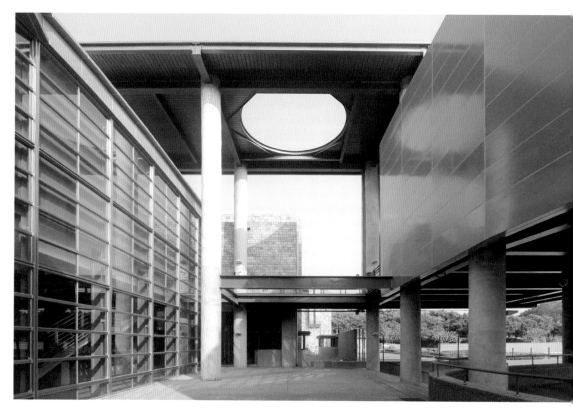

以金屬建材表現天圓地方的意象，
傳達現代與古老世界觀的連結

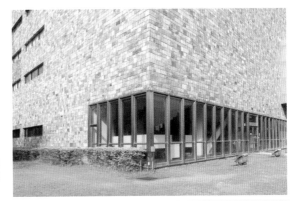

在古典建築中本應最為厚實的轉
角部位，做看似脆弱的落地玻璃
開口，製造衝突的視覺美感

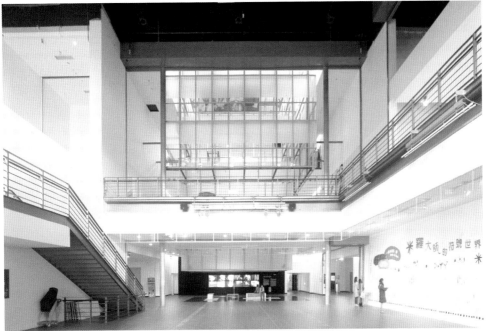

以金屬框架構成的採光井，為大
廳帶來視覺重點

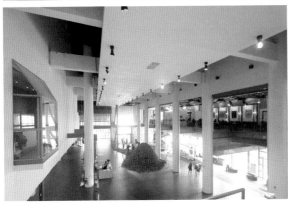

整合過大的室內空間，化整為零
成為適宜的展陳尺度為本案挑戰

九二一地震教育園區 [第一期新建工程]

卍 地址：台中市霧峰區中正路 46 號

卍 設計單位及建築師：大涵設計顧問股份有限公司／邱文傑
　　＋莊學能建築師事務所

　　羅馬時代的建築家維特魯威著作《建築十書》所闡述，在西方世界流傳千年的建築檢視原則「堅固、實用、美觀」，最被重視的價值「堅固」排在首位，也是建築做為人類工具最為基本的任務，西方建築莫不以經久耐用、彰顯永恆價值做為設計目標，即便是遵循自然興衰法則的東方木造建築，也為了追求堅固發展出精巧的結構系統。而建築要續存，除了要面臨人為破壞和材料年限，常見的天災「地震」更是結構技師的重大挑戰。而當大規模地震對人民的生命財產和建築造成重大破壞之後，我們該如何留下這個慘痛的集體記憶，做為因應未來盡可能避免慘痛傷亡的借鑑？

　　中華民國政府遷台後，因戰略考量而將台灣省政府由台北遷至中部分散風險，由台灣省建設廳副廳長劉永楙自英國帶回「花園城市」（Garden Cities）的規劃概念，產生了兩座做為省府員工宿舍的新市鎮，一為南投中興新村，一為霧峰光復新村。1999 年 9 月 21 日大地震，是台灣戰後傷亡損失最為嚴重的天然災害，位於車籠埔斷層的光復新村首當其衝，許多房舍倒塌，住戶大量搬離，村

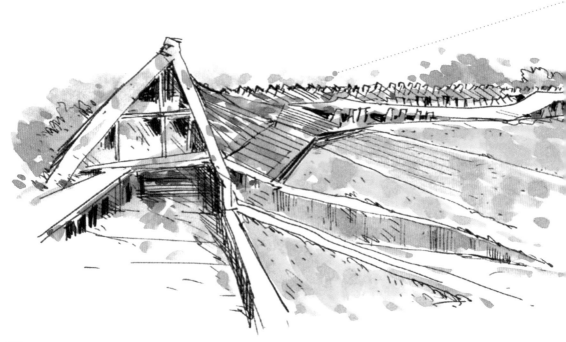

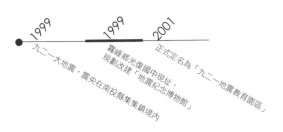

1999
九二一大地震，震央在南投縣集集鎮境內

1999
霧峰鄉光復國中現址，規劃改建「地震紀念博物館」

2001
正式定名為「九二一地震教育園區」

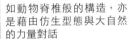

穿梭隧道般的展示空間，細數有關地震的各種知識，也帶領受傷的共同記憶走出傷痛

內的光復國中因地盤錯動造成操場跑道斷裂，產生最高達 250 公分的段差，與該校倒塌的校舍在媒體的影像播放下成為高知名度的災難地景，是當代人對九二一地震的集體印象之一。

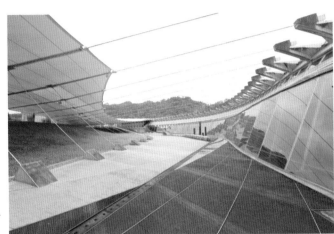

位於斷層，以針線縫合大地的意象為本案造型發想來源

如動物脊椎般的構造，亦是藉由仿生型態與大自然的力量對話

本案的設計主要構思者邱文傑，畢業於淡江大學建築學系，具有李祖原建築師事務所、哈佛大學建築暨都市計劃碩士學位、紐約州合格建築師等學經歷。作品則有活化新竹東門迎曦門的「新竹之心」、台東舊站活化更新及活化福興穀倉的彰化縣地方產業交流中心，處理新舊空間對話的經驗豐富，空間形式操作手法具企圖心。而本案擇址於震災後的校舍地景，也頗有以新建築保存自然文化景觀的共構意義。

　　園區全區包含殘留教室與司令台等附屬建築再利用的各主題場館，以及保留十分之七操場並與之共構的第一期工程「斷層保存館」，設計者運用斷裂操場的休憩區和座椅，做為製造場館內高層變化的元素，量體造型隨包覆斷層需求而有機生長，並與操場保留的部分結合恢復成完整的形狀。量體透明玻璃面對的操場空間，則連結室外景觀與室內展場，使內外地景透過視覺融合為一。

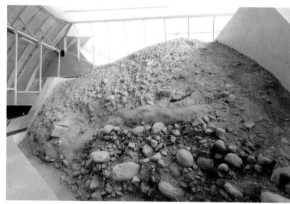

上／室內的斷層外露位置由地震學家擇定展示，呈現在人造空間中的自然環境
下／以垂直角度做為扶壁的玻璃雖由金屬框架支撐，本身也具有結構作用

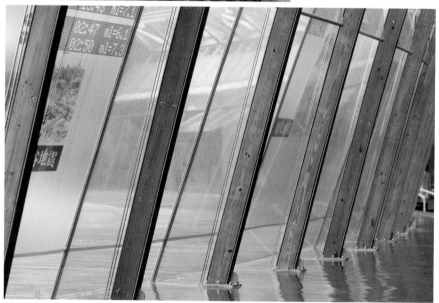

大多數鋼筋混凝土現代建築，皆以柱、樑及樓板構成空間，本案邀請結構專家渡邊邦夫參與設計過程，發展出剛性的懸臂式弧型預鑄版柱，至工地現場再插入地樑灌漿固定，搭配玻璃構成廊道展示空間，地面高層亦隨地形改變，突破傳統空間明確的垂直與水平構造，象徵傳統構造邏輯已由自然力量解構。

　　柔性的細鋼索拉撐版柱，則隱喻以針線縫合被撕裂的大地，再以如同輕撫傷口的薄膜覆蓋保護構造下的斷層帶，可謂成功的象徵概念轉化。從實用的構造強度而言，以高強度混凝土版柱與富韌性及彈性的鋼索構成，再加上金屬屋頂版與薄膜的構造系統，也傳達設計團隊期望本案足以抵擋下次不知何時會再發生的大自然挑戰。

上／金屬桿件與玻璃的接頭需
滿足微小的角度變化，是本案
設計及觀察重點
下／因室內空間獨特，空調藏
於地面與斜牆接面，以條狀裝
飾層遮蓋

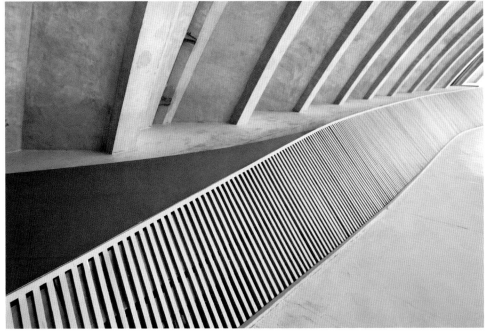

在企圖融入環境固有地形地貌的方面，可以看到建築師安排園區量體與景觀配置的用心。以縫合大地裂口針線為概念的主展館，往西遠望可見帶狀量體平緩伏貼於原本光復國中操場的斷層帶，接合操場平面與園區旁的山陵線，並與遠方八卦山脈平緩的天際線遙相呼應。而往東近觀展館屋頂一根根拉撐鋼索的預鑄混凝土斜柱，又和跌宕奇險的九九峰山系產生對話，在自然環境中創造大型博物館展示空間量體又不致與環境突兀。

古典時期的建築，時常掩蓋建築本身的構造系統，以繪畫、雕塑等裝飾塑造空間環境的氛圍。本案由如魚骨般連綿的結構系統構成的展示長廊，既是構造本身，也是構成空間氛圍的來源，或許能用「誠實」來形容。而本案顯著的形式表現，有論者認為建築師過於追求構造與空間形式的成就，未能誠懇回應一所兼具教育及紀念意義的博物館所應背負，對發展反省及對自然謙卑的社會責任，而也有認為剛性相互拉扯、充滿張力的造型正可表現在地震發生瞬間，看似天崩地裂的環境驟變。而引發這樣的關注與爭議，正是本案做為公共空間的價值之所在，在光復新村的空間使用方式必然面對轉型的未來，這樣的一座博物館也為社區提供更多思考的切入點與契機。

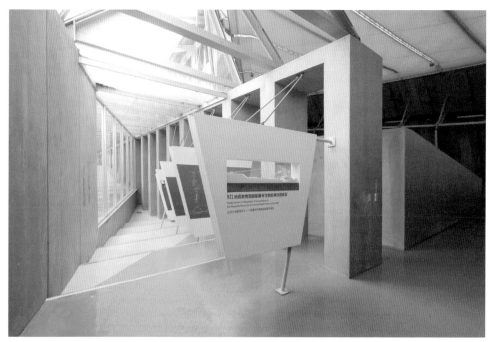

本案特闢展示區說明建築概念發
想與工法技術

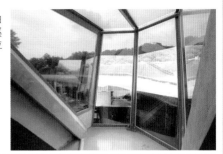
南向開窗可由室內觀察乾溪河床的斷層位移現象

屋頂造型與遠方九九峰跌宕起伏的山稜線相互呼應

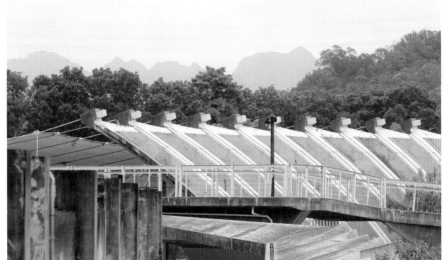

展現大自然力量的光復國中損壞校舍是園區內最具震撼力的展示區域,也是構造學研究的活教材

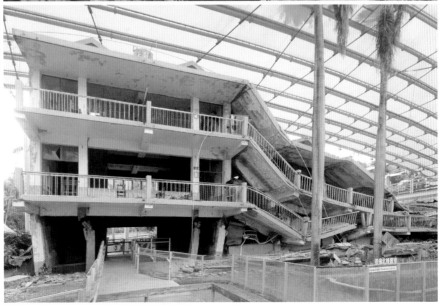

台北市立圖書館北投分館

地址：台北市北投區光明路 251 號

設計單位及建築師：九典建築師事務所 / 郭英釗、張清華

　　以《台灣省各縣市立圖書館組織規程》為基礎，台北市源自於日本時代的松山及城北圖書館，與戰後成立的古亭和城西圖書館，1952 年合併為台北市立圖書館，主管機關為台北市教育局。歷經台北升格直轄市、推行文化建設方案等政策，依照區域人口分布決定分館數量，至今每個行政區有擁有二至七處分館，其中北投區有五座，多數以生態方面的圖書做為館藏主題，也反映了北投在台北市擁有較多自然資源的現況。而位於北投公園內的北投分館，以其綠建築為設計理念的館舍聞名於世，2012 年獲得美國網站 Flavorwire.com 評選為「全球最美二十五座公立圖書館」之一，是除圖書館功能之外，北投區著名的觀光旅遊景點。

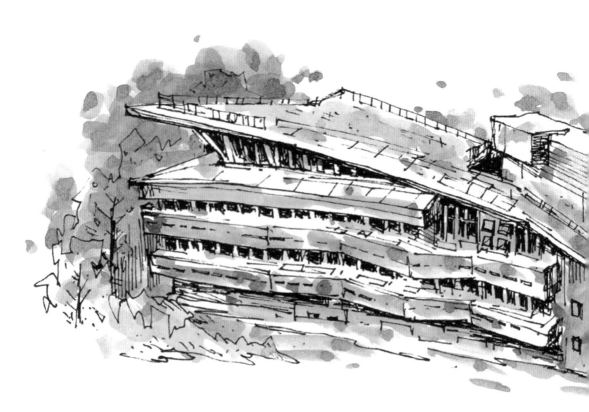

1960　　1977　　2001　　2006　　2007

成立陽明山管理局北投圖書館

撥交台北市政府管理

舊館被認定為海砂屋拆除重建

落成啟用

第6屆台北市都市景觀大獎首獎

第8屆公共工程金質獎特優

第6屆遠東建築獎長線建築獎入圍

第5屆遠東建築獎長線建築獎

第29屆台灣建築獎首獎

不同高度的扶手顯示設定供各年齡層讀者使用的意圖，也讓本案使用率及受社區歡迎度居高不下

　　台北市立圖書館北投分館前身為開館於1960年的陽明山管理局北投圖書館，1977年撥交台北市政府管理。館舍基地位於1913年在台北廳長井村大吉任內規劃設立的北投公園內，距離以往的北淡線鐵路新北投火車站，以及現在的捷運淡水線新北投站約兩百公尺，交通方便，能見度高，設立以來即做為地方民眾生活重心之一。2001年，原鋼筋混凝土分館館舍因位於硫磺氣侵蝕地帶，並經檢測被認定為海砂屋而拆除重建，遂委託由郭英釗和張清華建築師組成的九典建築師事務所進行新館規劃設計，於2006年落成啟用。

設框架供植栽生長攀爬，試圖融入公園綠化環境

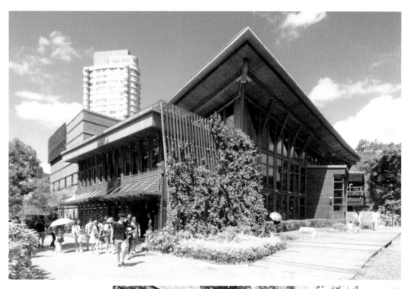

外觀由石板牆及集成材等呈現自然脈絡的建材構成主要表情

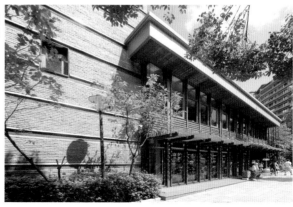

為配合基地已有近百年歷史，花木扶疏、植栽茂密的北投公園，在競圖之初，即要求參賽者朝符合環境標準的綠建築方向發展設計，而得到設計權的九典聯合建築師事務所，則決定以木構造為主要材料。九典事務所由成功大學建築系畢業後，至美國加州大學洛杉磯分校取得建築碩士學位的郭英釗，以及同為出身成大，後至美國賓州大學取得建築碩士的張清華共同主持，以永續經營，人與環境相容的生活為事務所的發展理念，綠建築的研發則是其理念的具體實踐。

　　人類的建築行為，或說整個文明發展進程，基本上是反自然的，尤其在工業革命以後，對於環境的造成損害的程度日益增強。而綠建築概念的誕生就是20世紀末期，人類對於發展文明卻傷害環境的反省。綠建築的定義是在設計建造過程，降低資源消耗及對人體健康與環境負面影響。由於座落在綠蔭成林的北投公園中安山岩地盤上的東西向狹長基地，東西有樹林，北側則有溪流，公園內多樣生態棲地也受到保留，基地內種植多層次雜生混種綠化的原生植物，並以生態工法製作臨溪堤岸。在拆除了原本鋼筋混凝土館舍後，為與環境達到融合，原本建築師欲以全木材為順應基地地形發展配置的新建館舍建材，但經結構計算落柱過多，便改由鋼構為主搭配室內外共七種木材構造使用，鋼結構造型則模仿樹枝狀發散配置。

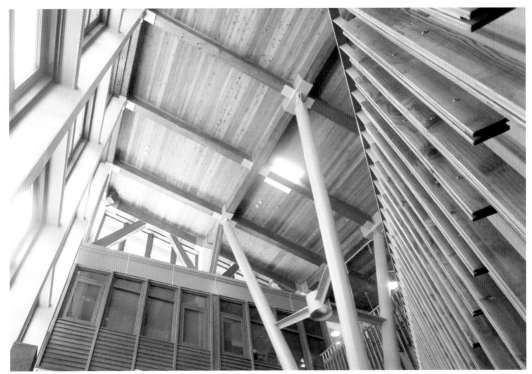

內部挑空以鋼管支撐，在有限的
基地範圍內創造戲劇化的空間

建築由於南面日照均勻豐富，廁所、機房、辦公室等服務空間配置在南側，處於自然環境中的北側陰涼舒適，則主要設置閱讀區。西側日曬過強因此未設窗戶，外牆的雨淋板則是日本時代常運用的外牆建造方式，並搭配石材做為變化，及呼應基座岩盤，另外包括東側在內的其他三面則以大面落地玻璃窗採進充足光線，利用挑高夾層高低窗在室內產生自然通風，於室內製造對流並使用出挑簷廊和色板玻璃防止過多的光線進入室內造成溫度過高，傾斜的屋頂則以格柵和可發電十六千瓦電力的太陽能板做為兼具轉換能源效果的隔熱層，並透過良好的雨水回收系統供給爬藤植栽生長所用，預期使建築本生的植生與環境融合。

　　各樓層功能分配方面，一樓為主入口，設有服務台、期刊區和查詢區；二樓為書庫、會議室；地下一樓則是童書區和視聽區，三層陽台皆設有戶外閱讀區，讓讀者在樹林中感受自然氣息，其中最具巧思尊重歷史的配置安排，則是走廊向東望做為視覺端點的背景主角，便是位於其東側的日本時代建築北投公共溫泉浴場（現北投溫泉博物館），場域因此產生新舊時代的對話。

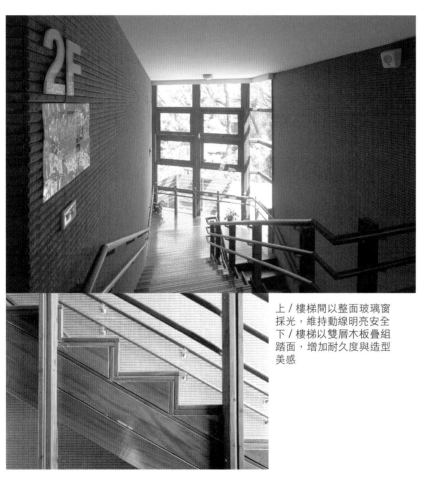

上／樓梯間以整面玻璃窗採光，維持動線明亮安全
下／樓梯以雙層木板疊組踏面，增加耐久度與造型美感

北投圖書館富盛名的綠建築特色，是一個台灣建築界對於環境友善的象徵性指標作品，但其美景和交通易達的區位，也使得原應肩負圖書館功能的空間，成為太多遊客關注的觀光景點，失去了應有的寧靜。這或許是此類建築在台灣尚不普及的過渡情形，也可見建築完工後所會遭遇的問題，並非設計當初便能周全考量。

而以往社會對於圖書館的印象，多延續封建及殖民時代，做為以政治權力達成典藏與教化機能的象徵，所選擇的四平八穩的學術殿堂穩固形象，地方型圖書館也多為隱身公寓，或者其貌不揚的現代主義方盒。本案因其獨特的造型及先進理念，在可能被過度觀光化的情境下，其實也提供了社會另一種對於圖書館的想像，也讓社區居民更樂於利用此公共設施。以此角度觀之，其開創性地位，或可做為其價值的評斷依據。

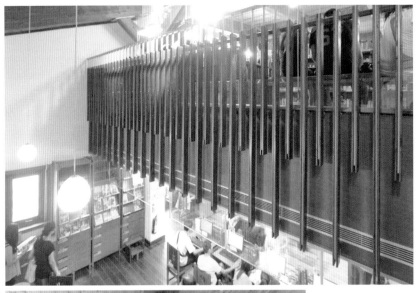

上／室內裝修與家具以木作為主要基調，色澤溫潤舒適不刺激視覺
下／室內仿樹枝狀斜撐柱以金屬構件相接，創造如身處森林的閱讀環境

北側外廊端景為前身是公共浴場的北投溫泉博物館,展現本案嘗試與歷史對話的企圖

遮陽板使室內避免陽光直射,減少耗能,造型亦使量體輕量化

斜坡屋頂將雨水引入回收槽,再利用回收水澆種植栽及供廁所使用

高雄世界運動會主場館

地址：高雄市左營區世運大道 100 號

設計單位及建築師：伊東豊雄＋劉培森建築師事務所

　　透過大型體育賽事所需的活動空間營造，凝聚市民對城市的認同，做為提升城市整體發展的契機，此種策略思維從兩千多年前的奧林匹克到一千多年前的羅馬競技場皆然，在近代更做為振興城市再生的利器。但大型場館的建設，對於地方政府而言不啻是沈重的財政負擔，是故中央的挹注也不可或缺，投資在哪座城市，便提昇為全國區域規劃層次的考量。

　　2009 年由台灣取得主辦權的世界運動會便是如此。此世界級的運動競賽項目由國際世界運動會協會舉辦，以非奧運會項目為主，於每屆奧運次年舉行。主場館雖由高雄市政府興建，然世界體育賽事的申辦屬於國家級的活動，由行政院體育委員會主導，從場館名稱的決定，即可看到中央與地方的折衝協調。原本透過民眾票選得到的「龍騰體育場」之名，與建築構造型態呼應，而高雄市政府認為不夠響亮要求更改，最後得到「國家體育場」的正式名稱。

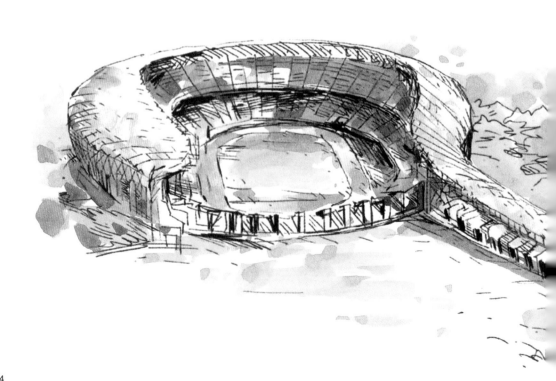

2006
動工

2008
主場館命名活動

2009
完工。
世界第一座有開口的體育場
2009 世界運動會開幕式、
閉幕式舉行

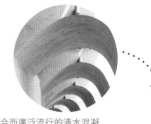

 在日本因與極簡美學契合而廣泛流行的清水混凝土，是否適合台灣氣候有待長時間觀察。建築師伊東豐雄在台灣各緯度大城市皆提供了參考樣本

　　此案透過在荷蘭鹿特丹辦理招商，並由多國專家組成評審團的國際競圖，選出日本建築師伊東豐雄的作品，這是考量場館即將登上國際舞台，從打造初期即以國際規格看待。並由互助營造工程公司得標承造，造價 52 億 5 千萬元新台幣，團隊包括日本竹中工務店及劉培森建築師事務所。由 2006 年開始規劃設計，2009 年完工。基地位於左營海軍官校旁擁有 19 公頃的廣大腹地，一公里內有捷運站，至市區交通便捷，所以有條件將場館建築週邊的區域，在景觀部份委由中冶環境造形顧問公司，利用既有樹木打造成綠林中的都會運動公園。場館工程的排污雨水配置與基地原有系統也得到妥善的整合。

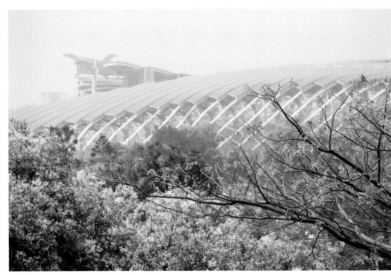

藏身於宏南社區台灣欒樹後的本案，如同優游雲海中的潛伏巨龍

螺旋箍筋工法比起傳統箍筋可省下一半的箍筋量及二氧化碳排放量，符合環保趨勢

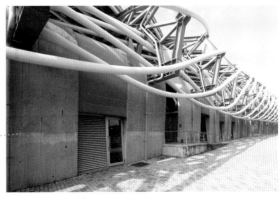

建築師伊東豊雄出身東京大學建築系，畢業後進入日本代謝派建築名家菊竹清訓事務所，1971 年獨立開業，設計理念致力探討建築的社會性，在國際上獲獎無數，並以 2013 年的獲得普立茲獎達到成就巔峰。世運會主場館是其在台灣完成的第一個設計作品，此案特色不在於建築內部空間的營造，而是整體構造和場館形式的創新。不同於一般封閉式或對稱形式的體育場館，世運場館採取開放式空間與流動造型的觀眾席別具一格，從空中俯瞰，包圍體育場的看台圍繞成一個問號的弧線造型，並利用南台灣充沛的陽光，隨著一天時序變化，在場內營造不同角度的光影效果，場館構造包圍著擁有國際標準 400 公尺跑道等田徑競賽場，為台灣第一座取得國際田徑總會一級認證之田徑場場地，也是在台北中山足球場被轉做花博展覽館之後，台灣唯一一座由國際足球總會認證的足球場。

　　此案透過在荷蘭鹿特丹辦理招商，並由多國專家組成評審團的國際競圖，選出日本建築師伊東豊雄的作品，這是考量場館即將登上國際舞台，從打造初期即以國際規格看待。並由互助營造工程公司得標承造，造價 52 億 5 千萬元新台幣，團隊包括日本竹中工務店及劉培森建築師事務所。由 2006 年開始規劃設計，2009 年完工。基地位於左營海軍官校旁擁有 19 公頃的廣大腹地，一公里內有捷運站，至市區交通便捷，所以有條件將場館建築週邊的區域，在景觀部份委由中冶環境造形顧問公司，利用既有樹木打造成綠林中的都會運動公園。場館工程的排污雨水配置與基地原有系統也得到妥善的整合。

混凝土柱單元構件朝頭尾兩端逐漸
縮小，邏輯如同生物骨骼排列

建築師伊東豊雄出身東京大學建築系，畢業後進入日本代謝派建築名家菊竹清訓事務所，1971年獨立開業，設計理念致力探討建築的社會性，在國際上獲獎無數，並以2013年的獲得普立茲獎達到成就巔峰。世運會主場館是其在台灣完成的第一個設計作品，此案特色不在於建築內部空間的營造，而是整體構造和場館形式的創新。不同於一般封閉式或對稱形式的體育場館，世運場館採取開放式空間與流動造型的觀眾席別具一格，從空中俯瞰，包圍體育場的看台圍繞成一個問號的弧線造型，並利用南台灣充沛的陽光，隨著一天時序變化，在場內營造不同角度的光影效果，場館構造包圍著擁有國際標準400公尺跑道等田徑競賽場，為台灣第一座取得國際田徑總會一級認證之田徑場場地，也是在台北中山足球場被轉做花博展覽館之後，台灣唯一一座由國際足球總會認證的足球場。

上／曲線混凝土柱造型力道強，在陽光下呈現清晰線條
下／場館內部全景，看台以顏色區分區域

場館弧型流線造型的螺旋連續體，由具節能專利的螺旋箍筋工法所構成，不但打破鋼構外露結構剛硬的傳統印象，成就「百鍊鋼化為繞指柔」的意象，更比起傳統箍筋法也可省下一半的箍筋量及二氧化碳排放量。值得一提的是看似柔軟構造的耐震等級，場館設計經台灣大學工學院地震工程研究中心外審，申請耐震標章，並經中華建築中心專案委員會核准通過為高雄市首件獲頒耐震標章之公共工程，具防震指標性意義。一年可發電 110 萬千瓦電力的無框式太陽節能板設計也是場館成為綠建築的成就之一，舉行賽事時可供應照明及空調，特別是夜間賽是所需的充足照明，平時則可將多餘電力出售給台電。

因傳媒普及，在現代世界的國際交往中的非大規模戰爭時期，體育活動和賽事可說是國家參與國際交流最為直接，能見度也最高的行為，有識之國莫不傾注全力支持體育活動的發展。現代奧林匹克之父顧拜旦在奧運宣言中言：「最重要的不是輸贏，而是參與。」世運主場館做為高雄乃至台灣參與國際賽事的入場舞台，可說是交出一張漂亮的成績單，期望透過嶄新建築觀念的場館興建，對台灣體育活動的永續發展亦有鼓勵功效。

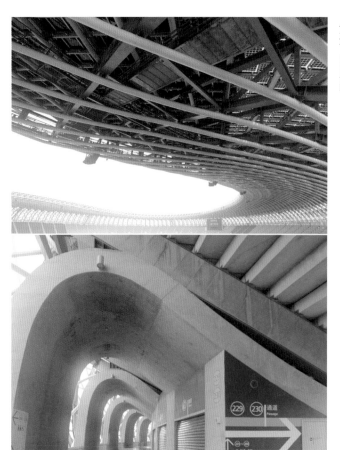

上／鋼構架整體串聯，如大網編織包覆塑造本案
下／支撐上方看台的構造同時構成下方廊道，在羅馬競技場即可見到此種空間模式

剪刀梯有助於短時間
內疏散離場觀眾,設
置於開放場館亦可避
免煙囪效應

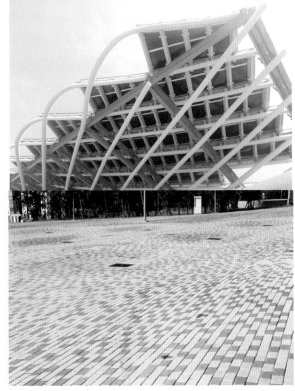

屋頂設置太陽能光電
板,於賽事進行時可
供應館場七成用電需
求

場外環繞地磚排列如
同場內奔跑的運動員
般充滿速度感

蘭陽博物館

地址：宜蘭縣頭城鎮青雲路三段 750 號

設計單位及建築師：大元建築師事務所／姚仁喜、孫德鴻

　　延續前述幾個宜蘭經典案例的社會背景和政治氛圍，進入上世紀與本世紀之交，宜蘭人仍積極的在開創屬於自己的建築史。1989 年，地方人士提出興建「開蘭博物館」構想，1991 年由台灣省教育廳協助設立，次年成立「博物館籌建規劃委員會」，並擇址從台北進入宜蘭的第一站——頭城鎮烏石港區，正式定名「蘭陽博物館」。1994 年起，籌建委員會委託自然科學博物館及台灣大學城鄉研究發展基金會共同組成規劃小組，執行「蘭陽博物館整體規劃案」，2000 年經評選由大元聯合建築師事務所獲得蘭陽博物館設計監造權，由中央與地方對半分攤建造經費，2004 年動工，2010 年開館，並於同年獲得「台灣建築獎」首獎以及公共工程「金質獎」特優。

下沉入口的設置手法可與十三行博物館相比擬，目的為隔絕濱海公路吵雜交通，並利用與大廳視覺高差，沿壁面紋理延伸感受大廳氣勢

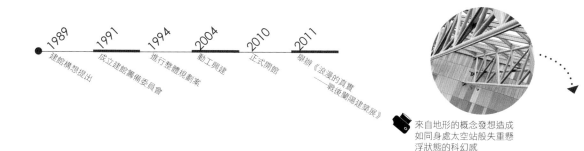

1989
建館構想提出

1991
成立建館籌備委員會

1994
進行整體規劃案

2004
動工興建

2010
正式開館

2011
舉辦《浪漫的真實
——戰後蘭陽建築展》

來自地形的概念發想造成
如同身處太空站般失重懸
浮狀態的科幻感

　　戰後大舉流行，席捲全球的現代主義，是一種去地方、去脈絡的國際樣式。至今仍有許多世界知名的建築師，認為優秀的設計不需要配合環境，應該超越地方原有的傳統紋理創造新秩序，如 Zaha Hadid 即為代表人物。與之相對的地域主義，尊重地方固有的文化養分，從上世紀中末葉為反省現代主義而產生，至今也在建築思潮中佔有一席之地。

　　本案由姚仁喜領導的大元建築師事務所，主要概念的發想者則為孫德鴻建築師。姚仁喜畢業於東海大學建築系，1978 年獲得美國加州大學柏克萊分校建築碩士，1985 年成立大元建築及設計事務所，與孫德鴻皆屬於受現代主義教育成長的當代台灣建築中堅世代，在作品中運用當代建築的材料和語彙也相當熟稔，卻選擇了在這個為了展示地方文化和歷史的博物館，融合現代和地域的思潮，回應烏石港當地原有地景的設計手法。

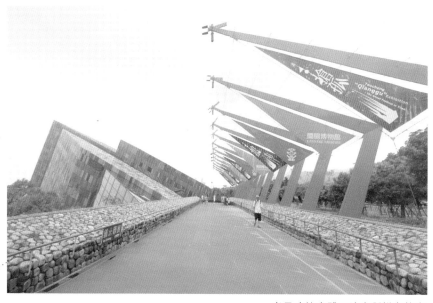

考量建築本體不適宜懸掛宣傳布
旗，入館步道上設置與館舍造型
相襯的宣傳旗桿

清代原為繁榮商港的烏石港，在一次洪氾淤積之後造成河道改道，逐漸成為地方性的漁港，鐵路通車之後，更減弱了港口的交通功能。烏石港最著名的特殊地景，即在於一邊緩斜、一邊陡峭的單翼礁石，當地也因此得名。蘭陽博物館臨水一方，由地平線拔起的整體造型，即為取法礁石的幾何造型，超過 30 公尺的屋頂分別和兩側地平線呈 20 和 70 度的夾角。

　　表面石材的選用，除了符合環境色調，細緻的區分和排列，則是轉化自韋瓦第小提琴協奏曲「四季」旋律的樂譜，將不同顏色的花崗岩轉化為音符，此靈感及來自於孫德鴻的發想。把蘭陽平原四季分明的氣候和不同面貌的地景風光融入建築外觀，護欄以卵石疊砌，也運用了當地原有的素材，不鏽鋼等現代性強烈的建材則多運用於室內。而建築配置將主體建築緊鄰北部濱海公路，集中於基地西北側，保留最大面積的濕地作為生態公園，也是尊重原有環境紋理的友善做法，而基地本身的庭園規劃，也納入博物館整體規劃的範圍。平面的三角形伸入海邊濕地，既考量觀者在室內與龜山島的視覺軸線，也像是在回應當年舟楫連綿的歷史意象。

行政人員獨立入口，設於石塊斷開的玻璃面上

與厚重石材一同構成外觀的，是以桁架構成，視覺穿透性強的大面積玻璃帷幕，保持博物館室內明亮開敞的空間氛圍，也符合宜蘭時常受到東北季風侵襲的多雨氣候需求，並營造公共展覽建築應有的開放自明性。從外觀之，玻璃表面的輕巧與石材錯位，在視覺上化解了仿礁石量體的沉重感，桁架構造的光影隨時間投射在室內，則可感受到時間變換而與環境有所聯繫。

　　室內的長階梯與廊道，延續了孫德鴻建築師於十三行博物館的空間經驗，讓觀眾在行進間感受到有別於日常生活空間體驗的異質性尺度。比較可惜的是整棟建築量體造型特別，結構系統卻未成為營造空間美感的一部分，除了支撐玻璃的桁架以外，大多數結構隱而未現，碩大的量體，難免有些像是直接由模型等比例放大的不真實感。

南面造型如玄武岩柱突出地面，色澤採用與環境和諧的大地色系

石材排列邏輯，轉化自韋瓦第小提琴協奏曲《四季》主旋律，選擇四種深灰基調石材，搭配三種表面處理方式，搭配出代表12個全、半音的12種材質。設計手法反映建築師養成教育及生活品味

室內樓層的安排分為四層，動線安排為從一樓大廳先至二樓序展廳，了解宜蘭誕生的背景知識，接著依序由電扶梯直上四樓山之層，再下至三樓的平原層和二樓海之層，從自然環境到人文風貌各面相了解宜蘭的多元面貌。蘭陽博物館從開館至今，參觀人數眾多，成為蘭陽地區的著名景點，兼具環境教育與建築欣賞的功能，期許館方持續提升在無障礙設施等細節上的改善，由裡到外成為台灣的博物館品質的典範。

考量烏石礁溼地生態，本案主體集中配置於基地西北側，盡可能保留最大面積的溼地生態公園

大廳最大面積採光低輻射 Low-E 玻璃，設置於光線較為柔和的東北面，變換的天色與晴天時的架構光影亦為自然展品

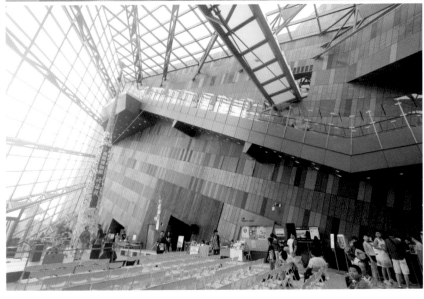

有別於古典建築需區隔內外語言，現代建築的室內外牆體允許呈現同樣的質感及排列語言

連接兩端展廳貫穿空中的玻璃橋，本身亦具有觀景台的功能

臨西側構築於卵石堤上，落實本案由土地生長而出的意象

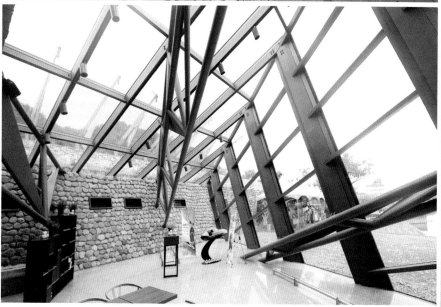

向山行政暨遊客中心

地址：南投縣魚池鄉水社村中山路 599 號

設計單位及建築師：團紀彥建築設計事務所
＋蘇懋彬建築師事務所

　　九二一地震後，台灣百廢待興，有鑑於數十年來國土規劃、生態保護、公共建設等和空間環境息息相關的議題，多淪為地皮投機炒作的附庸而缺乏縝密計畫和討論，自 2002 年起行政院長游錫堃任內，開始推動「挑戰 2008 國家發展重點計畫」，和建築有關的計畫分為新校園、社區營造、套裝旅遊、國家門戶、城鄉風貌、生態工法、河川運動及文化建設等項目，揭櫫以人為本、永續發展的核心價值，強調政府公共建設對於環境的關照，在加州大學柏克萊分校建築博士、實踐大學建築設計系副教授政務委員林盛豐籌劃下，整合經建會、教育部、交通部等單位，大刀闊斧地改造台灣的地景地貌。十年後回首，或因財政因素影響，或因政黨輪替政策無法連貫，計畫內的改造個案成敗互見，而位於日月潭畔的向山行政暨遊客中心，可說是其中理念完成度較高的案例。

2003
交通部觀光局推動台灣地貌改造運動，
日月潭風景區被納入重點規劃項目

2008
起造

2010
向山遊客中心及日月潭
國家風景區管理處落成

本案以兩座量體構成，
時而交纏時而對望，是
作品與自身的對話

　　日月潭是台灣第一大天然湖泊，滿水位時面積約達八平方公里，湖光山色美不勝收，原住民邵族世居期間，清道光年間即見於史冊。而日本時代，台灣電力株式會社也早在 1918 年開始進行發電所規劃，1934 年完工名為「日月潭第一發電所」，規模為台灣第一、全球第七。可說是兼具自然與人文深度的觀光景區，1970 年被內政部定為風景區，2000 年劃入鄰近範圍成立日月潭國家級風景區，長年皆有如泳渡、花火節、音樂嘉年華等許多活動在此舉行，是台灣極具知名度的重要觀光景點，周圍觀光設施、旅館和民宿逐年興建，因此具有為管理觀光行政事務單位，交通部觀光局日月潭國家風景區管理處打造辦公空間的需求。

東西兩座造型如迴力鏢的
量體，交錯縫隙如山谷，
跨距 35 公尺的山洞貫穿
其中，使全區皆可觀得日
月潭景觀

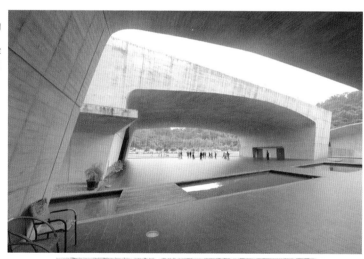

僅使用一次的模
板木紋保留於清
水混凝土表面形
成具有質感的紋
理

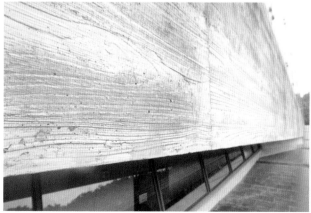

現代主義發展以來，建築設計不再對自然界表示謙卑，台灣山區時常可見工整的水泥方盒散落林間，造型線條與色彩皆顯示人造與自然環境的不同。西班牙建築大師高第曾言：「直線屬於人類，曲線屬於上帝。」闡明建築活動做為人類文明展現即與自然環境相悖的本質，但是數位技術運用的普及，使得建築發展自由線條造型以往在營造方面的門檻被跨越，流線型量體的建築作品不再難得一見，如英國建築師札哈哈帝（Zaha Hadid）便是世界著名的代表人物。而向山行政暨遊客中心，為追求融入自然環境的理想，也採用流線造型做為建築的主要風格。

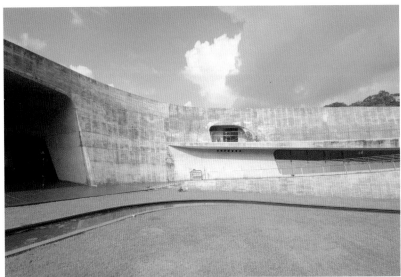

上／平滑表面與草皮皆為人造感強烈的空間元素，卻能融入自然環境，量體伏貼感如同自大地生長而成
下／行政區內廊開長窗引入光影變化

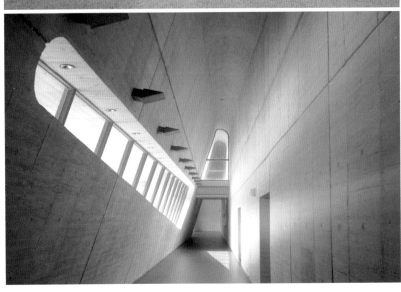

負責此案的團紀彥是日本著名建築師，曾祖父是戰前大財閥三井會社總裁，與政治名門鳩山家族也是親戚，接受的自然是上層社會而非庶民的美學品味陶養。他畢業於東京大學和耶魯大學，師從名建築家槇文彥，曾獲得日本建築學會獎、新建築獎和 JIA 新人獎等榮譽，對都市規劃有獨到的見解，也十分注重人與環境的關係。

　　2003 年團紀彥來台參加行政院國家發展計畫的地景地貌競圖，獲得此案與桃園國際機場改建案的首獎。他運用日本禪意精神，在觀光環境日漸紛擾的日月潭風景區中重新找回原有的靜謐與神祕氣質，回應日月潭的晨曦薄霧之自然環境。相較另一個荷蘭建築團隊 Studio Sputnik 遊樂場意象的歡慶氣氛截然不同，建築團隊運用日本現代最能反映禪意境界的素雅建材木紋清水混凝土，並以低矮量體的建築造型，將佔地碩大的空間量體盡可能的藏於日月潭西側的山林之間，省道台 21 線途經之處。基地配置安排的手法，是將兩棟回力鏢造型的彎曲平面量體左右相對，圍塑出綠草鋪面廣場，水景環繞穿梭在量體間，在北側利用無框池的視線錯覺與日月潭融為一體，在意象上連結自然與人造景觀。而建築本身無論是材質、造型和量體的流動感都無疑是當代數位建築的表現，但空間的營造，卻隱含傳統東方造景的意境。

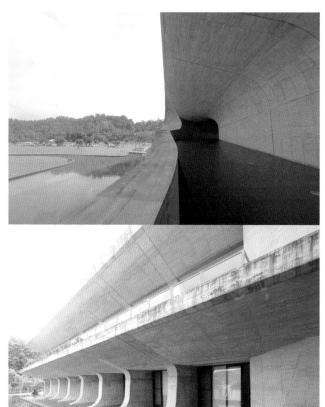

上／爬升至頂樓觀景台的路徑曲折，可盡賞周邊地貌景觀
下／辦公區開窗面對日月潭，有如景觀渡假飯店

中國園林和日本庭園的空間雖然不盡相同，但相較於歐西明確開放的造景原則，皆包含了「隱」的思想，讓遊賞者優遊在曲徑通幽、柳暗花明的配置巧思中，透過借景、不經意得到視覺開敞的舒適感。這樣的安排最初是為了讓園林和庭園的主人，在喧囂市街中營造宛如置身山林間的錯覺。而向山遊客服務中心的基地原本就在台灣最美的山水之間，設計團隊更是沒有錯過這樣優良的條件，利用彎曲的量體排列出迂迴動線的視覺效果，南北向貫穿兩個量體的 34 公尺混凝土拱門，則予人視野大開，柳暗花明的山水氣勢，是全案最具戲劇效果的觀看角度。

　　歷經改朝換代，日月潭的美景總是宣傳台灣風光的必遊勝景。然而爭先恐後親近湖水，為搶得最佳景觀的建設，櫛比鱗次的占據自然地景，反而使得自然風光蒙上太多品質不佳的人造設施，此為台灣國土規劃與景觀管制之失能。面對這樣的現況，向山服務中心做為公共行政建設，從選址即避開熱鬧的商業區，低調隱匿於山林的用意值得稱許，此建築之所以經典的價值，也不僅止於營建工法和量體造型等技術層面，而在其人與自然和解共生的精神。而此案是否能將這樣的空間品質和精神推廣至對區域影響最鉅的商業設施，則是建築業界是否有能力引領旅遊業界風氣的挑戰。

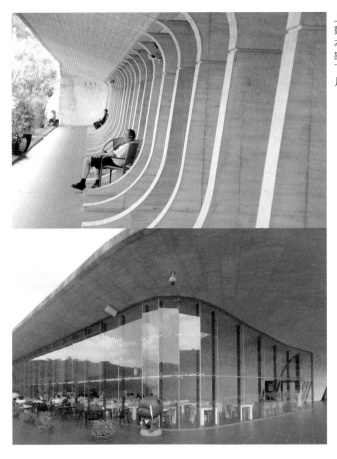

上／辦公室板柱乍看如可動式機械構件，為平滑的本案加入明確的結構構築感

下／連續落地玻璃窗將日月潭景觀納入咖啡廳

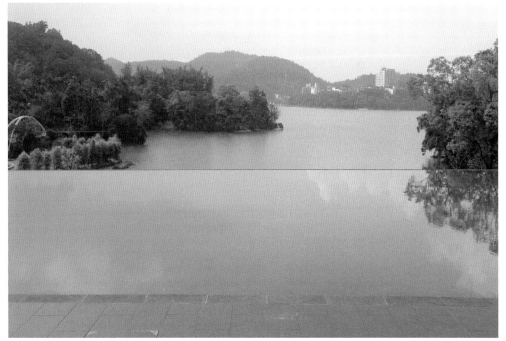

水池邊界與日月潭連結，是已成
公式的常見設計手法

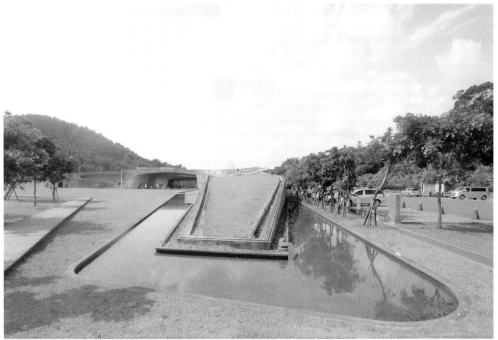

園區水景以弧形轉角與建築線條
相呼應

六堆客家文化園區

地址：屏東縣內埔鄉建興村信義路 588 號

設計單位及建築師：謝英俊＋第三建築工作室

　　漢人分支之一的客家民系廣布全球，人口達六至七千萬人，是對世界文化影響深遠的民系，但在台灣族群構成中則屬於相對弱勢。李登輝總統時期開始推動客家文化保存事務，陳水扁總統任內成立客家委員會專責主導，這是在民主的選舉制度下，才會因政治考量而催生的文化政策，挾每年為數頗豐的預算，對於台灣的地景環境造成不少實質的影響，其中國家級的客家文化園區設置是客家政策中的重要內容。

　　兩處國家級的客家文化園區隸屬客家委員會客家文化發展中心，分別擇址於客家族群聚集的苗栗銅鑼及屏東六堆。其中台灣客家人最早聚居的六堆地區，起源於康熙年間朱一貴事變，原籍廣東潮州府和福建汀州府的客家移民，在高屏溪流域以東聯合 13 大莊與 64 小莊組成的團練防衛組織，分前、後、中、左、右、先鋒堆，並且以「堆」而不以「營」為名來表示不僭越官府正統軍隊。

　　往後六堆每遇亂事便集會推選大總理領導應變，在雍正年間的吳福生事變，以及乾隆年間的林爽文事變都發揮安定鄉里的功效。日本時代初期因參加抗日戰爭而遭解散，六堆遂轉變為地區名詞，團練組織的活動轉以網球運動來代替，範圍包括高雄市美濃、六龜、杉林、甲仙、旗山等區及屏東縣高樹、里港、鹽埔、

傘架構造可拆卸、重複組裝與更替，可置於謝英俊建築師以構築性為特色的作品脈絡中理解

九如、長治、屏東、麟洛、內埔、萬丹、竹田、萬巒、潮州、崁頂、新埤、佳冬等鄉鎮市。

六堆文化園區的設置目的，在於保存南台灣的客家生活風貌，並推動民俗藝文發展、促進地方特色產業及區域觀光行銷價值，並兼具學術交流與文史資料保存功能，是近年流行以文化帶動經濟，以經濟保存文化的政策願景。基地所在的內埔在六堆中屬於後堆，客籍人口達 60%，地勢平坦，產業以農業為主，以東港溪與「先鋒堆」萬巒為界。

建築師謝英俊畢業於淡江大學建築系，自九二一大地震起致力於災區重建，陸續累積四川大地震、南亞海嘯及莫拉克風災等救災造屋經驗，發展出許多災民可負擔的構造方式，並提出居民「協力造屋」模式。特殊的建築經驗曾代表台灣參加 2006 年威尼斯建築雙年展、2009 年威尼斯藝術雙年展、同年深圳香港城市建築雙城雙年展及 2011 年「朗讀違章」建築展。並因人道關懷及協助弱勢等精神，先後獲頒九二一重建委員會重建貢獻獎、美國柯里史東 Curry Stone 設計獎首獎及第 16 屆國家文藝獎。

園區占地 30 公頃，其中最引人注目的主要構造，是六座以「客家笠嫲」和「美濃紙傘」為意象的棚架。清代方志記載屏東「阿猴林大樹蔽天，行數日不見日色」，如此原始林景觀在數百年來的開發已不復見，而重現當年密林樹冠蔽天的遮蔭意象，也是建築師在園區創造的主要概念。相較於苗栗銅鑼的國家級客家園區，劉培森建築師在丘陵地形上以象徵半月池的大型量體將機能置於其中，位於平緩地景上的屏東客家文化園區，以棚架構成的場所有較強的組構感，以及看

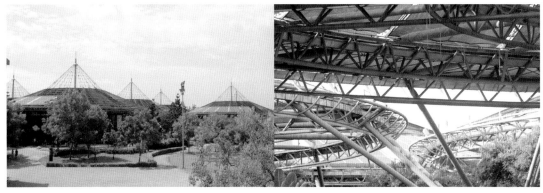

傘架景觀區以此地曾經存在的原始林為概念，以人造物紀念砍伐這片森林的開墾行為，見證人為環境與自然環境的消長過程

概念雖源自傳統斗笠及油紙傘，錯落排列卻呈現高科技的未來感

似可持續發展及延伸空間的有機生長狀態，和謝英俊建築師長期以來以簡易構架發展住宅系統的精神異曲同工。

　　園區北側此六座棚架是斗笠和油紙傘等客家傳統文化意象的抽象轉化，棚架之下被設定的空間機能各不相同。入園後首先進入的遊客服務中心為第一座，提供園區資訊與商品販售；南側第二座工藝產業館，展示及販售客家常民文化商品；往北第三座噴泉廣場是園內最受歡迎的設施，棚架下無建築，地面定時噴泉供遊客嬉戲，是回應六堆炎熱氣候的貼心設施；再往北三座棚架下則各為市集、食堂和廁所。六座大小不等的傘狀棚架上設置太陽能光電板，並有雨水回收系統清洗廁所，棚架下建物亦使用可回收環保建材，將建築對於地表的接觸降至最低，保持彈性調整空間，建材可重複拆卸組裝與更替，隨營運需求調整使用型態、配置與面積等，是與環境友善的處理方式。

　　與之相較，園區南側建築則表達厚重立於大地的樸實感，直接引用如紅磚、白粉牆、黑瓦、拱廊及馬背等客家傳統建築元素的大型量體，內部包含多媒體展示館、親子互動兒童探索教室、工藝研習教室、兒童繪本空間及階梯演藝廳等。除此之外，園區內尚有客家人的傳統信仰開基伯公、停車場門廳、廁所、墾間、田園餐廳及異地重組的菸樓等設施。與傘狀棚架區相較，附屬設施呈現強烈的空間構成概念對比，同樣源自傳統，分別為抽象轉化與形象延續的手法，空間表現也形成穿透感與密實感的相對，可以解讀為園區整體空間氛圍的不連續，也或者是採用對比手法凸顯特殊空間的考量。

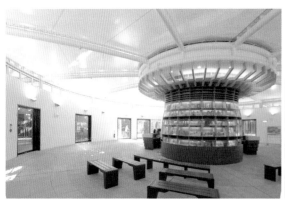

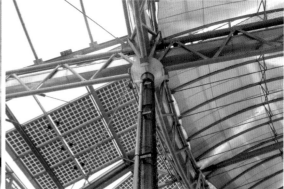

左上／傘架下可製造各種合乎需求使用空間，如封閉性遊客服務中心
右上／傘架上部結合太陽能光電板，並規劃雨水引導回收系統，符合環保訴求
下／傘架下定時噴泉模擬樹下戲水情境，在炎熱的基地環境相當受到遊客喜愛

多媒體演藝廳選擇模仿夥房的風
土形式，與傘架景觀區呈對比

磚拱廊時常可見於客家民居步口，在本案串連
多媒體館與演藝廳，並可眺望全區平緩地景

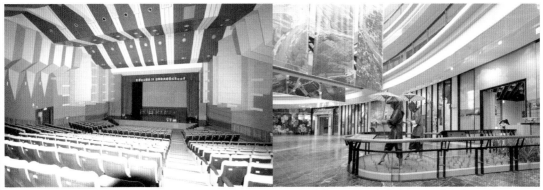

階梯狀演藝廳可容納 500 餘座位，
兩側與天花板折板為音響效果所需

行政中心、辦公室與常設展區位於半圓形
量體內，為客家圍龍屋的立體化

伯公信仰是客家文化
地景的重要元素，園
區內也設置，以祭祀
護佑土地平安

大東文化藝術中心

🏠 地址：高雄市鳳山區光遠路 161 號

🏠 設計單位及建築師：張瑪龍＋陳玉霖建築師事務所
＋ de Architekten Cie

　　高雄鳳山於清代康熙年間設縣，日本時代及戰後原做為地方治理機構所在，區內人文史蹟豐富，原亦有做為藝文展演場所的高雄縣國父紀念館，後因縣市合併擴大直轄市範圍，在地方治理上需處理原本的「縣、市」區隔的發展不平衡，故於 2012 年拆除舊館並覓址另建新館，擇定捷運通過的大東國小，籌設大東文化藝術中心。

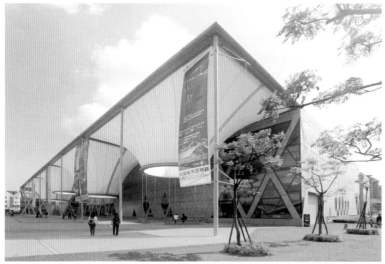

都市中的薄膜空間尚不多見，本案創造出一種奇想式的場所型態

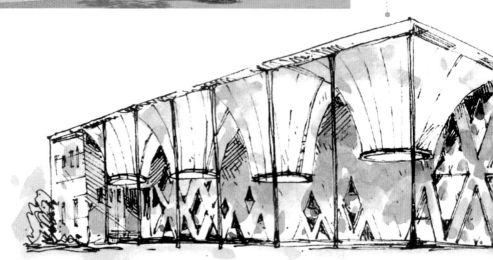

2006　　　2006　　　2008　　　2012
全國建築競圖　設計規劃　動土施工　啟用

 台灣雖有騎樓但時常不便於行走，雖有市場棚架但多缺乏整體規劃，皆為私有產權所致，如歐洲拱廊街及日本商店街的公共空間品質，因而從大規模建築群組的公共建設開始實驗

　　本案考量巨觀環境的山水等自然資源以及鳳山舊城與曹公圳等歷史資源，結合鳳山體育園區、公園系統、鐵路地下化工程的都市更新，完成一都市綠環。都市設計策略成為本案空間構成的發動起點，主要藉由一系列薄膜覆蓋的開放空間序列，串聯鳳山區歷史核心區、大東公園、以及鳳山溪，提供多種都市文化活動及都市休閒場所，並結合大眾運輸系統，作為鳳山區的都市再生樞紐，並利用半戶外空間與舊城的老街小巷及錯落其中的古蹟串連形成文化網絡。

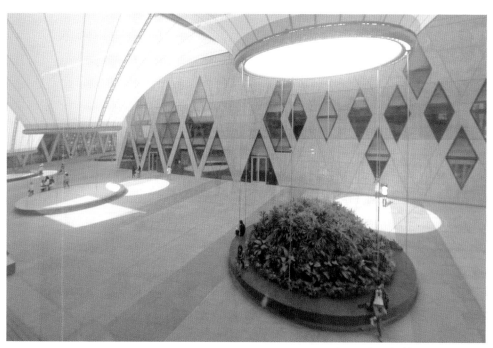

隨不同時間移動的陽光透過漏斗
在中庭產生如聚光鏡般的效果

從帝國主義的封建時代到中產階級興起的近代民族國家，歌劇院及公會堂的設立，皆含有透過戲劇表演做為統治階級宣傳灌輸政策和思想工具的用意，以及上流社會透過鑑別欣賞藝文活動建構品味階級之目的，因此空間著力的重點在於表演及觀劇空間，然而民主時代的藝文中心開始對此種階級空間建構意涵進行反思，本案即嘗試顛覆空間中階級建構的意涵。

上 / 薄膜與地面接點金屬構件與行道家具共構
下 /900 個觀眾席演藝廳是國內少數中型表演場所，如鑲嵌鑽石珠寶盒般的外觀，為城市裝載如寶物般的表演藝術

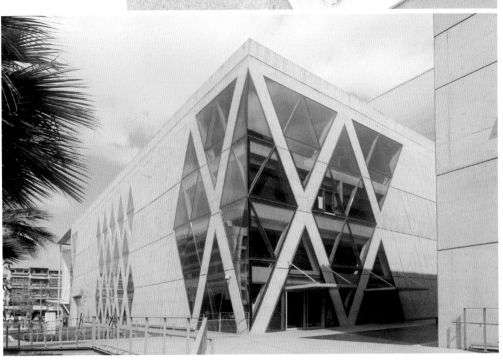

本案為一融合生活藝術與在地文化特色的綜合性多功能文化園區，建築團隊在考量配置時，由四個包括複合機能演藝廳、展演文化創意產業的視覺展覽館、藝術主題圖書館及行政區等分佈四種機能的量體，夾擠出一條概念來自於巴黎拱廊街的S字型帶狀半戶外開放空間。雖然有頂蓋但是懸浮在半空中，以薄膜材質製成的漏斗狀空間，製造出相當奇幻且啟發廣場另類想像的視覺效果，所創造出的半戶外空間，也反轉了傳統僅以透過門票價格和戲劇品味區隔入場資格與階級的觀劇場域為主體空間的安排，更加擴張了「公共」的意涵。

上／三角玻璃以金屬框架崁入清水混凝土牆
下／外牆菱格紋的實牆與玻璃窗虛實交錯，反映內部空間機能

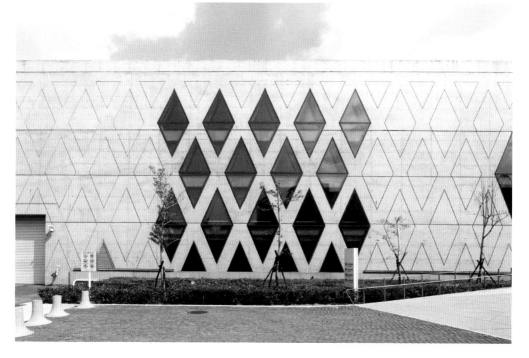

四個量體以清水混凝土 X 型斜柱做為外觀主要的表情連續延伸，交錯構成的菱形牆面或以預鑄清水混凝土版、或以鋼構玻璃帷幕填充，產生造型變化並暗示內部空間機能。量體中的薄膜系統，鋼柱外框與建築屋頂及地面接點，皆考量地震及颱風等自然動能造成的相對位移列入計算。之所以不稱其為「天災」，或許考量周邊自然環境的本案建築師，也未必會將其視為災害，而積極運用構造技術及設計手法回應環境變化。

　　四棟量體中，做為早期藝文中心表演需求延續的演藝廳，設置 880 席座位，所有座位皆貼近舞台，是符合地方性區域型需求的中型表演空間。演藝廳由高雄市愛樂文化藝術基金會、高雄市交響樂團、高雄市國樂團駐館演出共同經營，降低文化主管機關負擔，將營運行政回歸企劃及表演本位，持續推出吸引觀眾的作品並擴張藝文市場，除了表演也兼具會議等多元使用機能，是值得參考的空間營運方式。

　　高雄縣市合併後，透過捷運及即將通車的輕軌系統，串聯各大文化設施，將本案與衛武營藝文中心和高雄市文化中心串鍊為藝術軸帶，透過文化設施強化具體有感的行政區「升格」，對於居民的適居指數而言，是值得永續推展並持續擴張網絡的發展方向。

南向以相較樸素單純的表情面對
校園，融入文教設施紋理

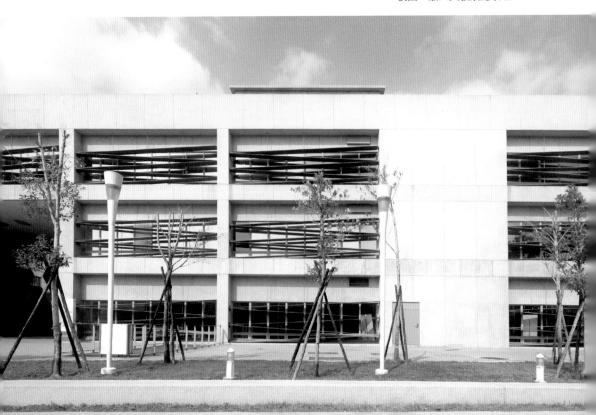

清水混凝土表面細緻的漸層質感變化，為極簡的表情帶來值得仔細品味的內涵

演藝廳屋突以不同顏色的小口馬賽克磁磚做出漸層，與清水混凝土牆呼應。落水口的設計則已在其上見證光陰痕跡

以藝術為主題的圖書館，穿插室外露台使視覺得以舒展

台中圖書館新館

🏠 地址：台中市南區五權南路 100 號

🏠 設計單位及建築師：潘冀聯合建築師事務所

　　1920 年台中知事加福豐次以知事官邸二樓為臨時館址，成立參考圖書館，後遷台中公園公共團辦公室。1929 年以「御大典紀念」為名義募建新館，位於大正町一丁目，由台中州土木課營繕係設計，屬於哥德復興風格之台中州立圖書館落成（今自由路二段 2 號合作金庫台中分行），是台中地區圖書館專門建築的濫觴。1972 年遷至精武路同年落成啟用的表演場所中興堂旁，為一現代主義風格的長方型機能性量體，皆屬於台中公園街廓，可見當時「知識傳播」被定位為休閒活動的都市配置意義。從源自西方學院的哥德風格到推廣知識普及的現代主義兩種截然不同的建築思想脈絡，也反映了不同時期對於閱讀行為所賦予的不同想像。

　　負責新館建案的建築師潘冀，出生於 1943 年，畢業於成功大學建築系，至美國取得萊斯大學學士和哥倫比亞大學碩士後於紐約菲利浦・強生（Philip Johnson）事務所執業，承接自現代主義大師葛羅培茲（Walter Gropius）已來的現代主義傳統。越戰結束後因亞洲情勢穩定返台，曾參與沈祖海與宗邁團隊，參加中正紀念堂競圖獲得佳作。1980 年新竹科學園區成立，次年獨立開業的潘冀從竹科大門開始，承攬大量需要符合精密加工和製造需求的廠房業務，對於如何以建築形式反映高科技產業頗有心得，尤其是為業主控制成本的能力很受好

不規則圓形馬賽克磁磚的概念來自河床的鵝卵石，以建築記憶台中曾經與河流共生的歷史

評，至今竹科已有三分之一的廠房為其所設計，公司也發展成擁有 200 多位員工的大型事務所。

　　21 世紀是資訊大量數位化的時代，為因應館藏增加的需求以及新資訊形式的發展，為求行政事權統一，已從文建會改為教育部主管的國立台中圖書館，在台中覓址建造新館舍，並由相當熟稔科技建築的潘冀事務所取得競圖首獎。當代圖書館在傳統的藏書功能之外，更肩負媒體交流和市民教育等動態需求，如 2001 年由伊東豐雄設計的日本仙台媒體中心、2004 年由庫哈斯設計的西雅圖中央圖書館等，皆為當代圖書館做為市民交流場所的積極意義範例，而台中國立公共資訊圖書館亦有此企圖。

上／相較於古代書庫目的在於保存知識，如太空船般的動感流線，更強調象徵知識的流動與普及運用
下／北向立面包覆廣場，使戶外活動不致長時間曝曬在南向陽光下

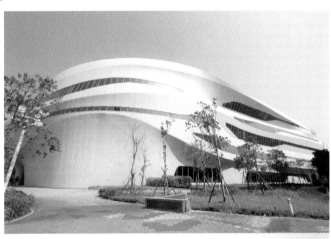

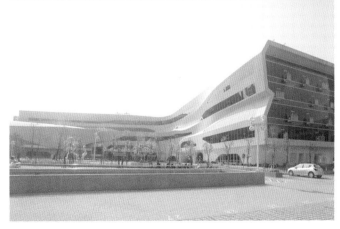

1999　2008　2009　2012　2013

改為「國立台中圖書館」，隸屬行政院文化建設委員會

改隸教育部

新館動工

竣工開館並定位為「國立公共資訊圖書館」，同年獲得 IDA 國際設計建築金獎

獲世界華人建築師協會優秀獎

　　基地位於五權南路和建成路 114 度的轉角東北側街廓，南側區域舊稱江厝，是與霧峰林家同為台中地區兩大家族的祖地，現仍有祠堂位於江川里。日本時代位於市區改正的範圍之外，南邊一個街廓外有綠川流經。戰後區內陸續設立中興大學、中山醫學大學、台中高等行政法院和文化部文化資產局等單位，屬於台中文教事業盛行的區域。新館建築沿基地轉角配置，造型採取流線量體，呼應地勢轉折，像是無限迴圈的莫比斯環，反映數位時代資訊流動的具象呈現，蘊含「閱讀似水流年」的知識之流意象，並呼應穿越台中市區及歷史的河流。從西南側望去，波浪狀的長開窗又像待開的蚌殼，象徵知識新生與啟蒙之意象，整體觀之又像是一頭引領探索如海洋般無限知識的大鯨魚，是潘冀建築師以往作品多為幾何造型量體的一大突破，也可見老牌事務所內的新血能量。

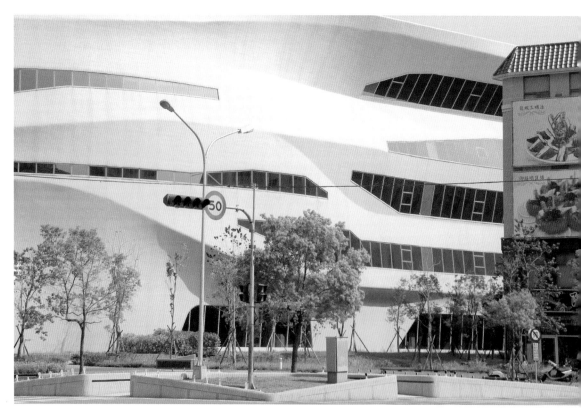

本案巨大尺度及特殊造型，與鄰房對比更為強烈

本案無論從立面到平面皆以不規則線條構成，雖然是數位化之後日漸普及的設計方式，到了營造施工階段仍具一定程度的挑戰。以輕量抗震框架搭配垂直核心區組成的結構系統，施工過程利用保麗龍為隨外牆不斷變化的弧線基本形體定型，安裝不規則而施工難度大的玻璃帷幕，再貼滿模仿河床鵝卵石般不規則橢圓形的馬賽克磁磚，也有便於清洗維持潔淨的功能，在抽象概念上與環境連結，象徵似水流年的閱讀行為，也將卵石沖洗出如求知後得智慧般的圓潤。

　　室內閱讀空間各層配置，一樓是以森林與動物為主題的兒童學習中心，弧形的綠灌木書架引入自然光，樹木意象延續到二樓多媒體資源區蘑菇型的光柱樹幹，呼應窗外樹景。三樓期刊報紙區，以酒窖式期刊架營造書店開放閱覽環境，並以樹冠造型和高低起伏的折現書架模擬穿梭樹海的樂趣。四樓科技產業區將橘黃色暖色燈光嵌入高低錯落的鏤空書架，呼應窗外萬家燈火的城市天際線。五樓人文藝術閱覽區則以純白曲線家具模擬浮雲與藍天相襯，圓形天窗讓陽光灑落地面，並隨時間移動光影。建築師事務所用心為全館打造80多種量身訂做的家具，也隱含即便在數位時代，也不希望閱聽者全部使用數位化後的資訊而失去人際交流的機會，企圖以硬體和空間變化的吸引力讓人前來擷取知識。

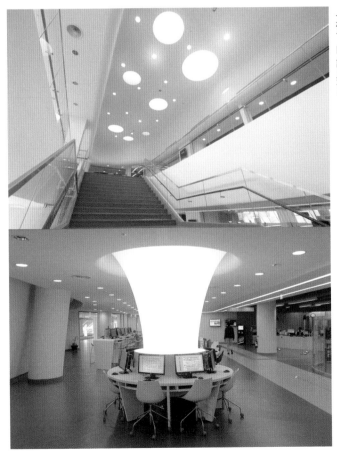

上／行走於平緩的室內樓梯如同行於艦橋
下／高科技感的外觀並未明顯反映在室內空間，設計團隊遂致力於燈光及家具的創新。圖為資訊檢索區的光柱

如同北投圖書館，此案亦為一座綠建築。綠屋頂藏有回收雨水再利用系統，外牆空氣層系統則達到隔熱效果，室內空間配置依據日照方位分析決定，波浪狀的帶窗水平開窗也使用雙層 Low-E 玻璃引入充足光源，阻隔日曬熱能，展現除了外觀形式以外，本館從節能觀念亦足以做為代表新世紀人對自然環境態度的作品。

　　台中市從 1986 年開館的自然科學博物館；1988 年開館並於 2004 整建再開，以重要文教設施串起城市綠肺經國綠園道，2012 年開館的國立公共資訊圖書館，現在雖然沒有位於綠園道旁，但待鐵路高架化完成前後站連通，便有機會將綠帶休閒空間向南延伸，與圖書館旁現有的綠帶連結，形成完整的市民休閒育樂場所。惟此環帶形成的週邊房產升值，必然進而促使區域縉紳化，如何避免社區的階級排擠，則有賴這些文教設施發揮公共場所全民共享的功能。

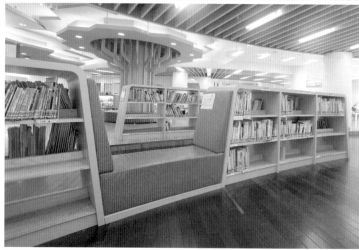

上／線型天花板壁燈引導動線及界定空間
下／一樓兒童學習中心色彩活潑，座椅與書架整體設計，考量幼童與成人閱讀行為差異

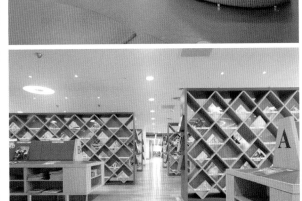

各樓層家具為設計團隊
依照空間屬性量身打
造。五樓閱覽區座椅狀
似飛碟，亦充滿未來想
像趣味

三樓開架式的期刊閱覽
區，書籍如酒窖陳列，
等待讀者探索品嚐

往外望向市區型態單調、高密度的
集合住宅，對於空間品質的願景，
或許本案提供了不同於以往的想
像。這也是在風格、形式、材料、
工法和技術等各方面都走在前面的
公共建築所賦予的空間使命

國家圖書館出版品預行編目資料

圖解台灣近代經典公共建築 / 凌宗魁 著.
-- 初版. -- 台中市：晨星，2015.12
　　面；　公分. --（圖解台灣；9）
ISBN 978-986-443-072-7（平裝）

1. 公共建築　2. 建築藝術　3. 台灣

926.9　　　　　　　　　　　104020888

 圖解台灣
TAIWAN **09　圖解台灣近代經典公共建築**

作者	凌 宗 魁
插畫	林 家 棟
主編	徐 惠 雅
執行主編	胡 文 青
校對	凌 宗 魁 · 胡 文 青 · 陳 伶 瑜
美術設計	高 一 民 （ 拓 樸 藝 術 設 計 工 作 室 ）
封面設計	高 一 民

創辦人	陳銘民
發行所	晨星出版有限公司
	台中市 407 工業區 30 路 1 號
	TEL：04-23595820　FAX：04-23550581
	E-mail：service@morningstar.com.tw
	http：//www.morningstar.com.tw
	行政院新聞局局版台業字第 2500 號
法律顧問	陳思成律師
初版	西元 2015 年 12 月 20 日
郵政劃撥	22326758（晨星出版有限公司）
讀者服務專線	04-23595819#230

印刷	上好印刷股份有限公司

定價 480 元

ISBN 978-986-443-072-7

Published by Morning Star Publishing Inc.
Printed in Taiwan

請填妥後對折裝訂，直接投郵即可，免貼郵票。

廣告回函
台灣中區郵政管理局
登記證第 267 號
免貼郵票

407
台中市工業區 30 路 1 號
晨星出版有限公司

請沿虛線摺下裝訂，謝謝！

填問卷，送好禮：

凡填妥問卷後寄回，只要附上 70 元郵票（工本費），
我們即贈送限量好禮：《版畫台灣》（定價 350 元）。

以圖解的方式，輕鬆解說各種具有台灣元素的視覺主題，並涵蓋各時代風格
，其中包含建築、美術、日常用品、食品、平面設計、器物⋯⋯以及民俗、
歷史活動等物質與精神的文化。趕快加入 [晨星圖解台灣]FB 粉絲團，即可
獲得最新圖解知識以及活動訊息。

晨星出版有限公司編輯群，感謝您！

贈書洽詢專線：04-23595820 #113